Grid System

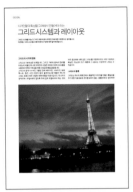

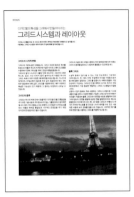

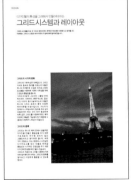

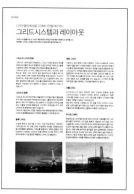

3단 그리드

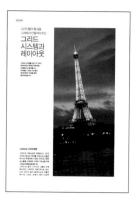

면과 그리드 조합

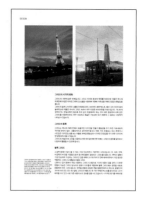

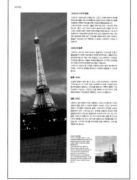

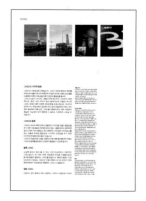

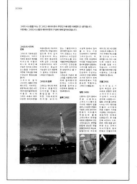

좋아 보이는 것들의 비밀

편집&그리드

THE KEY TO MAKE EVERYTHING
LOOK BETTER
EDIT & GRID

이민기 지음

길벗

좋아 보이는 것들의 비밀, 편집 & 그리드

The Key to Make Everything Look Better, Edit&Grid

초판 발행·2015년 5월 1일
초판 7쇄 발행·2021년 11월 10일

지은이·이민기

발행인·이종원

발행처·(주)도서출판 길벗

출판사 등록일·1990년 12월 24일

주소·서울시 마포구 월드컵로 10길 56(서교동)

대표전화·02)332-0931 ｜ **팩스**·02)323-0586

홈페이지·www.gilbut.co.kr ｜ **이메일**·gilbut@gilbut.co.kr

기획 및 책임 편집·정미정(jmj@gilbut.co.kr) ｜ **디자인**·황애라

제작·이준호, 손일순, 이진혁 ｜ **영업마케팅**·임태호, 전선하, 차명환 ｜ **영업관리**·김명자 ｜ **독자지원**·송혜란, 윤정아

기획 및 편집 진행·앤미디어(master@nmediabook.com) ｜ **전산 편집**·앤미디어

CTP 출력 및 인쇄·벽호인쇄 ｜ **제본**·신정제본

ISBN 978-89-6618-945-8 03600

(길벗 도서번호 006748)

값 26,000원

독자의 1초를 아껴주는 정성 길벗출판사

길벗 ｜ IT실용서, IT/일반 수험서, IT전문서, 경제실용서, 취미실용서, 건강실용서, 자녀교육서
더퀘스트 ｜ 인문교양서, 비즈니스서
길벗이지톡 ｜ 어학단행본, 어학수험서
길벗스쿨 ｜ 국어학습서, 수학학습서, 유아학습서, 어학학습서, 어린이교양서, 교과서

페이스북 • www.facebook.com/gilbutzigy
네이버 포스트 • post.naver.com/gilbutzigy

좋아 보이는 디자인에는
반드시 이유가 있습니다

수많은 프로그램과 인쇄 기법의 발전으로 디자이너는 디자인을 위해 사용하는 시간을 절약할 수 있습니다. 그러나 그럴수록 세상은 디자이너에게 더 많은 것을 요구합니다.

이 책은 그리드와 디자인 요소를 활용해 실무에서 레이아웃 작업을 할 때 어떻게 디자인 원리가 적용되고 다양한 디자인 영역에 활용되는지 솔직하고 현실적으로 설명합니다.

디자인은 주관적인 판단에 영향을 많이 받기 때문에 정답이 없습니다. 하지만 잘된 디자인에는 반드시 이유가 있습니다. 반대로 잘못된 디자인에도 좋게 느껴지지 않는 이유가 있습니다. 디자이너는 이 점을 잊어서는 안 됩니다. 반드시 의도를 가지고 디자인을 통해 원하는 결과(매출의 확산 또는 변화)를 이끌어야 합니다.

이 책에서는 필자가 20여 년간 디자인을 경험하면서 느껴왔던 좋은 디자인의 이유, 그리고 수많은 클라이언트와 팀원들과 회의를 할 때마다 말했던 개인의 취향이 아닌 명확한 콘셉트와 주제 의식을 가진 디자인을 다루었습니다.

단순히 잘된 디자인을 모방하는 것으로는 문제가 해결되지 않습니다. 이 책을 통해 같은 주제와 같은 이미지로 디자인을 했을 때 왜 사람들이 어떤 디자인에는 반응하고 어떤 디자인에는 반응을 하지 않는지 생각해 봅니다.

많은 디자이너들이 명확한 이유를 가지고 콘셉트에 충실한 디자인을 하기까지는 현실적인 난관이 있겠지만 이 책을 통해 좋은 디자이너로 성장하길 기원합니다.

이 책은 지금까지 만들어 왔던 어떤 책보다 오랜 시간이 걸렸고, 많은 노력과 시행착오를 겪으며 만들어졌습니다. 원고를 완성하도록 회사를 열심히 지켜 준 자랑스러운 디오 식구들, 인터뷰에 참여해 주신 분들, 책 제작에 힘써 주신 출판사에 감사드리고, 끝으로 남들과 조금 다른 생활을 하며 살아가는 저를 언제나 무조건적으로 믿어 주고 응원해 주는 가족들에게 사랑한다는 말을 전하고 싶습니다.

이 민 기

편집 디자인이란?

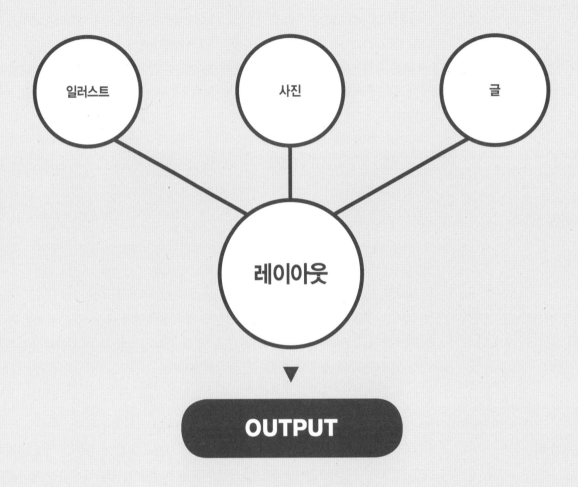

편집 디자인이란 주로 책자 형식의 인쇄물을 시각적으로 구성하여 독자에게 적절한 정보를 제공하는 시각 디자인의 한 분야를 말합니다.

책의 지면을 디자인하는 것뿐만 아니라, 구독자의 독서를 고려한 글과 사진 및 일러스트 배치,

레이아웃, 인쇄와 제본 방식 등 포괄적 디자인 행위를 지칭합니다.

좋아 보이는 것들의 비밀

레이아웃이란?

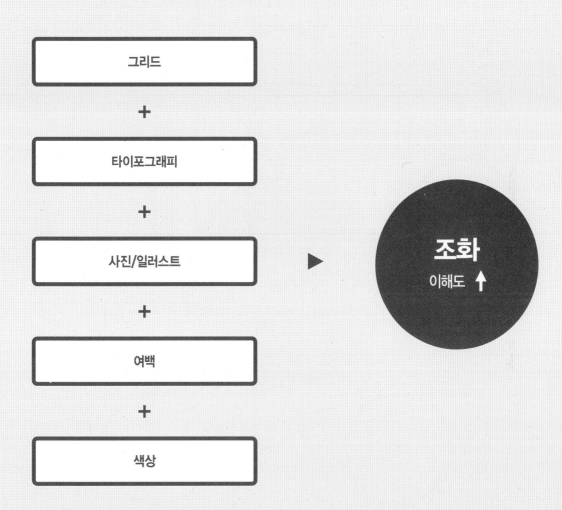

레이아웃이란 타이포그래피, 사진 및 일러스트, 여백, 색상 등의 구성 요소를 제한된 지면 안에 배열하는 작업입니다.

구성 요소들이 조화롭고 균형 있으면서 논리적으로 배열되었을 때 내용이 쉽고 정확하게 전달되는데

이럴 때 성공적으로 레이아웃이 이루어졌다고 할 수 있습니다.

편집 디자인의 기본 조건

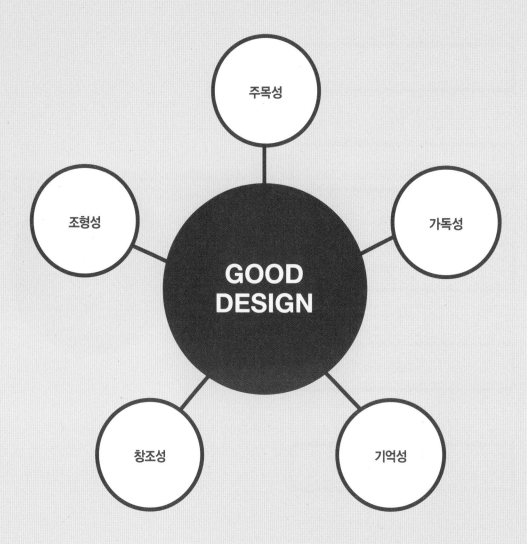

좋은 디자인은 효과적인 소통이 되도록 내용이 정확하게 전달되야 합니다.

이럴 때 기준이 되어야 할 것이 모든 디자인의 기본 조건이기도 한 주목성, 가독성, 기억성, 조형성, 창조성입니다.

좋아 보이는 것들의 비밀

편집 디자인 응용 분야

출판 디자인

브로슈어, 책자 등 인쇄물 편집

웹 디자인

홈페이지와 화면 디자인을 위한 편집

패키지 디자인

인쇄 기술과 상품 특성을 극대화하기 위한 편집

앱 디자인

휴대용 장비와 앱을 고려한 편집

영상 편집 디자인

움직임에 특화된 음향과 영상의 조화를 위한 편집

현대에는 앱 디자인, 디지털 매거진 등 다양한 활용 영역이 생기면서 편집 디자인 영역이 넓어졌습니다.

출판 디자인의 분야

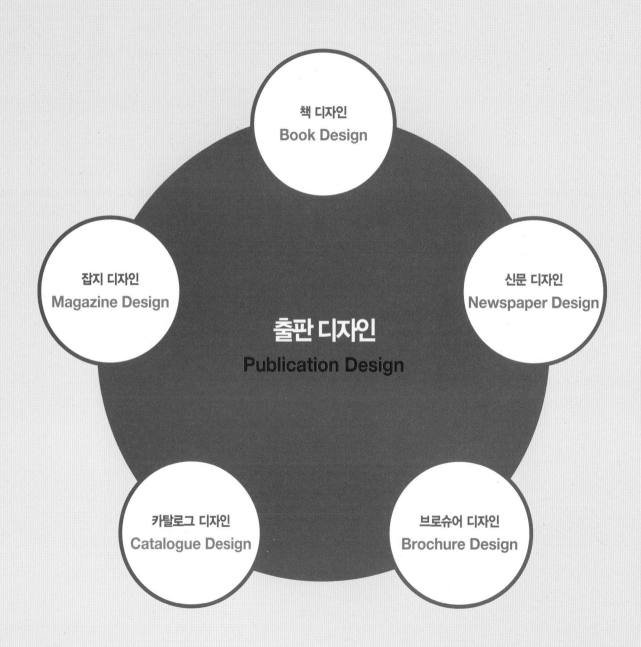

책 디자인
Book Design

잡지 디자인
Magazine Design

신문 디자인
Newspaper Design

출판 디자인
Publication Design

카탈로그 디자인
Catalogue Design

브로슈어 디자인
Brochure Design

출판 디자인 프로세스

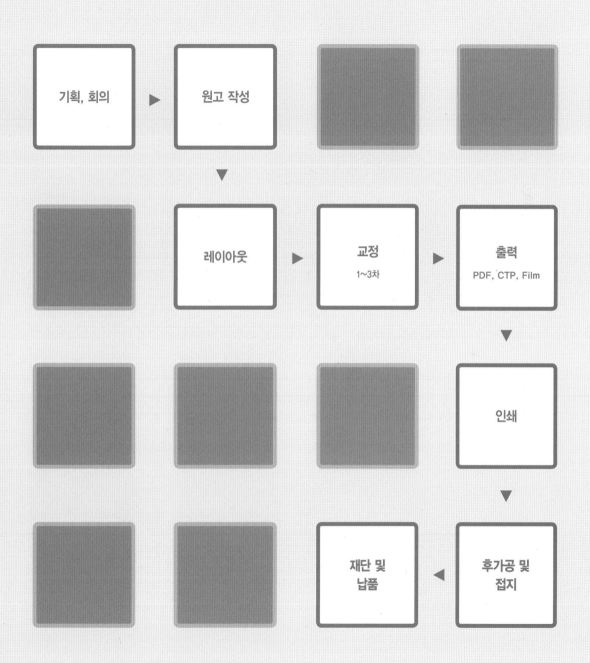

기획, 회의 ▶ 원고 작성

레이아웃 ▶ 교정
1~3차 ▶ 출력
PDF, CTP, Film

인쇄

재단 및
납품 ◀ 후가공 및
접지

미리보기

—

PREVIEW

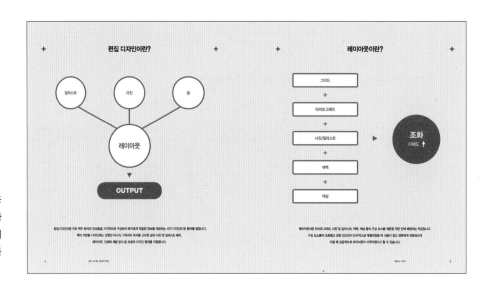

정의

편집 디자인의 정의와 기본 조건, 응
용 분야, 출판 디자인 분야, 출판 디자
인 프로세스, 레이아웃 등 이 책에서
다루고 있는 주요 키워드를 이미지를
통해 쉽게 이해할 수 있습니다.

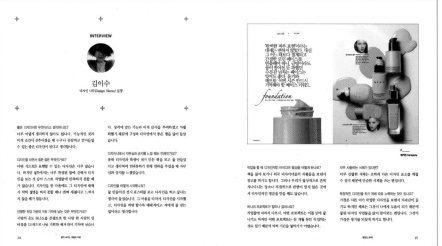

전문가 인터뷰

편집 디자이너들이 어떤 작업을 하고
있고 앞으로의 작업에 대해 어떻게 생
각하는지를 담았습니다.
인터뷰를 통해 실무 작업에 대한 감을
익히고 앞으로의 편집 디자인이 나아
갈 방향을 짐작해 봅니다.

이론

이론에서는 편집 및 그리드 디자인을 여섯 개의 Rule로 나누어 설명합니다. 그리드, 레이아웃 구성 요소, 타이포그래피, 컬러, 인쇄와 후가공을 알아보고 다양한 디자인을 분석해 보겠습니다.

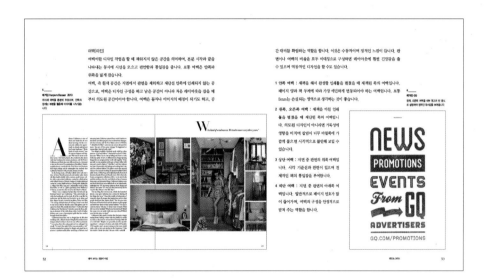

스페셜

인쇄 프로세스, 기획, 좋은 디자인, 출력 파일을 보내기 전 주의할 점, 원고 교정 부호 등 실무 작업에서 꼭 알아야 할 내용을 알아봅니다.

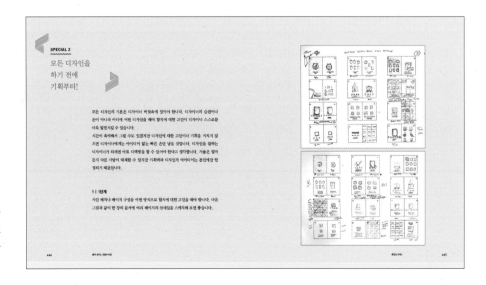

목차

—

CONTENTS

Rule 1 편집의 기본, 그리드를 이해하라 _____ 040

좋아 보이는 것들의 비밀

Rule 6

다양한 편집&그리드 디자인을 분석하라 _____ 366

Special

편집 &
그리드

INTERVIEW

INTERVIEW

김연진

세븐밀리 디자인 랩(Sevenmilli Design Lab.) 수석 디자이너

디자인을 하면서 힘든 점은 무엇인가요?

제 스스로 자괴감에 빠질 때 힘들어요. 작업이 순조롭게 진행되지 않았을 때 혹은 의도하지 않은 방향으로 흘러갈 때, 작은 실수를 발견했을 때, 종종 슬럼프에 빠지게 되죠. 그런데 생각해 보면 슬럼프는 자기 스스로 만들어 놓은 돌파구 같아요. '지금은 내 디자인 인생에서 슬럼프니까'라고 생각하며 본인의 상황을 위안하는 것이죠. 디자인을 하면서 저에게 가장 중요한 것은 자괴감에 빠지지 않는 것이에요. 그리고 쉽게 지치지 않는 것이에요. 물론 아직도 그게 제일 힘든 일이지만요.

디자인을 하면서 힘든 일은 무엇인가요?

감각 없는 클라이언트를 만나는 것이에요. 디자이너들은 처음 작업 의뢰를 받으면 오랜 기간 동안 자료를 검색하고 회의를 거쳐 공을 들여 디자인하게 되는데 '나쁘진 않은데 뭔가 더 있었으면 좋겠다'라는 요구를

받는 경우가 종종 있어요. 수정을 거듭하다 보면 물론 더 나아지는 경우도 있지만 대개는 힘을 처음에 쏟았던 것보다 덜 쏟게 되죠. 수정을 한 다음 더 좋아지게 되면 디자이너 역시 기쁘지만 비전문가인 클라이언트의 의견을 반영하다보면 처음 의도했던 정체성이 무너지는 경우도 있죠. 좋은 것들만 보고 짜깁기해서 요구하는 경우도 많고요.

그러다 보면 모든 디자인 요소에 힘이 팍팍 들어가 이도 저도 아닌 디자인이 될 수 있어요. 그럴 땐 온 몸에 힘이 빠져요. 물론 그들을 설득하는 것도 디자이너의 몫이지만요.

작업을 하면서 가장 중요하게 생각하는 것은 무엇인가요?

작업을 시작하기 전 정확한 방향성과 정체성을 구축하는 게 관건이죠. 방향성과 정체성을 정확하게 구축해야 작업할 때 수월하게 진행되죠. 그렇지 않으면 완성 직

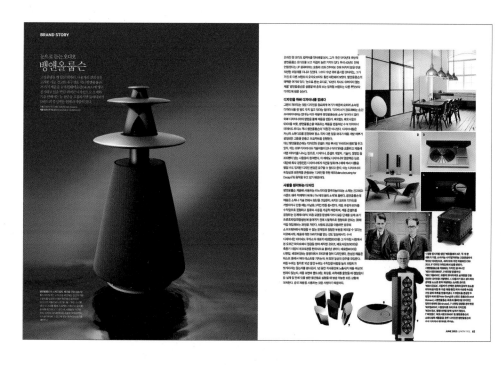

01 _____
뱅앤올룹슨 스피커 브랜드 스토리

전에 다시 처음으로 돌아가는 경우가 발생하니까요. 그래서 평소에 디자인 관련 서적이나 자료들을 많이 보는 게 무엇보다도 중요해요. 자료를 스크랩하거나 저장해 두면 디자인 감각이 늘어서 프로젝트 진행에 앞서 '아, 그때 봤던 그 자료에 이런 점을 여기에 적용하면 좋겠다'라는 게 바로바로 나오거든요. 디자인 일을 시작한 지 얼마 안 되었을 때는 '나만 잘하면 된다'는 생각을 가지고 있었는데 연차가 쌓일수록 '나만 잘하면 되는 게 아니라 모두가 잘 해야 한다'는 생각이 들어요. 자신의 위치에서 개개인의 역할에서 해내는 일도 무엇보다도 중요해요.

하나의 프로젝트가 얼마나 걸리나요?

회사마다 차이가 있겠지만 작업 성향에 따라 많이 달라요. 예를 들어 단행본, 카탈로그, CI/BI 등 작업 성향 그리고 디자인 방향에 따라 주어진 시간이 달라지기 때문에 클라이언트와의 미팅에서 어느 정도의 기간을 예측하게 되어요. 물론 내부적으로는 간단한 작업일지라도 디자인이 안 풀릴 경우 오래 걸리는 경우도 있고, 복잡한 작업이지만 방향과 코드를 잘 잡아 빠르게 진행하는 경우도 있어요.

자주 사용하는 서체가 있나요?

여러 서체를 다양하게 사용해 보고, 결국엔 잘 만들어진 Helvetica, Univers, Garamond 등의 단단한 서체들을 자주 사용해요. 책 한 권 혹은 하나의 프로젝트에서는 패밀리 서체를 사용하게 되는데요.
디자이너들이 많이 사용하는 서체는 해당 서체를 대신할만한 서체가 없을 만큼 잘 만들어졌기 때문이에요.

L'OCCITANE SHOPPING HANDBOOK

이 문을 열고 예뻐지세요!

L'OCCITANE
EN PROVENCE

Welcome to Our
Provencal Marketplace

에디터가 매달 브랜드 숍을 직접 찾아가는
에디터가 간다. 이달엔 오랜 자연주의 화장품
록시땅의 쇼핑 가이드를 전한다. 자연주의 화장품들이
상점처럼 나무하는 요즘. 이럴한 때 자연주의
화장품을 쌓아 모아 모든 당신에게 록시땅이
전하는 프로방스 뷰티 스토리에 빠져보시라.

L'OCCITANE
EN PROVENCE

02

록시땅 에디터가 간다

디자인 아이디어는 주로 어디서 얻나요?

디자인 아이디어는 어디서든 얻을 수 있어요. 훌륭한 디자인 서적이나 좋아하는 디자이너의 웹 사이트 같은 곳에서도 얻을 수 있고, 그래픽적인 요소가 많이 들어간 영화에서도 얻을 수 있고, 전시를 보면서도 얻을 수 있고, 여행을 통해서도 얻을 수 있어요. 심지어 길을 지나가다 길가에 붙어 있는 포스터 혹은 간판, 전단지에서도 얻을 수 있어요.

중요한 건 무엇이든 관심을 갖고 보는 것이에요. 주위에 관심을 갖고 조금만 깊게 들여다본다면 디자인적인 아이디어는 세상 어느 곳에서나 있을 거라고 생각해요.

록시땅, 어디까지 알고 있니?

1 프로방스를 사랑한 청년, 록시땅을 만들다

어린 시절부터 프로방스 삶에 매료되었던 록시땅의 창립자 올리비에 보송은 대학 시절 낡은 증류기를 구입해 천연 로즈메리 에센셜 오일을 만들어 장터에 팔기 시작했다. 그의 열정에 반한 비누가게 주인은 그에게 공장과 재료를 거저 넘기게 되는데, 이것이 지금의 록시땅이 되었단다. 프로방스의 향과 문화를 담은 뷰티 브랜드를 탄생시키는 데 성공한 그는 1979년 프로방스를 담은 첫 매장 콘셉트 그대로 전 세계에 2700여 개의 매장을 두고 있다.

2 100% 시어버터를 최초 론칭하다

모든 보습 화장품의 기반이 되는 시어버터 성분도 코스메틱 브랜드 중 록시땅이 최초로 제품에 넣었다는 사실! 1989년 100% 퓨어 시어버터를 출시한 록시땅은 현재까지 부르키나파소 공화국 1만1천여 명의 여성들과 공정거래를 맺어 원료를 공급받는다. 그리고 이는 록시땅의 넘버원 베스트셀러인 시어버터 핸드크림으로 재탄생해 전 세계적으로 3초에 1개씩 판매되고 있다.

3 자연의 아름다움을 피부에 담다

록시땅은 전 라인에 에센셜 오일과 천연 성분을 주원료로 사용한 최초의 브랜드다. 프로방스와 지중해 지역에서 얻은 천연 식물의 효능을 기반으로 제품을 만들어온 록시땅의 화장품은 단순히 아름다움을 넘어 치유의 개념으로 식물의 줄기, 꽃, 뿌리, 껍질 등을 증기로 증류해 에센셜 오일을 얻는다. 이 때문에 아주 적은 양으로도 우리 피부에 최고의 효능을 선사하고 있었던 것!

4 프로방스 뷰티를 직접 체험하다

백문이 불여일견이라 했던가? 매장 곳곳에 묻어 있는 프로방스의 향과 철학을 느끼고 나면 다음은 자연스럽게 제품에 대한 호기심으로 이어진다. 머리끝에서 발끝까지 올인원 케어가 가능한 천연 자연주의 제품들을 하나씩 바로고 체험할 수 있는 뷰티존은 록시땅이 가장 자부하는 매장 내 제품 테스트 부스다.

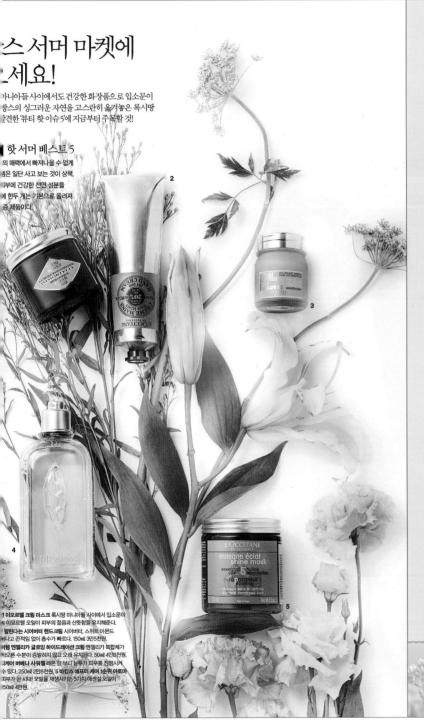

스 서머 마켓에
세요!

마니아들 사이에서도 건강한 화장품으로 입소문이
방스의 싱그러운 자연을 고스란히 옮겨놓은 록시땅
견한 '뷰티 핫 이슈5'에 지금부터 주목할 것!

핫 서머 베스트5

의 매력에서 빠져나올 수 없게
은 일단 사고 보는 것이 상책.
부에 건강한 천연 성분들
한두 개는 기본으로 올려져
중 제품이다.

1 이모르뗄 크림 마스크 록시땅 마니아들 사이에서 입소문이
은 이모르뗄 오일이 피부의 젊음과 탄력을 유지해준다.
2 팔린다는 시어버터 핸드크림 시어버터, 스위트 아몬드
버나드 끈적임 없이 흡수가 빠르다. 150㎖ 3만5천원.
캐릭 엔젤리카 글로잉 하이드레이션 크림 엔젤리카 복합체가
리 자르고 수분이 증발하지 않고 오래 유지된다. 50㎖ 4만8천원.
케어 버베나 샤워젤 레몬 향 버베나 샤워 샴푸가 피부를 진정시켜
빛이 있다. 250㎖ 3만8천원. 5 바캉스 애프터 케어 4수위 아몬드
피부가 한 번에 모발을 재충전시키는 5가지 에센셜 오일이
250㎖ 4만원.

록시땅 부띠 마니아를 위한 서머 뷰티 이벤트

행사기간 : 6월 28일(금)~8월 31일(토)

1/ 부띠 단독으로 진행하는 스페셜 기프트!

비 오는 날 부띠을 방문한 뒤 5만원 이상 구매하는 고객에게
마음까지 상쾌하게 만들어주는 버베나 우산을
스페셜 기프트로 드립니다.

*사은품은 조기 품절될 수 있으며, 본사
사정에 의해 구성이 변경될 수 있습니다.
*세트 구매 금액은 사은품 증정 대상에서
제외됩니다.(1인 1회 증정/타 사은품과
중복 증정 불가)

2/ 부띠에서만 만날 수 있는 바캉스 스페셜 세트!

일찍 찾아온 여름 때문에 급해진 휴가 준비가 걱정이라면 보다 간편하게
여행을 즐길 수 있는 '프로방스 바캉스 키트'를 만나보세요!

프로방스 바캉스 키트
3만9천원

시어버터 핸드크림 30㎖(정품)
시어버터 솝-밀크 100g(정품)
이모르뗄 프레세스 클렌징 폼 50㎖
아로마 퓨어 프레쉬니스 샴푸 75㎖
아로마 퓨어 프레쉬니스 컨디셔너 75㎖
아몬드 샤워 오일 35㎖
프로방스 투명 파우치

*상기 이미지 컷은 실제와 다를 수 있습니다
*기획 세트는 한정 수량으로 조기 품절될 수 있으며, 본사 사정에 의해 구성이 변경될 수 있습니다.

록시땅 부띠 마니아를 위한 스페셜 혜택!

프랑스 남부 프로방스의 자연을 닮은
록시땅 부띠만의 특별한 혜택을 만나보세요!

부띠 단독 더블 포인트 천립
• 365일 언제나 구매 금액의 10%를 적립
(1만원당 1,000 포인트 적립)
• 25,000 포인트부터 록시땅 기프트로
바꿀 수 있는 기프트 전환 서비스

5% + 10%

15%

록시땅 공병 캠페인
• 록시땅 정품 공병을 소지하고
5만원 이상 제품 구매 시
기프트 증정
*1인 1회 증정

한 달에 한 번, 열리는 부띠 데이!
• 한 달에 한 번, 부띠 데이 동안 구매 금액의
15%를 적립(부띠 데이 행사 일정 및 내용은
SMS로 사전 공지해드립니다.)

구매 영수증 혜택
• 부띠 구매 영수증을 소지하고 한 달 내
재구매 시 이행용 1종 추가 증정(부띠에서
제품 구매 시 영수증에 도장을 찍어드려요!)

*잊지 마세요! 부띠 매장에서만 진행하는 이벤트입니다.(백화점 매장 제외)

당신을 록시땅 서머 마켓에 초대합니다!

지금, 록시땅 부띠 매장에서 록시땅의 제품을 경험하세요!
본 쿠폰을 지참하고 매장을 방문하면 아로마 헤어 케어 2종(6㎖ 2개)을 증정합니다.
*사은품은 조기 품절될 수 있으며, 본사 사정에 의해 구성이 변경될 수 있습니다.(1인 1회 증정/타 사은품과
중복 증정 불가) *증정기간 7월 27일(토)~8월 4일(일)

부띠 매장 안내 | 가로수길 부띠 02·518·0027 압구정 부띠 02·511·2427
서래마을 부띠 02·537·5668 여의도 IFC몰 부띠 02·6137·5104

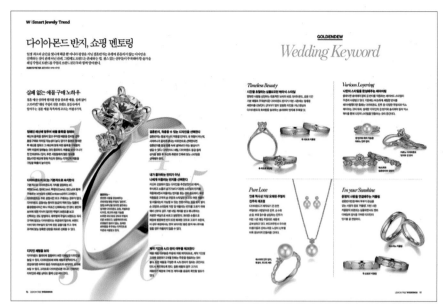
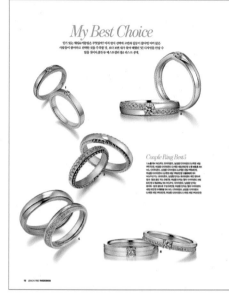

03 _____

Lemon Tree Wedding 골든듀

좋은 디자인을 보고 아이디어를 얻는 건 정말 당연한 일이고, 정말 흔하게 지나칠 수 있는 사소한 것에서도 아이디어를 얻을 수 있는 것을 잊지 않았으면 좋겠어요.

후배에게 전하고 싶은 말이 있나요?

좋아하는 일이 '진짜 일'이 되는 순간 현실이 되는 거예요. 하고 싶은 디자인만 할 수 있는 것도 아니고, 내 디자인에 대해 무조건적으로 좋은 말만 들을 수도 없죠. 말도 안 되는 클라이언트의 요구가 끊임없이 이어지죠. 이럴 때마다 '내가 하려던 디자인은 이게 아니야'라고 생각하기보다 '내가 하고 싶은 걸 하기 위해서'라고 생각해 보는 게 좋을 것 같아요. 우리는 순수 미술이 아닌 상업 미술을 하는 사람들이고, 어쩔 수 없이 클라이언트를 상대해야 하죠. 물론 우리의 가치를 알아봐 주는

클라이언트를 만나는 행운을 얻을 수도 있지만 그렇지 않은 클라이언트가 세상에는 더 많다는 걸 기억하고 그들이 요구하는 바를 수용하거나 우리의 디자인으로 그들을 설득해야 해요.

그러다 보면 우리의 가치를 알아보는 클라이언트도 만나게 되고, 아닌 클라이언트도 만나게 되고, 간혹 본인에게 실망하고, 좋아하고 존경하는 사람에게 실망도 하게 되지만, 그럼에도 불구하고 좋아하는 일을 해내고 있어요. 하고 싶은 말은 그거예요. 그럼에도 불구하고 좋아하는 일을 하세요.

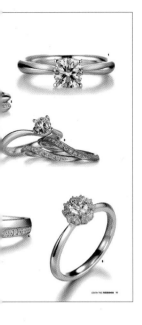

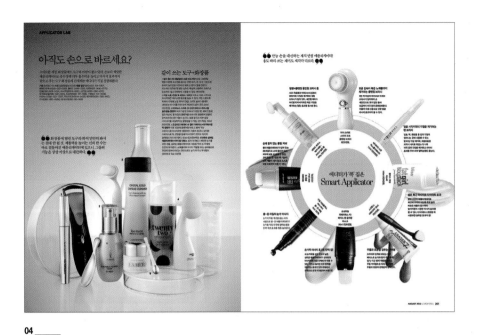

04 _____

Lemon Tree 애플리케이터

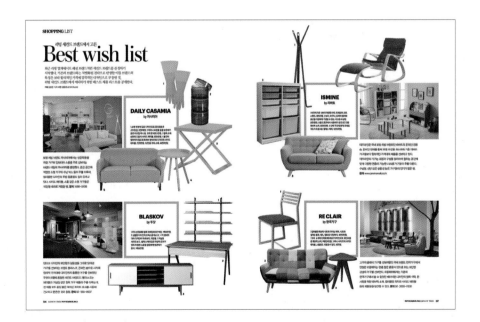

05 _____

Lemon Tree 리빙 세컨드 베스트 위시 리스트

INTERVIEW

김이수

디자인 나무(Design Namu) 실장

좋은 디자인이란 무엇인가요?
너무 어렵게 생각하지 않아도 됩니다. 기능적인 것과 미적 조건이 갖추어졌을 때 누구나 공감하고 받아들일 수 있는 좋은 디자인이 됩니다.

디자인을 하면서 힘든 점은 무엇인가요?
어떤 식으로든 표현할 수 있는 디자인은 너무 많습니다. 하지만 실무에서는 너무 한정된 틀에 갇혀서 스스로 작업물에 만족하지 못할 때가 많습니다. 디자인을 한 다음에도 그 디자인에 대해서 딱히 설명을 하지 못할 때나 전혀 새롭다고 느껴지지 않을 때가 힘듭니다.

진행한 작업 가운데 가장 기억에 남는 작업은 무엇인가요?
사람의 온도 36.5도를 콘셉트로 한 사람 한 사람의 인터뷰를 1도씩으로 나눠 기획한 매거진이 기억에 남습니다. 성격에 맞는 기능과 미적 감각을 부여하였고 차별

화했기 때문에 구성과 디자인에서 좋은 평을 많이 들었습니다.

디자이너로서 자부심과 긍지를 느낄 때는 언제인가요?
홍대 디자인과 학생이 내가 만든 책을 보고 잘 만들었다고 생각하여 인터뷰하기 위해 연락을 주었을 때 자부심과 긍지를 느꼈습니다.

디자인을 어떻게 시작했나요?
잘 만들어진 전시 포스터를 보고 디자인을 하고 싶다는 생각이 들었고, 그 마음을 따라서 디자인을 시작했습니다. 디자인은 하면 할수록 매력적이고 저에게 잘 맞는 일이라고 생각합니다.

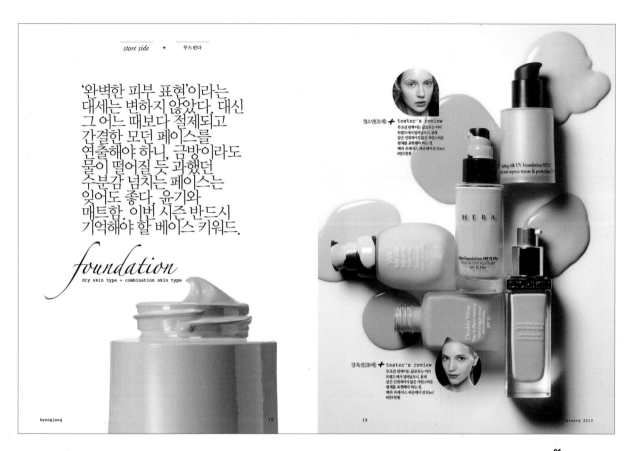

store side + 푸드런다

'완벽한 피부 표현'이라는 대세는 변하지 않았다. 대신 그 어느 때보다 절제되고 간결한 모던 페이스를 연출해야 하니, 금방이라도 물이 떨어질 듯 과했던 수분감 넘치는 페이스는 잊어도 좋다. 윤기와 매트함. 이번 시즌 반드시 기억해야 할 베이스 키워드.

foundation
dry skin type + combination skin type

정소연(31세) + tester's review

HERA
Skin Foundation SPF 15 PA+

Double Wear

hyangjang 18 19 January 2013

01 _____
매거진 Hangjang

작업을 할 때 디자인적인 아이디어 발상을 어떻게 하나요?
책을 많이 보거나 외국 디자이너들의 작품들을 보면서 참고를 하기도 합니다. 그러나 우리가 일상적으로 흔히 지나다니는 장소나 직접적으로 관련이 있지 않은 곳에서 디자인적인 영감을 받을 때도 많습니다.

하나의 프로젝트가 얼마나 걸리나요?
작업물에 따라서 다릅니다. 어떤 프로젝트는 이틀 만에 끝나기도 하지만 어떤 프로젝트는 삼 개월 동안 작업하는 것도 있기 때문에 딱히 기간을 말하기가 어렵습니다.

자주 사용하는 서체가 있다면?
너무 강렬한 서체는 오히려 다른 디자인 요소를 해칠 수 있기 때문에 단순한 서체를 씁니다.

독창적인 디자인을 하기 위해 따로 노력하는 것이 있나요?
가끔은 다른 이가 작업한 디자인을 보면서 자괴감이 들기도 하지만 때로는 그것이 나에게 도움이 되기 때문에 잘된 디자인 작업물을 많이 찾아보는 편입니다.

LET'S
FIND
A NEW
PLACE
TO
GET
LOST

V O L V O

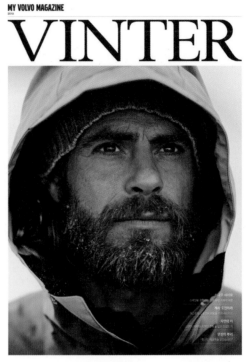

MY VOLVO MAGAZINE
2018

VINTER

59° 52'45"N,

RJUKAN TELEMARK

**THE BEST ICE CLIMB
IN EUROPE**
유럽 최고의 빙벽 등반

RJUKAN TELEMARK 라우칸 텔레마르크

56° 1'54"N, 14° 9'17"E

KRISTIANSTAD, SWEDEN

(22)

다양한 장소와 사진들

A SITE OF SOARING MAJESTY
위상하는 영웅이 없는 곳

좋아 보이는 것들의 비밀

앞으로의 계획은 어떻게 되나요?

수많은 잡지와 출판물들이 있는 현대에서 모순일 수도 있지만 새로운 기획을 하고 전혀 생각하지 못한 새로운 디자인을 갖춘 책을 만들어 보고 싶습니다. 무엇이든 기능적인 면과 심미적인 면을 두루 갖춘 것이 자연스러울 것 같습니다.

후배에게 전하고 싶은 말이 있나요?

상투적인 이야기 같지만 어떤 분야에서든 최선을 다하라고 말하고 싶습니다. 그것이 진정 내 것으로 만들 수 있는 길이기 때문입니다. 그리고 브레인스토밍을 많이 하는 것이 좋습니다. 디자이너는 예술가가 아니라 다른 사람들과의 협력을 통해 끊임없이 디자인 완성도를 높이기 위해 노력하는 사람입니다. 브레인스토밍을 통해 자유로운 발언을 하며 다른 사람들과 아이디어를 나누고 새로운 창의적인 발상을 하기 바랍니다.

02 _____

매거진 Vinter

INTERVIEW

박성의

디자인 하우스 팀장

좋은 디자인이란 무엇이라고 생각하나요?

과연 디자인에 정답이 있을까요? 보는 관점에 따라 달라지고 보는 이에 따라 달라지는 게 디자인입니다. 수학처럼 숫자에 일정한 공식을 대입하면 답이 나오는 구조였다면, 우리는 세상에 존재하지 않았을 것입니다. 좋은 디자인이란 아마도 디자인 공부를 했든 하지 않았든 모두가 알고 있을 것입니다. 결론적으로는 사용자가 쓰기 편하고 보기에도 좋은 것이 좋은 디자인입니다. 하지만, 좋은 디자인이 나오기까지 수많은 과정과 장애물이 있습니다. 그 과정이 바로 디자이너의 몫입니다. 어떤 콘셉트로 어떻게 접근하느냐에 따라 결과는 정말 다양해집니다. 첫 미팅에서부터 최종 결제 단계까지 디자이너는 면밀히 클라이언트의 의견을 수렴하고 서로가 한 방향을 바라보며 나아갈 수 있어야 합니다. 그렇지 않으면 두 배의 시안과 세 배의 회의가 기다리고 있을 것입니다. 서로 사이의 눈높이와 바라보는 방향을

잘 맞춰 너무 앞서나가지도 않고 그렇다고 뒤쳐지지도 않는다면 분명 사용자, 클라이언트, 디자이너 모두가 만족하는 좋은 디자인이 나올 거라 확신합니다.

디자인을 하면서 힘든 점은 무엇인가요?

잦은 야근? 야근 물론 힘듭니다. 업무가 많은 것이나 상사의 눈치도 간과할 수 없는 부분입니다. 하지만 더 중요한 건 마인드 컨트롤입니다. 대충 해 버리면 어쩌면 쉽게 끝날 일이지만 늦은 시간까지 업무에 매진하고 기획 회의에 여러 번 참석하여 디자인을 하는 어려움은 결과물이 나왔을 때의 만족감으로 모두 잊힐 수 있습니다. 역시 가장 힘든 것은 야근이나 직장 상사, 클라이언트가 아니라 정신을 붕괴시키지 않으면서 최상의 결과물을 등장시키는 일입니다.

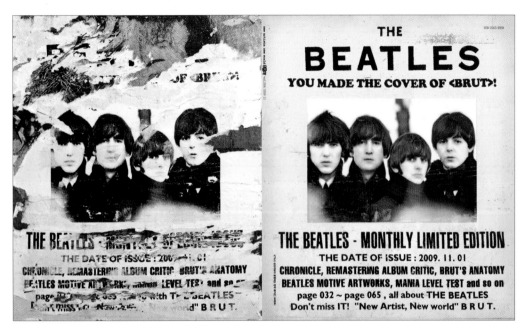

01 _____
매거진 브뤼트

진행한 작업 가운데 가장 기억에 남는 것은 무엇인가요?

KT&G 상상마당에서 발행한 brut[브뤼트]입니다. 창간호부터 참여하여 발행했던 월간지였기에 애정이 깊습니다. 디자이너들이 소품을 일일이 만들고 붙여서 촬영했고, 마감 중에는 며칠 밤을 지새워 직접 일러스트를 그려 페이지를 구성하였습니다. 여러 디자이너가 칼럼을 나누어 디자인했지만, 책 한 권이 마치 한 사람이 디자인한 것처럼 손발이 착착 맞았습니다.

2009년 창간하여 당시 컬쳐 매거진계에 상당히 화제가 되었지만 여러 가지 이유로 2012년에 폐간을 하게 되었습니다. 비록 책은 폐간되었지만 그 때 팀원들과 당시 준비하던 기업 홍보물 경쟁 입찰에서 90% 이상의 승률을 올렸으며 지금은 같은 사무실에서 함께 하지는 않지만 '롸이팅라이더즈'라는 독립출판그룹을 만들어 사연 있는 그랜드 세대들의 인터뷰를 한 그랜드 매거진 '할'을 출간하기도 했습니다. 이처럼 성과 있었던 프로젝트가 기억에 남는 건 당연한 일이지만 그보다 더 값지고 소중한 건 동료들입니다. 같은 곳을 함께 바라보며 눈빛만으로도 소통 가능한 동료와 함께 근무한다는 것은 정말 멋지고 소중한 일입니다.

작업을 하면서 가장 중요하게 생각하는 것은 무엇인가요?

디자이너는 시야를 넓게 가져야 합니다. 단지 주어진 업무 하나만 보고 수동적으로 디자인을 한다면 당연히 발전이 없습니다. 이것은 팀장에게 혼나기 좋은 경우입니다. 이 디자인이 왜 필요한지, 누가 볼 것인지, 누가 사용할 것인지에 대한 목적을 가지지 않고 디자인한 결과물을 누가 사려고 할까요? 우리는 피카소가 아닙니다. '왜?'라고 끊임없이 되뇌어야만 좋은 디자인에 가까워집니다. 어떤 폰트를 사용할지, 어떤 그리드를 사용할지, 어떤 종이를 사용하고, 어떤 제본으로 책을 만들지, 하나하나 이유가 있어야 합니다. 단지 멋지게만 디

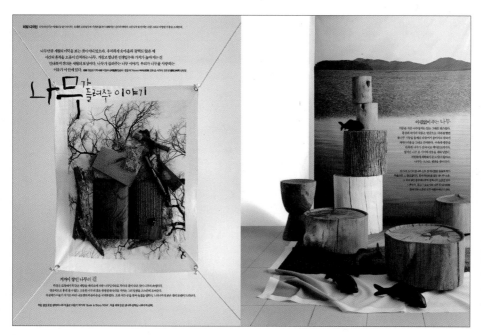

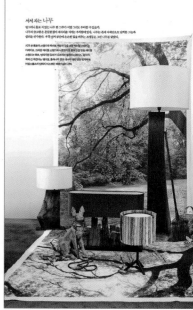

자인하려고 한다면 콘셉트 없는 겉만 번지르르한 디자인이 나올 가능성이 큽니다. 실제로 이런 경우를 주위에서 어렵지 않게 찾을 수 있습니다. 디자이너라는 타이틀이 명함에 새겨진 이상 우리는 생각하는 디자이너라는 걸 잊지 말기를 바랍니다.

학교나 학원에서 배우는 과정과 실무 과정의 차이가 있나요?

학교에서 배우는 과정에 충실했다면 디자인 실무 역시 잘 할 수 있습니다. 물론 새로 배워야 할 것이 많지만, 학생 시절 과제하며, 혹은 공모전을 준비하며 지새웠던 밤을 생각해 본다면, 디자인 실무 역시 크게 다를 바 없습니다. 다른 게 있다면 한 학기에 했던 과제물을 실무에서는 짧게는 보름 안에도 해야 하는 것입니다. 비관할 것 없습니다. 다 할 수 있는 일이고 현재 모든 디자이너들이 다 하고 있는 일입니다. 자신감을 가지고 임해야 한다는 것만 명심하세요.

최상의 디자인을 위한 자신만의 방법이 있나요?

디자인을 시작하기 전 처음 가지는 미팅에서 담당자 의견을 세심하게 듣고 메모합니다. 필요하다면 녹음도 합니다. 발주처의 담당자 의견만 잘 수렴해도 디자인의 반은 이루어진 것일 만큼 중요합니다. 최종 사용자는 발주처 담당자도 아닌데 왜 그렇게 면밀히 듣고 분석할까요? 발주처에서 발주한 일이고 돈을 지불하는 대상이기 때문이기도 하지만 담당자는 사용자와 밀접하게 연계되어 있고 사용자 의견을 반영한 혹은 클라이언트 의견을 수렴하여 전달하는 역할을 하기 때문에 무슨 의도로 어떤 그림을 그리고 있는지 잘 이해하고 디자인

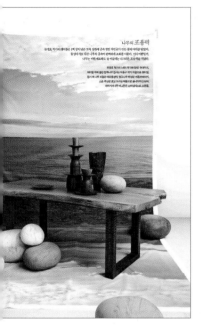

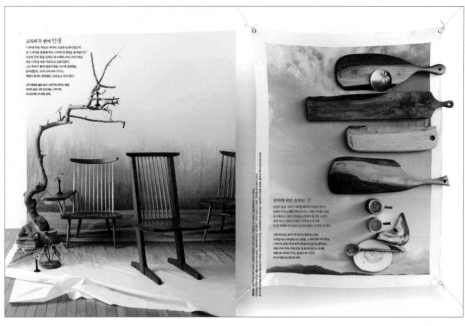

에 반영해야만 모두를 만족시킬 수 있는 디자인이 나옵니다. '디자인이 이상한데요?', '좀 더 세련되게 해 주세요', '밝고 명랑하게 디자인해 주세요' 이러한 의견을 듣고 그들의 방식대로 풀어 주어야 합니다. 디자인에 대한 지식이 많지 않은 그들에게서 쉽게 나올 수 있는 의견입니다. 사실 더 심오한 주문들도 많습니다.

의견을 다 들었으면 궁금한 점을 물어 봅니다. 농담이라도 섞어서 담당자와 의견을 나누다 보면 디자인의 실마리를 잡을 수 있습니다. 디자인도 연애처럼 상대를 많이 알아야 공략하기 쉽습니다. 담당자에게 최대한의 정보를 얻은 다음 수많은 시안에 대입하다 보면 좋은 디자인이 '짠'하고 나오는 법입니다.

INTERVIEW

박현희

디자인 부기(Design Boogie) 대표

좋은 디자인이란 무엇이라고 생각하나요?

'와~'하고 감탄할 만큼 나를 사로잡아야 합니다. 그러나 콘셉트도 없이 독창적이기만 한 디자인은 좀 부담스럽습니다. 목적에 맞게 실용성이 있는 아름다움을 갖춰야 좋은 디자인입니다.

디자인을 하면서 힘든 점은 무엇인가요?

클라이언트가 논리적인 이유가 없이 무조건적으로 수정을 요구하면 힘듭니다. 서로의 이해가 형성되지 않으면 수정하는 시간이 더 걸려서 힘이 들 수밖에 없습니다. 그러다 보면 수정이 거듭될수록 결과물은 점점 이상해지는 경우도 현실적으로 많이 경험하게 됩니다. 어떤 주제에 대해 이해나 협의가 되지 않은 상태로 처음 콘셉트와는 다른 방향으로 가면서 수동적으로 디자인을 한다고 느낄 때가 힘들기도 합니다.

진행한 작업 가운데 가장 기억에 남는 것은 무엇인가요?

팀원들과 며칠이고 밤을 새도 재미있었던 '휘가로'와 '프리미어' 매거진을 만들 때가 유난히 기억에 많이 남습니다. 단발성 프로젝트라도 즐겁게 했던 일은 다 기억에 남습니다.

디자인 아이디어는 주로 어디에서 얻나요?

틈틈이 해외 서적과 디자인 관련 서적, 인터넷에서 자료를 찾고, 촬영하거나 캡쳐하여 수집합니다. 책이나 매거진 자료들을 단순히 눈으로만 보는 것은 필요할 때 바로 기억이 나지 않을 수 있습니다. 가능하면 불편하더라도 스캔을 받아서 디지털화된 저장 방식을 통해 데이터 관리를 하면 실무에서 효과적으로 빠르게 활용할 수 있습니다.

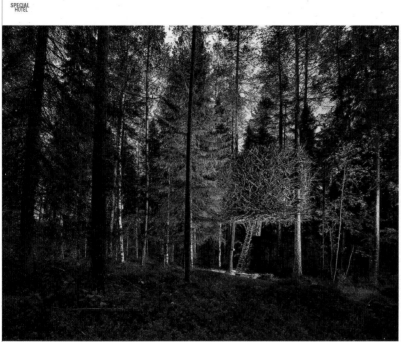
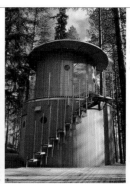

01 _____
Golf Travel 나무 호텔

작업을 하면서 가장 중요하게 생각하는 것은 무엇인가요?
작업을 '왜' 하는지를 우선적으로 생각해야 합니다. 디자인은 주관적인 성향이 강하기 때문에 좋은 디자인과 나쁜 디자인을 결론 내리기는 무리가 있습니다. 바른 길로 가고 있는지, 스스로 평가를 하고 무엇을 위해 하는지 알아야 디자인 방향이 잡힙니다.

학교나 학원에서 배우는 과정과 실무 과정의 차이가 있나요?
디자인 감각은 배운다고 쌓이는 것은 아닙니다. 학교에서 많은 것을 배울 수 있지만 실무에서 그대로 사용하기에는 현실적으로 거리가 멉니다. 실무에 나와서 디자인을 할 때 제대로 배우기 위해 노력하는 마음이 꼭 필요합니다.

디자이너로서 자부심과 긍지를 느낄 때는 언제인가요?
20여 년 같은 장르의 일을 하고 있지만 지금도 하고 있는 디자이너로서의 일이 싫증 나지 않습니다. 디자인을 하면서 사람들의 긍정적인 반응에 기운이 나고 다시 새로운 디자인을 하게 됩니다. 좋아하는 일을 하면서 돈도 벌고 있으니 천직이라 생각합니다.

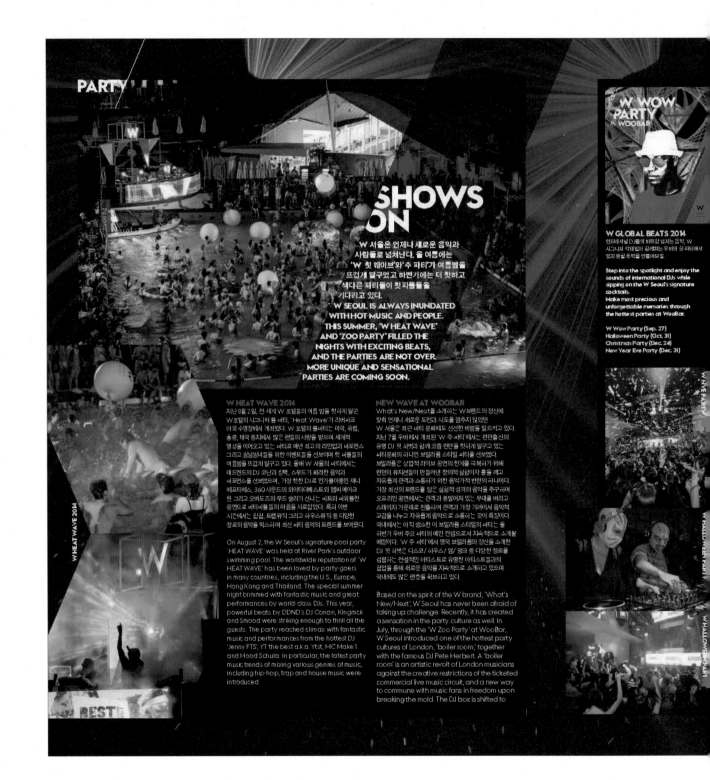

PARTY

SHOWS ON

W 서울은 언제나 새로운 음악과
사람들로 넘쳐난다. 올 여름에는
'W 힛 웨이브'와 '쭈 파티'가 여름밤을
뜨겁게 달구었고 하반기에는 더 핫하고
색다른 파티들이 핫피플들을
기다리고 있다.
W SEOUL IS ALWAYS INUNDATED
WITH HOT MUSIC AND PEOPLE.
THIS SUMMER, 'W HEAT WAVE'
AND 'ZOO PARTY' FILLED THE
NIGHTS WITH EXCITING BEATS,
AND THE PARTIES ARE NOT OVER.
MORE UNIQUE AND SENSATIONAL
PARTIES ARE COMING SOON.

W GLOBAL BEATS 2014

인터네셔널 DJ들의 비트강 넘치는 음악, W
시그니쳐 칵테일링이 함께하는 우비의 닷 파티에서
믿지 못할 추억을 만들어보길

Step into the spotlight and enjoy the
sounds of international DJs while
sipping on the W Seoul's signature
cocktails.
Make most precious and
unforgettable memories through
the hottest parties at WooBar.

W Wow Party (Sep. 27)
Halloween Party (Oct. 31)
Christmas Party (Dec. 24)
New Year Eve Party (Dec. 31)

W HEAT WAVE 2014

지난 8월 2일, 전 세계 W 호텔들의 여름 밤을 핫하게 달군
W호텔의 시그니처 풀 파티, 'Heat Wave'가 리버파크
야외 수영장에서 개최됐다. W 호텔의 풀파티는 미국, 유럽,
홍콩, 태국 등지에서 많은 랜들의 사랑을 받으며 세계적
명성을 이어오고 있는 파티로 매년 최고의 라인업과 퍼포먼스
그리고 쌈쌈쌈쌈를 위한 이벤트들을 선보여 핫 피플들의
여름밤을 뜨겁게 달구고 있다. 올해 W 서울의 씨티에서는
데드엔드의 DJ 코난과 킹맥, 스무드가 화려한 음악과
퍼포먼스를 선보였으며, 가장 핫한 DJ로 인기를 끌고 있는 제니
에프티에스, 360 사운드의 와이더비에스트와 멤씨 에이크
원 그리고 오버도즈의 무드 슐라가 신나는 비트와 씨워플한
공연으로 파티피플들의 마음을 사로잡았다. 특히 이번
시즌에서는 힙합, 트랩 뮤직 그리고 하우스뮤직 등 다양한
장르의 음악을 믹스하며 최신 씨티 음악의 트렌드를 보여준다.

On August 2, the W Seoul's signature pool party
'HEAT WAVE' was held at River Park's outdoor
swimming pool. The worldwide reputation of 'W
HEAT WAVE' has been loved by party-goers
in many countries, including the U.S., Europe,
Hong Kong and Thailand. The special summer
night brimmed with fantastic music and great
performances by world-class DJs. This year,
powerful beats by DDND's DJ Conan, Kingmck
and Smood were striking enough to thrill all the
guests. The party reached climax with fantastic
music and performances from the hottest DJ
'Jenny FTS', YT the best a.k.a. Ytst, MC Make 1
and Mood Schula. In particular, the latest party
music trends of mixing various genres of music,
including hip-hop, trap and house music were
introduced.

NEW WAVE AT WOOBAR

What's New/Next을 소개하는 W브랜드의 정신에
맞춰 언제나 새로운 도전과 시도를 멈추지 않았던
W 서울은 최근 씨티 문화에도 신선한 바람을 일으키고 있다.
지난 7월 우비에서 개최된 'W 쭈 씨티'에서는 런던출신의
유명 DJ 핏 허벗과 함께 요즘 런던 씨티를 핫하게 달구고 있는
씨티문화의 하나인 보일러룸 스타일 씨티를 선보였다.
보일러룸은 상업적 라이브 공연의 한계를 극복하기 위해
런던의 뮤지션들이 만들어낸 창의적 실험이자 틀을 깨고
자유롭게 관객과 소통하기 위한 음악가적 반란의 하나이다.
가장 최신의 트렌드를 담은 실험적 성격의 음악을 추구하여
오프라인 공연에서는 관객과 동떨어져 있는 무대를 버리고
스테이지 가운데로 진출하여 관객과 가장 가까이에서 음악적
교감을 나누고 자유롭게 음악으로 소통하는 것이 특징이다.
국내에서는 아직 생소한 이 보일러룸 스타일의 씨티는 올
하반기 우비 씨티의 메인 컨셉으로써 지속적으로 소개될
예정이다. 'W 쭈 씨티'에서 영국 보일러룸의 정신을 소개한
DJ 핏 허벗은 디스코/ 하우스/ 덥/ 펑크 등 다양한 장르를
섭렵하는 전설적인 아티스트로 유명한 아티스트들과의
협업을 통해 새로운 음악을 지속적으로 소개하고 있으며
국내에도 많은 랜들을 확보하고 있다.

Based on the spirit of the W brand, 'What's
New/Next', W Seoul has never been afraid of
taking up challenge. Recently, it has created
a sensation in the party culture as well. In
July, through the 'W Zoo Party' at WooBar,
W Seoul introduced one of the hottest party
cultures of London, 'boiler room', together
with the famous DJ Pete Herbert. A 'boiler
room' is an artistic revolt of London musicians
against the creative restrictions of the ticketed
commercial live music circuit, and a new way
to commune with music fans in freedom upon
breaking the mold. The DJ box is shifted to

W HEAT WAVE 2014

W N'N PARTY

W HALLOWEEN PARTY

W HALLOWEEN PARTY

W WOW PARTY @ WOOBAR

BEST

y room instead of being set and musicians showcase troducing experimental ir artistic sensitivity with the oncept of 'boiler room' party ar's major parties in the . British DJ Pete Herbert, pirit of London Boiler Room a legendary musician who of music, including disco, and introduces novel music famous artists.

14

들이 대거 준비되어 있다. 낙엽이 음악과 파티의 열기로 뒤덮을 첫번째 다. 매년 9월이다 진행되는 WOW 각적 퍼포먼스에 집중하며 최신의 느빼보다 세심하게 DJ 라인업과 처라는 파티 중 하나이다. 올해의 디스코 라벨 '베어 엔터테인먼트'의 코의 선구자인 '스티브 코티'로 다시 음악과 퍼포먼스의 진수를 보여들 철한 키, 수려한 외모에 뛰어난 한국어 테이너이자 뛰어난 실력의 DJ로 활동 ave를 뜨겁게 달궜던 DJ 코난이 언스를 준비 중이다. 또한 '펑크', 장르의 음악을 선보이는 라이브 밴드 더 W Wow Party는 9월 27일 비에서 펼쳐지며 가격은 얼리버드 10월의 마지막 밤에는 W 호텔의 파티 문화를 W 스타일로 재현하는 으며, 12월 24일에는 크리스마스 티파티가 열릴 예정이다. W 파티들에 웹사이트 (www.wseoul.com) ulwalkerhill)과 인스타그램 있으며, 티켓은 인터파크를 통해 의 및 테이블 예약은

ll fascinating parties are half of 2014 at WooBar. W Party,' which will d DJ music to Mount Acha

in harmony with the colorful autumn foliage. The 'WOW party', held every September, has showcased the latest music trend by working with intensively selected DJs who can not only stay true to the W style music but also mix and match various genres. In 2014, the main DJ is 'Stevie Kotey', the president of a top disco label Bear Entertainment and a forerunner of modern & acid disco. Stevie will show the quintessence of Boiler Room-style music and performances. In addition, a tall and handsome entertainer and DJ, Julian, and DJ Conan who spiced up the last summer night of the 'Heat Wave' party, are preparing rhythmic beats and fantastic performances. A live band 'MILK' will also deliver various genres of incredible music, including Funk, Afrobeat and EDM. The party is being held at WooBar from 22:00 to 04:00 on September 27, and the ticket price is KRW 30,000 for early birds and KRW 40,000 at the door. On the last day of October, be prepared for the W Halloween party, which is the most popular party of W Seoul that turns the American Halloween culture into the W style hip party splashed down in WooBar. Do not miss the Christmas Eve party and the New Year Eve Party as well. All the information on W parties is available on the official website, www.wseoul. com, or on facebook, /wseoulwalkerhill and instagram, @wseoul. Tickets can be booked via Interpark. For more inquiries, please contact WooBar at 02 2022 0333

04
05

EXPLORE
wseoul.com

어떤 일을 하나요?

사외보나 단행본 매거진 디자인 등 종이로 인쇄가 가능한 편집 디자인을 합니다. 가끔 협업을 통해 온라인 매거진을 하기도 하지만 기본적인 레이아웃의 개념은 같습니다.

이미지에 대한 저작권 문제는 어떻게 해결하나요?

저작권 관련된 부분은 편집 디자인에서 아주 중요합니다. 유료 이미지 사이트에서 일정한 금액을 지불하고 사용하는 것이 나중에 더 큰 손실을 줄일 수 있습니다. 하지만 사전에 클라이언트의 이해가 필요한 부분이므로 진행이 충분히 된 다음에 사진 비용이 든다고 하면 후반 작업이 힘들어집니다. 저작권과 비용은 사전에 충분히 고지하는 것이 바람직합니다.

최상의 디자인을 위한 자신만의 방법이 있나요?

디자인은 시간과의 싸움입니다. 그 싸움은 자료의 양적인 부분에 의해 차이가 벌어지게 됩니다. 수많은 자료를 탐색하며 아이디어를 구상해야 합니다. 디자이너는 시각적으로 검증된 시도를 위해 많은 것을 보고 느끼는 것이 중요합니다.

후배들에게 하고 싶은 이야기가 있나요?

디자이너가 보통 직업과 같다고 생각한다면 당장 다른 길을 알아보라고 하고 싶습니다. 좋아하지 않으면 좋은 결과가 없는 것은 당연한 일입니다. 정말 좋아하고 이왕 할 것이라면 내가 가진 힘을 다 쏟아 부어 프로답게 일하고 객관적인 평가를 받아야 할 것입니다. 매 순간 부지런을 떨어서 자료를 수집하고 감각을 익히세요.

조예슬
편집 디자이너

좋은 디자인이란 무엇이라고 생각하나요?
디자이너의 개성과 감각이 확실히 드러나는 디자인이 좋은 디자인입니다. 물론 대중적이기까지 하다면 훨씬 더 좋은 디자인일 것입니다.
어디서 많이 본 디자인이 아닌 '이거 왠지 그 디자이너가 작업했을 것 같아', '역시 이 사람 디자인은 한눈에 알아 볼 수 있어'라고 느낄 정도로 작은 부분 하나하나도 디자이너 개성이 나타나면서, 디자이너 자신에게만 만족을 주는 디자인이 아니라 대중들에게도 만족을 줄 수 있는 디자인이 정말 좋은 디자인이라고 생각합니다.

디자인을 하면서 가장 힘든 점은 무엇인가요?
시간이 없다는 것과, 없는 시간을 활용해 아이디어를 생각하는 것이 힘듭니다. 매거진이 아닌 다른 디자인을 하는 친구나 선배들의 이야기를 들어 보면, 하나의 프로젝트를 위해 많은 시간을 쏟는다고 합니다.

반면에 편집 디자인은 정해진 시간 안에 수십 개의 칼럼을 작업해야 하기 때문에, 정해진 시간 틈틈이 콘셉트와 레이아웃을 정해야 합니다. 매번 어려운 일임에 틀림이 없습니다. 시간이 많다면 여러 스타일의 결과물을 내서 이것보다 완성도 있는 디자인을 만들 수 있을 것 같다는 생각이 듭니다.

디자인 아이디어는 주로 어디에서 얻나요?
잡지 디자인을 하고 있기 때문에 여러 매체들을 많이 보는 편입니다. 현재도 발간되고 있는 여러 잡지들을 찾아보고 있지만, 가장 흥미롭고 재미있는 아이디어를 얻을 수 있는 건 오래전에 나왔던 잡지들(헨리울프의 '에스콰이어', 허브 루발린의 '에로스'와 '팩트', 그리고 빠질 수 없는 알렉세이의 '하퍼스 바자' 등)입니다. 예전부터 틈틈이 스크랩해 놓은 덕분에 지금도 볼 때마다 매번 다른 느낌과 아이디어를 얻고 있습니다.

Everyday
Be Glamorous
with
Champagne!

사랑받는 남자는
샴페인을 즐길 줄 압니다.

기포 사이로
피어오르는
황홀한 우주

마개를 고정하느라 비뚤게 꼬아놓은 철사를
조심스럽게 풀립니다. 펑! 가느다란
병목에서 한 줄의 연기가 한숨처럼
피어오르고, 병 속의 액체로부터 기포가
맹렬하게 솟아오르기 시작합니다.
샴페인은 인생의 가장 좋은 순간을 위해
존재하는 술입니다. 황홀한 순간을
더욱 섬세하게 만끽하기 위해 샴페인에
대해 좀 알아보는 것은 어떨까요?

지상 최고의 스파클링 와인
축제 같은 인생을 위하여!

01 _____

매거진 Leon

작업을 하면서 가장 중요하게 생각하는 것은 무엇인가요?

매체 성격, 기획, 콘셉트에 맞는 디자인을 하는 것이 중요합니다. 모든 디자인을 마음대로 할 수는 없다는 것을 알고 있습니다. 작업물의 성향이 자신의 성향이 다를 경우 둘 중 하나를 포기하기가 어려울 것이지만 어떤 작업을 하고 있느냐에 따라 우선순위가 달라질 수 있을 것입니다. 디자이너로서의 개성도 중요하지만 그것을 글의 흐름, 사진과 적절히 조화시켜 자신만의 디자인을 만드는 것이 가장 중요합니다.

학교나 학원에서 배우는 과정과 실무에서의 차이가 있나요?

차이는 당연히 있습니다. 저는 좋아하는 과목만 열심히 공부했습니다. 대학에서 4년 동안 타이포그래피와 편집 디자인을 배웠지만 배운 것을 실무에 나와서 단 1%도 제대로 사용한 것 같지 않습니다.

교과 과정을 통해 디자인을 보는 눈이 생겼거나 디자인 관련 지식들이 많이 쌓였을 지도 모릅니다. 하지만 실제로 일을 해야 알 수가 있는 것들이 더 많습니다.

학교나 학원에서 몇 년 동안 배우는 것보다 일주일만이

편집&그리드 37

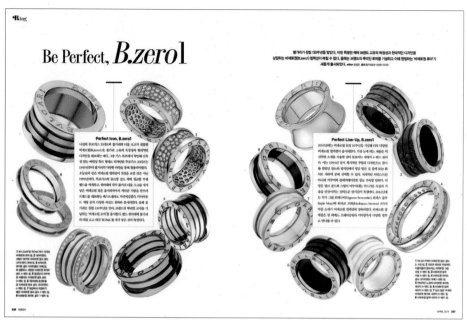

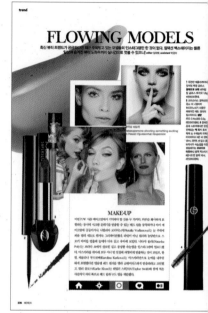

02 _____

매거진 Heren

라도 직접 실무에 뛰어들어 일하는 것이 몇 배는 많고, 많이 느낄 수 있습니다.

디자이너로서 자부심과 긍지를 느낄 때는 언제인가요?

매달 책이 나올 때 작업한 칼럼들을 보며 자부심을 느끼고 있지만, 몇 개월 전 하나의 칼럼을 수차례 바꾼 적이 있었습니다. 아직 할 일이 많이 있는데 시간은 없고, 점점 지쳐가고 있었습니다. 그러다 보니 작업하고자 했던 아이디어들이 조각조각 흩어지기 시작했습니다. 그러나 자꾸 오기가 생기기도 하였습니다. 제대로 끝장을 보고 싶었습니다. 계속 보고 생각하고 또 생각했더니 역시나 끝은 있었습니다. 작업이 끝나는 순간 해냈다는 기분과 함께 묘한 해방감을 느낄 수 있었습니다. 그리고 함께 작업했던 기자 선배로부터 '이젠 네가 정말 디자이너 같아'라는 말을 들을 수 있었습니다. 짧은 한마디였지만, 오랫동안 일을 하면서 난생 처음 느껴보는 기분을 가질 수 있었습니다.

본인만의 작업 노하우가 있나요?

일단 사진을 보며 기사를 꼼꼼히 읽는 편입니다. 그래야 전체적으로 페이지 구성안이 떠오릅니다. 그리고 바로 더미 스케치를 그리고 매번 보았던 시안들 중에서 비슷한 콘셉트를 찾아봅니다. 그러면 생각했던 구성안을 좀 더 개발하면서 알지 못했던 방법이나 다른 시각의 디자인으로 작업을 진행할 수 있습니다. 그리고 편집을 할 때 정신을 집중하는 것도 중요합니다.

디자인을 막 시작하거나 학교를 갓 졸업한 사회 초년생에게 하고 싶은 조언이 있나요?

자신이 하고 싶은 걸 하세요. 요즘 하고 싶은 일을 하지 못하는 사람들이 더 많은 것 같습니다. 저는 지금 하고 싶은 일을 하고 있습니다. 대학교 때부터 매거진 디자이너, 아트 디렉터가 목표였고 현재도 그렇습니다.

졸업반 때 기회가 돼서 몇몇 매체에 면접을 봤으나 모두 떨어졌습니다. 잡지 디자이너 근처에 발도 못 붙일 판이었지만 정말 운 좋게도 한 회사에 들어가게 되었습니다. 그러나 현실은 학생 때 생각했던 것과 많이 달랐습니다. 그곳에서 적은 돈을 받으면서, 어마어마한 야근을 했고, 많은 일을 했습니다. 주위 사람들이 뜯어 말렸지만 제가 너무 하고 싶은 일이었기 때문에 그런 말들이 귀에 들리지 않았습니다. 그렇게 일할 때 가장 즐거웠고, 그것은 지금의 저를 있게 해 준 값진 경험이 되었습니다.

디자인을 하면서 가장 중요하게 생각하는 것은 무엇인가요?

디자인 작업을 할 때 중요 순위를 생각지 않고 혼자만의 세계에 빠져 버리면 작업이 산으로 갑니다.

디자이너로서 빨리 달려나가는 것보다 자신을 제어하며 작업을 하는 것이 중요하다고 생각합니다.

편집의 기본, 그리드를 이해하라

RULE 1

+ Rule 1

편집의 기본,
그리드를 이해하라

현재 실무에서는 디자이너에게 완성도 높은 레이아웃 디자인 구성과 빠른 작업 속도를 동시에 요구합니다. 이를 위해 디자이너가 평소에 많은 자료를 효과적으로 관리하고 그리드 시스템에 적용하는 것이 중요한 덕목처럼 되었습니다.

Rule 1에서는 디자인의 가장 기본적인 요소인 그리드를 설명하여 이해를 높이고 보다 빠르고 체계적으로 작업 완성도를 높일 수 있도록 돕고자 합니다.

우리가 보통 좋은 디자인이라고 느끼는 디자인에는 일정한 규칙이 있습니다. 수많은 요소와 디자인 규칙들이 있지만 그중 가장 큰 영향을 미치는 것이 그리드라고 할 수 있으며, 그리드는 디자인의 기초가 아닌 가장 기본이 되어야 하는 기본 틀입니다. 기초라고 무시하거나 시간이 흐르고 경력이 늘어날수록 배제하는 것이 아닌, 하면 할수록 어렵고 알아야 할 것이 많은 요소입니다.

좋아 보이는 것들의 비밀

그리드로 더 다양한 디자인을 하라

+

그리드로 정보를 구성하는 방법은 오랜 역사에 걸쳐 발전했고 다듬어졌습니다. 시간이 흐름에 따라 그리드 자체가 없는 것도 그리드라고 할 만큼 그리드의 전개 방식도 다양해졌고 상당히 체계적이지만 그 토대를 이루는 기본적인 원칙은 이집트 상형 문자의 비문에서도 찾을 수 있을 만큼 오래전부터 이어져 왔습니다.

그리드는 디자인을 하거나 시리즈를 확장할 때 기본 틀이 됩니다. 제목과 쪽 번호 같은 일반적 요소는 물론, 문자, 이미지, 일러스트레이션 등 디자인 구조를 이루는 요소들을 배치하는 데 지침이 됩니다.

그리드는 낱쪽이나 펼침 쪽 공간에 안내선을 그리는 것이므로 그리드를 효과적으로 사용하려면 측정의 개념을 이해할 필요가 있습니다. 디자이너 개인만의 방식이라도 개념을 정의하고 규정을 만드는 것이 좋습니다.

그리드는 규범적인 디자인 도구가 아니며, 다양한 방식으로 역동적인 디자인을 만드는 데 사용할 수 있으며, 여러 가지 비례를 활용하거나 체계를 효율적으로 지정하고 형태를 창조하는 등의 방법으로 만들 수 있습니다.

그리드는 작업하는 디자인 특성을 고려해서 만들어야 합니다. 요소가 많고 복잡한 소스를 사용하거나 페이지가 많은 책일 경우 그리드 시스템을 정교하게 만들 필요가 있습니다. 용도에 따라 1단으로 구성하거나 여러 단으로 그리드를 만들 수도 있습니다.

sprawling development. "I'm interested in ideas, at whatever scale. Every project has every scale within it."

More importantly, though, Heatherwick is interested "in making things happen. You can't wait in aloof disapproval for the world to come and get it. You have to go out into the world if something matters, and help things come into being." His studio itself is a tool he's still designing, for making ideas happen.

When he was ten years old, Heatherwick spent days rummaging around a bus depot in Westbourne Grove, London. "I just asked. They let me go in there and showed me to this pile of inner tubes of bus tyres that buses used to have." Heatherwick turned the tubes into inflatable furniture, then sewed and dyed canvas covers for them. Other Heatherwick childhood designs include a proto-hybrid car that he thought could be a perpetual-motion machine, remote-controlled drawbridges and pneumatic toboggans.

He grew up in "an old, shambly, rambling house" in Wood Green, north London. "That meant there was a lot of space to

Autumn Intrusion
wooden window display for Harvey Nichols that snaked in and out of the shop's windows

/ Autumn Intrusion

collect things that were interesting." The wooden floorboards of his room were covered in electronics, televisions and calculators, which he would dis- and re-assemble. "That smell of old electronics. My bedroom was a workshop... I was finding that you could make your ideas happen." His mother, Stefany Tomalin, kept a necklace-and-bead shop on Portobello Road. His father Hugh Heatherwick (he and Tomalin divorced when Thomas was 14), a pianist and community worker, gave him books about the Victorian master builders. "I was more drawn to the inventors and I still am. There had been incredible confidence and derring-do. And a lack of fear of failure for vanity." The Victorians also defied categorisation: "Isambard Kingdom Brunel wasn't strictly an engineer: he was strictly ideas and making them happen."

Heatherwick says there was "no exciting moment when I wanted to be a designer. I was interested in ideas because children are. I just carried on - no one stopped me." After school, he studied 3D design at Manchester Polytechnic. "Three-dimensional design covered most things, even if they're named in different ways: whether something was a building, or a building on wheels, like a bus, or a building that floats - oh, that's a ship - or a product

that you can live in." He attended the Royal College of Art afterwards as a postgraduate, riding a recumbent bicycle around London. But he was frustrated by the confines of the furniture-design course there. "Why someone wanted something seemed as important as the product you're designing. And no one could answer that." Heatherwick thought that Terence Conran was someone who could: he pursued Conran after a visiting lecture and showed him plans for a twisting gazebo, milled from one piece of birch and inspired by a Victorian craze for constructing "fascinating, tiny buildings". Conran was so impressed, he invited Heatherwick to build it at his workshop in the countryside. "It was very ingenious thinking," Conran says. "Mathematical, but more than mathematical. He talked very ambitiously about becoming involved in architectural projects. And I thought, 'My god, you've got a way to go yet.'" Conran was, until December 2010, provost of the Royal College of Art and has been involved with it in some capacity for 25 years. "I've seen a lot of designers go through it, and I would certainly place him right at the top. He is remarkable."

After graduating, and with Conran as a mentor, Heatherwick set up his own studio with a fellow student, Jonathan Thomas. They

2002 **Rolling Bridge**
A drawbridge in Paddington, West London, which doesn't draw, but rolls itself up

2005 **Aberystwyth Artists' Studios**
The studio invented a machine to 'precrinkle' the 0.1 mm thick stainless steel that clad the studios

2007 **Spun**
A rotationally symmetrical chair, which looks like clay being spun on a wheel

2007 **UK Pavilion**
The UK's entry for the Shanghai Expo 2010 incorporated 250,000 seeds from Kew Gardens

2009 **Extrusions**
An aluminium bench squeezed out of a machine normally used for making rocket components

others. A Loire river-boat made entirely from its own hull. Each the 143 projects Heatherwick Studio has completed to date is not a design piece, a product or a building. It's an idea.

Every Heatherwick design starts with a question: "How can an electron microscope help to design a building?"; "How can a tower touch the sky gently?"; "Can a rotationally symmetrical form make a comfortable chair?"; "How can you make someone eat your business card?" And then he keeps asking questions. "It feels like you don't know what the outcome will be, like we're trying to solve a crime..." he says. "You're eliminating from your enquiries. You just gradually explore, analyse and then at the end you're left with something, and it's probably not what you expected." Ideas are more important than where they come from. "It is unusual for me to come into the studio in the morning with a drawing of an idea and hand it to my colleagues," Heatherwick writes in *Making*. "Instead, we iteratively pare a project back in successive rounds of discussions, looking for the logic that will lead to an idea."

For built projects, the first step is to visit the site. "The greatest respect you can give to a place is to try

Rule #2
ZOOM IN, ZOOM OUT
"Our role is to pull right back and see something in its biggest context, but then zoom in until you're analysing the close detail, then pull back again. To never let one thing get disconnected from context and meaning."

were ambitious: "There was no business model or precedent for the type of environment we needed to make," Heatherwick wrote in the acknowledgements to his book *Making*, first published in 2012. They set out to be new Victorians - modern master builders. First, Heatherwick Studio would *make* things, not just design them: "The thinking that we're trying to do is about the made world," he says. "There needs to be a 'makingness' infusing the environment." Second, it would ignore the strict classifications of design or architecture or urban planning, which he sees as "fashions of thoughts". Three hundred years ago, the cake wasn't cut up in this way; and in 300 years from now, it won't be either. And I'm trying to be true to the actual physics of it, not what the names of things are.

"I struggled for years for people to understand who we were and what we did, because there's an urge to put you into a category that people know of already."

The studio's designs have been characterised by these two strands: materiality and an uncategorisable ingenuity. A bag for Longchamp that zippers between hand- and carrier-bag size. A drawbridge that rolls itself up to let boats by. A window display for Harvey Nichols that erupted out of its window and snaked into

2002 / Rolling Bridge

PHOTOGRAPHY: PETER MALLET, STEVE SPELLER

01 _____

매거진 Wired

기본적으로 2단 그리드를 사용하며 글 공간에 변화를 주어 시각적인 긴장감을 보여줍니다.

그림을 많이 사용하는 디지털 출판에서도 그리드는 인쇄 미디어의 한계를 넘어설 가능성을 안겨 줍니다. 디지털 콘텐츠 작업을 위해 디자이너가 처리해야 하는 쪽 요소가 늘어나면 구성의 필요성과 그리드가 중요해집니다. 인쇄 미디어는 여러 세대에 걸쳐 사용자가 읽고 보는 형식을 조건 삼아 문자와 그래픽 정보를 제시하

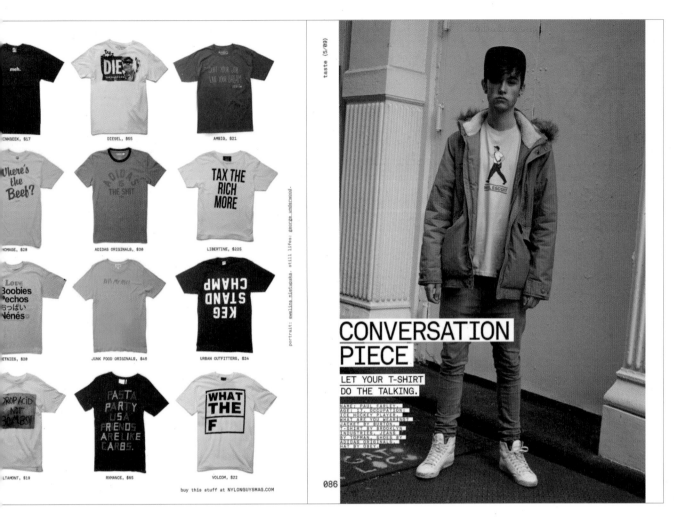

문자가 아닌 이미지로도 그리드를 활용해
정렬감을 전달할 수 있습니다.

는 규칙을 개발해 왔습니다. 뛰어난 디자이너들은 이러한 전통을 온라인 미디어
에서 이어받아 종종 웹 문서로 인쇄물의 느낌을 내서 온라인 독자도 내용에 쉽게
접근할 수 있게 합니다.

칼럼

판면은 여백을 제외한 디자인을 할 영역으로, 판면 안에는 칼럼과 이미지 등이 있습니다. 전체적인 디자인을 결정하는 칼럼에 대해 알아보겠습니다.

1 | 칼럼의 이해

칼럼Column은 그리드를 만들기 위해 분할할 경우 생기는 영역 또는 군집을 뜻합니다. 다양한 형태를 가질 수 있으나 일반적으로 직사각형이고 시각적 대조, 비례감, 구성 원리 등에 기초하며 균형감 있는 정렬을 필요로 하며, 광범위한 정보를 독자가 가장 편한 방식으로 볼 수 있는 레이아웃을 만들어야 합니다.

칼럼은 가장 중요한 그리드 요소 중 하나입니다. 디자이너는 칼럼 수와 너비를 조절해서 내용을 표현하기 때문에 페이지를 볼 때 칼럼의 폭과 길이를 항상 주의 깊게 관찰하는 것이 좋습니다.

디자인에 사용하는 칼럼 수는 어느 정도 관습 또는 필요에 따라 결정되며 이때 중요한 고려 사항은 칼럼 너비입니다. 요리책을 만든다면 조리법을 담을 넓은 칼럼과 재료를 나열할 좁은 칼럼이 필요할 것입니다. 한편, 기차 시간표를 만든다면 정보를 제공할 여러 개의 칼럼이 필요합니다. 하나의 작업물 안에서 여러 그리드를 사용하는 경우도 많습니다. 디자인에 사용하는 칼럼 수는 규정된 것이 아니지만, 내용과 담아야 하는 특정 요소의 수를 이해하면 그리드를 사용하기가 더 쉬워집니다.

초보 디자이너들은 문자의 질감과 톤(밝음과 어두움)을 생각하지 않을 때가 많습니다. 칼럼과 문자의 질감, 톤은 매우 중요한 시각 요소로, 강조와 대비를 나타낸 레이아웃에서 시각적 순서를 드러내는 핵심 중 하나입니다. 다음 예시를 보면 칼럼에서 질감이 나타나는데 글꼴 굵기, 폰트 종류, 밝기 등에 의해 군집으로 나누

좋아 보이는 것들의 비밀

어져 밝음^{Tint}과 어두움^{Shade}으로 느껴집니다.

칼럼은 사방을 둘러싼 빈 공간, 즉 마진^{Margin}으로 결정됩니다. 지면에서 문자 정보의 명료함과 균형감을 만드는 마진은 지면에 담긴 정보와의 대비와 비례감을 기본으로 시각적 질을 좌우하는데, 제한된 지면상에서 칼럼과 마진의 비율은 가장 신경 써야 하는 부분입니다.

DTP(Desktop Publishing)

과거에는 인쇄물을 만들기 위해 많은 시간과 노력이 필요하였지만 하드웨어와 소프트웨어의 발달로 복잡한 출판 과정을 컴퓨터가 대신하게 되었습니다. 이처럼 컴퓨터를 이용하여 출판물을 만드는 것을 DTP, 또는 전자출판이라고 합니다. DTP는 Desktop Publishing의 약자로 컴퓨터를 사용하여 높은 품질의 인쇄물을 만드는 것을 의미합니다. 우리가 쉽게 접하는 인쇄물은 모두 DTP를 통해 만들어집니다.

DTP 시스템에서는 다양한 서체를 사용할 수 있고, 요소의 배치와 설정이 간편하며, 다양한 이미지와 일러스트레이션을 쉽게 만들 수 있습니다. 특히 작업 결과물을 모니터 화면을 통해 쉽게 확인할 수 있으므로 수정이 용이하며, 결과물을 프린터로 직접 인쇄하거나 고해상도 출력소에 가져와 인쇄를 위한 필름 출력이 가능합니다. 현재의 인쇄물은 모두 DTP 시스템을 거쳐 완성되며 광고, 브로슈어, 포스터, 달력, 잡지, 카탈로그 등 어떠한 형태의 인쇄물이라도 제작할 수 있습니다.

모든 일에는 순서가 있듯이 인쇄물 또한 일정한 과정을 거쳐 제작됩니다. 인쇄물이 만들어지는 과정은 일반적으로 기획, 제작/편집, 인쇄의 세 가지 공정으로 이루어집니다. DTP는 기존의 제작/편집 과정을 편집 소프트웨어가 처리하는 시스템이라고 할 수 있습니다.

인쇄물을 만들기 위한 첫 단계로 출판할 인쇄물의 컨셉을 정하고 독자층을 고려하여 내용을 구상합니다. 인쇄물의 판형과, 인쇄 방법, 인쇄 용지 등을 결정하고, 페이지와 인쇄 부수, 작업기간, 예산 등 세부적인 계획을 세웁니다.

기획한 의도에 맞게 저자를 섭외하거나 원고를 청탁합니다. 저자로부터 원고를 받을 때에는 계약서를 작성하고, 사진이나 일러스트레이션 등의 자료를 수집합니다.

저자로부터 원고를 받으면 기본적인 레이아웃을 구성합니다. 레이아웃은 인쇄물의 종류에 맞게 요소들이 효과적으로 배치되어야 하며, 서체나 색상 등 다양한 설정을 통해 최대한 시각적 효과를 이끌어내도록 구성되어야 합니다. 대표적인 편집 소프트웨어로는 QuarkXPress가 있으며, 이러한 편집 프로그램을 이용하면 마스터 페이지를 구성하고 제목이나, 본문 서체, 그림과 선 등의 요소를 배치합니다.

스캔 받은 이미지나 디지털 카메라로 촬영한 이미지는 포토샵 등의 그래픽 프로그램을 이용하여 보정 작업을 거쳐야 깨끗한 인쇄물을 얻을 수 있으며, 특정한 일러스트레이션이 필요한 경우에는 일러스트레이터 등의 드로잉 프로그램을 이용하여 직접 제작합니다.

레이아웃 작업이 완성되면 레이저 프린터로 출력하여 교정 작업을 합니다. 모니터 화면에서 페이지를 확인할 수 있지만 모니터로 보는 것과 출력물을 보는 것에는 차이가 있기 때문에 반드시 페이지를 프린트하여 검토해야 합니다. 교정 작업은 글자의 오자나 탈자를 검사하기도 하지만 서체 설정이 바르게 되었는지, 그림과 선을 올바른 위치에 있는지의 여부도 확인합니다.

교정 작업 후 수정하여 최종적으로 작업을 완성하면 저장된 데이터를 출력소로 가져가 인화지로 된 필름 출력을 합니다. 필름이란 인쇄판을 만들기 위해 페이지 내용을 그대로 담고 있는 포지티브 이미지를 말합니다. 마스터 인쇄의 경우에는 인화지로 출력하며, 옵셋 인쇄의 경우에는 필름 출력을 합니다. 필름 출력인 경우에는 단도 필름과 CMYK의 4도 분판 필름을 출력하여 옵셋 인쇄를 하게됩니다.

옵셋 인쇄란 정밀한 인쇄로 대부분의 원색 인쇄물을 출력할 때 사용되며, 마스터 인쇄는 2도까지 느이 인쇄가 가능한 방식으로 색상 표현이 미려하지 못합니다.

제판 과정은 더닙기라고도 하며, 실무에서는 하리꼬미라는 단어를 더 많이 사용합니다. 페이지별로 완성된 필름을 실제 인쇄판에 배치하는 작업을 의미합니다. 더닙기를 할 때에는 인쇄 후 제본 작업을 할 때 페이지가 순서대로 접힐 수 있도록 해야합니다. 최근에는 대부분의 출력소에서 자동으로 더닙기를 해주므로 필름 출력 후 곧바로 소부 과정으로 들어가기도 합니다.

더닙기가 끝난 필름은 인쇄를 위한 소부판을 만듭니다. 소부 작업은 더닙기가 완료된 필름을 인쇄판 위에 올려놓고 약품 처리하여 인쇄기의 롤러에 넣을 인쇄판을 만드는 작업입니다. 필름은 빛의 투과 정도에 따라 인쇄 잉크가 묻는 곳과 농도가 결정됩니다. 포지티브 필름에서 검정색 부분의 잉크가 묻는 부분인데 이 필름을 망판대기로 살펴보면 출력 선수(lpi)와 색상 프로필 등을 알 수 있습니다.

8. 인쇄 소부 과정을 거친 후에는 인쇄판을 인쇄기에 걸어 잉크를 찍어냅니다. 4도 인쇄의 경우에는 롤러가 4개, 2도 인쇄인 경우에는 롤러가 2개 달려 있으며 각 롤러에 C, M, Y, K의 잉크가 주입됩니다. 워드 프로세서로도 4도 인쇄의 경우에는 먼저 청C판과 적M판을 먼저 인쇄한 후 황Y판과 먹K판을 나중에 인쇄합니다.

인쇄 작업이 끝나면 접지 기계를 사용해 페이지 단위로 인쇄물을 접는 접지 과정에 들어갑니다. 보통 8페이지나 16페이지로 인쇄 후 종이를 접게 되며, 접지가 끝나면 책에 풀칠을 하는 제본 과정에 들어갑니다.

제판이 끝나면 페이지 크기에 맞게 재단기로 재단이 용이하여 자른 후 납품에 들어갑니다.

레이아웃 디자인을 위한 소프트웨어 선택
Editorial Layout Design
효율적인 전자 출판 작업을 위해서는 좋은 도구를 선택하는 것이 중요합니다. 좋은 도구를 선택할수록 출력물의 결과도 좋아지며 작업 능률도 오르게 되므로 필요한 도구를 체크하고 구입 품목을 정합니다.

전문적인 페이지 레이아웃 프로그램

흑백 인쇄로 무방한 서류나 간단한 보고서 파일 등을 위해 페이지 레이아웃 프로그램을 구입할 필요는 없습니다. 이런 작업들은 일반적인 워드 프로세서로도 충분히 결과물을 만들 수 있기 때문입니다. 그러나 많은 분량의 페이지 레이아웃이나 전문적인 페이지 기능이 필요한 인쇄물은 일반 워드 프로세서로 작업하기는 불가능합니다. 워드 프로세서로는 전문적인 페이지 레이아웃 프로그램의 장점은 다음과 같습니다.

텍스트와 그림 작업의 자유로움
페이지 레이아웃 프로그램에서는 텍스트와 그림의 상자를 만들 수도 있으며 원하는 어떤 형태로든 변형이 가능합니다. 또한 마우스의 드래그 앤 드롭을 이용하여 직관적으로 디자인할 수 있습니다.

페이지 레이아웃 설정 기능
대부분의 레이아웃 프로그램에서는 편집면의 단 설정이나 좌우 마스터 페이지를 설정할 수 있습니다. 마스터 페이지는 일반 워드프로세서의 서식 파일에 비해 고급스런 기능을 제공하며 많은 양의 페이지에 똑같은 요소를 반복적으로 배치해야하는 경우 유용합니다. 또한 인쇄 후의 출력물을 보는 것처럼 작업할 수 있기 때문에 출력하지 않고도 결과물을 볼 수 있습니다.

일반 워드 프로세서에 비해 전문적인 레이앙수 프로그램에서는 단어 및 글자 간격에 대해

칼럼 안에서 글꼴 굵기와 종류만으로 밝음과 어두움, 균형의 변화를 볼 수 있습니다.

contributors

jessica bumpus
Persistence pays off—take it from London-based fashion journalist Jessica Bumpus. "Journalism was always the career path I wanted to get into—so was fashion," she says. "So, I studied fashion promotion at London College of Fashion and specialized in journalism. Lots of hard work and many internships later, I went straight to Condé Nast after graduation." Bumpus is currently fashion features editor at Vogue.co.uk. The writer interviewed the eight designers from the six lines featured in our roundup of London designers ("New Order," page 128). "When I asked Teatum Jones what their first big break in fashion was, they said it was me writing about them," she recalls. "It was really touching and made me proud." Bumpus also contributes to *Twin* and *Velour*.

tao lin
Tao Lin, who wrote the review of Ben Lerner's book *Leaving the Atocha Station* (page 196), spends his spare time checking his Twitter feed, exercising, watching movies, and eating food. He also runs a documentary project with his girlfriend Megan Boyle called MDMA Films, which features candid shorts of the two conversing in various locations and recently, a documentary about the fashion blogger, Bebe Zeva. Based in Brooklyn, Lin is the author of *Eeeee Eee Eeee*, *Bed*, *Richard Yates*, and *Shoplifting from American Apparel* (the latter has been turned into a film, which is currently in pre-production). Lin is now working on a new novel as well as contributing a weekly art column called "Drug-Related Photoshop Art" to viceland.com.

gena tuso
When Gena Tuso got laid off from a dotcom job in San Francisco, she packed her bags, moved to New York City, and got a job in visual merchandising. "I came to the realization that being a stylist was a real job," she remembers. "I started building my book and assisted a stylist for about a year. Some of my first published shoots were in *NYLON*!" Now Tuso, who styled part of our TV portfolio ("The Show Must Go On," page 214) works full-time as a freelance stylist in Los Angeles. "I wanted a fun, night-out kind of vibe without anything too constricting, so the actors could move around easily," she says. Tuso also contributes to *Foam*, *Work*, *Paper*, and *Rolling Stone* and runs an accessories line with her husband called Symmetry Goods.

contributors

chrissie abbott
"As a child, I was always into making weird d[...] a London-based artist who now creates illus[...] Wolf, Darker My Love, and Little Boots. For [...] 172), Abbott aimed for "trippy, '80s, fuzzy, p[...] ("it's relaxing because your brain can comple[...] learn cross-stitching and pottery. Otherwise, [...] the hopes of finding anything owl-related (ev[...]

sarah braunstein
While interviewing Beirut ("Current Affairs," [...] discovered that she and member Ben Lanz [...] up in West Hartford, Connecticut. "Beirut is [...] me how small the world is." This wasn't the [...] "I was immediately struck by the easy warmth [...] guys," she says. "And I couldn't stop looking [...] Portland, Maine-based Braunstein wrote the [...] also contributes to the magazine *Maine* as a [...] fiction book about sex and suburban adolese[...]

jennifer rocholl
Jennifer Rocholl photographed 29 actors f[...] page 214). Some of her favorite highlights [...] silly string to graffiti the walls of the studio [...] tiger, Katharine McPhee doing the splits in [...] watching Damon Wayans Jr. and Eliza Co[...] chemistry." Los Angeles-based Rocholl fir[...] she would take pictures of friends from sc[...] recalls. "But I look back on some of those [...] Rocholl's work can also be seen in *Flaunt*, [...]

03 _____

매거진 Arena

여백이 주는 밝음과 칼럼이 주는 어두움이
하나의 큰 군집감을 보여주고 있습니다.

2 | 칼럼의 형태

여러 개의 단락이 군집화된 칼럼 형태는 일반적으로 직사각형입니다. 특히 정보
양이 많을 경우 사각형은 가장 이상적인 칼럼 형태입니다. 칼럼의 형태는 변화될
수 있는데 독자의 관심을 끌어야 한다거나 내용이 예술적일 경우 칼럼 변형을 사

다양한 칼럼 모양으로 단행본의 본문을
표현하였습니다.

용하면 좋습니다. 칼럼은 다각형이나 낱자 모양의 형태가 될 수 있고, 중첩시키거나 회전할 수도 있습니다. 칼럼 형태의 시각적 속성이 두드러지면 그만큼 시각적 인상을 극대화할 수 있습니다.

다만 변형된 칼럼을 너무 빈번하게 사용하면 가장 기본이 되는 가독성에 영향을 줄 수 있다는 점도 잊어서는 안 됩니다.

좋아 보이는 것들의 비밀

ALL
ABOUT
AUDREY

By Pamela Fiori

In glorious motion, Audrey Hepburn races past
Winged Victory and down the Louvre's magnificent
Daru staircase in a strapless Givenchy gown, her silk wrap
billowing behind her. Like a rare and delicate bird about to
take flight, with her white-gloved arms stretched overhead, she
shouts, "Take the picture! Take the picture!" Freeze frame, *et voilà!* This
iconic fashion-muse-meets-movie moment is captured in *Funny Face,* the
1957 musical based loosely on photographer Richard Avedon's early career. For
20 years, Avedon was the principal fashion photographer for *Harper's Bazaar* under its
wildly eccentric fashion editor, Diana Vreeland. In the film, the magazine is *Quality,* a thinly
[veil]ed *Bazaar;* the photographer's name is Dick Avery; and the young model who inspires him is
[play]ed by Hepburn, who was Avedon's real-life muse. Art imitates life. *Funny Face* was released when
[Avedon], arguably the greatest fashion photographer of his generation, was approaching the pinnacle of his
[career. Pr]ofessionally, he cultivated several women, including Suzy Parker, her sister Dorian Leigh, and Dovima,
[but it was H]epburn who most inspired him. Waif-thin, she stood five feet seven inches tall and was blessed with high
[cheekbones an]d doelike eyes. Add to this a lilting voice with an aristocratic accent, a radiant smile, and a sense of style
[all her own, a]nd she was impossible to resist. It has been 20 years now since the actress's death, in January 1993, at her home
[in Switzerland, but] the handful of covers and stories she worked on with Vreeland and Avedon remain among the most charming
[in the magazi]ne's history. Hepburn's association with the photographer was similar to the one she shared with Hubert de
[Givenchy], according to Robert Wolders, Hepburn's companion in the last years of her life. "Audrey trusted Dick
[co]mpletely," he says. "And once she trusted someone, she'd do anything. She often said that working
with him was like having a conversation with a good friend." For Avedon's first Hepburn
cover for *Bazaar,* in April 1956 (a year before *Funny Face* was released), she is peeking
from beneath a floral-print scarf and a straw hat, as fresh as a flower. A few months
later, they teamed up again for the cover, this time with Hepburn in dramatic
red lips and zebra stripes. Inside, the actress (who was then starring in *War and
Peace* alongside her husband, Mel Ferrer) was a vision in feathers, so many
of them that all you could see were her wide eyes and beaming smile. ➤

Photograph by Richard Avedon
Audrey Hepburn, dress and stole by Galanos, September 2, 1961

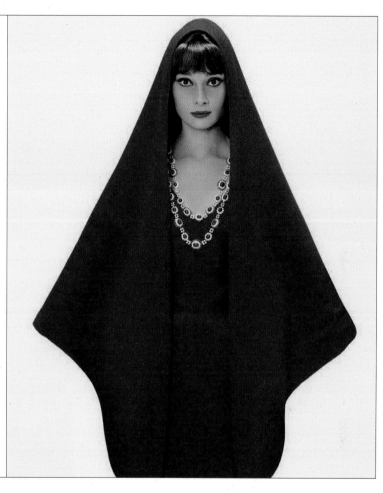

© THE RICHARD AVEDON FOUNDATION. AUDREY'S BAZAAR DECEMBER 1959

04 _____

매거진 Harpers Bazaar

이미지와 단락 디자인을 동일하게 구성하였
습니다.

여백(마진)

여백이란 디자인 작업을 할 때 채워지지 않은 공간을 의미하며, 본문의 시작과 끝을 나타내는 동시에 시선을 모으고 편안함과 통일감을 부여하는 역할을 합니다. 여백, 즉 빈 공간은 지면에서 판면을 제외하고 재단선 안쪽에 인쇄되지 않는 공간으로, 디자인 구성을 하고 남은 공간이 아닌 처음 레이아웃을 잡을 때부터 고려된 공간이어야 합니다. 여백은 문자나 이미지의 배경이 되어 공간 대비를 확립하는 역할도 합니다. 이것은 수동적이며 정적인 느낌이 듭니다. 판면이나 여백의 비율

05 _____

매거진 Harpers Bazaar 2013

위아래 여백을 충분히 두었으며, 안쪽의 접히는 부분을 활용해 이미지를 나누었습니다.

Athena Calderone is one of those rare birds who do not dread moving. On the contrary, she relishes the opportunity to relocate and reinvent her home landscape. "We're kind of serial movers," says the interior designer and blogger. "We tend to move every three years." Her latest project, the penthouse she shares with her husband, the music producer and DJ Victor Calderone, and their nine-year-old-son, Jivan, is a testament to her zest for decor. The apartment, in Brooklyn's Dumbo neighborhood, overlooks the East River and features über-high ceilings and the minimalist-chic aesthetic that Calderone balances with personal, homey touches.

In the living room, a Dunbar tufted velvet sofa and a duet of Arne Norell rosewood-and-leather safari chairs (all eBay finds) cohabit with a custom-made bronze coffee table, a piece that Calderone created in collaboration with Vallessa Monk of Monk Designs. A bright splattered canvas by Lucien Smith serves as a focal point, flanked by a collage from Wes Lang and a minimalist work by Alex Perweiler, as well as a glitzy painting from William J. O'Brien, an artist she discovered at Art Basel in Miami.

"There was a sculpture by him that I loved and my husband hated," says Calderone. "The artist broke up with his boyfriend, and he took all of his crap, like his underwear and his shirts, and he tied it up in string and then dipped it and covered it in glitter. Victor was like, 'The energy behind that is all wrong; I don't want that in my home.' But he did this series with glitter, and we agreed on them. We actually have three." A zebra skin that Calderone has "had forever" stretches across the floor, adding an element of the wild, along with a bowl of turkey feathers and a vase of porcupine quills that her mother brought back from Africa.

Calderone found her way to design later in life, after working with a friend, former Bergdorf Goodman store designer John Rawlins, to decorate one of her apartments. "I was going down the acting path and was unhappy," she recalls. "It wasn't the right fit for my personality at all." Rawlins intuited her passion for design and urged her to pursue it professionally. After studying at Parsons and

interning later, Calderone joined forces with Rawlins to start their own firm; projects have included her Amagansett beach house and the Ric Pipino salon in NoLIta. "I definitely feel like I came into my own in the past five years," she says of her career change. "It happened so organically, it just felt really right."

Her design sensibility dovetails nicely with her other passions—food and fashion. "I absolutely love food," Calderone says. "When I'm in a rut or feeling sad, I love to cook. It lifts my spirits. It's not so different from design: layering things that are unexpected but work well together." (One specialty is roast pumpkin with sage or fennel offset with nuts and a touch of spice.) "I feel like I can't live without my Susie Homemaker side, baking and cooking, but I also can't live without fashion." It's plain to see in her sartorial choices. On a recent weekday, she sported studded Chloé ankle boots, a Céline bag, and sculptural jewelry from local favorites Anndra Neen and Pamela Love. (Her closet also boasts an impressive collection of five- to six-inch heels, and she professes love for such labels as Saint Laurent, Balenciaga, and Alexander Wang.) Calderone's fashion sense and decor style have even rubbed off on her skateboard-enthusiast son. "He has strong opinions about design and fashion," she asserts. "If I wear my shirt buttoned up all the way, he's like, 'Mom, I don't like that.'"

On her blog, Eye-swoon.com, which she launched about a year ago, Calderone has a venue for sharing all the things she loves. "I have this wealth of information. I wanted to share the images that inspired me and let other people find how that inspires them." She also goes into the homes of friends whose style she admires to photograph and interview them in their natural habitats. "I'm such a curious person," she says. "I always want to know: What did you eat for breakfast? What's your favorite food? What's the recipe you can make with your eyes closed? What's your favorite place to shop?"

Calderone is also quick to declare that she's just as happy staying home baking cookies with her family for weeks at a time as she is to be out and about "having a little bit of a wild side." Nights out generally involve specific ingredients—a sleepover for Jivan and a flask of Don Julio 1942 tequila—and a recent evening on the town ended with a ride on her son's zip line in the Hamptons. "I like that maybe I break the rules," she says with a smile. ∎

In the living room, a Lucien Smith painting and a Dunbar tufted sofa

Above: Calderone with son Jivan in his bedroom. Preen dress; Christian Louboutin shoes. Right: The photograph in the master bedroom is by Eric Cahan.

W

e're kind of serial movers. We ten

Calderone assembled the light fixture from a Lindsey Adelman design. Peter Pilotto dress; Hervé Van Der Straeten necklace and cuff; Pierre Hardy sandals. See Where to Buy for shopping details.

216

을 비대칭으로 구성하면 레이아웃에 긴장감을 높일 수 있으며 역동적인 디자인을
할 수 있습니다.

1 안쪽 여백 : 제책을 마친 인쇄물을 펼쳤을 때 제책된 쪽의 여백입니다. 페이지
양과 책 두께에 따라 가장 예민하게 변동되어야 하는 여백입니다. 보통 5mm는
손실되는 영역으로 생각하는 것이 좋습니다.

2 왼쪽, 오른쪽 여백 : 제책을 마친 인쇄물을 펼쳤을 때 재단된 쪽의 여백입니다.
의도된 디자인이 아니라면 가독성에 영
향을 미치며 칼럼이 너무 바깥쪽에 가깝
게 붙으면 시각적으로 불안해 보일 수
있습니다.

3 상단 여백 : 지면 중 판면의 위쪽 여백입
니다. 시각 기준선과 관련이 있으며 책
의 전체적인 통일감을 부여합니다.

4 하단 여백 : 지면 중 판면의 아래쪽 여
백입니다. 일반적으로 페이지 번호가 많
이 들어가며, 여백의 구성을 안정적으로
받쳐 주는 역할을 합니다.

시각 기준선

시각 기준선이란 지면에 놓인 본문 가장 높은 부분에 있는 가상의 수평 또는 수직 선입니다. 인쇄물에서 사람의 시선은 알고자 하는 내용과 핵심 단어, 관심사 등을 찾아볼 때와 같은 방식으로 흐릅니다. 핵심 단어에 강조 표시를 하여 중요한 정보를 눈에 띄게 함으로써 이 탐색 과정을 도울 수 있습니다.

시각 기준선은 지면 디자인의 큰 틀(레이아웃)을 이끌면서 시각적으로 정렬되게 만들고 연속적으로 이어진 여러 페이지들을 하나의 시각 체계 안에서 통일시키는 역할을 합니다.

07 _____

매거진 Milk Decoration

프랑스 매거진 Milk Decoration은 일관된 시각 기준선에 따라 편집을 다양하게 구성했습니다. 사진에서는 본문에서 가장 윗부분에 있는 매거진 제목 부분을 제외한 이미지 또는 본문이 시작되는 부분이 시각 기준선입니다.

INSPIRATION | ARCHI

INSPIRATION | ARCHI

➤ 시각 기준선

Une écurie comme maison.

— Les architectes du studio anglais AR Design ont relevé le défi de rénover une écurie délabrée en superbe maison de vacances. L'objectif : conserver des éléments d'origine et faire du neuf avec du vieux, pour perpétuer l'histoire de ce lieu. —

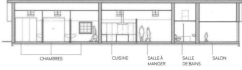

CHAMBRES　　CUISINE　SALLE À MANGER　SALLE DE BAINS　SALON

72

73

Bina Baitel, designer polymorphe.

시각 기준선

— Après avoir remporté le grand prix de la Création de la Ville de Paris dans la section design et le premier prix de la Cité internationale de la tapisserie d'Aubusson, la designer Bina Baitel, en résidence aux Ateliers de Paris jusqu'en octobre, n'en finit pas de multiplier les projets. —

Votre formation et votre parcours...

J'ai suivi des études à l'École nationale supérieure d'Architecture de Paris-La Villette, puis j'ai commencé à travailler pour des agences d'architecture, essentiellement dans l'habitat.

Petit à petit, j'ai eu envie de me réaliser à une autre échelle en dessinant du mobilier, puis j'ai créé mon studio en 2006 et imaginé la lampe "Pull Over", qui est devenue le projet lauréat du VIA (Valorisation de l'innovation dans l'ameublement). C'était une étape importante pour moi. À partir de là, j'ai décidé de me concentrer sur le design. En 2010, la galerie NextLevel m'a proposé une première exposition personnelle, et plusieurs éditeurs comme K par K ou Roche Bobois m'ont contactée pour réaliser différents objets.

Quelles sont vos inspirations ?

Mon père est suédois, ma mère française et j'ai grandi en Israël. Je suis aussi beaucoup partie en Suède pour voir une partie de ma famille qui vit là-bas. Le sens de l'esthétisme en Suède, qui contrastait avec la remodélisation des vieilles demeures, comme à Jérusalem, m'a profondément influencée. Mais, de manière générale, tout ce qui m'entoure peut m'inspirer, de la forme des plis d'un sac jusqu'aux informations à la télévision...

Quel est le fil conducteur de votre travail ?

Je m'intéresse beaucoup à l'interactivité en créant des objets qui permettent à l'utilisateur de devenir lui-même créateur, mais aussi à la flexibilité et à l'innovation par l'usage, comme avec la lampe "Tapis", ou encore le meuble "Operio", inspiré par l'une des scènes du *Petit Prince* de Saint-Exupéry, lorsque le boa avale l'éléphant et prend la forme d'un chapeau. "Operio" permet ainsi de créer une multitude de formes et de volumes en fonction du contenu. De la même manière, la lampe "Pull Over" peut avoir différentes tailles ou ambiances lumineuses.

Comment avez-vous élaboré le projet "Confluentia" ?

Pour réaliser cette pièce de mobilier, je me suis inspirée de l'histoire de la tapisserie d'Aubusson, et plus précisément des scènes de paysages des XVIIᵉ et XVIIIᵉ siècles. L'idée était de conserver ces motifs en créant un espace dans l'espace, un lieu de confort et de repos, avec deux tables de chevet rappelant une typologie de lit.

Quels nouveaux objets avez-vous imaginés ?

J'ai réalisé la collection de mobilier intitulée "Pieds-nus" pour l'éditeur lyonnais Mirima, les luminaires "Plaid", ainsi que les tapis "Inkblot" pour Roche Bobois, inspirés des tests psychologiques du docteur Rorschach, d'après un souvenir d'enfance. Jusqu'au 16 juin, une exposition personnelle est organisée par la galerie NextLevel pour Miami Design à Bâle. J'ai travaillé sur le mouvement pour créer deux nouvelles pièces, une table qui change de forme et une balançoire en cuir inspirée par la selle de cheval, qui seront dévoilées pour l'occasion.

Vos projets ?

Le meuble "Confluentia" est en fabrication, il sera prêt fin 2013 ou début 2014. Je collabore aussi avec plusieurs maisons d'édition sur différents projets, dont un lustre et des horloges. En septembre, il y aura également une nouvelle exposition à la galerie NextLevel avec mes toutes dernières créations et pièces conçues spécialement pour l'occasion.

—
PROPOS RECUEILLIS PAR ELEN POUHAËR
WWW.BINABAITEL.COM

La collection "Pieds-nus" dessinée pour l'éditeur de design français Mirima. Les pieds de chêne massif sont la signature de cette récente et créative collaboration.

Alors qu'il visite le domaine d'un manoir à rénover dans le petit village anglais de Headbourne Worthy, à côté de Winchester, Andy Ramus découvre au détour d'un chemin une écurie tombée en ruine. L'œil aiguisé du fondateur d'AR Design Studio, spécialiste des extensions et de la remodélisation des vieilles demeures, imagine aussitôt sous son charme, et convainc les propriétaires du manoir de le rénover également en un superbe maison familiale. L'écurie, chargée d'histoire, abritait le célèbre Lovely Cottage, l'étalon vainqueur du Grand National de 1946, la plus prestigieuse course de chevaux d'Angleterre. Avec son associé Laurent Metrich, Andy entreprend alors des travaux colossaux, pour transformer l'écurie en une maison claire et aérée de trois chambres, un salon, une cuisine-salle à manger, tout en conservant un certain cachet cher aux propriétaires.

Concept

Avec pour cahier des charges le "respect des origines du bâtiment", les architectes d'AR Design y ont puisé une vraie force de création. Pour eux, les contraintes et les restrictions sont inhérentes au respect de l'histoire, elles aboutissent souvent aux solutions et aux compromis les plus intéressants.

Le concept est donc de préserver l'existant, tout en ajoutant quelques détails, purs et simples. Les murs des stalles originelles (boxes à chevaux) ont été lavés et rénovés, les portes ont été conservées, tout en révélant un incroyable travail d'artisan. Les plus beaux éléments ont été nettoyés, une seconde vie leur a été donnée et une nouvelle fonction attribuée : les auges sont devenues des éviers, les vieux anneaux de métal, des porte-serviettes dans les salles de bains. Une fois les étapes de restauration terminées, les architectes ont opté pour une décoration claire, contemporaine et neutre, qui puisse mettre en valeur tous ces éléments.

시각 기준선

Espace

L'écurie étant de plain-pied, l'espace a été divisé en deux parties distinctes : living et sleeping, tout en prenant soin de conserver une circulation fluide dans toute la maison. Celle-ci compose de grandes pièces conviviales et spacieuses : une cuisine ouverte sur la salle à manger, placée en plein cœur de la maison, un salon et une salle de bains familiale pour la partie living ; trois chambres avec salles de bains privatives pour la partie sleeping. Le sol, en béton poli, reste le même dans toutes les pièces, donnant ainsi une unité à la maison, et faisant écho à son passé agricole. De nouvelles fenêtres ont été installées afin d'isoler complètement le lieu, et dégager une sensation de lumière et de chaleur. Un environnement idéal pour une famille, qui allie le charme de l'ancien à la notion rassurante du neuf.

En conservant de nombreux éléments d'origine, le Studio a su rester fidèle à l'origine du bâtiment et à la nature avoisinante, pour ainsi perpétuer une histoire, des émotions. Avec une approche claire, contemporaine et eco-friendly, le studio AR Design a créé une maison familiale élégante, sophistiquée et contemporaine, récompensée par le Royal Institute of British Architects.

—
PAR JULIE BOUCHERAT
WWW.ARDESIGNSTUDIO.CO.UK

Double page précédente, vue sur la salle à manger et la cuisine attenante.
Page de gauche, l'écurie vue de l'extérieur. Ci-dessous, une des chambres de la maison.

판면과 여백의 비율 결정을 위한 고려 사항

디자인 작업에서 레이아웃을 잡을 때 가장 먼저 할 일은 판면과 여백의 비율을 결정하는 것입니다. 판면 안에 들어갈 정보의 양과 요소에 따라 시각적인 균형을 찾는 것이 중요합니다. 다음의 내용을 고려하여 판면과 여백의 비율, 그리드를 지정합니다.

1 | 페이지

페이지 분량이 많을 경우 안쪽 여백을 여유 있게 구성하는 것이 좋습니다. 제책을 마치면 처음 의도했던 것보다 안쪽 여백이 좀 더 좁게 느껴지는데 이것을 고려해서 본문이 안쪽으로 치우치지 않도록 구성합니다. 일반적으로 두꺼운 책에서 안쪽 여백이 많이 들어갑니다.

2 | 판형

판형이란 인쇄물 크기의 규격으로, 제작 비용과 가장 밀접하다고 할 수 있습니다. 판형의 크기와 길이에 따라 디자인을 적용할 판면 비율을 결정합니다. 일반적으로 판면 모양은 판형과 비슷한 모양으로 결정하며 그에 맞게 여백을 결정합니다. 일반적으로 많이 쓰이지 않는 판형을 사용할 때는 한쪽으로 칼럼을 몰아서 디자인하는 것이 안정적입니다.

3 | 대상

대상이 어린이인지, 여성인지, 노인인지에 따라 대상의 이해가 쉬울 수 있도록 판면과 여백의 비율을 조정해야 합니다.

4 | 원고 내용

디자인되는 내용에 따라 형태가 달라져야 합니다. 판면 비율이 높으면 탄탄해 보이지만, 정보 양이 많으면 어려워 보입니다. 여백 비율이 높으면 시원하게 느껴지며 쉽고 흥미로워 보입니다. 정적인 느낌으로 표현할 때는 여백이나 행간을 많이 주고, 정보 집약적이고 건조한 내용은 일반적으로 탄탄한 구조의 텍스트 프레임을 사용합니다.

5 | 제본과 후가공

제본이란 낱장으로 되어 있는 인쇄물을 읽기 쉽게 한 권의 책으로 엮는 것을 의미하며, 후가공이란 인쇄 완료 후 제작물에 완성도를 높이기 위해 진행하는 다양한 과정을 말합니다. 판면과 여백을 결정할 때는 결과물의 제본 방식과 후가공도 고려해야 합니다. 예를 들어, 링바인딩에 들어가는 포트폴리오를 디자인할 경우는 타공할 부분의 여백과 기타 마진 등을 염두에 두고 디자인해야 합니다.

6 | 착시 현상

일반적으로 위쪽 여백보다 아래쪽 여백을 약간 넓게 구성하는 것이 안정감을 줍니다. 이것은 시각적인 착시 현상에 의한 것인데 시각 기준선과 연관이 있습니다. 윗부분으로 시각 기준선을 잡으면 구조가 더욱 단단해 보이고 안정감을 느끼게 되기 때문에 가운데 칼럼을 배치하는 것이 아닌 의도적으로 다양한 방법으로 여백을 구성하는 경우가 많습니다.

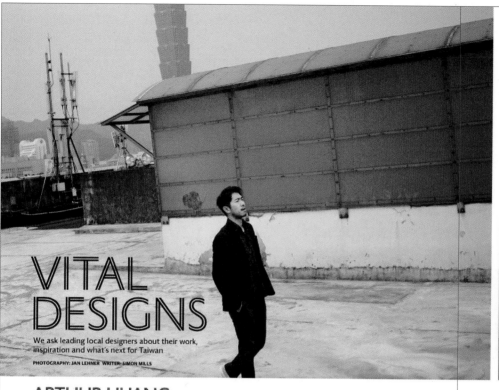

VITAL DESIGNS

We ask leading local designers about their work, inspiration and what's next for Taiwan

PHOTOGRAPHY: JAN LEHNER WRITER: SIMON MILLS

ARTHUR HUANG

Co-founder and managing director of game-changing eco-design outfit Miniwiz

Wallpaper: What is the status of Taiwanese design around the world?*
Arthur Huang: Taiwan's design role has long been deeply embedded in the world's leading brands – Apple, iPhone, Nike, Porsche, Boeing, Sony, Lexus, Toyota... so Taiwan's is a very different design ecosystem from the individual designers and small independent design firms in the West. Speed and the ability to execute the highest quality designs are always Taiwan's strongest competitive advantages. That said, high-level original design creativity is still very much in development.
In the West, environmental concerns are among the biggest factors designers have to be aware of when creating products. Is it the same in Taiwan?
I believe that sustainable thinking is still not part of most Western designers' process, even today. We are still very much a looks-

based industry; most designers are visual, emotional animals. Designers based in Taiwan are actually very practical; their mission is cost-saving, rather than sustainability. Reducing cost, materials, energy intensity, water usage, chemical performance additives. Yet in the end, the result is the same: it reduces carbon footprint.
Did you have any formal training in design? Is Taiwan set up for further education for would-be designers?
I am a Cornell- and Harvard-trained architect, very typical in this part of the world because families in Asia love to collect prestigious certificates. So technically, I am very much formally trained in design, engineering and humanity. What Taiwan is missing in its education system is an international platform for dialogue. Taiwan has talented designers, but it has to be outward-looking to stay competitive.

What do you think has been Taiwan's best design moment, and what is your favourite item of Taiwanese design?
It is not my favourite design language, but scooters and motorbikes are a Taiwanese strength. Design concepts inspired by the Japanese animations genre have been cross-pollinated with Vespa's Italian grace. The concepts of these designs are very fluid; they shift from insect-based anamorphics to minimalism. I don't fully understand it, but I find it fascinating.
Which single product in the history of design do you wish had your name on it?
The Boeing 787 jet: material innovation in polymer to achieve the ultimate engineering performance with the lowest carbon footprint, plus a natural beauty in its efficiency. The most sustainable aeroplane in the world.
www.miniwiz.com

ALAN LEE

Director of design studio Pega Casa

W: How do you think Taiwanese design is perceived around the world?*
Alan Lee: Innovation and technology in some Taiwanese electronic products are among the best in the world. However, those products' lifespans are relatively short, unlike the creations of Le Corbusier or Frank Lloyd Wright, which are still classic 80 years later. I think it's increasingly important to find a way to integrate our advanced technology with design resources.
How important are environmental concerns in your work?
Our products all comply with environmental regulation. We designers have to take all relevant regulations into consideration from the beginning, not to waste time or resources with unrealistic ideas. Knowledge of materials is another thing that matters. Take our range of bamboo objects, for example: our team had to become

bamboo expe[...]
temperatures [...]
*Are you open [...]
in collaborati[...]*
Yes, design its[...]
cooperation [...]
industries ins[...]
thinking in us[...]
we also work [...]
transportation[...]
What is your f[...]
My favourite [...]
edition of the [...]
rice cooker/st[...]
50 years ago a[...]
This is a kitch[...]
Taiwanese de[...]
going abroad [...]
The concept r[...]
Apple's design[...]
and instinctiv[...]

매거진 Nylon Guys

사진을 하나의 큰 여백으로 사용하기도 합니다.

Design | Taiwan Revealed

Which one of your products will stand the test of time and taste?
To me it would be Pega Casa's first product, the 'Renaissance P-oor' torch. It is made of bamboo, and so each torch is one of a kind, with its own unique texture, character and beauty. We use a piece of dead wood and bring the material to life again as a useful object. The process, from extraction to production, is a beautiful revivification story and we are really addicted to it.

What inspires or excites you on a daily basis?
The Taiwanese sky fascinates me. The view from my apartment is of a mountain and estuary landscape. I love it whether it is sunny or rainy, from blue sky to vast gloomy clouds like a scene from *The Lord of the Rings*.

www.pegacasa.com

Studios vs éditeurs.

SCP
Maison d'édition
Tremplin pour talents émergents

Créée en 1985 par Sheridan Coakley et lancée un an plus tard au Salone Internazionale del Mobile de Milan, cette manufacture anglaise est reconnue dès ses débuts pour son sens de la nouveauté, ses valeurs modernistes et son approche fantaisiste du design. Véritable plateforme pour les talents émergents, c'est au SCP que Jasper Morrison, Matthew Hilton et Konstantin Grcic ont débuté. Ont suivi des noms tels que Tom Dixon, Donna Wilson, Robin Day ou encore James Irvine. Aujourd'hui, SCP est toujours en site de l'avant-garde du design anglais, et se concentre particulièrement sur la recherche et le développement. Fabriquer mieux à moindre coût, c'est désormais le nouveau dada de Sheridan.
▶ www.scp.co.uk

Sheridan Coakley, fondateur de SCP à Londres. Mobilier de salon "Barthet", design Donna Wilson.

— Ils se battent contre la fast-déco et font de plus en plus parler d'eux. Les premiers produisent leurs créations grâce aux talents de leur propre équipe, composée de métiers et de savoir-faire qui se complètent. Les autres repèrent les talents en éditant des designers ou des architectes indépendants. Via des chemins différents, ils participent tous à l'engouement pour les objets et le mobilier de créateurs. Studios ou maisons d'édition, grâce à eux, le design sort du bois. —

DOSSIER RÉALISÉ PAR VIOLAINE BELLE-CROIX • JULIE BOUCHERAT • MURIEL FRANÇOISE

Petite Friture
Maison d'édition
Belles huiles, grand design

Cet hiver, Petite Friture a invité la crème des jeunes designers pour concocter une série d'objets intelligents et surprenants. Ivan Duval et Jean Sébastien Idès, créateurs d'ATYPYK, ainsi qu'Alix Thomsen, nous livrent leur version du bol, contemporain ou rétro. La designer italienne Giorgia Zanellato imagine des vases poétiques, tandis que le talentueux designer touche-à-tout Sam Baron, qui dirige actuellement le département Design de Fabrica, centre de recherche et de communications de Trévise, signe une suiture en verre accueillant une petite fourmi et "Curiosity", une drôle de boîte en céramique blanche, munie de grandes oreilles.
▶ www.petitefriture.com

La Clinica
Studio — **Meubles flexibles et précision chirurgicale**

Blanc clinique et bois blanc, La Clinica affiche son parti pris. Ce projet des designers Andrea Caruso Dalmas et Alberto Gobbino Ciszak présente une ligne de meubles intelligente, qui s'inscrit dans une volonté d'agir sur l'évolution du design en trois parties du globe: Italie (Turin), Espagne (Madrid) et Brésil (Sao Paolo). Fabriquer peut localement en faisant interagir design et artisanat, telle serait la devise de La Clinica. Chaque pièce est conçue dans un bois solide et peint avec des peintures à l'eau. Le mobilier est totalement démontable afin de rationaliser coûts d'envoi et stockage; ces créations répondent aux exigences d'un design contemporain intelligent et conscient de ses responsabilités. Heureusement, Alberto et Andrea n'oublient pas les enfants: La Clinica présente une balançoire d'un nouveau genre et un berceau que l'on dirait fait pour que les fées se penchent dessus. Pour les ados, l'étagère nomade à roue semble tout à fait indiquée. Pour ce projet, le duo a reçu le prix Injure.
▶ www.laclinicadesign.com

Moustache
Maison d'édition — **Création au poil**

Fondée par Stéphane Arriubergé et Massimiliano Iorio, Moustache rassemble une famille de designers à l'origine d'objets innovants s'inscrivant de façon durable dans le temps. C'est ce postulat qu'est partie cette bande de moustachus. Au fine de valoriser à tout prix le principe de la nouveauté, le duo s'est tourné vers une approche pérenne, avec des créations que l'on a envie de transmettre aux prochaines générations. Comme les pistères "Micro", la chaise "Bold" de Big Game et les lampes "Vapeur" d'Inga Sempé, devenus désormais cultes dans le monde du design. Cohabitent également sous ce mème toit des designers tels que François Azambourg, Matali Crasset ou Ana Mir + Emili Padros.
▶ http://moustache.fr

Kalon Studio
Studio — **Design made in L.A.**

Ses créations affleurent doucement en France: Kalon Studio propose une ligne contemporaine et écologique de meubles pour enfants, mais pas uniquement. Originaire de Los Angeles, la marque a été lancée par Johann et Michaele, respectivement 35 et 34 ans, en 2007. Parents de deux filles, ils entendent bien les border dans ce qui se fait de mieux en terme d'ergonomie, d'esthétisme et d'écologie. L'usage des couleurs, des arrondis, des essences de bois rend les productions de Kalon Studio uniques. Faites pour la vie,

elles sont solides et évolutives comme le berceau qui devient lit junior avec ses montants arrondis qui rassurent à la fois l'enfant et sa maman. Les pièces sont fabriquées à la main en République tchèque et aux États-Unis pour une petite ligne. Parfaitement connectés avec leur temps, les créateurs de Kalon Studio défraient la chronique design pour le plus grand plaisir de la famille contemporaine. Ce studio peut se targuer de faire avancer le petit train du design enfantin.
▶ http://kalonstudios.com/
Disponible en France sur www.smallable.com, chez Serendipity et les enfonts du design.

Pop Corn
Maison d'édition — **Best of à croquer**

Maison d'édition française, Pop Corn présente un "design à histoires", conceptuel et ludique, qui apporte un véritable sens aux objets de notre quotidien. Ses créateurs, Pascal Pellen et Florent Porie, revendiquent un design alternatif dont on s'empare par réflexion. Ainsi, leur sélection de mobiliers, luminaires et objets, met à l'honneur les idées neuves, les belles matières et les techniques artisanales. Avec des partenaires tels que les Hollandais Droog et Richard Hutten, les Danois Fnanta, les Italiens d'Atrion, l'américain Edward Wohl, ou encore les Français Kuntzel + Deygas chez KDMe, croquez le best of du design européen.
▶ www.pop-corn.fr

Design House Stockholm
Maison d'édition
De la Suède au MoMA

Cette maison d'édition suédoise, créée par Anders Färdig, s'est fait connaître en 1997 avec le succès mondial de la célèbre lampe "Block" de Harri Koskinen, aujourd'hui présente dans la collection permanente du MoMA. La maison d'édition travaille avec un réseau de plus de 60 designers indépendants, tous invités à apporter leurs idées personnelles et à proposer des objets empreints de personnalité et de caractère. Sont de la partie A&E Design, Signe Persson-Melin, Monica Förster, Nina Jobs, Ann Wåhlström ou Form Us With Love. Des créateurs internationaux, avec une ambition commune: être le miroir de ce qui se fait de mieux en matière design scandinave.
▶ www.designhousestockholm.com

09 _____

매거진 Milk Decoration

바깥쪽 여백의 두 배 정도를 위와 아래에 적용하여 안정감을 주었습니다. 칼럼 이름을 보다 쉽게 인지하게 하기 위해 윗부분과 아랫부분 중에 윗부분의 여백을 더 넓게 하였습니다.

모리스 법칙과 언윈 법칙

절대적인 기준은 아니지만, 기본적으로 시각적 안정감을 위해 만들어진 모리스 법칙Morris Rule과 언윈 법칙Unwin Rule이 있습니다. 예전에는 여백을 결정할 때 기준이 되었던 규칙이지만, 오늘날에는 다양한 변형이 많아졌습니다. 절대적인 값을 사용하기보다 기본적으로 이 비율을 적용한 다음 상황에 따라 적절한 변화를 주는 것이 좋습니다.

1 | 모리스 법칙(Morris Rule)

잡지나 일반 서적의 본문 여백을 정할 때 많이 사용하는 규칙으로, '안쪽 : 위쪽 : 바깥쪽 : 아래쪽' 여백 비율을 '1 : 1.2 : 1.44 : 1.73'으로 적용하는 방법입니다.

모리스 법칙

좋아 보이는 것들의 비밀

2 | 언윈 법칙(Unwin Rule)

광고물이나 낱장 인쇄물에 많이 사용하는 규칙으로, '안쪽 : 위쪽 : 바깥쪽 : 아래쪽' 여백 비율을 '1.5 : 2 : 3 : 4'로 적용하는 방법입니다. 위 여백의 두 배를 아래 여백으로 설정하고, 바깥 여백은 윗부분 여백과 아랫부분 여백을 합친 다음 '2'로 나눈 수치를 지정합니다.

언윈 법칙

그리드의 종류

+

그리드는 효율적인 디자인을 위한 보이지 않는 가이드 선입니다. 그리드에 맞춘 여러 조형 요소와 본문, 사진과 같은 디자인 요소는 보는 이에게 통일성과 시각적인 안정감을 줍니다. 그리드 디자인에서 이미지나 문자의 비례를 이용하면 낱쪽의 역동성을 극적으로 바꿀 수 있으며 이미지나 문자 방향에 영향을 받지 않는 중립적 공간을 만들 수 있어 보는 이가 다른 시각으로 보게 할 수 있습니다. 대칭적인 공간이 황금비율을 이룰 때 그리드의 역동성이 더욱 크게 나타납니다.

블록 그리드

소설책에서 많이 볼 수 있는 가장 단순하면서 기본적인 그리드입니다. 위, 아래, 안쪽, 바깥쪽으로 여백을 지정함으로써 동시에 칼럼이 결정되는 그리드로, 여백 크기와 위치가 전체 레이아웃에서 중요한 역할을 합니다.

가장 일반적인 블록 그리드입니다.

바깥쪽 여백이 넓은 그리드로, 페이지가 많지 않을 때 활용하기 좋습니다.

좋아 보이는 것들의 비밀

비대칭 구조로, 개성 있는 원고나 디자인을 표현할 때 사용하기 좋습니다.　　　안쪽 여백이 넓은 그리드로, 두꺼운 단행본에 사용하기 좋습니다.

I Giardini del Lussemburgo visti da Boulevard Saint-Michel. Dietro gli alberi, l'École Nationale Supérieure des Mines, VI arrondissement

segue da pag. 79

Dai miei 18 anni ne sono passati esattamente 30. E a Parigi sono tornato un mucchio di volte, per piacere e per lavoro. Sulla Tour Eiffel non sono mai salito: sono stato tentato di farlo più volte, ma soffrire di vertigini mi ha aiutato a mantenere fermo l'antico proposito. Il bateau-mouche, invece, l'ho preso nel marzo del 2008. E quando sono sceso, ebbro per la bellezza sprizzata a tonnellate da edifici e ponti e monumenti illuminati dai fasci di luce dei riflettori, mi sono chiesto: perché non prima? Quanto al bus con la scritta Sightseeing Paris, be', sai che lo prenderò alla prima occasione. Ho deciso di farlo dopo aver visto le fotografie che illustrano queste pagine, scattate a bordo dal siciliano Massimo Siragusa.
Si tratta di luoghi assai comuni, per non dire banali. Luoghi visti decine, centinaia, migliaia di volte, magari senza esserci mai stati. La questione è nota. Viviamo nell'epoca delle immagini, è da un paio di ere geologiche a questa parte ormai non dobbiamo più aspettare che un amico o un parente ci spedisca una cartolina. Grazie a Google Images e Google Maps, ogni angolo di Parigi è a portata di click. Quante volte abbiamo già visto la basilica del Sacré Coeur prima di trovarcela di fronte? E, nel caso, la vediamo davvero? O è solo la replica tridimensionale delle decine, centinaia, migliaia di immagini in cui c'eravamo già imbattuti? Gli scatti di Siragusa riescono a mostrare questi luoghi assai comuni da una prospettiva diversa rispetto a quella di chi il bus multipiano con la scritta Sightseeing Paris non l'ha mai preso. Da due o tre metri d'altezza, più o meno. E dunque da un punto di vista scontato, fuori dell'ordinario. Poi naturalmente c'è lo stile, o se preferite la tecnica del fotografo. Che rende come artificiali questi frammenti di realtà.

Place de la Concorde, VIII arrondissement. Sullo sfondo i Giardini delle Tuileries

E, miracolosamente, li ferma. Già, perché i milioni di turisti che come Siragusa hanno preso e continueranno a prendere questi bus, a loro volta armati di videocamere e di macchine fotografiche, vedono questa carrellata di luoghi assai comuni di Parigi in movimento. E il loro giro in autobus fa parte di un tour che prevede oltre alle tappe di un tragitto sempre diverso e sempre uguale tra Notre-Dame e Les Tuileries e l'Opéra e Place de la Concorde e gli Champs-Élysées e l'Arc de Triomphe e il Musée d'Orsay e Place des Vosges anche un gelato sull'Île Saint-Louis e un pasto in una tipica brasserie. Di modo che Parigi, che pure esiste davvero, ed è una città reale abitata da persone reali, si trasforma magicamente in un luogo di fantasia come Disneyland o Las Vegas, e viene consumata e digerita in modo ipervelose, bulimico, in un certo senso allucinato. Con tutti che fotografano e riprendono tutto, ma senza vedere niente, occupati come sono a fotografare e a riprendere tutto. Massimo Siragusa lui no, però. Lui vede. Vede anche ciò che a prima vista non si vede. E lì, in equilibrio precario sull'autobus in movimento, tra battaglioni di cinesi e giapponesi, classi di studenti italiani in gita, gruppi di tedeschi e famiglie americane, lo cattura, scattando ogni foto con la consapevolezza di non poterne mai scattare una di riserva, e tuttavia in modo da far emergere questa doppia natura dei luoghi assai comuni di Parigi, a un tempo reali e fantastici. Di modo che così, alla fine, ti frega. Ti frega proprio perché ti fa venire voglia di andare a Parigi e di salire su un autobus multipiano con la scritta Sightseeing Paris. Per confrontare la Parigi di queste pagine con quella reale e insieme fantastica. Ma anche per fare il turista, finalmente. ●

10 _____
매거진 Amica 2013의 특집 칼럼 디자인
블록 그리드로 여백감을 주면서 원고를
충실하게 전달합니다.

칼럼 그리드

블록 그리드에서 판면을 세로로 분할하여 만든 그리드입니다. 내용이 많은 신문이나 잡지 등에서 주로 사용하는 그리드 시스템으로, 다양한 변형이 가능합니다. 판면을 분할해 만든 칼럼(단) 개수에 따라 2단, 3단, 4단 칼럼 그리드라고 부릅니다. 한 가지 주제의 내용을 여러 단으로 나누어 배치할 수도 있고, 서로 다른 내용의 보조 정보를 담을 수도 있습니다. 시각적으로 변화를 주어 지루함을 없애거나 변형 단을 사용하여 흥미를 유발할 수도 있습니다.

그리드의 변형 디자인
전체적으로 마진을 주지 않은 상태에서 2단, 3단, 4단으로 변화를 주었습니다. 칼럼과 단의 수가 점점 많아지며 흐름의 통일감을 느낄 수 있습니다.

좋아 보이는 것들의 비밀

다음은 각각 다른 매체의 3단 그리드 활용 예입니다. 같은 3단 그리드를 사용해도 이처럼 다양하게 응용 및 변형하여 각 매체에 어울리는 주제로 표현할 수 있습니다.

11 _____

매거진 GQ

정보의 양이 많을 경우 3단 그리드를 활용하는 것이 좋습니다. 단 지루해 보일 수 있는 부분은 변형하거나 이미지를 적절하게 활용합니다.

EEN ODE AAN N°5

*Het getal vijf is magisch, niet alleen vanwege het vijfjarig jubileum van
L'Officiel N1, maar vooral vanwege de mythische klank die aan het cijfer kleeft
sinds de lancering van het legendarische parfum Chanel N°5 in 1921. Als er
iemand in het geluk van dat getal gelooft, dan was het Gabrielle Chanel. Nu,
bijna honderd jaar later, geldt deze klassieker nog altijd als een even
vermaard als revolutionair parfum.*

TEKST PAULIEN VAN DER POT

*'Een vrouw moet ruiken als een
vrouw en niet als een roos'*

12 ____

매거진 Harpers Bazaar

원고량이 많은 텍스트 영역은 3단
그리드를 사용하였고, 흑백 메인
사진은 2단 그리드 너비를 사용하
였습니다. 이는 2단과 3단의 변형
그리드를 활용한 것입니다.

Révolution
Made.com

— Avec ses deux
associés Ning Li et
Julien Callede, Chloé
Macintosh, directrice
créative, a fondé
le site Made.com.
Leur idée : rendre
le design de qualité
abordable, via internet,
sans intermédiaire et
sans boutique, avec
des prix réduits au
minimum. Pari réussi
en Grande-Bretagne,
le site s'implante aussi
chez nous. —

**Made.com arrive en France, quel
est le concept du site ?**

**Comment l'idée a-t-elle réalisation
se sont-elles concrétisées?**

**Comment répondez-vous rapide-
ment aux attentes des acheteurs?**

**Quels sont les produits, les lignes
qui rencontrent le plus de succès?**

**Comment choisissez-vous les
designers? Comment travaillez-
vous avec eux?**

**Quels sont les projets pour Made.
com? D'autres idées, d'autres
implantations...**

PROPOS RECUEILLIS PAR AUDE BUNETEL.

13 ____

매거진 Milk Decoration

양쪽 바깥 칼럼을 변형한 3단 그
리드입니다. 여백감이 있으며 황금
비율로 인한 안정감도 느낄 수 있
습니다.

좋아 보이는 것들의 비밀

모듈 그리드

디자인 요소가 많아 복잡하거나 세로로 분할된 칼럼 그리드만으로는 구성하기 어려운 경우에 사용합니다. 칼럼 그리드를 상하로 나누는 시각 기준선을 만들고 사각형의 면을 만들어 지면을 구성하는 그리드입니다.

대표적인 매체로 신문을 들 수 있습니다. 한 모듈 안에 사진이나 도표, 본문, 제목 등을 넣어 부분 또는 전체가 직사각형 형태 안에서 만들어지며 정리를 요구하는 상황에서 유용합니다.

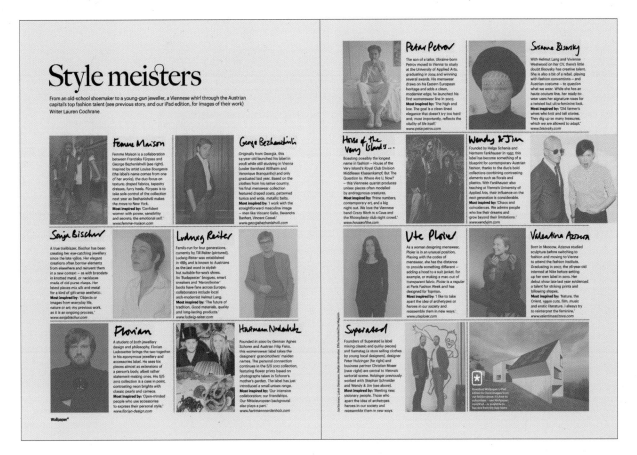

14 _____

매거진 Wallpaper

정확한 대칭으로 이미지 영역과 문자 영역을 분할하여 모듈 그리드의 효과를 극대화했습니다.

ORECCHIETTE HOW-TO

After making and kneading the dough (1–3) and lightly flouring your work surface, slice off a few ½"-thick planks, then cut lengthwise into ½"-wide pieces (4). Keep remaining dough wrapped in plastic as you work. Roll each piece into a ¼"-thick rope (5) and cut crosswise into ½"-long pieces (6). Using the sharp edge of a paring knife (or your thumb), simultaneously press down on the middle of each piece of the dough and push it away from you (7). The dough should curl up on itself. Push each curled piece inside out, molding it over the tip of your finger to create the "little ear" shape (8). Transfer pasta to a rimmed baking sheet dusted with semolina flour.

PROPERTY

FURNITURE LIGHTING CONTRACT RUGS WALLPAPERS ACCESSORIES KIDS
14 WOOSTER STREET, NY, NY 10013 917.237.0123 PROPERTYFURNITURE.COM

15 _____

매거진 Bon Appetit

모듈 그리드를 사용할 때는 반복이 주는 안정감 또는 반복이 주는 지루함을 얼마나
잘 운용하는지가 중요하며 한 번 이상의 의외성이 필요합니다.

To learn how to make *strozzapreti*, see Prep School, page 182.

Error

Woodstock into the Wild.

— N'en déplaise aux nostalgiques d'un festival mythique (qui a d'ailleurs eu lieu à Bethel), Woodstock est loin de l'idée Flower Power que l'on s'en fait. À peine à deux heures de route de New York, c'est un paysage baigné d'une lumière variant chaque jour qui nous accueille. Puis, vient la douceur de vivre des Catskill, et une certaine quiétude. Pourtant, des antiquités aux parcours en tyrolienne, il y a un monde, au milieu duquel coule une rivière. Itinéraire. —

The Graham & Co.
Mi-motel mi-boutique-hôtel, l'endroit conçu par une équipe de designers new-yorkais combine parfaitement désirabilité et esprit de famille. Les chambres sont ultraspacieuses (parfois équipées d'une cuisine), simplement et très bien décorées. Graz, qui gère l'endroit d'un flegme néanmoins efficace, saura accéder à vos moindres demandes. L'espace commun est un fait l'ancien garage recouvert le week-end pour le brunch/pique-nique bercé par le son de la rivière voisine. La piscine longe le jardin dans lequel il n'est pas rare de croiser, la journée, l'occasionnelle hipster venue se confectionner une couronne de pissenlits, celle-là même qui, le soir, fera griller ses marshmallows autour du feu de camp.
**80 Route 214, Phoenicia, NY 12464, tél. : +1 845 688 7871
http://thegrahamandco.com**

Phoenicia Diner
Sur la route de Phoenicia, ce diner est une institution accueillant aussi bien les habitants du coin que les visiteurs d'un week-end venus se délecter de pancakes au sarrasin, ou d'œufs bénédicte. La plupart des ingrédients proviennent de la région. Un décor typique et la gentillesse de l'accueil ne gâchent en rien le délicieux menu.
**5681 Route 28, Phoenicia, NY 12464, tél. : +1 845 688 9957
www.phoeniciadiner.com**

Sunfrost Farms
Cette ferme bio propose des déjeuners absolument délicieux durant lesquels

on peut occasionnellement observer des propriétaires de cochon dans des propriétaires de cochon, en dégustant des jus verts.
**217 Tinker Street, Woodstock, NY 12498, tél. : +1 845 679 6690
www.sunfrostfarms.com**

New York Zipline
En premier lieu, l'idée de s'aventurer vers les cimes de Hunter Mountain peut paraître impressionnante. Mais la joie des enfants et la dextérité des moniteurs prennent le pas. À 20 mètres au-dessus du sol, l'expérience est stupéfiante, aussi bien sur les ponts mobiles que dans les airs. On croise des nids aux œufs turquoise

et parfois le vieil ours débonnaire à qui appartient la montagne.
**64 Klein Avenue & 23th Hunter, NY 12442, tél. : +1 518 263 4388
www.ziplinenewyork.com**

Mystery Spot Antiques
Si le coin regorge de brocantes et de vide-greniers, Mystery Spot reste l'adresse immanquable. La propriétaire, une ancienne photographe, y vend des objets éclectiques, et un très bon choix d'accessoires et de vêtements.
**72 Main Street, Phoenicia, NY 12464, tél. : +1 845 688 7868
www.mysteryspotantiques.com**

16 _____

매거진 Milk Decoration

3단 그리드와 모듈 그리드를 적절히 활용해서 사용했고 왼쪽 페이지의 왼쪽 단을 변형하여 단조로움을 보완하였습니다.

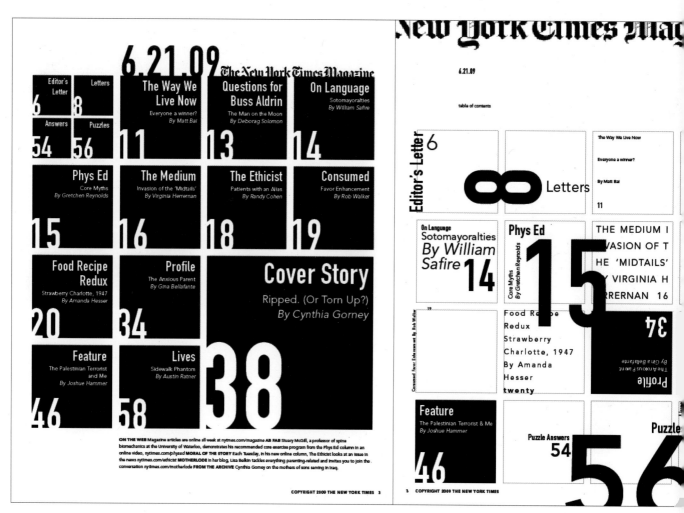

17 _____

매거진 뉴욕 타임즈 목차 디자인

모듈 그리드를 이용한 목차 디자인입니다. 흐름과 주제,
힘 있는 타이포그래피의 조화가 눈에 띕니다.

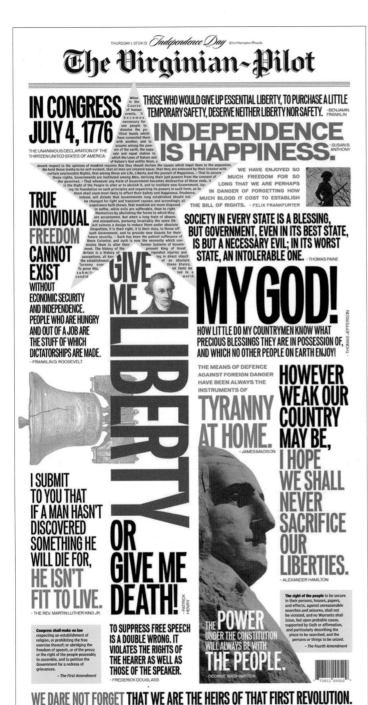

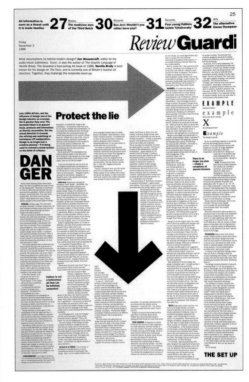

19 _____

가디언지 본문 디자인 – Neville Brody

6단 칼럼 그리드를 사용했고 중간에 변형 단을 이용해 발문을 넣었으며 압도적인 기호와 문자를 사용했습니다.

18 _____

버지니아 파일럿 신문

신문 편집 디자인은 많은 정보의 가독성을 높이기 위해 그리드와 시각적인 힘의 분배를 많이 활용합니다. 시각적 흐름이 어떻게 흐르는지 이미지를 통해 확인해 보기 바랍니다. 자연스럽게 제목부터 아랫부분까지 시선이 가는 것을 확인할 수 있습니다.

그리드의 가능성을 확인하라

+

그리드의 기본 속성은 반복이며 지배와 종속의 원리를 따릅니다. 이는 하나의 체계 안에 문자나 그림 등 요소들을 수용하며 지면의 가독성을 높이고 긴장감과 통일감을 줍니다.

그리드의 잘게 나누어진 그물망 안에 제목, 중간 제목, 본문, 캡션, 사진 이미지 등이 놓이는데 이들은 하나의 그리드 속에서 매우 다양한 레이아웃을 파생시킵니다. 지나치게 안정적이거나 무질서하지 않도록 조절하는 것이 매우 중요하며 비록 같은 그리드를 이용하더라도 미묘하고 폭넓은 가능성이 있기 때문에 그 결과가 다양하게 나타날 수 있습니다.

기본 4단 6칼럼 그리드

좋아 보이는 것들의 비밀

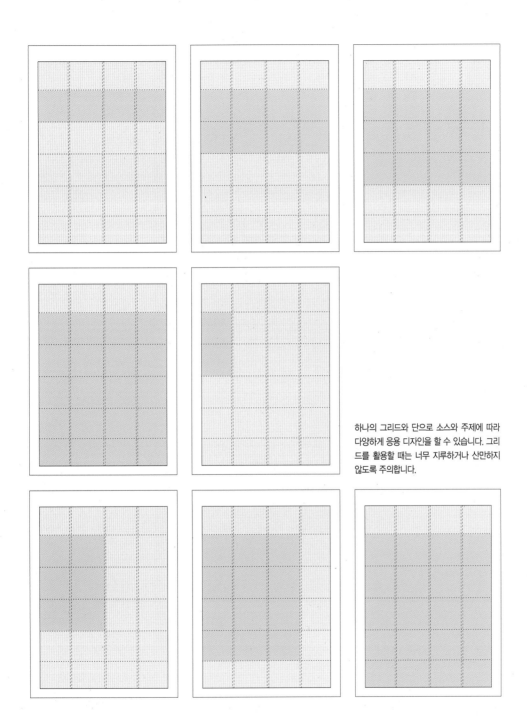

하나의 그리드와 단으로 소스와 주제에 따라
다양하게 응용 디자인을 할 수 있습니다. 그리
드를 활용할 때는 너무 지루하거나 산만하지
않도록 주의합니다.

MilK
DECORATION

Style et inspiration pour la famille contemporaine.

Matière > Le cuivre, métal de feu.
Set designer > Le geste Faye Toogood.
Tribu > Excentricité familiale à São Paulo.
Paysage > Néo-refuges en Suisse.

2

WITH
ENGLISH
TEXTS

N° 2 – DÉC/JANV/FÉV 2013

M 04943 - 2H - F: 5,90 € - RD

Mobile "Thème Mono"
de Clara von Zweigbergk
www.artecnica.com

"L'imagination n'est fertile que lorsqu'elle est futile."
— Nabokov —

UP

— CRÉATRICE

Pierres précieuses
La Suédoise Anna Elzer Oscarson est l'auteure de ces bijoux tout en délicatesse. Sa collection, nommée "Dust Diamonds", est à la croisée du travail artisanal, de l'art du design. Semblables à des pierres précieuses, ces créations en édition limitée sont en grès sculpté à la main. Certaines pièces nécessitent de moules différents, leur réalisation peut prendre jusqu'à une semaine. En résulte une série de sphères à couvercle discret, de vases et de vases aux formes attirantes, taillées comme des diamants.
www.aeo-studio.com

20 _____

매거진 Milk Decoration

단과 칼럼 그리드를 활용해 전체적으로 통일감을 유지하며 그리드가 정해져 있는 안에서 다양한 디자인적 변화를 적용했습니다.

UP

— ...HAVE

...le en pot

...de drôles de zigotos en réalité une famille de cache-pots ... Meyer Lavigne. Pour représenter la tarte lima que vous n'aimez ... ou cactus. Pour maman, ... sera des bégonias. Pour Lulu la tulle, ... et que Mamie Josie qui pique, des orties.

www.meyerlavigne.dk/

— DESIGN

Nobles lignes

Couple à la ville, Russell Pinch et Oona Bannon créent Pinch en 2004. Installé dans son studio/showroom à Londres, ce duo créatif conçoit du mobilier et des luminaires élégants, au design politique. Son travail célèbre la simplicité des formes, la pureté des lignes et l'utilisation de matériaux dont il se sent proche, tout au niveau émotionnel que géographique.

www.pinchdesign.com

— ...ELAINE

...ble !

... une jolie pièce à déguster dans la maison ... vaisselier de la maison ... 100 % naturelle. Sans agents de saveur, ni colorants, ni sucres ... conservateurs, voici quatre motifs délicieusement désuets, pour ... www.eddepoule.com

UP

— CRÉATRICE

Walther & Co

D'où vient le nom de votre label?
— Ma marque porte le prénom de mon grand-père. C'était un aventurier qui a beaucoup voyagé en Inde et en Indonésie. Il rapportait de ces pays lointains des objets incroyables, qui me semblaient extraordinaires à mes yeux d'enfant. Ces souvenirs m'ont inspirée pour créer ma ligne d'objets déco, un mélange entre mes origines nordiques et ces curiosités asiatiques. Je perpétue aussi ma tradition des voyages en visitant également l'Inde, le Maroc et la Turquie, des pays où l'artisanat est encore très vivant.

Quand a commencé l'aventure Walther & Co?
— Tout a débuté il y a quinze ans. Ma toute première création, un candélabre, reste l'une des plus populaires. Une centaine de nouveautés apparaît chaque saison, mais nous conservons aussi des classiques. J'essaie d'imaginer des objets intemporels, dans un esprit bohème contemporain. Pour quelques pièces soit produites, il faut que la radars. Je mets beaucoup d'amour dans mes projets.

Quels matériaux utilisez-vous?
— Les matières naturelles sont très importantes, tout comme la fabrication à la main. Les broderies et les imprimés sont le fruit de décennies de savoir-faire. Cette expertise artisanale rend chaque création unique, que ce soit pour décorer un arbre, une couronne ou des maisonnettes en zinc. Pour Noël, nous utilisons beaucoup de verre, des perles, de l'organza, du zinc. Les matériaux sont travaillés à la main, le sont pliés, cousus, assemblés pour former mes motifs préférés: cœurs, oiseaux, feuilles, clochettes...

http://waltherogco.ck, en vente chez Serendipity.

21

UP

— VINTAGE

Nouvel espace

L'antre des chiffres et des lettres nous ouvre les portes de son nouveau loft. Cette mêlée sexto, 2000 pièces et, surtout, une nouvelle collection venue des États-Unis. Plus petites que les lettres d'enseigne classiques, des lettres de plaques d'immatriculation américaines ont été découplées et amarrées pour composer soi-même des mots de phrases dans toutes les langues.

227, rue Saint-Denis, 75002 Paris, www.kidimo.com

— DESIGN

What Dsàt ?

Créée par Anouchka Potdevin, la marque Des Sièges à Tomber, alias Dsàt, nous propose des assises en série limitée, adaptées à tous les lieux de vie, publics comme privés. La grande famille Dsàt est conçue à partir d'anciennes chaises de cuisine ou de bistrot. Elle a été imaginée en collaboration avec l'atelier Michorel Laurent.

http://dessiegesalomber.com

— E-SHOP

La cerise sur la déco

Qui dit nouvelle saison, dit nouveauté. La marque qui estampille son linge de maison de touches fluo revient cet hiver avec de nouveaux motifs: une toile de Jouy revisitée à la mode parisienne, des dessins d'enfants brodés sur des oreillers et des couettes, des housses de coussin à pois jaunes et rose néon, sans oublier les indémodables illustrations mélangées à des impressions photographiques.

http://shop.laceriesurlagouteau.fr

22

UP

— ...TS

...bolide

...aussi leur concept car. Ce modèle à la ligne de rêve ...thul a 16 rouë. Son nom: Audi Union Type C e-tron Studyl Produite ...et son moteur électrique, ... et en carbone sera réalisée ...d'une autonomie de deux heures, ... puissance d'1,5 CV. Facilement rechargeable sur une prise ... cette Audi peut atteindre 30 km/h. Dernier détail de taille, elle ...aux enfants, petits et grands, mesurant jusqu'à 1,80 mètre. Ce qui ...la marge pour nous installer, nous aussi, au volant !

...oud.fr

UP

— EXPO

Lieu unique

Premier grand musée d'art contemporain de nouvelle génération, le FRAC Bretagne, créé en 1981, a d'hui un nouvel écrin dans le quartier de Beauregard, à Rennes. Dans ce bâtiment ultramoderne aux contours de verre sombre et au cœur rouge vif, célé par l'architecte Odile Decq, une exposition itinérante présente les projets architecturaux de nouveaux bâtiments dédiés aux Fonds régionaux d'art contemporain. L'Exposition "FRAC, de nouvelles architectures pour l'art en région", jusqu'au 16 février 2013, au FRAC Bretagne, 19, avenue André Mussat, 35000 Rennes, www.fracbretagne.fr

— ...OP

...ésie quotidienne

... des objets utiles et familiers, tout simplement beaux. Cette ... boutique en ligne est un hymne à la poésie du quotidien et des ... Linge, vaisselle, outils de potage, bagagerie,... plus de ... pièces délicates, à déposer sur votre panier en ligne et en osier. ...andmade.fr

— CRÉATEURS

Papier tigre

Pourquoi avez-vous choisi le papier comme support créatif?
— À l'heure du web, on sent que les gens ont à nouveau envie de s'envoyer des lettres ou des cartes postales. Le papier a repris de la valeur. Nous avons hésité avant de créer des carnets, car il en existe déjà beaucoup. Finalement, on s'est dit : "On n'a jamais assez d'un joli carnet." Nous misons beaucoup sur la création graphique sa propre pour que l'esthétique et le côté facile.

Quelles sont vos inspirations?
— Ta liste est longue. Cela va de la céramique en passant par les tissus, le mobilier ou même les cornoux d'ornent. Nous voyageons aussi beaucoup. Les États-Unis, où la culture du papier et de la carterie est toujours très présente, nous influencent. C'est la même chose au Japon, il y a une grande tradition d'objets en papier comme les lampes Noguchi, les cerfs-volants ou les murs en papier de riz. Enfin, certains produits, comme le premier écalendrier de fruits et légumes ou le manage bois-main composé de cinq blocs pour s'organiser sont issus de nos besoins personnels.

À quoi ressemblent vos créations?
— La collection s'élargit chaque saison. Nous avons commencé par des cartes à messages revisités, puis est venu le kit "Le pli postal", en envoyant une belle enveloppe à timbrer. Nous personnalisons aussi nos créations sur demande, que ce soit pour des cartes de visite, de la correspondance ou des faire-part. Nous avons une belle panoplie de carnets, les "Notebook de création", et toute une gamme à "accrocher": une guirlande alphabétaire, un pêle-mêle un calendrier muré des boîtes cartonnées pour trier son courrier...

www.papiertigre.fr

UP

30

UP

— LUMINAIRE

Pop-eye

Cette lampe aux dimensions décalantes, dont le nom, "Peye", est inspiré du fameux marin dépanneur, a été imaginée par le collectif stéphanois Numéro 111 pour Cinna. Ce lampadaire s'affiche comme une phare généreux dans votre salon, grâce à ses 300 LED ultra-lumineux.

www.cinna.fr

— COLLABORATION

Marcel By

L'éditeur français de mobilier est en train de se faire un prénom. Grâce à une sélection précise d'artisans, de manufactures et de designers talentueux, Marcel By aille l'utile et le beau. Parmi ses signatures maison, celle de Noël Duchaufour-Lawrance, qui a imaginé la gracile chaise "Bombyx".

Marcel by, 38, rue Meslay, 75003 Paris, www.marcelby.fr

— MUST HAVE

Table de mixage

Pour sa créatrice Mia Hamborg, la table "Shuffle" est une version adulte des jeux de formes et d'empilage. À monter soi-même, non pas comme un meuble Ikea, mais plutôt comme une petite œuvre d'art perso, ce meuble contemporain édité par Bitaddition réunit la tradition nordique du bois tourné, en ajoutant une délicieuse coloris pastel.

www.andtradition.com

54

21 _____

요리 매거진 Bon Appetit November 2013

이미지를 자유롭게 표현했지만 공통적으로 왼쪽 정렬과 4단 그리드를 사용했고
패밀리 서체를 활용했습니다.

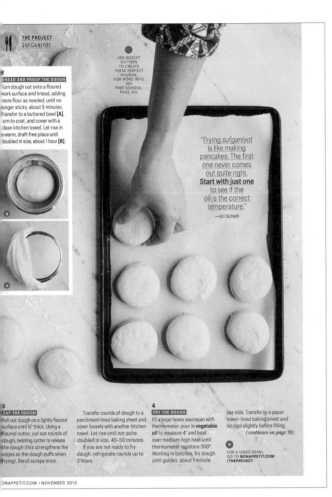

KNEAD AND PROOF THE DOUGH

Turn dough out onto a floured work surface and knead, adding more flour as needed, until no longer sticky, about 5 minutes. Transfer to a buttered bowl [A], turn to coat, and cover with a clean kitchen towel. Let rise in a warm, draft-free place until doubled in size, about 1 hour [B].

USE BISCUIT CUTTERS TO CREATE THESE PERFECT ROUNDS. FOR MORE INFO, SEE PREP SCHOOL, PAGE 143.

"Frying *sufganiyot* is like making pancakes: The first one never comes out quite right. **Start with just one** to see if the oil is the correct temperature."
—Uri Scheft

3
CUT THE DOUGH

Roll out dough on a lightly floured surface until ¾" thick. Using a floured cutter, cut out rounds of dough, twisting cutter to release the dough (this strengthens the edges so the dough puffs when frying). Reroll scraps once.

Transfer rounds of dough to a parchment-lined baking sheet and cover loosely with another kitchen towel. Let rise until not quite doubled in size, 40–50 minutes.

If you are not ready to fry dough, refrigerate rounds up to 3 hours.

4
FRY THE DOUGH

Fit a large heavy saucepan with thermometer; pour in **vegetable oil** to measure 4" and heat over medium-high heat until thermometer registers 350°. Working in batches, fry dough until golden, about 1 minute

per side. Transfer to a paper towel–lined baking sheet and let cool slightly before filling.
(continues on page 78)

FOR A VIDEO DEMO, GO TO BONAPPETIT.COM /THEPROJECT

(continued from page 74)

5
FILL AND FINISH THE SUFGANIYOT

Pulse **jam** in a food processor until smooth (this will make it easier to pipe). Scrape jam into piping bag fitted with ¼" tip. Insert tip into top of sufganiyot and gently fill until jam just pokes out of hole. Dust with **powdered sugar** just before serving.

"If you don't have a piping bag, make a shallow hole with a toothpick, then use a plastic bag with a ¼" opening cut diagonally from 1 corner."

6
SWITCH IT UP

Once you master the sufganiyot technique, you can swap in whatever preserve, pastry cream, or sugar coating you'd like.

CHOCOLATE CREAM + CINNAMON SUGAR
- 2 cups whole milk
- 4 large egg yolks
- ⅔ cup sugar
- ¼ cup natural unsweetened cocoa powder
- 3 Tbsp. cornstarch
- ¼ tsp. kosher salt
- 4 oz. semisweet chocolate, chopped
- ⅓ cup sugar
- 2 tsp. ground cinnamon

Heat **milk** in a medium saucepan over medium heat until steaming. Meanwhile, whisk **egg yolks, sugar, cocoa powder, cornstarch,** and **salt**

in a medium bowl. Whisking constantly, gradually add milk. Return to saucepan and cook over medium-low heat, whisking constantly, until thickened and whisk leaves a trail, about 2 minutes.

Remove from heat and whisk in **chocolate** until melted and mixture is smooth. Transfer pastry cream to another medium bowl and press plastic wrap directly onto surface. Chill until set, at least 2 hours or up to 4 days.

Mix **sugar** and **cinnamon** in a small bowl. Dip 1 side of warm sufganiyot in cinnamon sugar; fill with chocolate cream.

VANILLA CREAM + GLAZE
- 2 cups whole milk
- ½ vanilla bean, split lengthwise
- 4 large egg yolks
- ⅔ cup sugar
- ¼ cup cornstarch
- ¼ tsp. kosher salt
- 2 Tbsp. unsalted butter
- ⅓ cup powdered sugar

Pour **milk** into a medium saucepan; scrape in **vanilla beans** and add pod. Heat over medium heat until steaming. Remove vanilla pod; discard.

Meanwhile, whisk **egg yolks, sugar, cornstarch,** and **salt** in a medium bowl. Whisking

constantly, gradually add milk. Return to saucepan and cook over medium-low heat, whisking constantly, until thickened and whisk leaves a trail, about 2 minutes.

Remove from heat and whisk in **butter** until melted and mixture is smooth. Transfer to another medium bowl; press plastic wrap directly onto surface of pastry cream. Chill until set, at least 2 hours or up to 4 days.

Whisk **powdered sugar** and 1 Tbsp. water in a small bowl until smooth. Dip 1 side of warm sufganiyot in glaze; fill with vanilla cream.

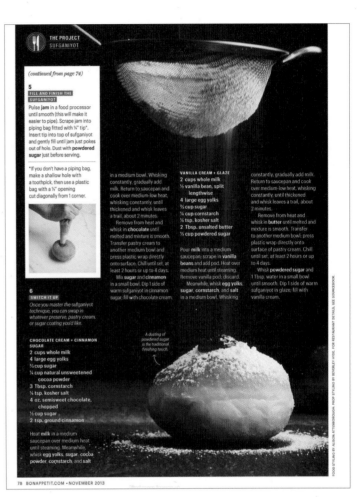

A dusting of powdered sugar is the traditional finishing touch.

그리드를 무시한 디자인을 하려면 대상에 맞춰 디자인하라

+

디자인에는 규칙이 있지만 아이러니하게도 규칙대로 한다고 해서 좋은 디자인이 나오는 것은 아닙니다. 디자인을 만드는 많은 요소들과 수많은 상황들이 대입되면서 지켜야 하는 규칙도 다양하게 바뀝니다. 현대에 이르러 새로운 디자인이 계속 등장하면서 그리드는 변형을 거쳐 해체되는 디자인까지 나타났습니다. 그리드가 해체가 된다고 해서 나쁘다는 것도 아니고 무조건 감각적이라는 것 또한 아닙니다.

틀에 얽매이지 않으면서 자유롭고 감각적인 기법으로 시각적 신선함을 추구하는 것은 디자이너의 노력으로 이루어진 변화입니다. 이러한 경우 구성 요소들의 조화와 시각적 균형이 매우 중요하며, 잘못 디자인하면 자유롭기보다 산만하고 보는 이들에게 불편함을 줍니다. 효과적으로 여백을 사용하면 그리드를 벗어난 좋은 디자인을 할 수 있습니다.

그리드를 무시한 디자인을 할 경우 디자이너는 자신의 느낌이나 영감보다는 왜 지금 디자인을 하는지, 디자인을 하는 본질을 생각해 볼 필요가 있습니다. 단지 눈으로 보기에 좋아서 또는 규칙적인 것이 싫어서가 아닌 표현하고자 하는 것이 있어야 합니다.

대상에게 정확히 맞춰 디자인하면 디자인하는 목적이 뚜렷하므로 그리드를 무시해도 표현하고자 하는 것을 정확히 전달할 수 있습니다. 따라서 그리드를 무시한 디자인을 할 경우 대상에 맞춰 디자인해야 합니다.

그리드를 벗어난 자유로운 디자인에는 반드시 클라이언트나 독자에게 설명할 수 있는 주제성과 스토리가 있어야 그 디자인을 인정받을 수 있습니다.

좋아 보이는 것들의 비밀

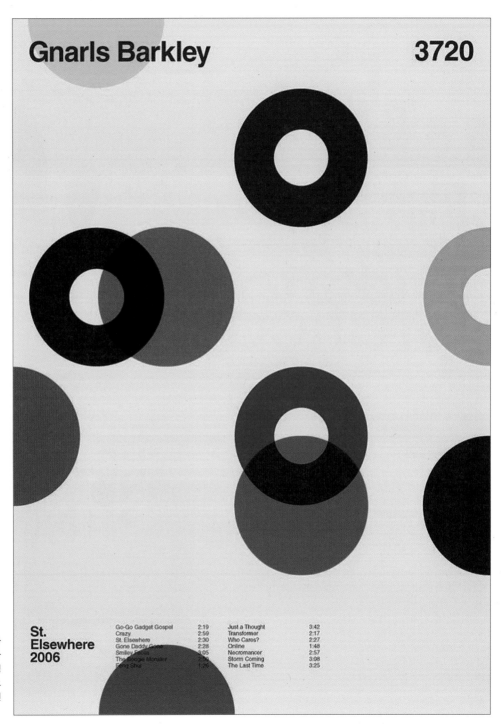

22 _____

Album Anatomy – Duane Dalton

자유로운 원형이 주는 불규칙성과 윗부분에 양쪽으로 시선을 잡아 주는 헤드카피, 그리고 아래에 정리된 작은 정보가 주는 규칙성으로 인해 그리드가 없이도 안정된 디자인이 표현되었습니다.

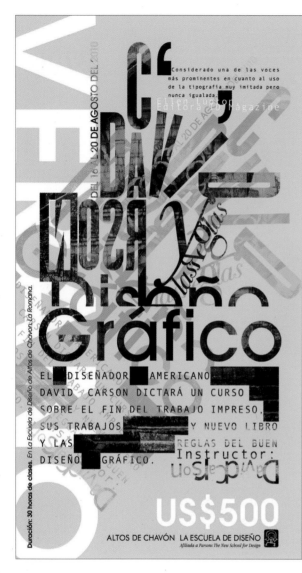

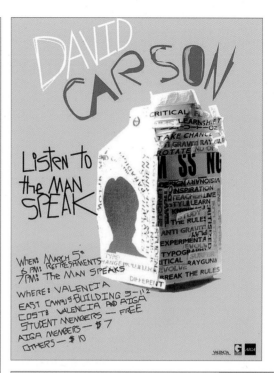

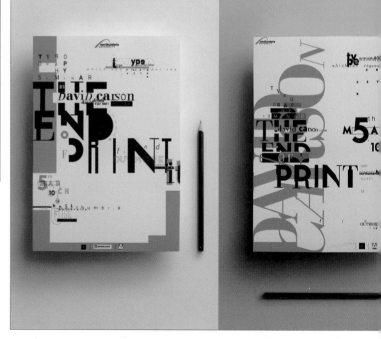

23 _____

데이비든 카슨 포스터

세계적으로 유명한 타이포그래퍼 데이비드 카슨
은 매우 실험적이고 색다른 디자인으로 그리드
를 사용하지 않는 디자인을 하였습니다. 통일감
을 얻기는 힘들지만 자유롭고 독창적인 디자인
으로 강렬한 소통을 보여주고 있습니다.

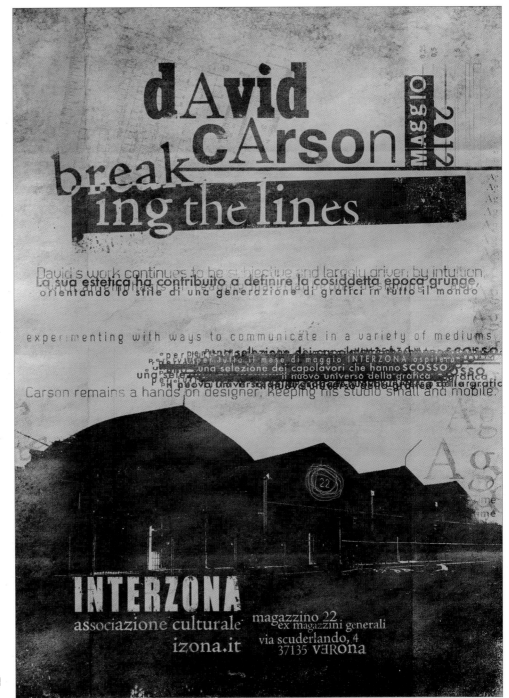

24 _____

데이비든 카슨 포스터

타이포그래피에 역동적임과 불규칙
성을 나타내려는 시도를 하였습니다.

다양한 그리드를 확인하라

＋

대칭 그리드를 사용한 시사지

세계적으로 많은 독자를 보유하고 있는 뉴스위크의 내지 그리드 시스템입니다.
잡지와 경제지 같은 정보성이 많은 디자인은 다양한 변화를 위해 그리드 칼럼 수
를 많이 나누는 편인데, 각 단마다 간격이 균등한 방식의 대칭 그리드를 이미지와
정보 위주의 페이지에서 다양한 방법으로 활용합니다.

TRAVEL YEMEN

ARABIA AND THE SINGLE GIRL

When a young Canadian heads to Yemen, she finds effu-
sive hospitality, an eager guide—and a marriage proposal.

BY ELISABETH EAVES

We travel because other places are different from where we came from. Being from one of the most liberal countries on earth, Canada, I was drawn to the opposite sort of place with a kind of repulsed fascination and desire to understand. To come from a world where I could do anything (or believed I could, which amounts to the same thing) and visit a world where women are banished from public life was as dramatic a plunge into difference as possible. Which is as good an explanation as any for how I found myself, at the age of 20—when I could have been at a fraternity party in the United States or Eurailing my way through Belgium instead—wedged into the front seat of a group taxi in a dusty parking lot in Sana, the capital of Yemen.

There was a man rapping at our window. Unlike most Yemeni men, who wore sarong-and-sport-coat ensembles, he wore a Western suit. In careful English he asked, "Please, will you sit with my relative?"

My friend Mona and I had been backpacking in Yemen for several weeks, on vacation from a school year in Egypt. These group taxis for eight or nine passengers were a good way to get between cities, but we usually tried to get the front seat, separate from the other riders, observing the prevailing gender apartheid.

We reshuffled ourselves so that Mona and I sat in the back with Shafa, the girl in crown-to-toe black, protecting her from having to sit next to a strange male. The man who had rapped at our window was her uncle, Abu Bakr. He worked in Sana as an English teacher, and was taking her down to the family home in the highland city of Taiz, where we were headed too. When she removed her gloves I saw her baby fat, and asked Abu Bakr how

old she was. "Twelve," he said.

"Isn't that young to be wearing the veil?" I said.

"Yes, it is," he replied. "She did not want to wear it but I made her. I will not let any member of my family go uncovered, because I am con-serv-a-tive."

He enunciated the last word like one studied but rarely spoken. His worldview was broad enough to know that a foreigner might think his outlook needed explaining, and so he had learned the appropriate vocabulary but hadn't found much cause to use it. I, likewise, had learned the words to explain myself here. I knew how to say in Arabic that I was Christian—only true in the vaguest sense—and that where I came from it was normal for women my age to be unmarried. But my knowledge was theoretical: conversing with an actual person who held Abu Bakr's views piqued my interest.

By the time we got to Taiz, he had invited us to stay in his family home. It was not an especially surprising offer. Everywhere I'd been in Arab countries, I'd been shown an effusive hospitality of a kind rare in the West. And one of the great advantages of being female and traveling through Muslim lands is that "conservatives" like Abu Bakr can invite you to socialize with their women, an experience barred to foreign men. We were allowed to pass between the male and female worlds like Ottoman eunuchs.

Still, I hadn't accepted this kind of invitation before. In the spirit of adventure, we did so now, and soon met Abu Bakr's mother, his sister-in-law Hoda, and his wife, Ismat, who was also 20 and had been married for six months. They installed us in our own room.

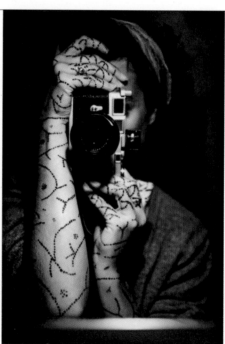

CLAUDINE DOURY—AGENCE VU/AURORA

The next morning Abu Bakr took us sightseeing, up to the hilltop palace that had belonged to Imam Ahmad, monarch until 1962. While we strolled around, he told us that he planned to marry a second wife and was looking for a foreigner, someone who spoke English. Perhaps a European—or even a Canadian.

I felt exasperated, as though his hospitality had been a ruse. "It might be difficult to get a European to wear the veil," I said. She wouldn't have to, he said, as though he'd already thought it through. He added that he would like to study in North America.

"You might find it difficult to there."

I said, to which he replied, "But I am progressive."

Abu Bakr's family cosseted us with lamb and rice, and took us to their village outside of town, where his father lived with one of his wives. There Mona and I huddled in a corner with Ismat, asking questions. I was as curious as if I'd been told I could walk on the moon. My every waking thought took self-determination for granted. I tried to imagine a different life.

Ismat, it turned out, had goals too. She wanted to study and be a teacher. If Abu Bakr went abroad, she wanted to go with him. And no, of course she didn't want him to take a second wife.

"It's better not to be married," she said, which at the time I took to mean that she'd been drafted unwillingly into his home. Later I considered that she might have been trying to keep me away from her husband.

Ismat wanted to know why we wore such big shoes, and she smiled when we asked why they were taking us from house to house. "So that they can see you," she said. I suddenly had the sense that we were a sort of gift to her from Abu Bakr, an educational amusement. They were as much cultural tourists as we.

Mona and I couldn't stay—we had plans. We would take the bus down to the port of Aden. We would go hiking amid green terraced fields. We planned to go back to Egypt,

back to America. We planned to boyfriends and have careers.

Abu Bakr drove us to the station and shepherded us onto the right bus, ending our break from the calloused autonomy we'd been building up. I nodded to him with my hand to my heart, avoiding physical contact, and wondered if he thought he'd gotten a fair deal. ᴎᴡ

Elisabeth Eaves is the author of Wanderlust: A Love Affair With Five Continents, published this year.

이렇게 12단의 칼럼 수를 활용하면 역동적인 배치를 하면서도 전체적인 통일감을 유지할 수 있으며, 정해진 구획에 따라 문자와 이미지를 배치하게 되므로 디자인을 손쉽고 빠르게 진행할 수 있습니다.

다음 예를 보면 12단의 그리드를 사용하여 오른쪽 페이지의 사진 크기를 임의로 계산하지 않고 그리드에 맞춰 배치하였고 본문은 그리드의 반을 활용하여 2단 변형 그리드 구성으로 일관성을 유지하였습니다.

그리드 분석

판형	205×275mm
위쪽 여백	20.5mm
아래쪽 여백	21mm
안쪽 여백	20mm
바깥쪽 여백	17mm
칼럼(단) 수	12
단 간격	5mm

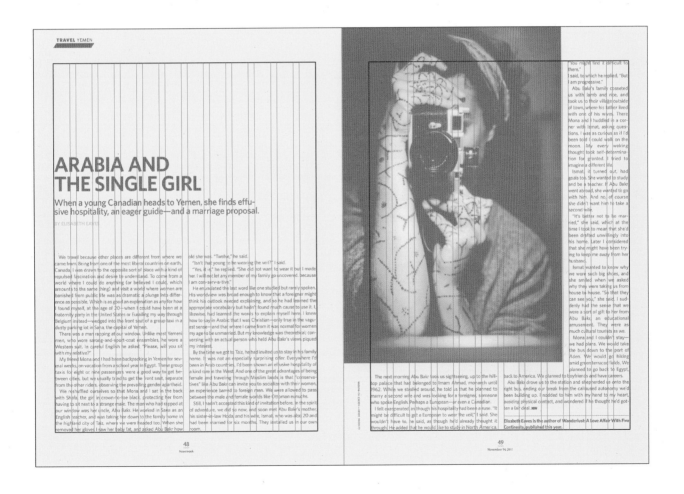

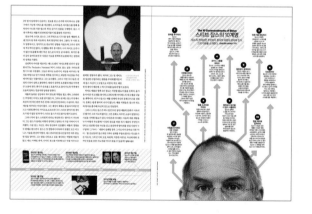

26

뉴스위크 한국판

뉴스위크 한국판도 12단 그리드가 동일하게 적용되는 것을 볼 수 있습니다. 일반적인 2단 그리드처럼 활용하면서
마지막 페이지를 비대칭으로 변형하여 통일감이 줄 수 있는 지루함을 보완하였습니다.

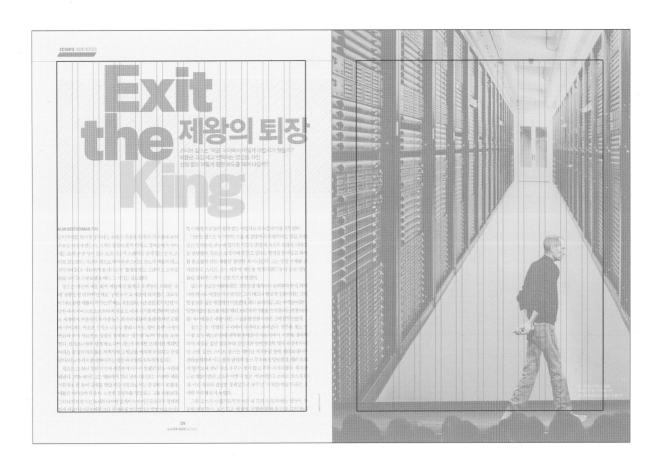

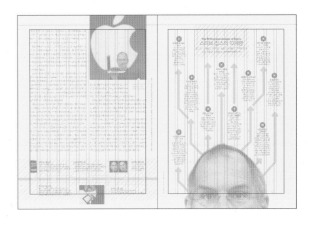

2단과 3단을 해결하는 6단 그리드

간결한 정리와 비율감으로 유명한 매거진 Amica입니다. 2014년 7월호의 본문 디자인에서 복합적인 변형 6단 그리드를 이용한 다양한 형태를 볼 수 있습니다. 여백을 주고 2단 그리드로 활용도 가능하고, 3단 그리드로 정보 위주의 페이지도 한 번에 해결하는 등 다양한 응용이 가능합니다. 통일감을 유지하면서 시각적인 반복과 변형을 할 수 있어야 하는 것은 매거진 디자인에서 그리드 시스템을 구축할 때 가장 염두에 두어야 하는 부분입니다.

매거진 Amica

Incontri ravvicinati

Ancora prima di imparare a camminare, Saoirse Ronan era già su un set cinematografico. A nove anni era davanti alla macchina da presa e a 13 è stata candidata a un Oscar. Ora che ne ha 19, è una veterana del cinema. La prima domanda che le fanno di solito riguarda il suo nome, la cui pronuncia - storpiata nei modi più inimmaginabili negli anni - è "Sir-shah", che in gaelico vuol dire libertà. Perfino sui poster dei Golden Globe, nel 2010, è stato scritto in modo sbagliato. Oggetto della seconda domanda: la statuetta mancata quando nel 2007, nell'adattamento del romanzo di Ian McEwan *Espiazione*, ha offuscato perfino Keira Knightley. Saoirse era la precoce Briony Tallis, la cui unica bugia causa la rovina di un uomo. All'epoca, sul red carpet di Hollywood si è presentata con un abito verde lungo fino alle caviglie «per mostrare al mondo l'orgoglio di essere irlandese, anche se mi faceva inciampare a ogni passo». Siamo in una stanza dalle pareti di legno di un albergo di Londra, Paul Ronan, il padre, ci ha appena presentato. La famiglia viaggia sempre con lei: questo forte legame, insieme al fatto di abitare a migliaia di chilometri da Hollywood, e cioè nella contea di Carlow, in Irlanda, per ora le ha evitato di assumere atteggiamenti da diva. Indossa un cardigan blu fatto a mano, jeans neri e un paio di Dr. Martens e mentre comincia a parlare di come è diventata una delle attrici più promettenti del mondo, indica il padre: «Lui ha già sentito tutto questo centinaia di altre volte», dice quasi per scusarsi. «Non riesco a capire come tu mi abbia sopportato

per 19 anni. Papà, sei davvero un santo». In realtà sono state le ambizioni di Paul che hanno motivato la figlia. Alla fine degli Anni 80, i Ronan abbandonarono la Contea di Carlow per attraversare l'Atlantico, destinazione New York. Più precisamente il Bronx, dove Saoirse è nata, nel 1994. «Hanno fatto di tutto: mia mamma la tata e papà era nelle costruzioni, poi è diventato barman. Nel pub arrivavano sempre attori irlandesi. E una sera, dopo qualche pinta di troppo, forse (ride, *ndr*), uno di loro gli disse: "Perché non fai un provino?". Mio padre ha pensato che fosse matto e quindi ci provò». Ronan senior cominciò così a ottenere sempre più parti nei film, e molto spesso la piccola Saoirse lo accompagnava sul set. «Era anche nella caserma militare quando stavamo girando *Un perfetto criminale*, con Kevin Spacey», interviene Paul, «e agli Hamptons, sul set di *L'ombra del diavolo*. Era sempre accanto a me». «Mi sono sempre sentita a mio agio, come a casa», conferma Saoirse. «Brad adorava portarsela in giro», racconta il papà, «e quando ha scoperto che le piacevano le fragole, ha cominciato a portargliele tutti i giorni. Poi si è aggiunto anche Harrison. E c'era anche Colin. La prima volta che ci siamo rivisti dopo molti anni, mi ha detto: Non riesco a credere che quella ragazzina adesso sia Saoirse Ronan». E quando parla di Brad, Harrison e Colin si riferisce a Pitt, Ford e Farrell. Alla fine degli Anni 90 la famigliola torna in Irlanda, dove Saoirse debutta nel 2003 nella serie televisiva *The Clinic*. «Ma facevo anche le recite scolastiche: ho interpretato un albero, poi un'ape e una roccia», dice ridendo. Finché non arriva Joe Wright. Il regista inglese cerca un'adolescente per la diabolica Briony di *Espiazione*. E pur apprezzando il talento di Saoirse

«all'inizio non era sicuro che io, ragazza irlandese, bionda e luminosa, potessi diventare contorta e piena di risentimenti. Ma l'ho convinto, ed è nata una bella amicizia: sono riuscita persino a portarmelo a un concerto di Lady Gaga», ride Saoirse. «Da lì a fare un nuovo film insieme il passo è stato breve. Questo si intitola *Hanna*, e lei fa la parte di un'adolescente assassina che cresce selvaggia tra arti marziali e favole dei fratelli Grimm. Al momento la ragazza ha otto film in cantiere. È una teenager d'altri tempi nel thriller di vampiri *Byzantium*, diretto da Neil Jordan, uscita a fine maggio in Inghilterra, dove interpreta una creatura immortale che infesta le cittadine inglesi del mare, usando un'ingegnosa unghia retrattile per tagliare i polsi delle sue vittime e berne il sangue. Per la parte era necessario che suonasse il piano: nessun problema, da quando è bambina fa anche quello. Jordan è rimasto sbalordito dal suo talento: «Quando ho visto *Espiazione*, sentivo la sua mancanza ogni volta che non era in scena», racconta il regista irlandese. «È una di quelle attrici che quando escono lasciano un vuoto. Mi ricorda Jodie Foster che a 11 anni debuttò in *Taxi Driver* e a 17 era già un'attrice fatta e finita. C'è un po' di lei in Saoirse». La star 19enne non si accontenta di fare la ragazzina, sarà anche adulta accanto a Bill Murray nel film di Wes Anderson, *The Grand Budapest Hotel*, e ha girato insieme a *How to Catch a Monster* e che vede il debutto alla regia di Ryan Gosling. «Di solito mi limitavo a leggere i copioni, ma adesso voglio lavorarci di più, ho sempre paura di non essere abbastanza brava. A ogni nuovo film mi dico: Ok, è finita, farò questo e poi non sarò più all'altezza di farne altri». Ma se il paragone di Neil Jordan con la Foster è giusto, Ronan ha davanti a sé una lunga e prolifica carriera: «il suo passaggio da ragazza a donna sullo schermo sta avvenendo con grazia», dice ancora il regista. «In *Byzantium* le ho chiesto di urlare alcune volgarità. Lei le ha gridate e faceva paura! Così distante da se stessa, eppure così credibile. Prima o poi dovrà anche interpretare ruoli sensuali e scene di sesso. Ma sono certo che non sarà un problema. So che la vedremo in giro ancora per un bel pezzo». ●

(Traduzione di Stefania Romani)

A 13 anni, candidata agli Oscar, si presentò sul red carpet con un lungo abito da sera verde "per mostrare al mondo l'orgoglio di essere irlandese, anche se mi faceva inciampare a ogni passo"

Testo © Dazed & Confused - Foto Tesh / Contrasto

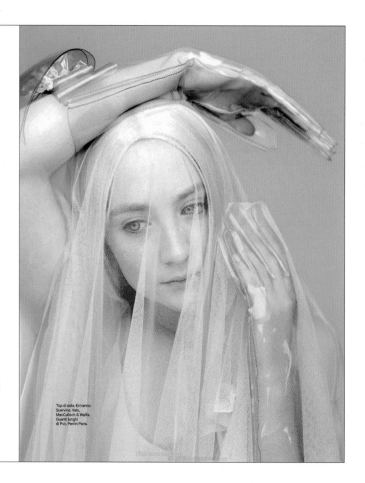

Top di seta, Ermanno Scervino. Velo, MacCulloch & Wallis. Guanti lunghi di Pvc, Perrin Paris.

다음 예시에서 일반적인 시사지와는 다르게 다양하게 펼쳐지는 그리드의 활용을 볼 수 있습니다. 그림이나 사진도 그리드에 맞춰 배치하면 더욱 좋은 효과를 볼 수 있기 때문에 이러한 방법은 다양한 사진을 활용할 때 사용하면 좋으며 여백에 대한 이해를 높일 수 있습니다.

사진 이미지 영역도 중요하지만 사진 안에 어떤 선이나 시각적인 안내선이 있을 경우 그리드에 맞추면 더욱 변형 단 그리드를 극대화해서 사용할 수 있습니다.

그리드 분석	
판형	236×308mm
위쪽 여백	30mm
아래쪽 여백	25mm
안쪽 여백	25mm
바깥쪽 여백	15mm
칼럼(단) 수	6
단 간격	5mm

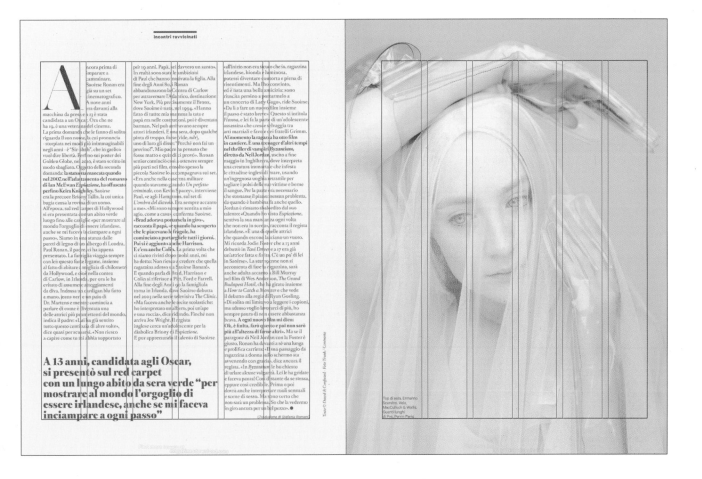

DETTO TRA NOI

Foto Enrico Suà L'amoretino

È tempo di leggerezza, in tutti i sensi.
Per sfuggire al peso della vita di tutti i giorni,
alle notizie catastrofiche, a uomini che
uccidono le donne, al meteo che dice sole tutta la
settimana e pioggia nel weekend, alla politica
immutabilmente uguale a se stessa, alle fatiche
quotidiane per tirare avanti. Ed è tempo di
leggerezza anche per la moda. Abbiamo avuto un
inverno freddo e interminabile e adesso che
finalmente il meteo è favorevole, ci spogliamo. Abiti
leggeri, camicie e pantaloni di cotone, sandali,
ma bisogna ricordare sempre che siamo e lavoriamo
in città e non al mare ed è onestamente brutto
vedere camminare per strada come nude strizzate
dentro micro shorts e pance al vento.
In questo caso c'è voglia di eleganza! E c'è voglia
di leggerezza anche leggendo un giornale,
soprattutto un femminile. Ma questo non significa
leggere solo idiozie e pettegolezzi, perché noi
donne siamo meglio di così. E bisognerebbe cercare
la leggerezza nei rapporti, a casa, sul lavoro,
con gli amici e magari sforzarsi di essere leggeri
perché tutto in questo momento è così faticoso!
Il significato di leggerezza non va equivocato, in
questo senso non significa stupidità o vacuità,
ma voglia di alleggerire la nostra vita, voglia di
serenità e positività e forse voglia di normalità.

P.S. Per chi vuole sentirsi veramente leggero c'è un volo
speciale che parte da Bordeaux. Sull'Airbus A300
Zero-G si volteggia privi di peso come in una navicella
spaziale, in totale assenza di gravità.

Emanuela Testori
DIRETTORE DI AMICA

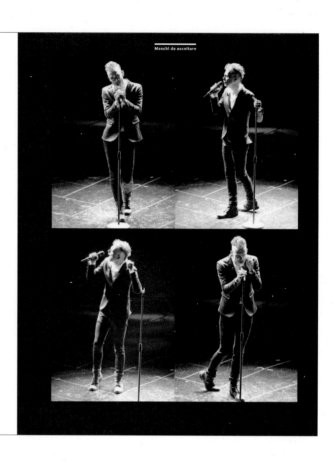

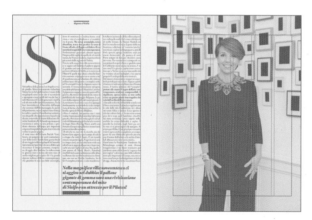

Nella magnifica villa novecentesca ci
si aggira nel dubbio: il pallone
gigante di gomma sarà una rivisitazione
contemporanea del mito
di Sisifo o un attrezzo per il Pilates?

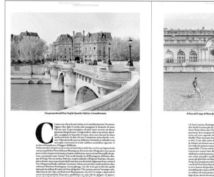

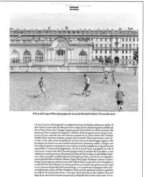

S

come siero. S come solare. S+S: un tandem ideale per l'estate. Perché, insieme, siero e solare rappresentano la risposta adeguata al desiderio di abbronzarsi senza incorrere in spiacevoli contrattempi. Rughe e disidratazione certo, ma anche macchie cutanee. «Godere del sole scongiurando l'effetto leopardo è un'esigenza sentita da un numero sempre maggiore di persone», dice Laura Pagliano, senior product manager Collistar. «Per quanto attratti dalla tintarella, non si è disposti a rimetterci in termini di uniformità del colorito». A ragione, visto che le macchie di origine solare, una volta comparse, non possono essere cancellate, ma solo attenuate, «a differenza di quelle, transitorie, originate da scompensi ormonali, stress, aggressività "trattenuta" (causa discromie sulla fronte), assunzione di farmaci (lassativi in primis) e alimentazione squilibrata (carne e uova i principali responsabili)», spiega Cinzia Volponi, responsabile della formazione soin Clarins Italia. Quale che sia la causa, la conseguenza visibile è la stessa: «Un aumento della normale pigmentazione in una specifica area del viso o del corpo, dovuta a un accumulo di melanina, pigmento scuro prodotto da cellule preposte, dette melanociti», spiega David Orentreich, dermatologo-guida Clinique. Che aggiunge: «Il meccanismo di formazione della melanina, chiamato melanogenesi, è attivo lungo l'intero arco dell'anno, giorno dopo giorno. In condizioni normali, il pigmento si schiarisce man mano che risale a fior di pelle. Tuttavia, con il passare del tempo, può succedere che il tessuto cutaneo si impregni di una melanina che rimane latente fino a quando l'esposizione ai raggi UV la "risveglia", dando così origine alla chiazza. Rinunciare al sole è una soluzione, fortunatamente, quasi mai necessaria. Basta esporsi con intelligenza e, prima ancora, adottare una beauty routine ad hoc, «a partire da una regolare esfoliazione di viso e corpo, che normalizzi il ricambio cellulare e contribuisca a disgregare le macchie già esistenti», prescrive il

dottor Orentreich. Al sole, poi, occhio alla protezione. «Mai inferiore a 15, anche se la pelle è naturalmente scura», precisa Tom Mammone, direttore esecutivo sezione Fisiologia e Farmacologia della pelle per Clinique. «Un accorgimento indispensabile, nei mesi estivi, anche in città», fa notare Gian Marco Tomassini, coordinatore nazionale Gruppo Melanoma dell'Associazione Dermatologi Ospedalieri Italiani, che specifica: «Nonostante il colore scuro, il cemento riflette il 5 per cento dei raggi solari, incrementandone l'incidenza a fior di pelle». L'idea in più: «Applicare uno stick colorato direttamente sulle macchie prima di esporsi al sole. Se ne trovano facilmente, spesso di colore arancione, con SPF pari o superiore a 50 e resistenti ad acqua e traspirazione», sottolinea Volponi. Che invita a combattere le macchie anche su altri fronti: «L'applicazione regolare di un cosmetico specifico può fare la differenza. Si tratta di specialità in grado di rallentare la produzione di melanina, inibendo l'attività dei melanociti, senza tuttavia bloccarla. In altri termini: il processo che determina l'abbronzatura non viene ostacolato, ma solo regolamentato. Tenuto conto del clima estivo, la scelta di texture in siero pare scontata. Spiega la dermatologa Maura Filieri: «A renderle particolarmente adatte è la leggerezza, ma anche il fatto che levigano e dissetano i tessuti, facilitando la stesura omogenea del colore». Consigli sulla scelta della formula? Risponde la dermatologa: «Sono antichi retaggi quelli per cui, al sole, un cosmetico anti-età può dare luogo a reazioni spiacevoli. Gli ultimi ritrovati in ambito cosmetologico mettono in ambito cosmetologico molecole sun friendly, dalla vitamina C, potente antinfiammatorio, all'acido ferulico, efficace nel contrastare i radicali liberi generati dai raggi infrarossi fra cui è composto lo spettro solare». L'efficacia raddoppia applicando il siero anche la sera, sulla pelle detersa, perché agisca al buio, quando l'epidermide, assolta la sua funzione barriera, è "a riposo" e più ricettiva. ●

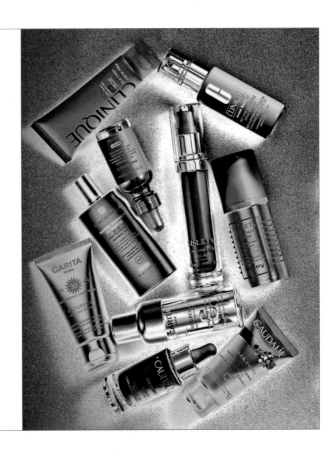

사선(대각선) 구도를 사용한 포스터

사선 그리드는 시각적으로 강렬함을 주기 때문에 포스터에 사용하면 효과적입니다. 하지만 사선 그리드를 사용할 때는 디자인의 본질적인 가독성에 주의해야 합니다. 분명 일반적인 그리드를 사용한 본문보다 가독성이 떨어지므로 색을 절제하여 사용해야 하고 사용하는 글꼴 수 또한 많지 않아야 합니다. 사선 그리드는

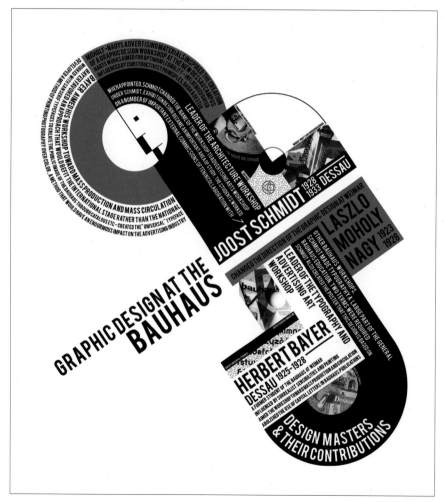

28 _____
**몽타주 기법의 포스터 디자인 –
바우하우스**

시각적 주목도를 높이거나 속도감과 역동성을 느끼게 하기 위해 사용합니다. 만약 어린이집 홍보 포스터에 사선 그리드를 활용한다면 디자이너가 그리드를 잘못 잡은 것일 겁니다.

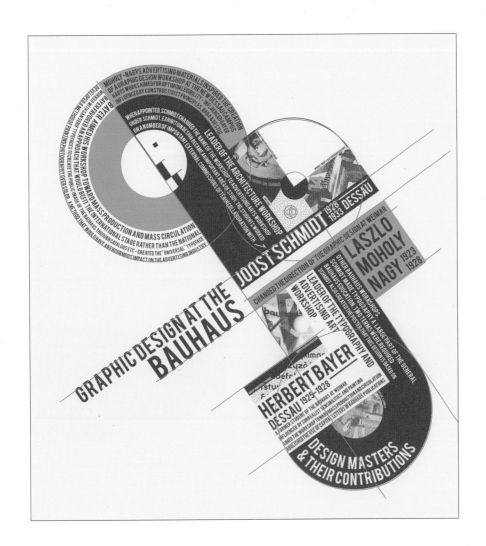

VORZUGS-ANGEBOT

Im VERLAG DES BILDUNGSVERBANDES der Deutschen Buchdrucker, Berlin SW 61, Dreibundstr. 5, erscheint demnächst:

JAN TSCHICHOLD
Lehrer an der Meisterschule für Deutschlands Buchdrucker in München

DIE NEUE TYPOGRAPHIE

Handbuch für die gesamte Fachwelt und die drucksachenverbrauchenden Kreise

Das Problem der neuen gestaltenden Typographie hat eine lebhafte Diskussion bei allen Beteiligten hervorgerufen. Wir glauben dem Bedürfnis, die aufgeworfenen Fragen ausführlich behandelt zu sehen, zu entsprechen, wenn wir jetzt ein Handbuch der NEUEN TYPOGRAPHIE herausbringen.

Es kam dem Verfasser, einem ihrer bekanntesten Vertreter, in diesem Buche zunächst darauf an, den engen Zusammenhang der neuen Typographie mit dem Gesamtkomplex heutigen Lebens aufzuzeigen und zu beweisen, daß die neue Typographie ein ebenso notwendiger Ausdruck einer neuen Gesinnung ist wie die neue Baukunst und alles Neue, das mit unserer Zeit anbricht. Diese geschichtliche Notwendigkeit der neuen Typographie belegt weiterhin eine kritische Darstellung der alten Typographie. Die Entwicklung der neuen Malerei, die für alles Neue unserer Zeit geistig bahnbrechend gewesen ist, wird in einem reich illustrierten Aufsatz des Buches leicht faßlich dargestellt. Ein kurzer Abschnitt „Zur Geschichte der neuen Typographie" leitet zu dem wichtigsten Teile des Buches, den Grundbegriffen der neuen Typographie über. Diese werden klar herausgeschält, richtige und falsche Beispiele einander gegenübergestellt. Zwei weitere Artikel behandeln „Photographie und Typographie" und „Neue Typographie und Normung".

Der Hauptwert des Buches für den Praktiker besteht in dem zweiten Teil „Typographische Hauptformen" (siehe das nebenstehende Inhaltsverzeichnis). Es fehlte bisher an einem Werke, das wie dieses Buch die schon bei einfachen Satzaufgaben auftauchenden gestalterischen Fragen in gebührender Ausführlichkeit behandelte. Jeder Teilabschnitt enthält neben allgemeinen typographischen Regeln vor allem die Abbildungen aller in Betracht kommenden Normblätter des Deutschen Normenausschusses, alle andern (z. B. postalischen) Vorschriften und zahlreiche Beispiele, Gegenbeispiele und Schemen.

Für jeden Buchdrucker, insbesondere jeden Akzidenzsetzer, wird „Die neue Typographie" ein unentbehrliches Handbuch sein. Von nicht geringerer Bedeutung ist es für Reklamefachleute, Gebrauchsgraphiker, Kaufleute, Photographen, Architekten, Ingenieure und Schriftsteller, also für alle, die mit dem Buchdruck in Berührung kommen.

INHALT DES BUCHES

Werden und Wesen der neuen Typographie
Das neue Weltbild
Die alte Typographie (Rückblick und Kritik)
Die neue Kunst
Zur Geschichte der neuen Typographie
Die Grundbegriffe der neuen Typographie
Photographie und Typographie
Neue Typographie und Normung

Typographische Hauptformen
Das Typosignet
Der Geschäftsbrief
Der Halbbrief
Briefhüllen ohne Fenster
Fensterbriefhüllen
Die Postkarte
Die Postkarte mit Klappe
Die Geschäftskarte
Die Besuchskarte
Werbsachen (Karten, Blätter, Prospekte, Kataloge)
Das Typoplakat
Das Bildplakat
Schildformate, Tafeln und Rahmen
Inserate
Die Zeitschrift
Die Tageszeitung
Die illustrierte Zeitung
Tabellensatz
Das neue Buch

Bibliographie
Verzeichnis der Abbildungen
Register

typ. tschichold

Das Buch enthält über 125 Abbildungen, von denen etwa ein Viertel zweifarbig gedruckt ist, und umfaßt gegen 200 Seiten auf gutem Kunstdruckpapier. Es erscheint im Format DIN A5 (148 × 210 mm) und ist biegsam in Ganzleinen gebunden.

Preis bei Vorbestellung bis 1. Juni 1928: 5.00 RM
durch den Buchhandel nur zum Preise von 6.50 RM

Bestellschein umstehend ➡

29 _____

문자와 그리드만으로 만든 포스터 디자인 – 얀 치홀트
서체의 굵기, 행간, 그리고 시각적인 배치에서의 황금비율 등 철저한 이론적인
분석과 그리드를 기반으로 만든 디자인입니다.

30 _____

OLMA St. Gallen 1959 Poster – 요셉 뮐러 브로크만
문자가 주는 힘의 대비와 사선 그리드를 활용한 포스터입니다.

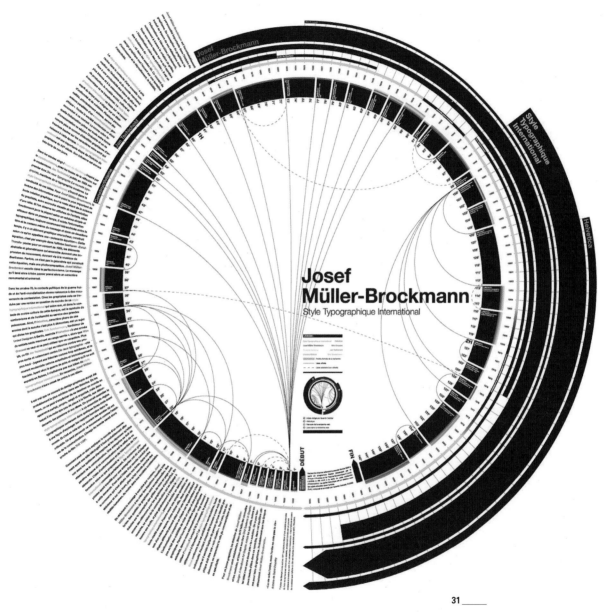

레이아웃의
구성 요소와
원리를 알자

RULE 2

+ Rule 2

레이아웃의 구성 요소와
원리를 알자

우리는 디자인을 하면서 레이아웃이라는 말을 참 많이 사용합니다. 저도 디자인을 하면서 가장 많이 사용하는 말입니다. 전달하려는 메시지를 한눈에 보여주기 위해 내용을 각각 시각적, 기능적인 조화를 이루도록 배열, 배치하여 레이아웃 작업을 합니다. 감각적인 아이디어를 요구하는 레이아웃은 편집 디자이너가 가장 염두에 두어야 할 요소이며 여러 구성 요소를 보기 좋고 효과적으로 표현하는 일련의 디자인적 행동입니다.

디자인은 세계 공통 언어입니다. 예를 들어, 전혀 모르는 나라의 말로 디자인되었다고 해도 1번부터 8번까지 요소를 읽는 데 그 시각이 자연스럽게 1번부터 8번까지 읽어지며, 디자인 요소를 사용함으로써 내용까지 어느 정도 이해가 간다면 기본에 충실한 레이아웃이라고 할 수 있습니다.

좋아 보이는 것들의 비밀

레이아웃을 구성할 때는 먼저 전체적인 균형을 위해 지면 크기를 파악하고, 그것을 동일한 크기의 사각형ᵐᵒᵈᵘˡᵉ으로 나눈 다음 각 사각형 바깥 여백을 설정합니다. 여기서 가장 중요한 것은 전체적인 흐름과 균형을 먼저 생각하고 세부적인 부분을 다듬는 것입니다. 부분적으로 세밀하고 높은 완성도를 보이더라도 전체적인 균형이 맞지 않는다면 본래의 레이아웃을 구성할 때 취지를 벗어난 결과를 가져오게 됩니다.

담아야 할 내용이 무엇인지 파악한 다음 독자가 어떻게 읽어나갈지 흐름을 생각하고, 사진과 일러스트레이션을 담거나 내용과 어울리는 색을 지정합니다. 내용이 딱딱하면 그에 알맞은 색깔로 균형을 맞추는 등 조정이 필요합니다.
문자를 다룰 때와 마찬가지로 모듈 하나에 사진 한 컷을 넣을 수도 있고, 상하 모듈 두 개와 좌우 모듈 두 개, 혹은 상하좌우 모듈 네 개에 사진 하나를 넣을 수도 있습니다. 모듈은 매우 다양하게 조합할 수 있으며 질서와 통일성을 유지하는 역할을 합니다.

리듬감과 시각적인 여유로움이 있으며 다채로운 색이 뒷받침하는 구조라면 정보는 독자적인 공간을 확보할 수 있습니다. 다양한 레이아웃 구성 요소를 활용하면 작은 글자의 정보와 큰 글자의 제목부, 굵은 글씨의 정보 등 위계가 다른 정보들을 쉽게 읽을 수 있으며, 글자 크기와 굵기, 대문자와 소문자 등 문자의 여러 특징을 이용하면 읽는 이가 내용을 더 쉽게 훑어 보도록 할 수 있습니다.

리듬감과 의외성을 균형 있게 활용하고, 단면보다 양면이나 펼침면 작업을 할 때는 명확하게 구획된 공간에 따르는 그리드와 레이아웃 구성을 고민해야 합니다.

01 _____

매거진 Wired 레고 기사 이미지

오직 사진만으로 불규칙성과 반복, 색상 등 다양한 메시지를 전달하고 있습니다.

좋아 보이는 것들의 비밀

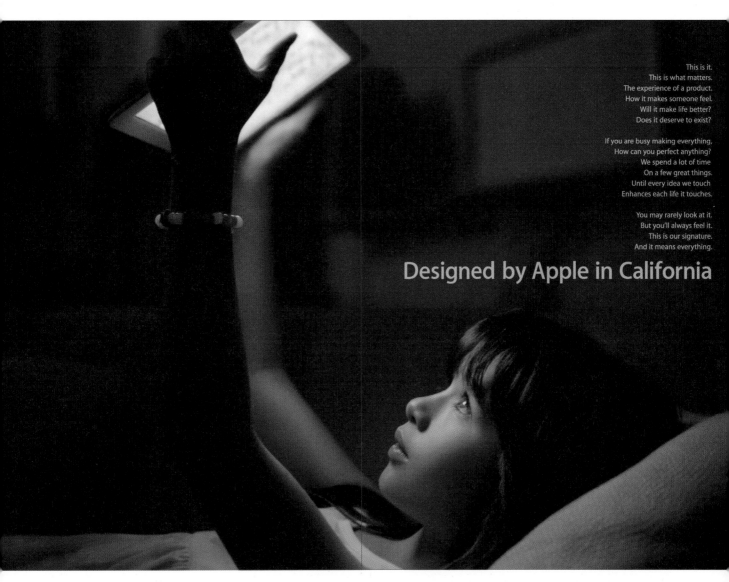

This is it.
This is what matters.
The experience of a product.
How it makes someone feel.
Will it make life better?
Does it deserve to exist?

If you are busy making everything,
How can you perfect anything?
We spend a lot of time
On a few great things.
Until every idea we touch
Enhances each life it touches.

You may rarely look at it.
But you'll always feel it.
This is our signature.
And it means everything.

Designed by Apple in California

02 _____

매거진 Wired 애플 아이패드 잡지 광고

사진을 활용하여 누구에게나 친숙하고 쉬우며 우리 생활 속에 깊이 들어와 있다
는 암시를 동시에 전달합니다. 많은 글보다 사진과 함께 표현하면 더욱 설득력
을 갖습니다.

사진의 힘을 살려라

+

편집 디자이너는 사진의 힘을 죽이지 않으면서 최대한 그 느낌을 이끌며 디자인해야 합니다.

사진이나 일러스트는 글에 비해 시선을 강하게 끌 수 있습니다. 사진은 특히 함축적인 내용을 보여주고, 사실성과 현장성이 강해 정보의 신뢰성을 높이기 때문에 텍스트 이상으로 강한 전달 능력을 가지며 레이아웃의 기본이 됩니다.

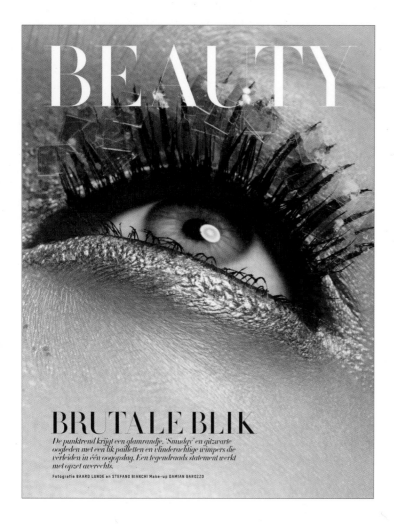

1 | 위탁 사진

위탁 사진은 디자인과 레이아웃을 해결하는 데 초점을 맞춘 적절한 이미지를 제공합니다. 클라이언트 요구사항과 정해진 예산에 따라 사진을 촬영하며, 주로 스튜디오에서 촬영하거나 제품 또는 아이템에 맞는 장소를 찾아 촬영합니다. 위탁 사진은 디자이너가 표현하고자 하는 이미지를 그대로 재현할 수 있으므로 완성도 측면에서 본다면 매우 효과적이지만 많은 비용과 시간이 필요하므로 규모가 작은 클라이언트들에게는 부담스러운 부분이 있습니다.

03 _____

매거진 Lofficiel 뷰티 기획 기사 예

기사 내용을 반영하여 주제에 맞게 촬영한 제품 사진을 배치했습니다.

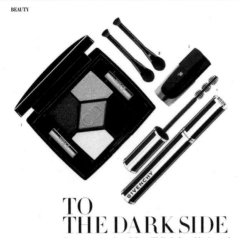

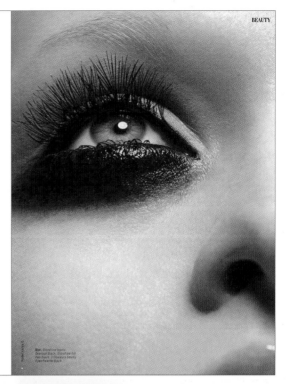

TO
THE DARK SIDE

Zwaar aangezette make-up, liefst een tikkeltje slordig, gevlekt, uitgeveegd en hier en daar net buiten de lijntjes; maar oh zo chic – de nieuwe punk.

Tekst PAULIJN VAN DER POT en JUDITH RITCHIE Fotografie BAARD LUNDE en STEFANO BIANCHI
Make-up DAMIAN GARROZZO

Intens zwart, diep rood en glanzende nudes – kortom, geen make-up voor aanhangers van een natuurlijke look. Maar wat is er leuker dan af en toe eens flink los gaan met kwasten en borstels? Niet te netjes – just niet! – maar lekker grof, uitbundig en een beetje rauw. Een extra dimensie creëer je deze keer niet door lijntjes te trekken en de vervolgens netjes in te kleuren maar door te spelen met verschillende lagen en texturen voor meer intensiteit.

HET JUISTE ACCENT
Draaide de make-up vorig seizoen om camoufleren, nu gaat het juist om accentueren. Ja, ook dat moeilijke onderooglid! Het resultaat? Een zwaar aangezette, donkere smoky look met pure pigmenten in sombere petrol- en metallictinten. De lippen verf je intens rood en let op, kies geen glamourtint,

maar liever een vampierachtige, bloedrode kleur. Gebruik de ombre-techniek (geleidelijke overloop van donker naar licht) voor een spannend gehotenlipeffect. Hello darkside! Het lijkt en contradictio in terminis: extreme nudes. Toch kun je door middel van een spel met textuur en laagjes ook met neutrale tinten opvallende effecten creëren. Breng een ultramatte make-up aan op het midden van je gezicht en gebruik een zeer glanzende gloss op de oogleden. Om te zorgen dat de rest van je gezicht niet te vlak wordt accentueer je lichtjes de natuurlijke schaduwen en voilà: een opvallende look met neutrale tinten.

1. Dior, 5 couleurs, €57.
2. Lancôme, Cheek Contour blush, €45.
3. Lancôme, Vernis in Love, Black Sepia, €17,50.
4. Givenchy, Noir Couture Mascara, €32.

Dior, Diorshow Iconic Overcurl Black, Diorliner Kit Pen Black. 5 Couleurs Smoky Eyes Palette Black.

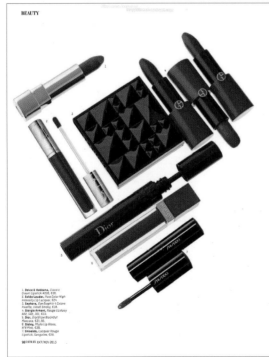

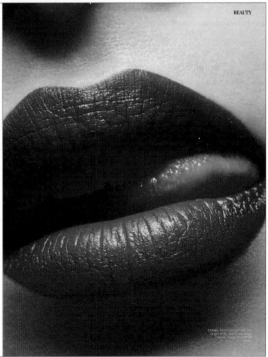

1. Dolce & Gabbana, Classic Cream Lipstick #206, €30.
2. Estée Lauder, Pure Color High Intensity Lip Lacquer, €24.
3. Sephora, Eye Graphic 5 Colors Puzzle, Vessel Smoky, €18.
4. Giorgio Armani, Rouge Ecstasy 400, 500, 301, €33.
5. Dior, Diorblow BlackOut Mascara, €31,50.
6. Sisley, Phyto Lip Gloss, N°8 Pink, €38.
7. Shiseido, Lacquer Rouge Lipstick, Sanguine, €29.

Chanel, Armani

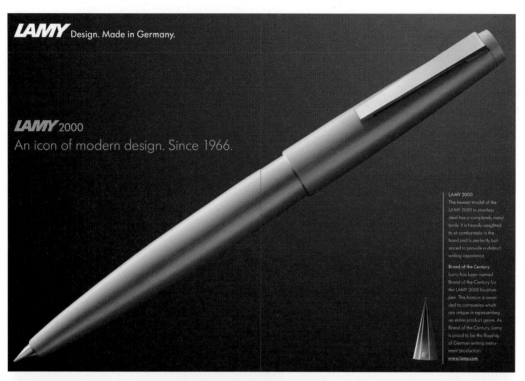

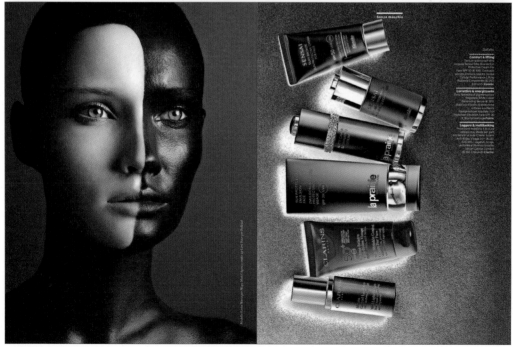

포토그래퍼는 프로젝트 콘셉트에 맞는 이미지 스타일과 최종적으로 사용할 매체 유형에 따라 장비를 선택해야 합니다. 요즘은 DSLR 카메라를 전문가뿐만 아니라 일반인들도 많이 사용합니다. DSLR이란 일안 리플렉스 카메라Single Lens Reflex의 디지털 방식으로, 렌즈를 교환할 수 있다는 장점이 있어 렌즈가 일체형인 카메라와 다르게 상황에 따라 색감까지 다양하게 변화가 가능하여 활용성이 매우 뛰어납니다. 그러므로 촬영 전에 카메라와 렌즈의 성향을 파악하면 더욱 좋습니다.

2 | 구매 사진

구매 사진은 일반적으로 한 번 구입하면 더 이상의 추가 사용료를 지급하지 않고 용도나 기간과 관계 없이 사용할 수 있습니다. 그러나 판매를 목적으로 하는 캘린더나 서적 등에 사진을 사용할 경우 예외의 조항이 있을 수 있습니다.

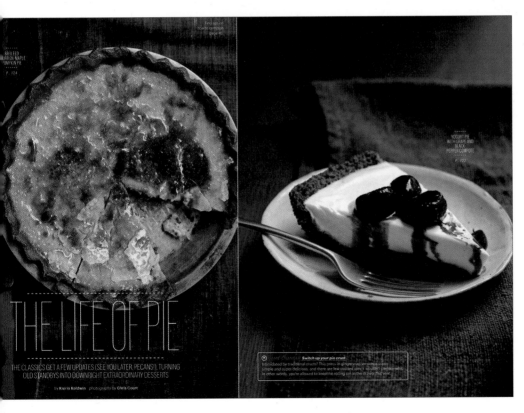

06 _____

매거진 Bon Appetit

원고 기획에 맞는 구매 사진을 사용한 경우입니다.

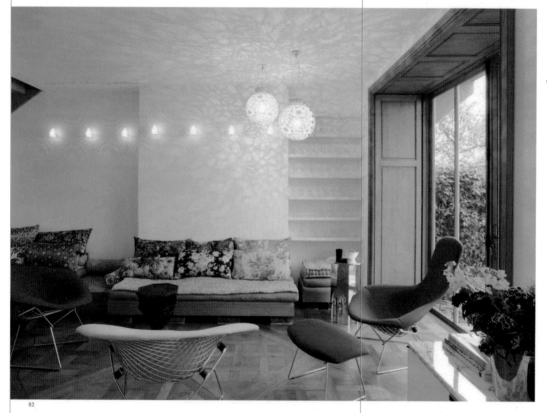

Salon ouvert sur
le jardin, avec
un canapé
signé Kassar
et des coussins
recouverts de
tissu William
Morris. Table miroir
"Diamond" de
Kassar. Lampes
"Splashing" et
"Stocking" par
Cai Light. Fauteuils
et lounge chair
de Harry Bertoia
pour Knoll.

du lieu. L'idée était de créer de m
tiples plateformes avec des lignes c
nissant bien les différents espac
leurs fonctions. J'ai par la suite appl
les différentes strates d'ornementat
lumière, motifs, meubles et textile

D'autres réaménagements ?
Tous les petits corridors qui divis
l'intérieur de la maison ont été dé
lis afin de recréer l'espace intéri
Dans les anciennes maisons vi
riennes, les toilettes sont génér
ment situées dans le demi-niv
Ici, j'ai mis l'accent sur la position
toilettes au rez-de-chaussée, trans
mant cet espace d'habitude cach
un espace scénique (trône) et se
transparent. Ceci m'a permis d'a
un sous-sol avec une grande hau
sous plafond et une ouverture su
jardin. Dans cette maison, j'ai dé
de déplacer vers le côté opposé c
pièce les escaliers qui mènent au
din, afin d'obtenir un espace cer
au rez-de-chaussée, un peu à la fa
des liwans libanais. Le liwan, qui
office de salle de séjour au centre c
maison, est un espace ouvert serv
à accéder aux chambres.

Vous, qui voyagez tant, qui
avez des maisons un peu parto
dans le monde, de quelle ville
vous sentez-vous le plus proch
et pourquoi ?
Je suis française, avec une sensib
européenne, absorbant les imp
sions multiculturelles de mes ex
riences quotidiennes en passan
continents et explorant les villes
tales… donc chaque ville apporte
propre charme et m'est proche
façon particulière.

PROPOS RECUE
PAR FABIANA KRASSOV
~ PHOTOS: MEL YA

82

구매 사진은 특정한 클라이언트를 위해 만들어진 사진이 아니므로 보편화된 이미지라는 단점이 있습니다. 그러므로 오랜 기간 동안 특정 클라이언트가 지속적으로 활용할 사진이라면 어느 정도의 비용이 소요되더라도 전문 스튜디오를 통해 위탁 촬영하는 것이 바람직합니다.

Parcours à Ibiza.

— L'île, située dans l'archipel des Baléares, n'est pas celle que l'on croit. Souvent assimilée à un lieu de fête, Ibiza regorge pourtant encore de trésors à chasser. Alors, abandonnez vos préjugés, pour parcourir hors des sentiers battus l'Isla Blanca. —

BALADE
Es Vedrá
Randonnées et baignades hors des sentiers battus avec Walking Ibiza.

151

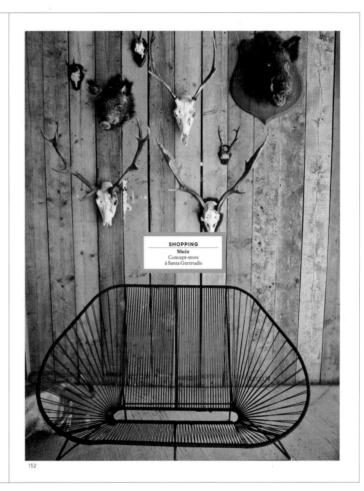

SHOPPING
Sluiz
Concept-store
à Santa Gertrudis

152

07 _____

매거진 Milk Decoration

여행 사진이나 음식 사진을 잡지에 활용할 때 구매 방식의 사진을 사용할 때가 종종 있습니다. 해외 이미지의 경우 출장을 가서 찍는 것이 시간과 비용면에서 비효율적이기 때문입니다.

3 | 대여 사진

대여 사진에 규정된 사용 요금은 한 용도, 한 규격,
한 매체에 한해서 적용됩니다. 사진을 대여하는 에이
전시마다 차이가 있으나 동일한 대여 사진을 다른 매
체에 사용하거나 응용 디자인으로 사용할 경우 30%
에서 50% 이상의 요금 할인을 받을 수 있으니 계약
내용을 잘 활용하면 좋습니다. 요즘은 회원제로 운영
되는 방식도 있습니다.

해외용으로 쓰일 광고나 홍보 제작물은 북미, 서유
럽, 일본 등 배포 지역에 따라 추가로 요금을 지불해
야 합니다.

대부분의 대여 사진은 품질이 뛰어나고 제작 기간이
오래 지나지 않은 것들이므로 활용하기 무난합니다.
그러나 자칫하면 저작권 시비에 휘말려 법적 문제로
어려움에 직면할 수도 있으니 계약서의 내용을 꼼꼼
히 살피는 것이 좋습니다. 일반적으로 기본 사용 기
간은 1년이며, 기간이 연장될 때마다 요금을 추가로
지불해야 합니다.

08 ____

뉴스위크 한국판

영화 자료나 단순 피쳐 기사*에 설명을 돕는 정도의 본문용 이미지이거나 단발성의
자료 합성을 위한 이미지일 경우 대여 방식의 사진이 효과적일 수 있습니다.

• 피쳐 기사 : 정보 전달의 목적보다는 이면의 숨겨진 이야기가 있거나 진한 감동을
　주는 뒷이야기 등이 있는, 쉽게 접근할 수 있는 기사입니다.

NIALL FERGUSON

나는 '쇠퇴주의자'가 아니다. 미국이, 아니 좀 더 일반적으로
양 문명이, 서서히 지속적으로 쇠락의 길을 걷는다고는 〔믿지 않〕
는다.

Don't call me a "declinist." I really don't believe the U〔S〕
or Western civilization, more generally—is in some kin〔d of〕
inexorable decline.

구제 불능의 낙관주의자이기 때문은 결코 아니다.

전 당시 영국 총리였던 윈스턴 처칠은 미국이 어떤 상〔황에서〕
도 늘 올바른 일을 하리라(The United States will alway〔s do the right〕
thing, albeit when all other possibilities have been ex〔hausted〕)
었지만 난 그런 낙관론에 동의할 생각은 추호도 없다.

나의 문명관은 이렇다. 1년의 사계절이나 셰익스피〔어가 말한 인〕
생의 일곱 단계(the seven ages of man)'는 불가피하〔고 순차적으로〕
하게 진행되지만 문명은 그와 다르다. 문명은 일어〔났〕

AMERICA'S 'OH SH*T!' MOMENT

위기의 미국, 탈출구를 찾아라!

세계 패권을 거머쥐게 해준 '킬러앱'을 스스로
시스템에서 삭제하고 있는 건 아닌지…
'시민 대각성'이 절실하다

서서히 쇠퇴하는 법이 없다. 역사는 부드러운 포물선의 ... 코 아니다(History isn't one smooth, parabolic curve after ... 그 모습은 절벽처럼 갑자기 추락하는 가파른 비탈에 더 흡 ... s shape is more like an exponentially steepening slope that ... denly drops off like a cliff).

...야기인지 궁금하다면 페루 마추픽추에 가 보라. 잉카 제 ... 버린 도시' 말이다. 1530년 잉카인들은 안데스 산맥의 고 ...려다 보던 모든 것의 주인이었다(In 1530 the Incas were ... rs of all they surveyed from the heights of the Peruvian ... 그러나 잉카 제국은 그로부터 10년도 채 못 가 말(馬)과 화 ...적인 질병을 가진 외국 침략자들에 의해 완전히 박살났다. ... 관광객들이 남아 있는 그 유적을 얼빠지게 바라볼 뿐이다 ...ourists gawp at the ruins that remain).

... 서서히 쇠락하지 않고 갑작스럽게 붕괴한다. 인류학자 제 ...아몬드는 바로 그 개념에서 영감을 얻어 2005년 저서 '붕

SOURCE PHOTOS: IMAGE SOURCE;
BIB MARTINEZ; ADRIAN BURKE

괴(Collapse)'를 펴냈다. 그러나 다이아몬드는 오늘날의 시대 정신에 따라 붕괴의 원인으로 인공적인 환경 재난에 초점을 맞췄다. 하지만 나는 사학자로서 좀 더 넓은 관점을 취하고 싶다. 요점은 이렇다. 문명 몰락의 역사를 돌아볼 때 두드러진 특징은 그 속도다. 대다수 문명의 원인이 무엇이든 간에 너무도 급작스럽게 붕괴했다(a striking feature is the speed with which most of them collapsed, regardless of the cause).

과거 역사학자들은 로마 제국이 서서히 쇠퇴하다가 조용히 멸망했다고 말했다. 그러나 내가 볼 땐 그렇지 않다. 로마 제국은 5세기 초 단 몇십 년 안에 멸망했다. 이방인 침략자들과 내홍으로 혼돈의 가장자리에서 곧바로 나락으로 떨어졌다(tipped over the edge of chaos by barbarian invaders and internal division). 거대한 제국 도시 로마는 한 세대도 못 가 황폐해졌다. 수로가 파손됐고, 화려하던 시장이 썰렁해졌다(the aqueducts broken, the splendid marketplaces deserted).

동양을 보자. 중국의 명조(明朝)도 17세기 중반 느닷없이 무너졌다. 내부 갈등과 외부 침략이 그 원인이었다(succumbing to internal strife and external invasion). 평형 상태에서 난장판으로 변하는 데 10년 정도 걸렸을 뿐이다(Again, the transition from equipoise to anarchy took little more than a decade).

급작스러운 몰락의 좀 더 최근 사례는 모두가 알다시피 소련의 붕괴다(A more recent and familiar example of precipitous decline is, of course, the collapse of the Soviet Union). 아직도 멸망이 갑자기 찾아온다는 생각에 수긍할 수 없다면(if you still doubt that collapse comes suddenly) '아랍의 봄'을 보라. 올해 북아프리카와 중동의 탈식민 독재정권이 어떻게 무너졌는지 우리 모두는 잘 안다. 12개월 전만해도 벤 알리(튀니지), 무바라크(이집트), 카다피(리비아)는 번지르르한 궁전에서 건제함을 과시했다. 하지만어제와 오늘이 다르듯이 그들은 순식간에 제거됐다(Here yesterday, gone today).

붕괴한 권력들의 공통점은 뭘까? 권력을 떠받치던 복잡한 사회

21
nwk.joinsmsn.com

편집＆그리드　　107

PARIS IN WINTER
파리는 겨울이 더 낭만적이다

관광객 적고 다채로운 문화행사로 볼거리 풍성해

파리의 길 모퉁이를 돌아설 때마다 펼쳐지는 또 다른 거리 풍경은 우리의 상상력에 불을 붙인다.

AKHIL SHARMA

우중충한 겨울 아침 단 파리의 플라자 아테네 호텔 로비에 서 있었다. 파리 여행은 아내가 내 40회 생일을 축하하려고 계획한 이벤트 중 하나였다. 하지만 난 자축할 기분이 아니었다. 건강이 문제였다. 파리에 오기 일주일 전 당뇨병 발병 조짐이 있다는 진단을 받았다.

I was standing in the lobby of the Hotel Plaza Athénée. It was winter, a gray morning. I was in Paris as part of a series of celebrations my wife had arranged for my 40th birthday. I did not feel like celebrating, though. I had been having health problems, including learning a week before I arrived that I was probably going to develop diabetes.

파리는 마치 포르노 같다. 원하지 않아도 저절로 반응하게 만든다. 길 모퉁이를 돌아설 때마다 펼쳐지는 또 다른 거리 풍경은 우리의 상상력에 불을 붙인다(You turn a corner and see a vista, and your imagination bolts away). 우리는 갑자기 파리에서 살아가는 삶은 어떨까 상상하게 된다. 그리고 자신이 살아보지 않은 다양한 삶에 대해 생각한다. 하지만 가끔은 오늘 하루 얼마나 즐거운 일이 많을까 하는 생각만 떠오른다. 그럴 때면 파리에 와 있다는 사실이 가슴 벅차게 느껴진다.

플라자 아테네 호텔의 로비는 붉은색과 금색의 환상곡처럼 느껴진다. 물랭루즈(캉캉춤으로 명성을 날렸던 파리의 극장식 식당)처럼 퇴폐적인 분위기가 물씬 풍긴다(It gives off a whiff of Moulin Rouge decadence). 이 호텔은 파리의 어느 호텔 못지않게 요염한 매력을 내뿜는다. 난 회전문과 유리창 너머로 보이는 호텔 진입로 쪽을 바라보고 있었다. 미니 스커트와 검정 가죽 재킷을 입은 여자가 모는 두카티 오토바이 한 대가 호텔 문 앞에 멈춰섰다. 오토바이에서 내린 그 여자는 하이힐을 신고 있었다. 보통 때 같았으면 난 가슴을 두근거리며 그 여자에게 어떤 사연이 있을까 상상하기 시작했을 것이다. 하지만 내 마음은 꿈쩍도 하지 않았다. 난 그 자리에 서서 스스로에게 이렇게 타일렀다. "기운 좀 내, 넌 지금 파리에 와 있어."

여러 면에서 파리 여행에 가장 좋은 계절은 겨울이다. 우선 관광객이 적어서 도핀가의 좁은 보도에서 사람들 틈에 끼여 고생하지 않아도 된다(The tourist crowds are at a minimum, and one is not being jammed off the narrow sidewalks along the Rue Dauphine). 하지만 그보다도 파리는 유럽의 다른 많은 도시와 마찬가지로 대규모 문화행사들을 늦가을에 시작한다는 점이 큰 이점이다. 추운 겨울이 되면 파리의 대다수 문화기관에서 다채로운 행사가 펼쳐진다. 예를 들면 루브르 박물관에서 지난 9월 말 개막된 중국 자금성(紫禁城)에 관한 전시회는 내년 1월 초까지 계속된다. 또 뤽상부르 미술관은 10월부터 내년 2월까지 '세잔과 파리'라는 제목의 멋진 전시회를 연다. 그리고 우리가 익히 안다고 생각했던 미술 작품들

13

BEST TRAVEL MOVIES
영화와 함께
떠나는 세계 여행

릭스 카페('카사블랑카')에서 로마('달콤한 인생')까지 우리를
지구의 저편으로 데려가는 온막의 판타지

JUSTIN MAROZZI 기자

▲ 공상과학
4. '2001 스페이스 오디세이(2001: A Space Odyssey)' (1968)

최상의 여행 영화다(the ultimate travel movie). 뼈를 무기로 휘두르는 원시 시대에
21세기 우주비행 시대와 그 미래까지 놀라운 대여정(astonishing odyssey)을 그린
표면적인 탐사 임무는 혈이 복슬복슬한 인류의 조상(hairy hominids)이 처음 일
년 뒤 달 표면에 박힌 신비한 돌기둥(monolith)를 이해하는 일이다. 그러나 그 정말
그보다 훨씬 많은 일이 일어난다. 스탠리 큐브릭이 감독이 만든 이 영화는 인간을
쇠약하게 만드는 기술의 효과(debilitating effects)와 인간이 되는 게 무엇인지(what is it
be human)를 불길하게 되새긴다. 특수효과는 가용한 기술을 극한으로 밀어붙여,
반문화 세대(a new counterculture generation)에 호소력을 갖는다. 이 영화는 그런
'최상의 여행(the ultimate trip)'으로 홍보됐다. 그 영화가 나온 뒤로 십 삽입과 리차르
슈트라우스의 교향시 '짜라투스트라는 이렇게 말했다'는 이전과 달리 들렸다.

◀ 전쟁
1. '아라비아의 로렌스(Lawrence of Arabia)' (1962)

영국인들은 왜 그렇게 사막을 좋아할까(What is it about Brits and the
desert)? 늘 중동 문제에 참견했던 영국인들이 우리에게 로렌스를
선사했다. 뛰어나고 결함이 많은 문학적인 군인(a brilliant, deeply
flawed literary soldier) 로렌스는 미국 방송인 로웰 토머스에 의해
전쟁 영웅으로 알려졌다. 데이비드 린 감독의 걸작인 이 영화는 피터
오툴의 불타는 듯한 연기가 전체를 압도한다. 복잡한 성격인 동시에
모순투성이인 로렌스는 세련된 파이잘 왕자(알렉 기네스)와 한담을
나누고(schmoozing), 낙타를 타고 전투에 돌진한다. 린 감독은 수피
파나비전 70 렌즈로 촬영해 붙타는 사막을 감각적이고 생생하게
그려냈다. 모리스 자르의 웅장한 음악은 대단치 않은 사막 전투에
고상함을 불어넣었다. 제차 세계대전의 한 구석에 불과한 그 전투는
사실 영웅적인 행동을 논외로 치면 부차적인 일 중에서도 부차적인
일이라고다(a sideshow of a sideshow).

2. '카사블랑카(Casablanca)' (1942)

'카사블랑카'가 시대를 초월한(all-time) 인기를 누리는 이유가 뭘까? 사랑과
전쟁, 개인적 비극과 배신(double-dealing)이라는 항구적인 주제, 그리고
지독하게 무정한 사람(hardest-hearted grump)마저도 남몰래 훌쩍이게
만드는 긴장감 넘치는 대단원(edge-of-the-seat dénouement). 영화
역사상 최고의 대사 때문이다. 술집 릭스 카페의 외국인 주인 릭(험프리
보가트)은 나치에 부역하는 프랑스의 비시(Vichy) 정부가 통치하는 모로코의
카사블랑카를 음울한 강렬함(brooding intensity)으로 배회한다. 공포와 연기
가득한 화려함(smoky glamour)으로 휩싸인 곳이다. 아름다운 일자(잉그리드
버그만)와 함께하고 모든 것을 바치지 않을 남자가 어디 있겠는가(Who
wouldn't throw it all in just to be with the divine Ilsa)? 하지만 릭은 그보다
근엄하다(Rick is made of sterner stuff). 나치에 반기를 들어온 그는 일자를
체코 레지스탕스 지도자인 그녀의 남편 빅터 라슬로(폴 헨레이드)와 함께
비행기에 태워 떠나보낸다. 왜 그랬을까? 그녀가 지금 떠나지 않으면 늘
후회할 것이기 때문이다. "오늘이 아닐지 모르고, 내일이 아닐지 모르지만
곧. 그리고 평생 동안 후회할 게 분명하오(Maybe not today, maybe not
tomorrow, but soon and for the rest of your life)."

▲ 스릴
3. '서바이벌 게임(Deliverance)' (1972)

늘 재미와 즐거움만 있는 건 아니다. 여행은 때로는 삶과 죽음의
문제가 될 수도 있다(Travel can be a matter of life and death).
여행의 음울한 면을 즐기는 사람들에게 여행 스릴러 '서바이벌
게임'은 그 음울함을 배가시킨다(For those who enjoy the darker
side, the travel thriller Deliverance delivers in spades). 화살과
총알도 함께. 애틀랜타에 사는 사업가 네 명은 골프나 쳐야
마땅하지만 좀 더 모험적인 주말을 갖기로 결심한다. 조지아주
깊숙이 자리 잡은 오지의 강에 카누를 타러 떠난다. 중대한
실수였다. 존 부어먼 감독이 만든 이 영화의 황무지 풍경은
숭고하고 음악은 불길하며, 대사는 간결하고 투박하다(The
landscapes in John Boorman's cinematic wilderness are
sublime, the music portentous, the screenplay terse and gritty).
버트 레이놀즈, 존 보이트, 네드 비티는 친구를 잃은 뒤 끔찍한
추격과 성폭행에 살아남는다. "돼지처럼 꽥꽥거려(squeal
like a pig)"는 대사가 아직도 기억에 생생하다. 캠핑 여행이
그처럼 불쾌한 적이 있었던가?

5. '레이더스(Raiders of the Lost Ark)' (1981)

아카데미상 4개 부문을 휩쓴 이 액션 오락물은 스티븐 스필버그 감독, 조지 루카스
프로듀서로는 '미다스의 손(Midas touch)'에 의해 복제품됐다. 그 뒤 인베 해리슨
포드의 '인디애나 존스' 시리즈가 시작되면서 흥행에 크게 성공했다(a box-
office record buster). 학자이자 허세가 심한 모험가인 존스는 모든 것을 한꺼번에
가졌다(part scholar, part swashbuckling adventurer, Jones has it all). 존스는
한순간 고대 문서에 몰두하다 수수께끼의 문자를 해독하다가 다음 순간 나치와
주먹다짐하고 비행기를 폭파시키며 여자를 얻는다. 성궤(Ark of the Covenant)를
찾는 과정에서 중동의 이국적인 지역을 순식간에 오가나 고고학과 초자연적
판타지가 만난다(archeology meets supernatural fantasy). 보지 않고는 못 배기게
만드는 경쾌한 영화의 극치다. 우리 모두는 탐사(quest)를 좋아하지 않는가?

일러스트로 새로운 표현을 하라

+

일러스트의 장점은 이미지를 새로운 각도로 표현할 수 있다는 것입니다. 좋은 일러스트를 사용하면 보는 이의 시선을 사로잡을 수 있고, 글의 내용을 한눈에 파악할 수 있습니다. 일러스트를 통해 추가적으로 제작물에 대한 재미를 주고 호기심과 궁금증을 일으킬 수 있으면 더욱 좋습니다.

일러스트의 또 다른 장점은 색채의 강렬함으로 사람들의 눈길을 잡을 수 있다는 것입니다. 다양한 색채는 사람들의 시선을 붙들며 혼잡한 공간에서 특히 그러합니다. 제목과 부제목을 색 상자에 나눠 담는 형식은 전달력이 매우 높고 색 상자는 내용을 넣는 박스나 장식적인 구획 장치로도 쓸 수 있습니다. 크기와 너비를 다르게 하여 리듬과 흐름을 만들어 보세요. 색이 있는 일러스트는 언제나 보는 이에게 신선함과 주목성을 선사합니다.

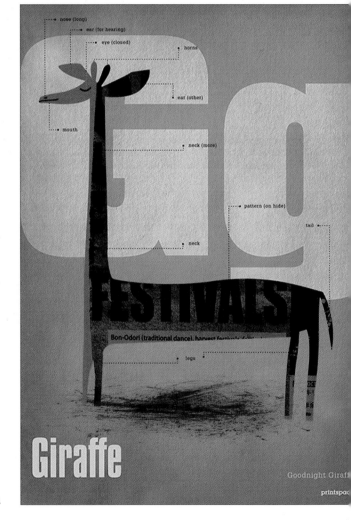

09 _____

Printspace 포스터 – Nicho Girling

기린에 관한 타이포그래피와 일러스트의 조화가 좋은 대비를 보여줍니다.

10 _____

영화 킬빌 포스터

사진으로는 표현이 힘든 일러스트 기법으로, 노란색과 검은색의 강한
대비가 영화의 아이덴티티로 강하게 인지되도록 디자인되었습니다.

11 _____

패션지 Lofficiel

발렌타인 데이라는 주제에 맞는 일러스트로 추상적인 표현을 했습니다.

1 | 위탁 일러스트

적절한 예산이 있다면 요구사항에 맞춰 디자인과 레이아웃 작업 콘셉트에 부합하는 위탁 일러스트를 사용하면 좋습니다. 위탁 일러스트는 위탁 사진과 같이 디자이너 의도를 충실히 반영할 수 있어 완성도가 높고 만족할 수 있는 결과를 얻을 수 있습니다. 그렇지만 많은 시간과 비용이 소요되므로 영세한 클라이언트에게는 다소 어려움이 따릅니다.

일러스트레이션은 제작 콘셉트의 톤 앤 매너*에 따라 다양한 표현이 가능하며, 사용하는 재료에 따라 새로운 분위기를 만듭니다. 예를 들어, 파스텔을 활용하면 엷은 빛깔과 은은한 색조로 감각적인 표현을 할 수 있습니다.

- **톤 앤 매너** : 작업물에 관한 색상적인 분위기나 방향성을 표현하는 방법입니다.

12 _____

뉴스위크 한국판

빨간색의 강렬함과 검은색 펜의 느낌을 효과적으로 사용했습니다.

Ready … or not

If you stand near the finish at Sunday's **Marine Corps Marathon**, you will see many examples of the body's remarkable ability to adapt to endurance training. Hang around a while and you'll also see what happens when certain bodies didn't train as hard as they should have. A body won't be ready to run 26.2 miles without some inner adaptations. Here are a few of them:

Heat management
A person who is running will feel as if it is about 20 degrees warmer than a person standing still in the same weather. That's why 50 degrees is considered the ideal marathon temperature.

READY: Warm-weather training teaches the body to generate less heat and to shed heat more efficiently. Sweat glands learn to kick in sooner and pump out more water with a lower concentration of electrolytes, which are necessary for muscle function.

OR NOT: Untrained sweat glands don't work quickly and don't conserve electrolytes. The body is more likely to fatigue, dehydrate and overheat.

Blood-vessel capacity
Capillaries, the tiniest blood vessels, bring vital oxygen and fuel directly to the muscle fibers and also carry out byproducts.

READY: The body adapts to repeated calls for more oxygen by building more capillaries over time to handle the increased loads, much as a town adds roads to handle more traffic.

OR NOT: An uncharacteristic burst of aerobic effort overwhelms the network. Capillaries become congested and can't deliver fuel or remove byproducts efficiently.

Bone strength
With each of the 50,000 or so steps a runner takes in a marathon, he hits the ground with the force of three times his body weight. The body's repair system naturally shores up bone cells that are pounded by the impact.

READY: Progressively longer bouts of stress, interspersed with rest, make weight-bearing bones harder, stronger and denser.

OR NOT: An enormous load all at once can damage bones past their ability to immediately compensate and can cause injuries such as stress fractures.

Fast (and slow) facts

11,008 of the more than **31,000** entrants in this year's Marine Corps Marathon have never completed a marathon.

The average 2009 finishing time in U.S. marathons was **4 hours 25 minutes 47 seconds.** (Men: 4:14:22; women: 4:41:50.)

The **New York City Marathon** was the world's largest last year, with **43,250 finishers.** (Marine Corps was eighth with 21,405 finishers.)

A 150-pound runner will burn roughly **2,600 calories** during a marathon.

Nearly **468,000 runners** crossed the finish line at **397** U.S. marathons last year.

Brain training
The brain does not want the body to run into harm, so it will reduce its electrical impulses to the muscles — in other words, it will stop telling them to move — sometimes long before the body is close to danger.

READY: Through hard training, the brain learns it's okay to let go a little and let the body dip into its reserves. The whole body becomes better at managing effort (pacing) so that the brain is never overwhelmed with alarm signals. On a conscious level, we're all more comfortable and confident doing something we have done before.

OR NOT: The untrained brain has little or no experience with an effort of this magnitude. If the runner pushes too hard, the brain receives a cacophony of threatening signals — Temperature is rising! Fuel is disappearing! My engines can't take much more of this, Captain! — and the ever-cautious brain will pull the plug.

Pumping power
Bouts of strenuous exercise over time makes the heart larger, stronger and more efficient at speeding oxygen-rich blood and fuel to the muscles.

READY: An adult heart at rest needs to pump about five liters of blood per minute, and it does this in about 72 beats. A well-trained athlete's heart, however, can pump the same amount with far fewer beats. When it really revs up, it can pump 40 liters of blood per minute.

OR NOT: An untrained heart that is suddenly jolted into action has to work hard to keep up with demand. In a Canadian study released this week, hearts of some less-fit runners sustained measurable damage during a marathon and took up to three months to heal.

Muscle strength
Muscle fibers are like microscopic rubber bands: They stretch and stretch, and eventually the weakest break. Specialized cells then prune the torn fibers and replace them with bigger, stronger ones.

READY: Trained muscles have already weeded out weak fibers and are able to produce more force with less fatigue.

OR NOT: Undertrained muscles are full of untested fibers. Many tear under the strain, causing the muscles to tire prematurely and to be extremely sore for days.

Fuel efficiency
Muscles use two fuels: glycogen, which comes from carbohydrates and is stored in the muscles and liver; and fat, which is far more abundant. Glycogen burns quickly and easily, like rocket fuel, letting you run fast while limited supplies last. Fat can carry you for many hours — slowly. Marathoners need to make the best use of both.

READY: If a body were a car, distance training would increase both its horsepower and the size of its fuel tank. Trained muscles contain more mitochondria, which are the factories that turn fuel and oxygen into the energy muscles use. Long training runs deplete the body of glycogen, revving up enzymes in the mitochondria that burn fat, so that next time, the glycogen supply lasts longer. In addition, a trained body stores more glycogen in the first place.

OR NOT: The body suddenly demands energy and gobbles the fuel that's most accessible and easiest to burn: glycogen. Within two hours, muscle and liver stores are nearly gone. Carb-rich gels and drinks may postpone the inevitable, but soon the runner "hits the wall" and slows to a shuffle.

BONNIE BERKOWITZ AND ALBERTO CUADRA / THE WASHINGTON POST
SOURCES: Exercise physiologist Ross Tucker; Runner's World's "The Runner's Body," by Ross Tucker and Jonathan Dugas with Matt Fitzgerald; "Transient Myocardial Injury, Microvascular Dysfunction and Decreased Segmental Function in Less Fit Recreational Athletes" by V. Gaudreault, et al.; MarathonGuide.com; RunningUSA.org; Marine Corps Marathon

13 _____

뉴욕 타임즈에 게재된 마라톤 기획 페이지

인체에 관련된 설명이나 이미지, 직접적인 사진은 혐오감을 불러올 수 있으므로 일러스트 등을 활용하는 것이 좋습니다. 일러스트를 활용하면 필요한 부분을 선택적으로 보여줄 수 있기 때문에 효과적입니다.

14 _____

매거진 포브스 한국판

캐리커처로 인물의 특징을 묘사하였습니다.

2 | 구매 일러스트

구매 일러스트는 구매 사진과 마찬가지로 구매한 다음 더 이상의 추가 사용료를 지급하지 않아도 됩니다. 따라서 용도나 사용 기간, 클라이언트와 무관하게 사용할 수 있으나, 2차 판매를 목적으로 하는 경우에는 대부분 사용이 불가능합니다.

그리고 특정한 클라이언트를 위해 그려진 일러스트레이션이 아니므로 톤 앤 매너가 한정되어 있다는 단점이 있습니다. 그러므로 오랜 기간 동안 사용할 일러스트라면 전문 일러스트레이터에게 의뢰하는 것이 만족할 만한 결과물을 얻을 수 있어 바람직하며, 장기적으로 클라이언트와의 관계 형성에도 긍정적인 영향을 미칩니다.

15 _____

타블로이드 Farm:table
구매 일러스트를 사용하여 디자인했습니다.

16 _____

blaumut.com 홍보 포스터
구매 일러스트를 활용하여 쉽게 응용
디자인을 했습니다.

STOLEN FROM GRAND THEFT

The GTA franchise has inspired plenty of copycats – or is that homages?

GTA
INNOVATION A huge (for its time) open world that gave players unprecedented freedom.
WHO COPIED IT *Body Harvest* on N64, and modern homage *Retro City Rampage*.

1997

BUSTED!

BODY HARVEST 1998

Let's call it what it is: *GTA* in space

RETRO CITY RAMPAGE 2012

1999

GTA 2
INNOVATION Adding 3D effects and giving carjackers the keys to rampage.
WHO COPIED IT *Payback*, a fan-made GTA clone, and the *Death Rally* app.

DEATH RALLY IOS 2011

So much driving, so much destruction

PAYBACK 2001

GTA III
INNOVATION Going all 3D with a dose of satire – and an ever-present minimap.
WHO COPIED IT All the open-world crime games that emerged in its wake.

2001

JAK II 2003

YAKUZA 2006

CRACKDOWN 2007

2002

GTA: Vice City
INNOVATION Its love letter to 80s Miami set a precedent for violent period pieces.
WHO COPIED IT Top-down shooter *Hotline Miami*; film-adaption *Scarface*.

SCARFACE 2006

HOTLINE MIAMI 2012

FAR CRY 3: BLOOD DRAGON 2013

GTA: San Andreas
INNOVATION A "turf war" function that let players battle waves of enemies.
WHO COPIED IT *Gears of War 2*, which turned "turf war" into "horde mode".

2004

SAINTS ROW 2 2008

GEARS OF WAR 2 2008

Ottoman Empire turf wars = "guild wars"

ASSASSIN'S CREED: REVELATIONS 2011

2008

GTA IV
INNOVATION Huge stunts and satire that was as blistering as its hi-def detail.
WHO COPIED IT The setpiece-happy action titles of the current generation.

JUST CAUSE 2 2010

SLEEPING DOGS 2012

Few videogames have had the cultural bite of Rockstar Games' *Grand Theft Auto* series, and even fewer have left such distinctive tooth-marks on other games. From the original's wide-open world to *GTA IV*'s post-9/11 cynicism, Rockstar's aesthetics and gameplay innovations have spawned countless imitators. Here's a look at the saga's far-reaching influence, just in time for *GTA V*'s September 17 release, and its pointed look at America in financial rehab. Steve Haske *rockstargames.com/V*

0 7 2

17 _____

매거진 Arena

작고 반복되는 부분에는 주문형 일러스트
보다 구매 일러스트를 사용하는 것이 효과
적입니다.

3 | 대여 일러스트

대여 사진과 동일하게 한 용도, 한 규격, 한 매체에 한해서 사용 요금이 적용됩니다. 다른 매체에 사용하거나 재수정하여 사용할 경우 30%에서 50% 이상의 요금 할인을 받을 수 있으니 계약 내용을 잘 활용하는 것이 좋습니다. 해외용으로 쓰일 광고나 홍보 제작물의 경우, 지역에 따라 요금이 추가되기도 하며 광고물이나 온라인 등 매체에 따라 금액이 달라질 수 있기 때문에 꼭 확인해야 합니다.

기본 사용 기간은 1년이며, 기간이 연장될 때마다 요금을 추가로 지불해야 합니다. 일반적으로 대여 일러스트는 대여 사진의 두 배에 해당하는 비용이 듭니다. 더불어 일러스트레이터가 별도로 지정한 일러스트의 경우 특별 요금을 지불해야 하므로 더 큰 부담이 될 수 있습니다. 또한 저작권 문제에 직면할 수도 있어 계약서 내용을 꼼꼼히 체크해야 합니다.

18 ____

매거진 Wired 2013

특정 일러스트가 작업물 전체에 큰 영향을 미치지 않거나, 핵심적인 부분이 아닌 경우 대여 방식이나 주제별 이미지들을 모아서 판매하는 이미지 CD 방식을 활용하면 저렴하게 사용할 수 있습니다.

19 _____

Face Music 2013 뮤직 페스티벌 포스터

단발적으로 사용하기 위해 디자인했습니다.
한 번만 사용할 경우 구매나 위탁 방식보다 대
여 일러스트를 사용하는 것이 효율적입니다.

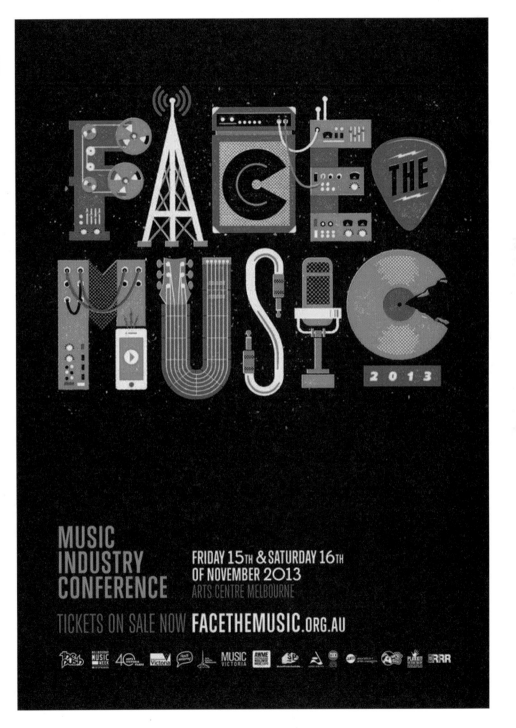

콘셉트에 부합하는 서체를 찾아라

+

현실적으로 우리나라 글꼴은 아직까지 많은 종류가 개발되지 않은 것이 사실입니다. 디자인 역사가 외국의 로마자보다 짧기도 하지만, 개발 자체도 훨씬 많은 시간과 노력이 들기 때문입니다. 이에 비해 로마자 글자꼴은 앞서 이야기한 것처럼 가독성이 좋으며 미적으로 우수한 것이 많아 선택 폭이 넓은 편입니다.

제목이나 특정 부분에는 캘리그래피 같이 독창적이거나 디자인 콘셉트에 부합하는 서체를 적용하기 위해 많은 노력을 해야 합니다.

또한, 색을 사용하는 설명서라면 되도록 색을 절제하여 설명하고 있는 내용 외의 요소에 보는 이가 관심을 돌리지 않도록 주의해야 하며 적절한 색을 선택하여 중요한 부분에 힘을 실어야 합니다.

가끔은 용기를 내어서라도 내지 디자인을 타이포그래피로 화려하게 변신시켜 보길 권장합니다. 메시지를 100% 또렷하게 표현하지 않아도 좋습니다. 대신 글자 크기나 위치, 방향, 장평, 굵기 등을 다양하게 조절하여 메시지를 더욱 강렬하게 표현해야 합니다. 독자나 클라이언트는 디자인에서 단순히 메시지를 '읽기'보다는 몸으로 '느끼게' 될 것입니다.

20 _____

매거진 Amica 인트로 디자인

타이포그래피의 활용 제1원칙은 이해하기 쉬워야 한다는 것입니다. 명확한 구조의 레이아웃은 독자가 해당 언어를 모를지라도 어느 정도는 그 내용을 이해할 수 있게 하는 힘이 있습니다. 이때 내용을 가장 잘 전달할 수 있는 장치는 숫자를 매긴 설명과 이미지입니다. 그러므로 내용을 뚜렷하게 전달할 수 있는 사진을 준비하고 또 그것을 가장 적절하게 보일 수 있는 방법을 고려하여 재미있고 쉽게 읽는 레이아웃을 구성해야 합니다.

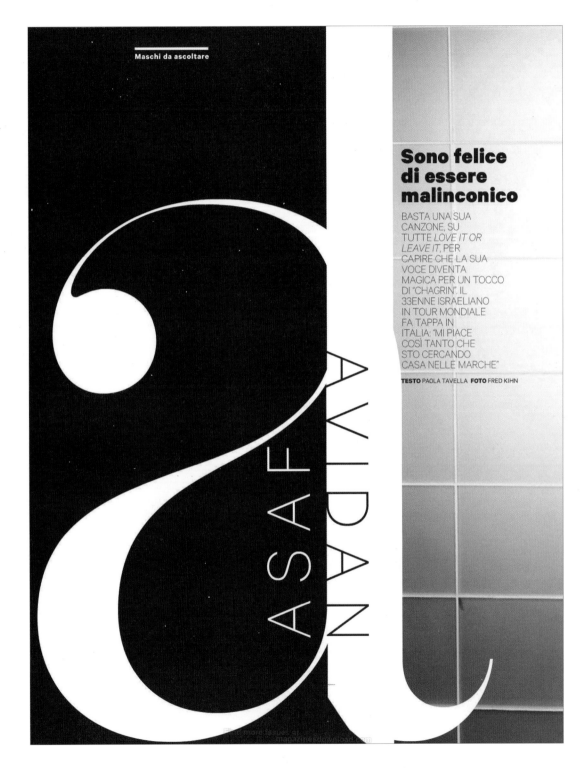

ASAF AVIDAN

Sono felice di essere malinconico

BASTA UNA SUA
CANZONE, SU
TUTTE *LOVE IT OR
LEAVE IT*, PER
CAPIRE CHE LA SUA
VOCE DIVENTA
MAGICA PER UN TOCCO
DI "CHAGRIN". IL
33ENNE ISRAELIANO
IN TOUR MONDIALE
FA TAPPA IN
ITALIA: "MI PIACE
COSÌ TANTO CHE
STO CERCANDO
CASA NELLE MARCHE"

TESTO PAOLA TAVELLA **FOTO** FRED KIHN

21 _____

매거진 Surface

패밀리 서체를 활용하면 동일한 서체를 다양한 굵기 및 기울기를 응용하여 통일감을 유지하면서 변화를 줄 수 있습니다. 패밀리 서체와 함께 대비되는 서체를 한 가지만 사용하고 색 또한 검은색으로 통일하여 타이포만으로 화면을 명확하게 구성하고 있습니다.

22 _____

Sidney und Harriet Janis Collection – Kunsthalle Basel

단일 색상의 바탕색과 단일 색상으로 사용된 서체가 주는 공간감만으로 구성한 포스터 디자인입니다.

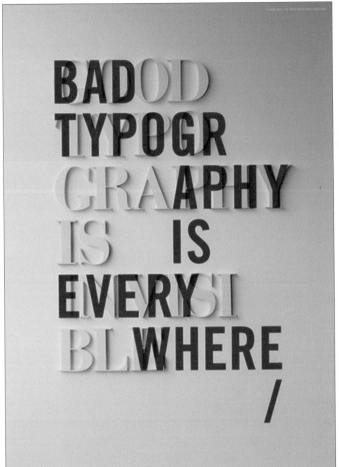

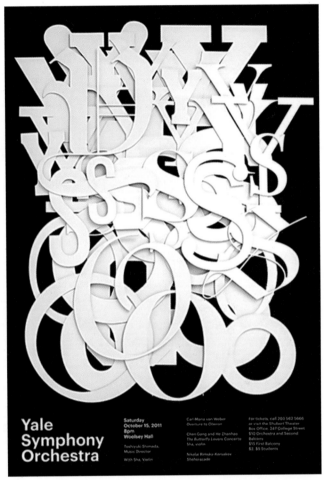

워크샵 포토샵 – Craig Ward

산세리프 계열의 유니버스체와 세리프 계열의 보도니체의 대비를
간결한 색과 음영만으로 묘사해 고급스럽고 완성도 높은 디자인을
완성했습니다.

예일 심포니 오케스트라 홍보 포스터

서체, 색, 개체를 조화롭게 활용한 타이포그래피 포스터는 의
미 전달, 시각적인 긴장, 주목성 모두를 충족할 수 있습니다.

색으로 디자인적 메시지를 전달하라

+

디자인에서 색은 디자인적 메시지를 설득력 있게 강조할 뿐만 아니라 기능적으로도 매우 중요한 역할을 하며, 어떤 경우에는 가장 핵심적으로 디자인을 이끌기도 합니다.

색은 콘셉트를 전달하거나 이미지를 표현할 때 전체적인 느낌을 좌우하는 요소로서, 같은 디자인이라도 색을 이용해 계절적인 느낌, 성별 차이, 연령대 변화, 심리적인 이미지 변화까지도 줄 수 있습니다. 예를 들어, 따뜻한 색 이미지 위에 캐릭터가 있는 그림을 상상해 보면 캐릭터의 성격도 부드럽게 느껴질 것입니다.

25 ____

HEINZ 케첩 광고

배경과 주제 이미지에 동일한 색을 사용하였습니다. 동일한 색을 사용하면 이미지 완성도를 높여 보는 이가 고급스러움을 느낄 수 있습니다.

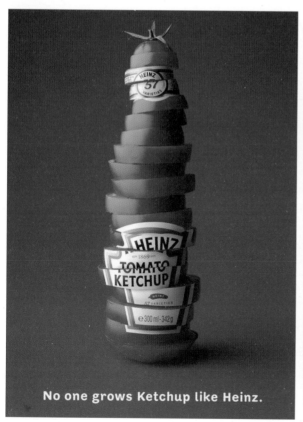

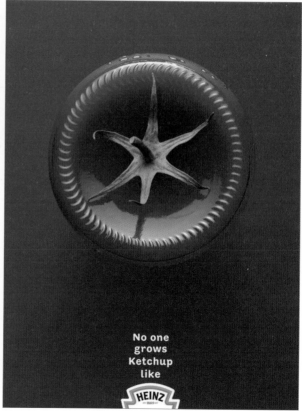

좋아 보이는 것들의 비밀

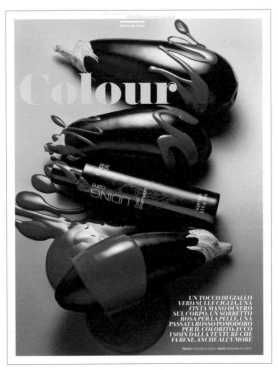

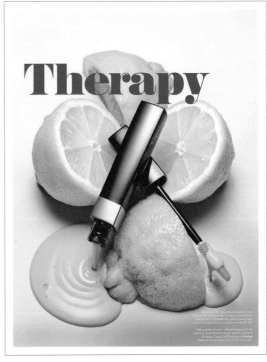

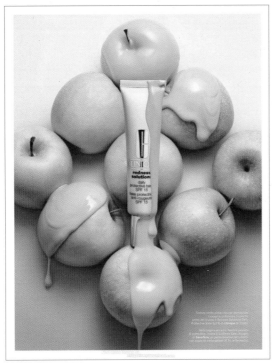

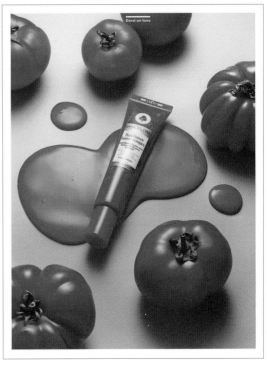

26 _____

Amica 테라피 컬러

강렬한 색을 사용하여 제품 특
성을 효과적으로 표현했습니다.

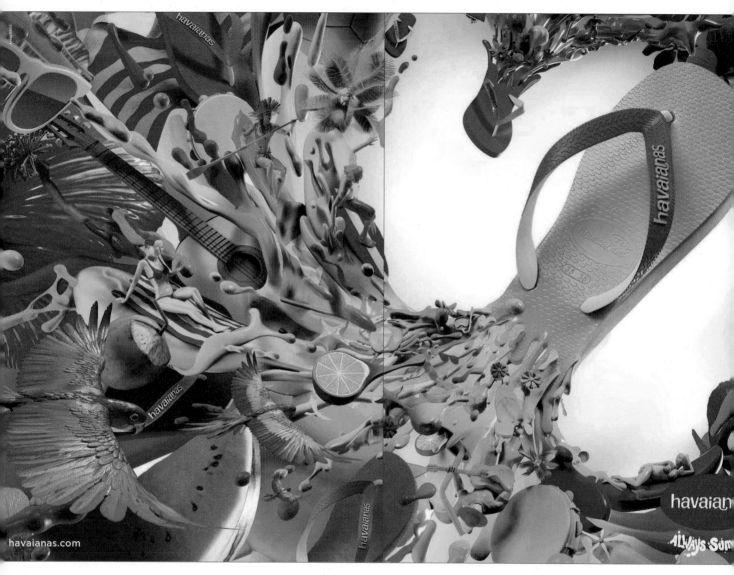

27 _____

매거진 GQ에 게재된 havaianas 슬리퍼 광고 디자인

색은 그 자체만으로 성격을 내포하고 있습니다. 다양하고 밝은 톤을 사용하면 흥미와 재미를 유발할 수 있으며, 보는 이가 친숙함을 느낄 수 있습니다. 제품 광고라면 해당 제품의 콘셉트와 타깃 층에 색을 맞추어 표현할 수도 있습니다. 만약 구두 광고였다면 이렇게 다채로운 색을 사용하지는 않았을 것입니다.

레이아웃의 구성 원리를 이해하라

+

디자이너는 레이아웃의 구성 원리인 통일, 변화, 균형, 율동, 강조를 통해 아름답고 조화로우면서 창의적인 제작물을 만들어야 합니다. 더불어 대중의 눈과 심리적인 부분까지 고려하여 의도적 또는 감각적으로 디자인 원리를 표현할 수 있어야 합니다.

통일

통일은 레이아웃 구성 요소들의 조형적 결합과 질서를 의미합니다. 통일된 레이아웃은 내용 파악을 쉽게 만들며, 공간 전체를 하나로 보이게 만들어 질서를 느껴지게 합니다. 하지만 지나치게 통일에 의존하다 보면 딱딱하고 무미건조해질 수 있으므로 적절한 시각적 변화가 필요합니다.

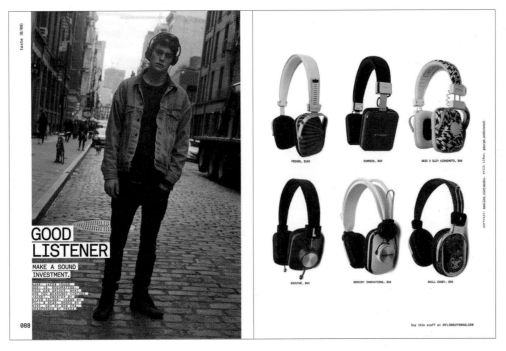

28 _____
매거진 Nylon
내지 디자인의 응용 방법을
통일하였습니다.

BACK
IT UP
JUST IN CASE.

NAME: ADAM BATES, AGE: 23, OCCUPATION: BUSINESS OWNER. WHAT ARE YOU WEARING? VEST BY ANDREW MACKENZIE, T-SHIRT BY SURFACE TO AIR, JEANS BY CHEAP MONDAY, SHOES BY JOB. PHOTOGRAPHY BY THE IMAGINARY FOUNDATION

092

portrait: newline clothings. still life: george underwood.

G-STAR, $200	LOUIS VUITTON, $1,790	UNIQLO UNDERCOVER, $100
Y-3, $435	GAP, $118	FILSON, $188
PAUL SMITH JEANS, $475	GANT RUGGER, $340	VICTORINOX, $350
H&M, $50	DKNY, $295	NOBIS, $480

buy this stuff at NYLONGUYSMAG.COM

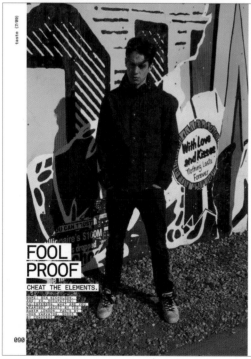

FOOL
PROOF
CHEAT THE ELEMENTS.

090

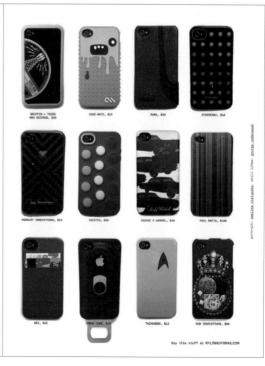

portrait: newline clothings. still life: george underwood.

GRIFFIN + THIRD MAN RECORDS, $30	CASE-MATE, $35	PUMA, $20	XTREMEMAC, $40
MERCURY INNOVATIONS, $16	INCIPIO, $30	INCASE X WARHOL, $40	PAUL SMITH, $100
HEX, $40	OPENA CASE, $10	THINKGEEK, $12	HUB INNOVATIONS, $80

buy this stuff at NYLONGUYSMAG.COM

좋아 보이는 것들의 비밀

29 _____

매거진 Instyle 표지 디자인

매거진 표지 디자인에서 많이 사용하는 방법으로, 표지 모델 의상과 제호 바탕을 같은 질감으로 통일하여
전체적인 연관성을 더욱 강하게 만들었습니다.

그리드나 색을 활용하여 디자이너 의도나 콘셉트를 뚜렷하게 전달하면서, 시각적 통일성을 이루는 것이 중요합니다. 통일감 있는 디자인을 위해서는 테마, 크기, 형태 등을 반복하거나 색채, 질감, 재료 등의 미적 결합이 필수적입니다.

통일은 형태의 일관성이나 일관된 패턴 등을 나타냅니다. 디자인에 관련된 요소 각각의 집합체가 아닌 전체가 하나로 느껴질 수 있어야 하므로 구성 요소들의 조화는 공간에 통일감을 느끼게 하는 매우 중요한 요인입니다.

30 _____

매거진 Filde 기획 기사

각각 다른 이미지를 크기와 구성 방법을
통일하여 배치하였습니다.

　　　좋아 보이는 것들의 비밀

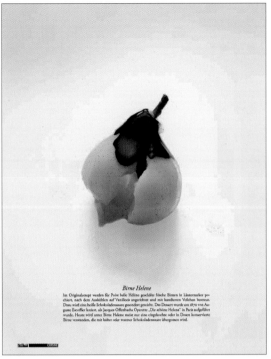

Birne Helene

Im Originalrezept werden für Poire belle Hélène geschälte frische Birnen in Läuterzucker pochiert, nach dem Auskühlen auf Vanilleeis angerichtet und mit kandierten Veilchen bestreut. Dazu wird eine heiße Schokoladensauce gesondert gereicht. Das Dessert wurde um 1870 von Auguste Escoffier kreiert, als Jacques Offenbachs Operette „Die schöne Helena" in Paris aufgeführt wurde. Heute wird unter Birne Helene meist nur eine eingekochte oder in Dosen konservierte Birne verstanden, die mit kalter oder warmer Schokoladensauce übergossen wird.

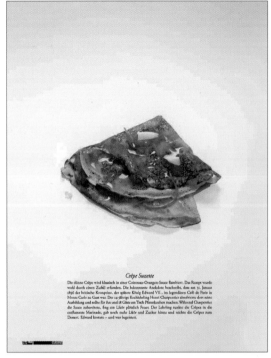

Crêpe Suzette

Die dünne Crêpe wird klassisch in einer Cointreau-Orangen-Sauce flambiert. Das Rezept wurde wohl durch einen Zufall erfunden. Die bekannteste Anekdote beschreibt, dass am 31. Januar 1896 der britische Kronprinz, der spätere König Edward VII., im legendären Café de Paris in Monte Carlo zu Gast war. Der 14-jährige Kochlehrling Henri Charpentier absolvierte dort seine Ausbildung und sollte für ihn und 18 Gäste am Tisch Pfannkuchen machen. Während Charpentier die Sauce zubereitete, fing ein Likör plötzlich Feuer. Der Lehrling tunkte die Crêpes in die entflammte Marinade, gab noch mehr Likör und Zucker hinzu und reichte die Crêpes zum Dessert. Edward kostete – und war begeistert.

Fotografie: Oliver Schwarzwald (www.oliverschwarzwald.de)
Foodstyling: Michaela Pfäffer (www.michaelapfaeffer-foodstyling.de)

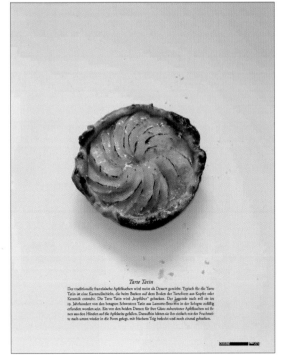

Tarte Tatin

Der traditionelle französische Apfelkuchen wird meist als Dessert gereicht. Typisch für die Tarte Tatin ist eine Karamellschicht, die beim Backen auf dem Boden der Tarteform aus Kupfer oder Keramik entsteht. Die Tarte Tatin wird „kopfüber" gebacken. Der Legende nach soll sie im 19. Jahrhundert von den betagten Schwestern Tatin aus Lamotte-Beuvron in der Sologne zufällig erfunden worden sein. Ein von den beiden Damen für ihre Gäste zubereiteter Apfelkuchen sei ihnen aus den Händen auf die Apfelseite gefallen. Daraufhin hätten sie ihn einfach mit der Fruchtseite nach unten wieder in die Form gelegt, mit frischem Teig bedeckt und noch einmal gebacken.

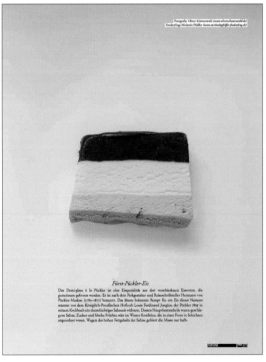

Fürst-Pückler-Eis

Das Demi-glace à la Pückler ist eine Eisspezialität aus drei verschiedenen Eissorten, die gemeinsam gefroren werden. Es ist nach dem Parkgestalter und Reiseschriftsteller Hermann von Pückler-Muskau (1785–1871) benannt. Das älteste bekannte Rezept für ein Eis dieses Namens stammt von dem Königlich-Preußischen Hofkoch Louis Ferdinand Jungius, der Pückler 1839 in seinem Kochbuch ein dreischichtiges Sahneeis widmete. Dessen Hauptbestandteile waren geschlagene Sahne, Zucker und frische Früchte oder ein Winter-Konfekte, die in einer Form in Schichten angeordnet waren. Wegen des hohen Fettgehalts der Sahne gefriert die Masse nur halb.

1 | 조화

조화는 둘 이상의 요소가 상호 보완적인 관계를 맺으면서, 감각적 효과를 극대화하고 디자인에 통일감을 주는 것을 말합니다. 즉, 모든 구성 요소가 서로 어우러져 표현되는 것이라 할 수 있습니다. 조화가 부족하면 다른 구성 원리의 내용이 알차더라도 통일감을 잃고 산만해지기 쉽습니다.

훌륭한 조화는 각 요소 사이에 공통점과 차이점이 함께 공존할 때 얻어집니다. 그러므로 적절한 통일과 대비가 이루어졌을 때 완벽한 조화를 만들 수 있습니다. 율동이나 균형 등의 원리도 조화를 통해 생기므로 조화는 여러 가지 구성 요소에서 필요한 복합적인 원리라고 할 수 있습니다.

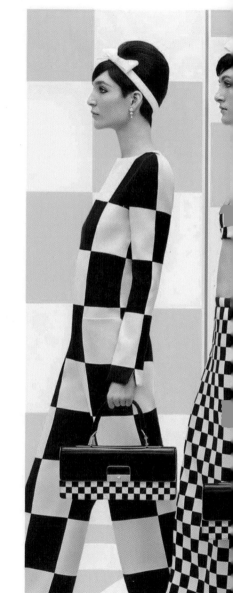

Set Design : Daniel Buren © ADAGP-Paris & DB 2012

Sold exclusively in Louis Vuitton stores and at louis

31 _____

매거진 Bazzar 루이비통 광고
패턴과 모델이 서로 균형과 조화를 이루고 있습니다.

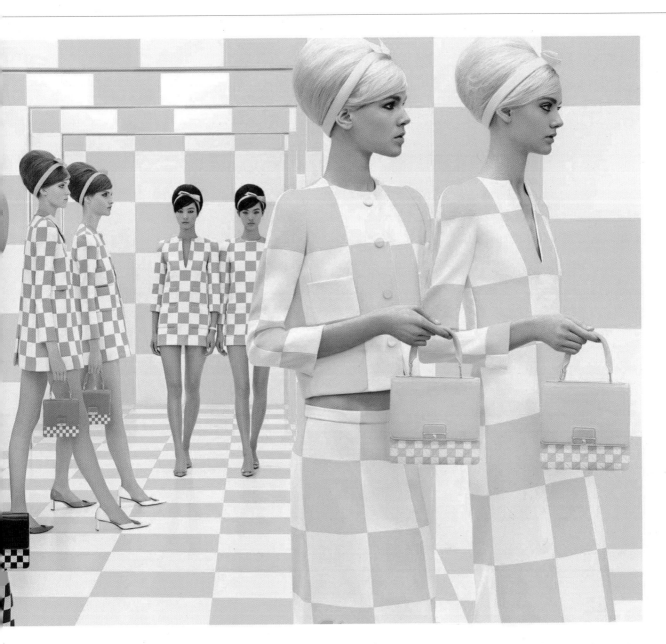

LOUIS VUITTON

PATRIZIA SANDRETTO RE REBAUDENGO

UN TUFFO NELL'ARTE

UNA GRANDE PASSIONE TRASFORMATA DA UNA DONNA ECCEZIONALE
IN UNA FONDAZIONE, CHE QUEST'ANNO DIVENTA
MAGGIORENNE. LA COLLEZIONISTA E MECENATE TORINESE (E PUNTO
DI RIFERIMENTO INTERNAZIONALE) CI RACCONTA PERCHÉ
LE OPERE ACCOMPAGNANO TUTTA LA SUA VITA, ANCHE IN PISCINA

TESTO RAFFAELA CARRETTA. **FOTO** CARLO FURGERI GILBERT

Al centro della scena
Patrizia Sandretto
Re Rebaudengo posa
per Amica accanto
alla sua piscina
con installazione di Patrick
Tuttofuoco

TOKYO

LOS ANGELES

SHANGHAI

LAGOS

32 _____

매거진 Vogue 프랑스판
펼침면을 전체적으로 가로지르는 선을 이용해
배경을 조화롭게 표현했습니다.

BORN IN THE USA
Architect Richard
Meier and Richard
Born outside the Perry
Street condominium,
across from the
Hudson River Park

For a couple of native New Yorkers, Ira Drukier and Richard Born are understated to the point of anonymity. They don't have publicists. They don't have assistants. They don't have an HQ. They do, however, own 21 New York hotels, including some of its most talked about, with more than 5,000 rooms, making their company, BD Hotels, the largest owner and operator of independent hotels in the city.

An electrical engineer and tech entrepreneur in an earlier life, Drukier bases himself in the Hotel Elysée, developed by the pair in 1993. Born, a medical doctor who quit the profession in 1985, works from the Wellington Hotel, which they own outright. They don't work closely. Born explains: 'We never really discuss it, it just happens. One of us takes the lead on a project, and the other one is out doing something else. I could be downtown spending our money, and Ira could be uptown doing the same, and there's never really a conversation about that. There's a trust there.'

Drukier and Born's first hotel project, in 1987, was a complete renovation of the Ramada Inn at Newark Airport. Not the sexiest project, but highly profitable. Another investment, though, would permanently switch their focus to the young but growing boutique hotel niche.

Ian Schrager created the category with his landmark Morgans and Royalton hotels in midtown Manhattan, but André Balazs perfected it with The Mercer. And while it's widely regarded as the world's best boutique hotel for its unmatched SoHo location, timeless Christian Liaigre design and A-list clientele, it couldn't have happened without Drukier and Born.

Balazs approached the pair about investing in 1996. At the time, Schrager's uptown hotels were the only ones of their kind in the city and SoHo was hardly the sure bet for hospitality that it is today. But Drukier and Born saw the financial potential in the space, though they are quick to admit they had no idea they were creating an industry icon when they signed on. 'Neither of us imagined what it would become. We give the credit to André. He really made it a special place and he's done it over time.'

The Mercer opened in 1998 (W¹ 11) and was just one of a growing list of successful projects under their belt when the duo developed the Chambers Hotel (W¹ 33) two years later. The newly built, 72-room, five-suite property, located just off Fifth Avenue on 56th Street, was designed by David Rockwell, and included all the luxury amenities one would expect at this Midtown address, including a two-storey fireplace in the lobby. The Chambers was the first in what would be a long line of hotels to use contemporary art as a draw. The partners commissioned 500 pieces from a pool of up-and-coming artists, adding in pieces from their own collections. It was an incredibly effective hook, delivering an inherent sophistication that other hotels of the new boutique boom were not.

While the events of 9/11 hit the local hotel industry hard, the New York residential market remained strong, and it had no real effect on a seminal residential project by Drukier and Born that would change the way luxury condominiums were developed in the city. The »

33 _____

매거진 Wallpaper

사람과 유리벽의 시각적인 그리드가 왼쪽
텍스트 프레임과 조화를 이룹니다.

THE GLAMOUR FiRST AiD KiT

PANIC ATTACK!

YOUR HEART IS RACING

SQUEAMISH ALERT

OUCH! RUNNING S.O.S.

In the face of danger – or just the hangover from hell – *you* can be the hero who knows what to do. Everything you need (bar the superhero cape) is in our guide: cut it out, keep it safe, and solve any medical panic. By **Kate Faithfull-Williams**

The SOS
OH, NO. IS THAT A MIGRAINE COMING ON?

"Migraines can be seriously disabling, so tackle the warning signs before the pain takes over," says Dr Mark Weatherall, neurologist for The Migraine Trust. Take his get-better dose the moment you feel nauseous, headachy, see flashing lights or get blind spots:

① 1 x cool, damp flannel for your forehead
② 2 x pain-relieving paracetamol
③ 2 x ibuprofen to reduce inflammation
④ 2 x anti-sickness tablets, like Motilium, which is available over the counter
⑤ 500ml of water, as migraines can be triggered by dehydration

"This sounds like a *lot* of pills to take at once, but the three medications have three different roles," says Dr Weatherall. "Follow with an hour of rest – at least – ideally in a dark room (even a quiet meeting room will do)."

The SOS
YOU'RE ILL ON HOLIDAY – ON DAY ONE

Now recover (quickly) for the rest of the week, with advice from Joe Mulligan, head of first aid education at the British Red Cross

1 Your face is the No1 sunburn spot. Now heal it...
● Apply a damp flannel for 15 minutes every hour.
● Use after-sun with aloe vera and glycerin (ace at hydrating), such as **Botanical Aftersun Gel** £13.50 Liz Earle

ALOE VERA
SOOTHE FIRST
COVER UP

2 Dizzy? Headache? Shattered?
It's heat exhaustion. Cool down, fast:
● Sip iced water for about an hour.
● Take a cool shower or soak your feet in cold water (speedy ways to lower body temperature).

3 Gastroenteritis
This usually strikes on day one when you're first exposed to new bacteria and viruses.
● You need fluids: water washes out vital salts from your body,

so use rehydration sachets afte each toilet trip.
● Ready to eat again? Go for s non-fatty meals (which are eas to digest), like potatoes or pas

4 Been bitten?
Bugs love ankles and wrists because veins are near the sur
● Wash the area with soap and take an antihistamine. Don't hav one? Use toothpaste – fluoride acts as an antihistamine.

The SOS
SOMEONE'S CHOKING. HELP!

We've all heard of the Heimlich Maneuver, but how *exactly* do you do it? Joe Mulligan breaks down what to do when someone starts choking

STEP 1
Encourage them to cough. Sounds obvious, but we often forget the straightforward stuff in a crisis.

STEP 2
Stand them up, bend them forwards slightly and hit them hard between their shoulder blades. It's not a slap, it's a blow with the heel of your hand on their spine. Do it three times.

STEP 3
If the strike didn't work, use the Heimlich Maneuver. Here's how:
● Stand behind them and put one fist between the top of their belly button and their breastbone.
● Put your other arm round them (like you're giving them a hug), so your hands are on top of each other.
● Pull sharply inwards and upwards. The aim is to push their diaphragm against their lungs, so air forces the object out.
● Do up to five pulls, then repeat the shoulder strike three times. Don't worry about hurting them – use force. If they're still choking, call 999. ▶

Illustrations by **Jacqueline Bissett**

매거진 Glamour 영국판
왼쪽 파란색 일러스트와 오른쪽 레이아웃 색이
균형과 조화를 이루고 있습니다.

2 | 질서

질서는 자연이나 인간 사회에 있는 보편적 원리와 여러 가지 특성을 하나의 규격에 맞게 정리하는 것입니다. 즉, 혼란 없이 순조롭게 디자인에 통일감을 줄 수 있는 원리입니다. 실용성과 심미성, 독창성 등이 서로 조화롭게 유지되는 것으로 디자이너가 지닌 주관적 미의식의 철학이라고 말할 수도 있습니다.

디자이너는 가독성과 주목성을 추구하는 방식으로 시각적인 표현을 해야 합니다. 그러기 위해서는 내부의 어떤 규칙이나 질서를 만들면서 디자인해야 합니다.

현실적으로 실무에서는 클라이언트 의견에 맞추다 보면 질서에 혼돈이 올 때도 많습니다. 디자이너는 클라이언트와 조율을 하여 반복적인 규칙 속에서 변화를 만들어 조화롭게 표현해야 합니다.

35 _____

매거진 Wallpaper

각각 다른 개체이지만 사각형이라는 규칙성을 부여하여 질서가 느껴지고 가장 아랫줄 가운데에 사진과 같은 크기에 설명 박스를 넣어 질서 속에서 시각적 변화를 주었습니다.

36 _____

매거진 Harpers Bazaar, Tallia 인트로 페이지 디자인

질서는 연속적 또는 규칙적으로 배치할 때 잘 나타납니다. 비슷한 개체를 반복하여
배치했지만 여백과 문자 영역을 이용해 규칙성이 가지는 지루함을 보완했고, 여백
과 사선이 주는 역동성 등을 이용해 질서를 잘 활용하였습니다.

좋아 보이는 것들의 비밀

THE 1MX SHIRT
THERE'S NO WRONG WAY TO WEAR IT

You don't have to be a suit-and-tie kind of guy to rock a shirt with an impeccable fit and stylish details. Engineered for versatility, the 1MX is designed with higher sleeve caps and a side-set bottom button for a look that's tailored, but not restrictive. This new wardrobe staple conforms to your lifestyle with three fits and a color wheel of options.

EXPRESS

CONNECT WITH GQ.

PRINT. MOBILE. SOCIAL.
ONLINE. TABLET.

Twitter is a registered trademark of Twitter, Inc. Facebook® is a registered trademark of Facebook, Inc. Spotify® or the registered trademark of the Spotify Group and Spotify Ltd. All Instagram™ logos and trademarks are property of Burbn, Inc.

37 _____
매거진 GQ, Express 광고
셔츠 기획 디자인 페이지로, 셔츠의 다양함과 질서를 표현하고 있습니다.

38 _____
매거진 GQ
같은 크기의 픽토그램을 사용해 질서를 표현하였습니다.

변화

변화는 통일만큼이나 중요하며 통일과 직접적인 연관이 있습니다. 효과적인 변화는 정확한 메시지 전달과 통일의 영역을 침해하지 않는 범위 내에서 이루어지며, 극단적인 변화는 혼란과 무질서를 초래하고 산만한 레이아웃을 만들 수 있습니다.

좋아 보이는 것들의 비밀

통일된 레이아웃과 적절한 변화의 조합은 시각적 흥미를 자극하며, 탁월한 감각을 바탕으로 한 변화는 통일과의 긴밀한 조화를 통해 수준 높은 공간을 창출합니다. 하지만 공간의 과도한 변화는 산만한 레이아웃을 만들며, 보는 이가 정체성을 찾지 못해 혼란에 빠질 수도 있습니다. 그러므로 통일과 변화의 이상적 균형은 독자와 원활한 소통을 위한 필수 조건입니다.

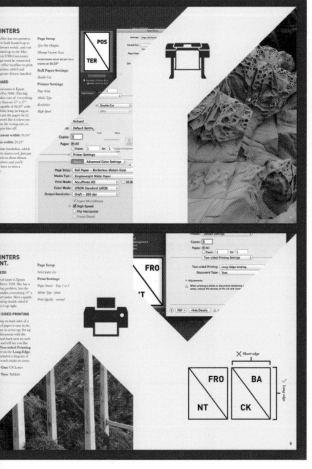

39 _____

사선 구도의 변화를 활용한 브로슈어

강렬한 사선 이미지 박스를 활용해 같은 모양이 한 가지도 없이 다양한 변화를 주었으나 동일한 각도의 사선 박스로 통일감을 주어 변화 안에서 균형을 맞추었습니다.

THE SOCIAL NETWORK

Words SIMON FRIESE Images SACHA MARIC Hair & Makeup MAYA BARFOED

WE'VE ROUNDED UP OUR 'FRIENDS', THE ONES WE REALLY 'LIKE': SEVEN, YOUNG DANES
WHO ALL HAVE SUCCEEDED BIG TIME IN THE DIGITAL SPHERE. FROM TOP BLOGGERS
TO FASHION ENTREPRENEURS, FROM ONLINE EDITORS TO INNOVATIVE WEB DESIGNERS.

KRISTOFFER DAHY ERNST

27 YEARS OLD

ONLINE EDITOR AT EUROMAN AND
FOUNDER OF FUCKYOUVERYMUCH.DK

EUROMAN.DK

PREFERRED SOCIAL MEDIA OUTLET?
"Twitter and Instagram (@dahyernst)."

**WHAT HAS BEEN YOUR
RECIPE FOR SUCCESS ONLINE**
"Be honest and consistent. Produce and distribute quality content. Use humour, write with wit, engage with your readers. Read other peoples' stories, visit new sites, be inspired. Find some friends with good taste who will recommend great stuff. And share everything you find."

**WHAT IS YOUR CHARACTERISTIC
SIGNATURE WORK-WISE?**
"I try to be modest and honest. I applaud improvements, originality and most of all hard work. I communicate good ideas and recommend carefully crafted products."

HOW WOULD YOU DESCRIBE THE COMPETITION IN YOUR MARKET?
"At Euroman we strive to produce high-quality content. Our magazine stands on two legs: in-depth journalism in both shorter and longer stories and a fashion section with easily accessible, stylish clothing that will make you look good. Euroman.dk is the natural extension of the printed edition of Euroman with both articles and a style section from the magazine."

WHAT SITES, BLOGS AND PROFILES DO YOU USE ON A DAILY BASIS?
"My RSS-feed is enormous, but some of the better ones are: Thingsmagazine.net is incredible source for all things amazing, Businessoffashion.com is the business side of the industry, Magculture.com/blog for all things print and Valetmag.com for great daily collection of links."

WHAT ARE YOUR PREDICTIONS FOR ONLINE DEVELOPMENTS IN 2013?
"Twitter will continue to grow, Facebook will monetize on their Instagram-purchase which eventually will mean advertising on the platform. Long-form journalism will rise even more and people will indulge in a fuller experience with text, sound and video integrated." @

PAGE 14

PREFERRED SOCIAL MEDIA OUTLET?
"Instagram (@acvonderheide)."

WHAT HAS BEEN YOUR RECIPE FOR SUCCESS ONLINE?
"I don't believe in a specific recipe and I don't think that there is one where we combine the two different styles: the kid from the street we have specialized in social medias. One thing is to have a Twitter account but it is how you combine the back office with these so our customers in the 'Les Deux Online Family', and together are building a school in Zambia all our customers are taking part of they are making a difference."

WHAT IS YOUR CHARACTERISTIC SIGNATURE WORK-WISE?
"Don't do like the others do."

HOW WOULD YOU DESCRIBE THE COMPETITION IN YOUR MARI
"The competition in the market in general is hard. We are not fo as ASOS, Nelly etc. instead we love to work with them, make ther markets. We can't compete with multi-million concepts yet but w do. So they should be afraid cause we are better."

WHO INSPIRES YOU ONLINE?
"I'm not inspired by one specific person or one specific site. I'm inspired by the person who can build something from the ground and make a living of it. Girls who turn their blogs into a lifestyle and makes a living of it are inspiring."

WHAT SITES, BLOGS AND PROFILES DO YOU USE ON A DAILY BASIS?
"Industribolaget.blogg.se, Børsen.dk, Facebook and Instagram."

WHAT ARE YOUR PREDICTIONS FOR ONLINE DEVELOPMENTS IN 2013?
"It will only grow from here. Online shopping is the future. You have to accept the fact and build your business up with a specific web strategy." @

ANDREAS CHRISTI
VON DER HEIDE

24 YEARS OLD

PARTNER AT LESDEUX.DK

niche market,
student. Then
r social media
ow to engage
, when we are
thing bigger –

big sites such
duction in new
evel then they

Style Candy

The *pointed toe* shoe chart

It's this month's perfect ten – look sharp, the point is back

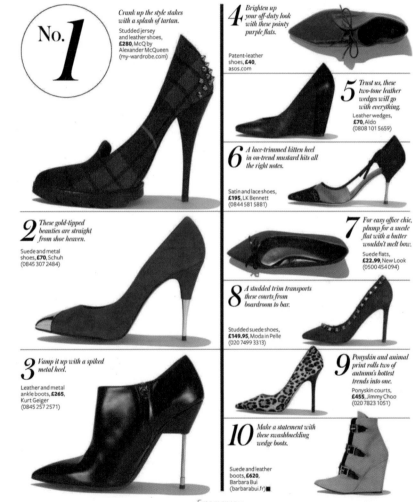

No.1

Crank up the style stakes with a splash of tartan.
Studded jersey and leather shoes, **£280**, McQ by Alexander McQueen (my-wardrobe.com)

2 *These gold-tipped beauties are straight from shoe heaven.*
Suede and metal shoes, **£70**, Schuh (0845 307 2484)

3 *Vamp it up with a spiked metal heel.*
Leather and metal ankle boots, **£265**, Kurt Geiger (0845 257 2571)

4 *Brighten up your off-duty look with these pointy purple flats.*
Patent-leather shoes, **£40**, asos.com

5 *Trust us, these two-tone leather wedges will go with everything.*
Leather wedges, **£70**, Aldo (0808 101 5659)

6 *A lace-trimmed kitten heel in on-trend mustard hits all the right notes.*
Satin and lace shoes, **£195**, LK Bennett (0844 581 5881)

7 *For easy office chic, plump for a suede flat with a butter wouldn't melt bow.*
Suede flats, **£22.99**, New Look (0500 454 094)

8 *A studded trim transports these courts from boardroom to bar.*
Studded suede shoes, **£149.95**, Moda in Pelle (020 7499 3313)

9 *Ponyskin and animal print rolls two of autumn's hottest trends into one.*
Ponyskin courts, **£455**, Jimmy Choo (020 7823 1051)

10 *Make a statement with these swashbuckling wedge boots.*
Suede and leather boots, **£620**, Barbara Bui (barbarabui.fr) ∎

52 INSTYLE / OCTOBER 2011

Sole mates! Fill your shoe wardrobe now at **shopping.instyle.co.uk**

STYLED BY ROBYN KOTZE. WORDS BY LUCY PAVIA. STILL LIFES BY MASTERPIECE

매거진 Instyle, Officiel 구두 화보 페이지

구두 크기와 모양, 그리고 문자에 변화를 주어 패션 트렌드를 표현했습니다.

1 | 비례

비례란 크기 또는 길이에 비율을 말하며, 공간과 사물이 존재할 때 어디에나 있습니다. 창조적인 조화라고 할 수 있는 비례는, 편안함을 결정하는 디자인 요소이기도 합니다. 잘못된 비례는 독자들로 하여금 시각적 혼란과 더불어 불편함을 전달합니다.

좋은 레이아웃이란 여러 구성 요소들이 서로 조화를 이루며, 좋은 비례를 가진 배치를 의미합니다. 비례는 통일과 변화를 자유롭게 조절할 수 있는 레이아웃의 중요한 원리로 자리매김하고 있습니다. 가장 아름다운 비례를 가지는 황금비율은 시각 디자인 전반에 걸쳐 많은 영향을 끼치고 있습니다.

42 _____

매거진 Lofficiel 화보 디자인
인물의 비례를 다르게 하여 시각적인 안정감을 주었고, 크기 대비 기법을 활용하여 자연스러운 비례를 보여주고 있습니다.

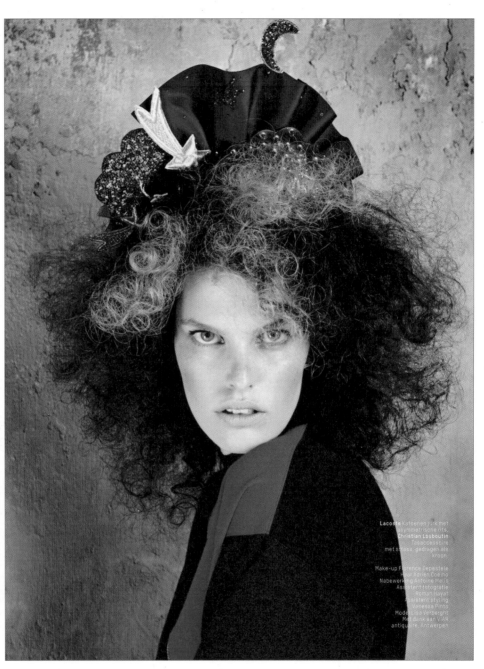

Hugo Boss Glanzend
broekpak met print.
Marc Cain Rok met veren,
gedragen als top.
Tiffany & Co. Zilveren
bedelarmband,
hartvormige oorbellen.
Nina Ricci Vintagetas.
Christian Louboutin
Schoenen met naaidhak
en strass.
Cartier Geelgouden
Love Rings.

Lacoste Katoenen jurk met
asymmetrische rits.
Christian Louboutin
Tasaccessoire
met strass, gedragen als
kroon.

Make-up Florence Depestele
Haar Adrien Coelno
Nabewerking Antoine Melis
Assistent fotografie
Roman Hayat
Assistent styling
Vanessa Pinto
Model Lisa Verbergt
Met dank aan VLAK
antiquaire, Antwerpen

THE SUPERST AI

They've hit No1 (hurrah!), cracked America (whoop!) and had some *very* exciting nev

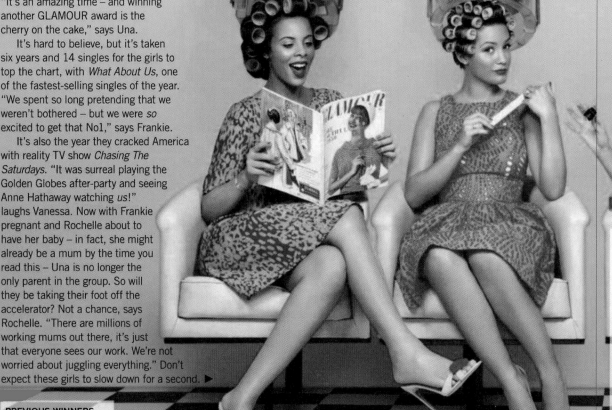

"When the five of us can't agree, we vote and the majority rules," says Mollie. Therein lies the secret of The Saturdays' success. And with a No1 single, two pregnancies, one engagement, a TV show *and* a new album on the way, it's fair to say it's all go. "It's an amazing time – and winning another GLAMOUR award is the cherry on the cake," says Una.

It's hard to believe, but it's taken six years and 14 singles for the girls to top the chart, with *What About Us*, one of the fastest-selling singles of the year. "We spent so long pretending that we weren't bothered – but we were *so* excited to get that No1," says Frankie.

It's also the year they cracked America with reality TV show *Chasing The Saturdays*. "It was surreal playing the Golden Globes after-party and seeing Anne Hathaway watching *us*!" laughs Vanessa. Now with Frankie pregnant and Rochelle about to have her baby – in fact, she might already be a mum by the time you read this – Una is no longer the only parent in the group. So will they be taking their foot off the accelerator? Not a chance, says Rochelle. "There are millions of working mums out there, it's just that everyone sees our work. We're not worried about juggling everything." Don't expect these girls to slow down for a second. ▶

Hair: Tim Crespin at Sarah Laird. Make-up: Eli Wakamatsu at Emma Davies Agency. Manicure: Kimberley Casey. Props stylist: Hannah Penfold at Propped Up. Vintage cover: CN Digital Archive. With thanks to charbonnel.co.uk. Clothing credits at glamourmagazine.co.uk/magazine/ts-and-cs/termsandconditions

Photograph by **Matthew Eades** Styled by **Karen Preston**

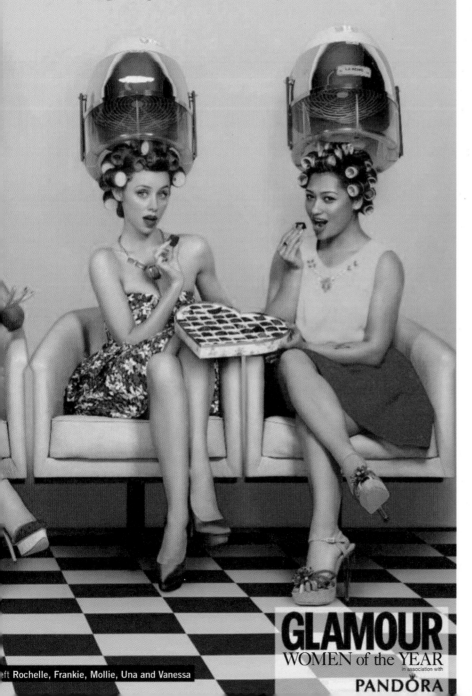

LETS

Where do we sign to join The Saturdays? By **Hanna Woodside**

eft Rochelle, Frankie, Mollie, Una and Vanessa

GLAMOUR
WOMEN of the YEAR
in association with
PANDORA

좋아 보이는 것들의 비밀

44 ____

매거진 Instyle 영국판

매거진에서 레이아웃 요소 중 비례는
가장 많은 영향을 끼칩니다. 비례는
페이지 전반적인 균형감과 신비로움
까지 주는 주요한 역할을 합니다. 동
일한 주제의 이미지를 다양한 비례로
트리밍하여 균형을 만들고 있습니다.

2 | 변형

변형은 주제를 부각시키기 위해 강조하고자 하는 부분의 형태를 변화시켜 표현하는 것을 말합니다. 디자이너는 변형한 형태를 통해 감정과 개성 등을 보는 이에게 강하게 전달할 수 있습니다. 무엇보다도 중요한 것은 강조하고자 하는 부분을 과장하여 시선을 유도하는 것입니다. 디자이너의 제작 의도에 따라 느낌이 달라질 수 있으므로, 아이디어 발상과 표현 방법에 충분한 시간을 배분하는 것이 좋습니다.

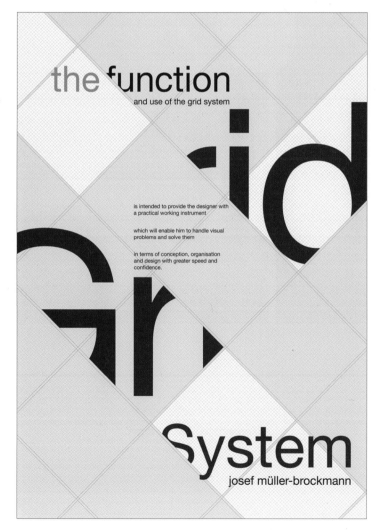

45 _____
그리드 시스템의 관한 포스터 – 요셉 뮐러 브로크만
그리드를 주제로 하여, 사선 그리드 속에서 문자를 삭제 및 변형하여 궁금증을 유발하고 시각적 호기심을 일으키는 포스터입니다.

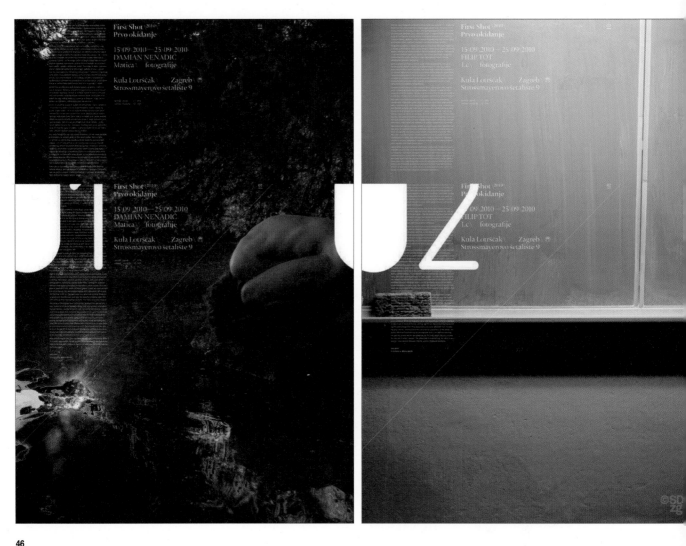

46 _____

프랑스 포토 매거진 First Shot

사진과 타이포그래피를 응용한 디자인으로, 글자를 삭제하여 개체
자체로 시각적 흥미를 불러일으킵니다. 이와 같이 연재를 할 경우
효과가 극대화됩니다.

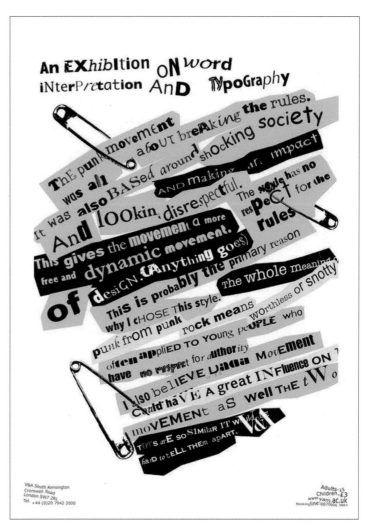

47 _____

타이포그래피 공모전 포스터 – 데이비드 카슨

타이포그래피를 파괴하는 것에 가까운 기법으로 시각적인
역동성과 자유로움을 표현했습니다.

균형

정보를 전달하려면 시각적으로 편안함이 필요합니다. 강렬하고 자극적인 디자인도 기본적인 균형과 조화를 생각하면서 만들어야 합니다. 창의적 아이디어와 비대칭이 주는 긴장감은 균형감이 있어야 완성된다고 할 수 있습니다.

균형은 평형 또는 상응이라고도 하며, 성공적인 레이아웃의 결정적 요소라고 할 수 있습니다.

비대칭을 통한 동적 균형은, 디자인 중심에서 나누어진 두 면이 서로 겹쳐지지 않지만 시각적으로 균등하다는 것을 의미합니다. 형태상으로는 불균형해도 레이아웃을 통해 균형을 이루며 개성과 역동성을 느끼게 합니다. 균형을 통해 안정된 레이아웃을 손쉽게 만들 수 있으나, 구성 요소 사이 균형을 잃어버리면 안정감도 깨집니다. 균형을 상실한 레이아웃은 불안하며, 독자들로 하여금 쉽게 지루함을 느끼게 합니다.

레이아웃의 둘 이상의 요소에 시각적으로 힘이 분산되어 있으면 안정감을 느낄 수 있습니다. 반면 같은 무게와 형태가 대칭을 이루고 있다면, 재미없고 지루하며 균형미가 결핍되었다고 느낄 것입니다. 그러므로 성공적인 레이아웃을 위해서는 아이디어만큼 비대칭을 통한 동적 균형이 중요합니다.

좋아 보이는 것들의 비밀

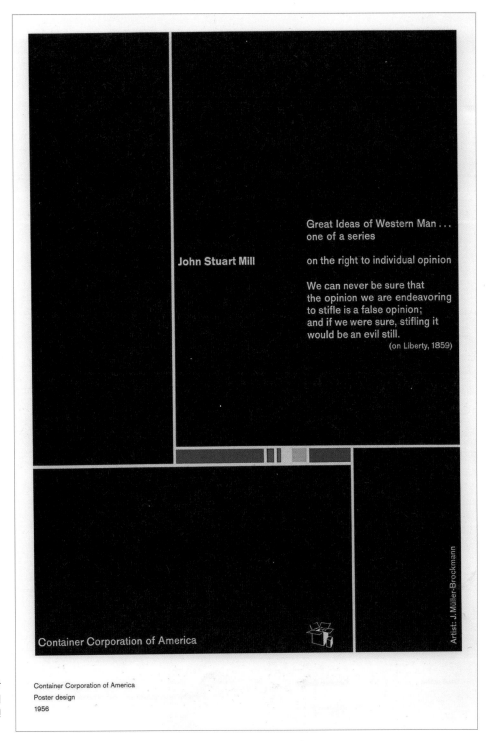

Container Corporation of America
Poster design
1956

포스터 – 요셉 뮐러 브로크만

몬드리안의 느낌을 활용하여 균형감
을 준 포스터 디자인입니다. 비대칭이
대비를 이루면서도 수평의 선으로 인
해 균형감을 느낄 수 있습니다.

Twilight zone

Wallpaper*

49 _____

매거진 Wallpaper

선을 이용하거나 색 분포도로 균형
을 잡는 것은 시각적인 안정감을 위
해 많이 사용하는 방법입니다.

50 _____

HKDA 디자인 어워드 포스터
색상에 통일감이 있으며 주제가
되는 요소가 가운데에 무게 중심
을 잘 잡고 있어 안정감을 줍니다.

좋아 보이는 것들의 비밀

51 _____

The Tipping Point 애뉴얼 리포트

바탕색을 이용해 균형을 이룬 브
로슈어 페이지입니다. 다양한 텍스
트 플레이 효과(텍스트를 다양하
게 배치하여 시각적인 재미를 주
는 기법)로 시각적 재미를 주었습
니다.

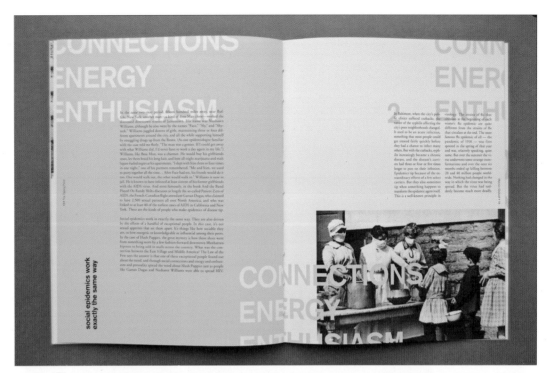

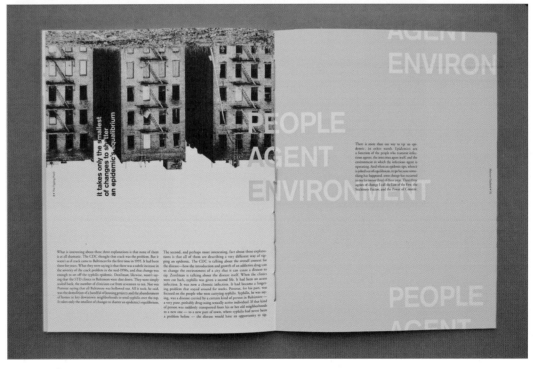

1 | 대칭

대칭은 상하좌우로 동일한 위치에 형태가 마주 보고 있어, 질서의 의한 통일감을 느낄 수 있습니다. 구성 요소의 배열이 쉽고 정지된 느낌이 강하므로, 정적인 이미지를 만들기 쉬우며, 위엄 있고 고요하며 안정감을 주기에 적합한 구조를 가집니다. 하지만 단조롭고 보수적이며 경직되어 있어 흥미를 유발하기 어렵다는 단점이 있습니다.

52 _____

매거진 Positive 광고 페이지

대칭되는 주제로 이미지를 응용해 연속 광고의 재미를 더했습니다.

좋아 보이는 것들의 비밀

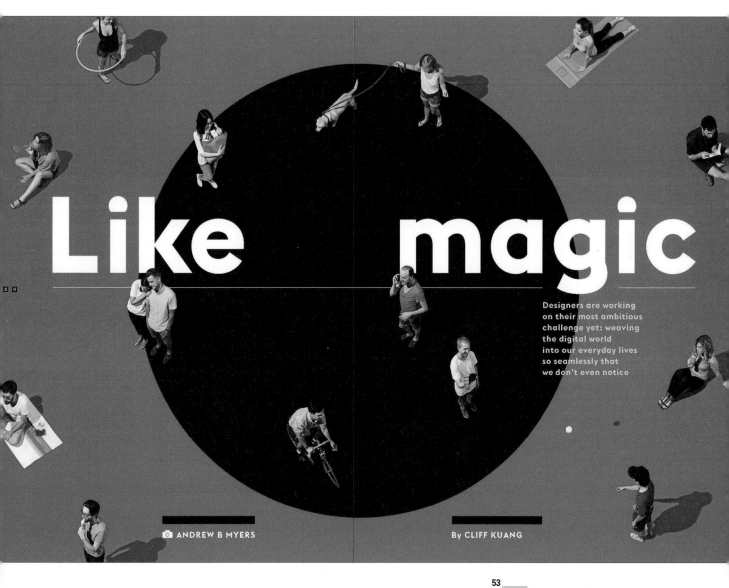

Like magic

Designers are working
on their most ambitious
challenge yet: weaving
the digital world
into our everyday lives
so seamlessly that
we don't even notice

ANDREW B MYERS

By CLIFF KUANG

53 _____

매거진 Glamour 영국판

대칭이 되는 가운데 원형을 기준으로, 다양한 포즈의
작은 사람 개체를 활용해서 지루함을 보완하였습니다.

2 | 비대칭

비대칭 균형은 형태나 구성이 다르지만 시각적으로 균형을 이루는 것으로, 동적인 긴장감을 주고 개성적인 표현을 할 수 있습니다. 또한 구성 전체에 시선을 유도하여, 보는 이로 하여금 현대적인 세련미와 완성도 높은 성숙미를 느끼게 합니다. 전적으로 디자이너의 감각에 의존하기 때문에 뛰어난 상상력과 고도의 기술이 필요합니다.

54 _____
매거진 Bon Appetit 인트로 페이지
사진 구도를 활용한 비대칭은 주목성을 이끌 때 좋은 기법입니다.

TRAFALGAR JACKET, DALATON DRESS

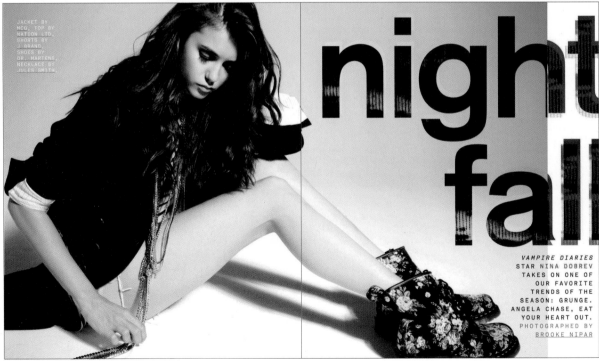

JACKET BY
MCQ, TOP BY
NATION LTD,
SHORTS BY
J BRAND,
SHOES BY
DR. MARTENS,
NECKLACE BY
JULES SMITH.

night
fall

*VAMPIRE DIARIES
STAR NINA DOBREV
TAKES ON ONE OF
OUR FAVORITE
TRENDS OF THE
SEASON: GRUNGE.
ANGELA CHASE, EAT
YOUR HEART OUT.*
PHOTOGRAPHED BY
BROOKE NIPAR

좋아 보이는 것들의 비밀

율동

율동은 일정한 통일성을 전제로 한 동적 변화를 뜻하고 리듬 또는 동세라고도 하며, 역동적인 규칙성과 아름다움을 느낄 수 있는 시각적인 움직임으로 디자인에 생기를 불어 넣고 경쾌한 느낌을 전달합니다.

각 요소들의 강약 또는 장단이 주기적인 연속성을 가진 운동이라고도 할 수 있으며, 점, 선, 면에 의해 만들어지는 기울기, 색채 구별을 통한 면적 대비, 이미지 변화를 통한 공간 배열 등이 율동을 만듭니다. 율동을 적용하면 생동감 있고 흥미로운 디자인을 만들 수 있는 반면, 무시할 경우에는 질서와 운동감을 느끼기 힘들고 딱딱하며 어색한 느낌의 디자인이 되기 쉽습니다.

또한 율동은 강한 이미지를 만들어 보다 신속하게 인지시키는 역할을 수행합니다. 디자인에서 율동이란 강한 힘과 약한 힘이 규칙적으로 작용할 때 나타나는 원리입니다. 즉 하나의 아이디어나 공간 또는 요소에서 다른 것으로의 이동이나 주기를 이용한 대비 구조를 통해 이루어집니다.

율동은 다른 원리에 비해 자연스러우며, 아름다움을 느낄 수 있는 시각적인 움직임입니다. 그런 의미에서 동적인 원리이며, 또한 방향감이 필수적으로 따르는 원리라고 할 수 있습니다. 리듬감을 창출하기 위해서는 각각의 요소가 균형을 이루어야 하며, 연속적인 나열에도 지루하지 않고 리듬감을 지속적으로 느낄 수 있도록 디자인하는 것이 중요합니다.

55 _____

매거진 Surface
사진에서 인물의 위치를 시각적인 기준 1/3 위치에 배치하면
비대칭이 주는 긴장감이 잘 표현됩니다.

56 _____

Guimaraes Jazz 2009 – Atelier Martino&Jana

자유로운 율동감이 있는 타이포그래피를 이용한 포스터 디
자인입니다.

57 _____

불규칙한 타이포그래피를 활용해 율동감을 만든 디자인입니다.

규칙적인 타이포그래피를 활용해 율동감
을 만든 디자인입니다.

Pilcrow + Pilcrow Soft

Designer: Satya Rajpurohit
Publisher: Indian Type Foundry, 2013
Designed between: 2012–2013

No. of Styles: 5 per family
No of Glyphs: 390 per font
Script: Latin

ITF

Available at:
www.indiantypefoundry.com

1 | 반복

반복은 디자인 요소를 같은 양이나 같은 간격으로 되풀이해서, 움직임과 리듬감을 만드는 것입니다. 이것은 우리가 시각적으로 느끼는 질서 중에서 가장 보편적이며 단순한 형태라고 할 수 있습니다.

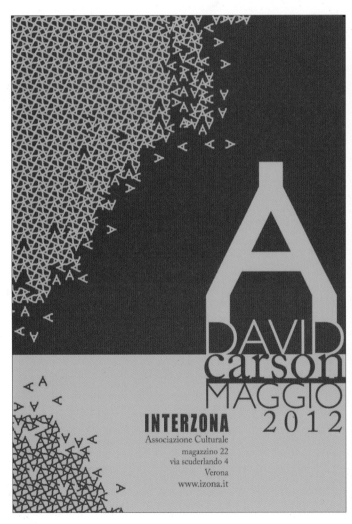

59 _____

이탈리아 음악 협회 Interzona 홍보 포스터 – 데이비드 카슨

A 글자만으로 반복이 주는 규칙과 불규칙성을 이용해 긴장감을 잘 표현하고 있습니다.

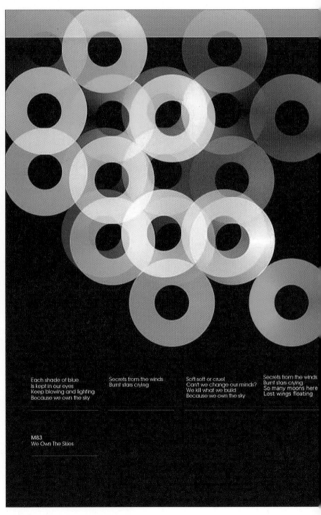

60 _____

반복성을 가진 요소는 시각적인 주목을 일으키는 효과가 있습니다.
이 주목성을 정보의 연결로 이어가는 것이 좋습니다.

좋아 보이는 것들의 비밀

2 | 연속

연속은 형태나 선이 지속적으로 흐르는 듯한 느낌을 전하는 것입니다. 즉 단순한 반복이 아닌 각 단위가 연관성을 가지고 반복되는 것입니다. 연속에 의한 리듬은 명확하고 정돈되어 구독자에게 긴장감을 전달합니다.

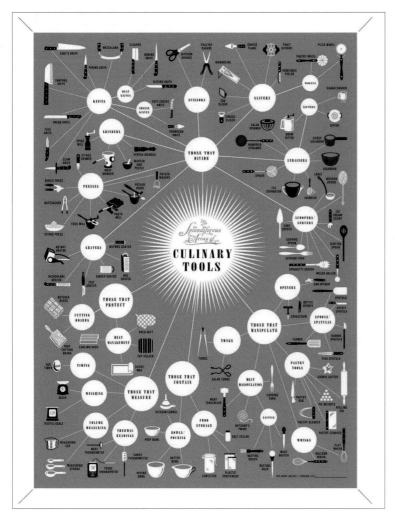

61 _____

매거진 Lofficiel 포스터 디자인
연속적인 아이콘을 활용하여 시각적인 긴장감을 주었으며 주목을 위해 가운데에 비중을 두었습니다.

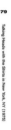

21 November–5 December 2010
EYE CONTACT: works by
Tony Conrad and Pedro Lasch
and AMATEURISM: an open conference
E:vent Gallery, London

62 _____

미국 밴드 그룹 Talking Heads 포스터 – Swissted

같은 도형의 반복으로 시각적인 규칙성을 부여할 수 있습니다.

63 _____

같은 선 굵기 반복으로 시각적인 규칙성을 부여하였습니다.

3 | 점이

점이는 양이 적은 것에서 많은 것으로, 크기가 작은 것에서 큰 것으로, 넓이가 좁은 것에서 넓은 것으로, 강도가 약한 것에서 강한 것으로 변하거나, 혹은 그 반대로 변하는 것을 말합니다.

단계적인 리듬 효과를 만드는 특징이 있어, 단순한 반복보다 흥미를 유발시키는 힘이 훨씬 큽니다. 또한 원근감이 느껴지게 하거나 평면을 입체로 만드는 시각적 효과를 가지고 있습니다.

64 _____

타이포그래피 포스터 – Pablo Alfieri
일러스트 요소가 주는 자유로운 형식의 점이를 볼 수 있습니다.
형형색색의 입체 요소가 흥미 유발을 더욱 북돋고 있습니다.

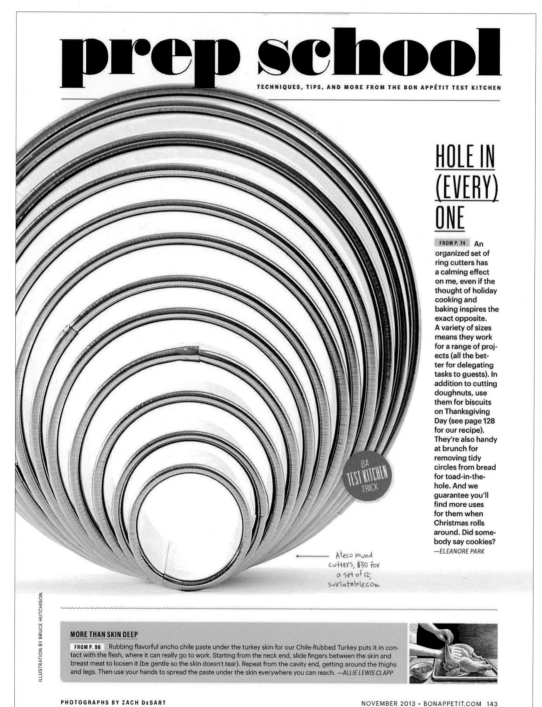

prep school

TECHNIQUES, TIPS, AND MORE FROM THE BON APPÉTIT TEST KITCHEN

HOLE IN (EVERY) ONE

FROM P. 74 An organized set of ring cutters has a calming effect on me, even if the thought of holiday cooking and baking inspires the exact opposite. A variety of sizes means they work for a range of projects (all the better for delegating tasks to guests). In addition to cutting doughnuts, use them for biscuits on Thanksgiving Day (see page 128 for our recipe). They're also handy at brunch for removing tidy circles from bread for toad-in-the-hole. And we guarantee you'll find more uses for them when Christmas rolls around. Did somebody say cookies? —ELEANORE PARK

BA TEST KITCHEN TRICK

Ateco round cutters, $30 for a set of 12; surlatable.com

ILLUSTRATION BY BRUCE HUTCHISON

MORE THAN SKIN DEEP

FROM P. 98 Rubbing flavorful ancho chile paste under the turkey skin for our Chile-Rubbed Turkey puts it in contact with the flesh, where it can really go to work. Starting from the neck end, slide fingers between the skin and breast meat to loosen it (be gentle so the skin doesn't tear). Repeat from the cavity end, getting around the thighs and legs. Then use your hands to spread the paste under the skin everywhere you can reach. —ALLIE LEWIS CLAPP

PHOTOGRAPHS BY ZACH DeSART

NOVEMBER 2013 • BONAPPETIT.COM 143

65 _____

매거진 Bon Appetit

그래픽적 기법이 아닌 사진 촬영 방법으로 입체적인 원근감과 단계적인 리듬을 느낄 수 있습니다.

The wall is not your enemy. It's not there to
fence you in. No, the wall's wide open, nothing
but _____ sky. Notice we didn't say blue.
That's the beauty of the wall. You've got your
own color for unbridled freedom. For possibility.
For love and surprise. For loyalty, adventure,
beginnings and happy ends.
For everything that matters, there's a deep,
rich, enduring color.
And the wall always approves.

Find these colors and more
at benjaminmoore.com

The premium paint preferred by paint and design professionals.
The color and quality preferred by you.

Benjamin Moore®
For everything that matters.

66 _____

매거진 Surface

원형이 주는 방사 형태 반복은 점이
에 있어서 효과적인 전달력을 가집
니다. 포스터나 광고 등에 문자를 사
용할 때는 세 가지 이상의 서체를 사
용하지 않는 것이 좋습니다.

강조

강조는 특정한 부분을 강하게 표현하여 공간의 단조로움을 피하고 다른 것과 구분할 때 쓰며, 힘의 단계를 강약으로 조절하여 요소들을 구성하는 것입니다. 레이아웃에서 강조는 독창적인 표현을 가능하게 하고 시각적 만족감을 제공합니다. 또한 의도적으로 보는 이의 시선을 원하는 곳으로 유도할 수 있습니다.

강조에서 특히 유의할 점은 구성 요소의 조화를 우선적으로 고려해야 한다는 것입니다. 이것은 강조로 인해 공간 전체의 질서가 파괴되어서는 안 된다는 것을 의미합니다. 또한 강조하는 부분이 여럿이거나 필요 이상으로 넓으면 그 힘이 오히려 약해질 수 있다는 것을 꼭 명심해야 합니다.

67 _____

매거진 Feld

강조를 하려면 대비를 강하게 하거나 배경을 이용해 차별화를 주어 주제를 강하게 부각하는 등 시각 주목성을 높여 보는 이의 눈길을 잡아야 합니다. 강조는 시선을 정보를 전달하는 내용으로 이동시키려고 할 때 효과적입니다.

좋아 보이는 것들의 비밀

Der gläubige Mensch hat auf alles eine Antwort. Wie die Welt entstanden ist, was wir nach dem Leben zu erwarten haben, und manche wissen sogar, wann die Welt untergeht. Nur der Agnostiker hat keine Ahnung, wie es mit uns weitergeht. Essayist und Journalist Jürgen Kalwa macht sich auf die Suche nach dem Untergang.

Von Herr Müller *(Illustration)* und Jürgen Kalwa *(Text)*

SCIENCE

강조의 방법으로는 주목성이 높은 색상을 사용하거나, 특정 부분만 차별화하여 돌출시키는 등 여러 가지가 있습니다. 일반적인 방법으로 디자인 요소끼리, 또는 요소와 배경 사이에 공간적 관련성이 생기도록 크기 차이를 두는 방법이 있습니다. 이것을 통해 다양성과 차별성을 만들 수 있으며, 시각 효과를 높일 수 있습니다. 더불어 형태, 색채, 명도 등의 적절한 활용 역시 강조를 통한 극적인 결과를 만들 수 있는 방법입니다.

68 _____

영화 127시간 포스터

가운데 일러스트와 문자로 127시간이라는 주제와 내용을 강조하여 보여주고 있습니다.

69 _____

Brighton 64 gig 포스터 – Quim Marin

강조는 규칙적인 상황에서 변화를 만들 때 효과적입니다. 중심에서 벗어난 원의 일부를 삭제하고 그 사이에 문자를 배치하면서 시각적 주목을 강하게 이끌어 내고 있습니다.

70 _____

Temporada 2010 포스터

색상을 겹쳐서 시각적 강렬함을 이끌었고, 윗부분에서 제목과 여백을 활용하여 문자를 강조하였습니다. 포스터의 시각 동선을 잘 고려하며 정보 전달을 충실히 하고 있습니다.

1 | 대비

대비는 서로 다른 성질이나 분량을 지닌 두 가지 이상의 요소를 나란히 놓았을 때,
그 차이가 현저하게 드러나는 현상을 말합니다. 이것은 형태, 색채, 통일 등 각각
의 특성을 명확하게 강조하기 때문에, 보는 이에게 강한 자극을 줄 수 있습니다.
대비가 크면 클수록 형체가 뚜렷해져서 동적인 자극을 느낄 수 있지만 지나치게
강한 대비는 자연스럽지 않고 현실감이 결여되어 있어 어색해 보이기 쉽습니다.

71 _____

Adam Pendleton 포스터
검은색과 빨간색, 그리고 여백이 주는
공간감이 강렬한 대비를 이루고 있습니다.

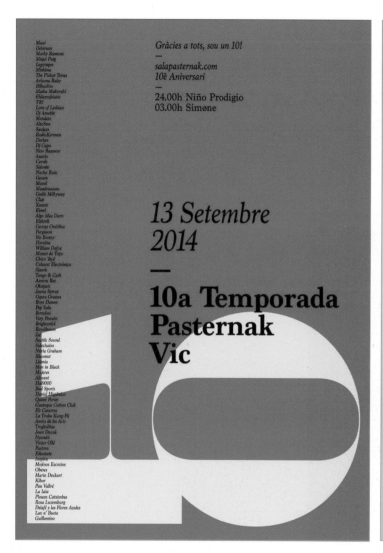

72 _____

Psternak 포스터

열 번째를 상징하는 10 타이포를 강한 대비가 있는 서체로 표현하였습니다.

73 _____

623 – Nick Tiboetts

서체를 하나의 공간으로 생각하고 대비를 활용하면 분리감과 주목도를 높일 수 있습니다.

Dior
VIII

Or rose, diamants et céramique.
Mouvement automatique.
Réserve de marche de 40 heures.

74 _____

Dior 시계 광고 연재 페이지

크기 대비는 가장 확실하고 명확한 전달력을
가지는 표현 수단입니다.

2 | 배경

배경은 중요한 요소를 부각시키기 위해 그 주위를 둘러싼 뒷부분을 말하며, 전체적인 디자인 흐름에 적합한 느낌을 극대화하는 역할도 합니다. 배경이 강하면 내부 요소가 작아 보이고 반대로 배경이 약하면 내부 요소가 커 보입니다. 배경이 주가 될지 요소가 주가 될지는 전체적인 흐름에서 생각해야 합니다.

75

매거진 Wallpaper US

앨리스를 주제로 한 특집 페이지입니다. 각 캐릭터를 특성화한 배경 연출로 인물 진출 효과가 잘 나타나고 있습니다.

좋아 보이는 것들의 비밀

타이포
그래피로
정보를
시각화하라

RULE 3

타이포그래피로 정보를
시각화하라

레이아웃 작업 중에 정말 중요한 것이 타이포그래피의 선택과 적절한 활용입니다. 어느 정도 차이는 있겠지만 타이포그래피는 디자인 경력이 많다고 잘 할 수 있는 것이 아닙니다. 3년 차 디자이너와 7년 차 디자이너의 디자인이 큰 차이가 나지 않을 수도 있습니다. 실력은 타이포그래피를 가지고 얼마나 다양한 시도를 많이 해 보는가에 따라 차이가 나타납니다. 이와 같은 것을 실무에서는 '타이포 플레이'라고 합니다.

문자 자체가 강력한 레이아웃 소스가 될 수 있기 때문에 타이포그래피를 활용하는 것은 큰 이점이 됩니다. 어떤 글꼴을 선택하는가에 따라 글자가 가지고 있는 아름다움을 활용하면 레이아웃 고민을 시원하게 해결할 수도 있습니다.
타이포그래피는 디자인과 관련된 행위에서 가장 근본이 되며, 디자인적 완성도를 총체적으로 관여하는 시각 디자인의 가장 기본으로 여겨지고 있습니다.

+

타이포그래피로 명확한 메시지를 전달하라

+

편집 디자인에서 타이포그래피란 언어적인 방식으로 메시지를 전달하는 소통 수단으로, 비주얼 소통 수단과 대비되는 방식입니다. 언어적인 방식이란 문자나 기호 등을 말하며, 타입이란 서체가 가지고 있는 고유한 모양을 말합니다. 그리고 이 타입의 디자인이 타이포그래피 작업에 사용되는 재료입니다. 언어적인 방식, 즉 타입을 사용하기 때문에 가장 직접적이고 명확하게 메시지를 전달할 수 있고 편집 디자인에서 가장 중요하고 힘 있는 소통 수단이지만, 잘못된 선택 등으로 인해 적절치 않은 타이포그래피 작업을 하면 오히려 소통을 어렵게 만들 수도 있습니다.

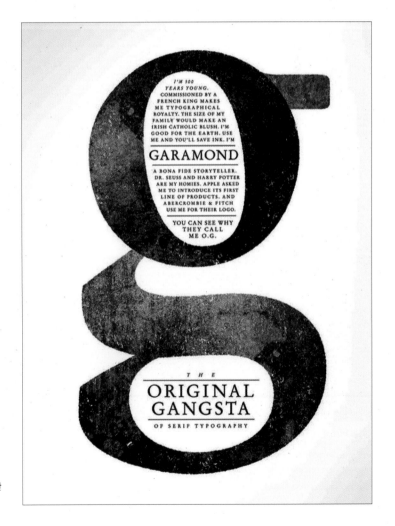

01 _____
가라몬드 서체의 미적 요소만으로 디자인한
포스터 디자인입니다.

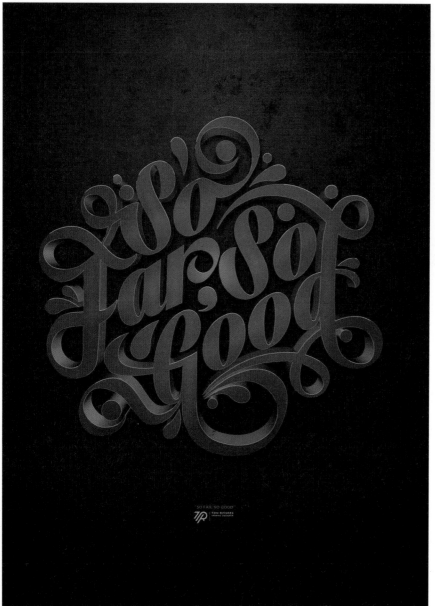

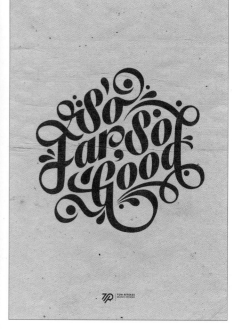

So Far So Good − Tom Pitskes

캘리그래피 포스터에 입체 효과나 질감 등을 입히면 보다 효과적이고
독특한 디자인을 할 수 있습니다.

03 _____

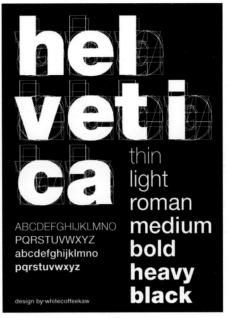

04 _____

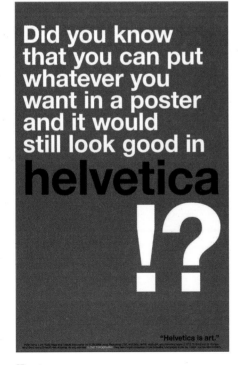

05 _____

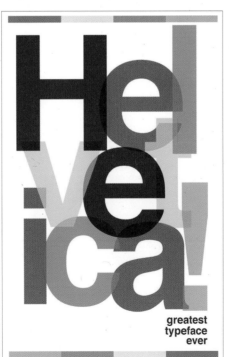

06 _____

헬베티카 서체를 활용한 포스터 디자인

높은 완성도로 인해 오랜 시간 동안 많은 사
랑을 받아오고 있는 헬베티카 서체를 주제
로 다양한 표현을 한 포스터입니다.

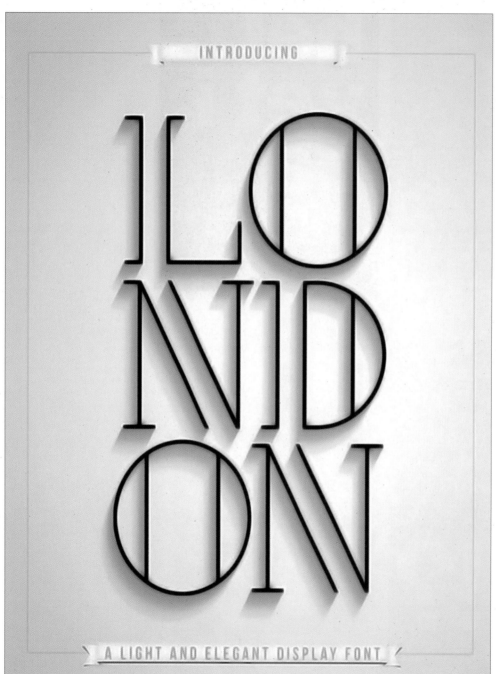

좋아 보이는 것들의 비밀

07 _____

타이포그래피를 활용한 포스터

타이포그래피 자체가 주는 긴장감으
로 사진이나 일러스트를 활용한 포스
터와는 다른 힘이 느껴집니다. 구조적
으로 완성도 높은 서체는 유행을 크게
타지 않고 오랜 기간 사용됩니다.

타입 크기를 결정하는 시각적인 조정을 알자

+

인간의 시각은 본능적으로 문자나 그림을 일정 거리에서 인지할 때 한 덩어리로 봅니다. 본문 구성에도 균형이 필요합니다. 검은색 덩어리가 많으면 크게 보이고, 적으면 작게 보입니다.

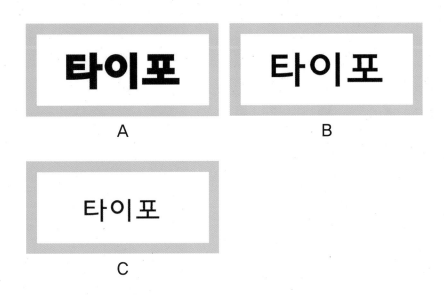

A, B는 같은 글꼴, 같은 크기지만 굵기가 다르고, B는 C와 같은 글꼴, 같은 굵기 이지만 크기가 다릅니다. A가 B보다 커 보이고 B는 C보다 굵어 보입니다.

이렇게 사람이 느끼는 감정을 이용하면 크기는 같지만 다르게 보이는 효과가 있 습니다.

THE
OLYMPIC
DREAM

She captured the mood of the nation in
London 2012, and her own performance was a triumph.
Take your place on the GLAMOUR podium,
Clare Balding – we're officially Team CB. By **Helen Whitaker**

Clare Balding's broadcasting career has spanned 19 years, but since her stint as lead presenter for the BBC's Olympic coverage (and the Paralympics on Channel 4) in 2012, what's the refrain she's heard the most? "'It's her! Whatshername!' People are unfailingly kind and usually want to talk about the Olympics," she says. "They're always very chatty and then say, 'The trouble is, I think I know you.'" It was her warm-hearted, all-encompassing enthusiasm for the Games that made us all feel like part of Clare's gang during London 2012, and her personal highlights reflect those of the nation.

"My favourite pure sporting moments were Mo Farah's double golds, Jessica Ennis, Nick Skelton and the GB show jumpers winning gold, and Olympic success finally for Katherine Grainger and Anna Watkins," she says. "In terms of personal reactions, I loved Bert Le Clos's 'Unbelieveable' interview after his son Chad had beaten Michael Phelps, and Kat Copeland mouthing 'we've won the Olympics' at Sophie Hosking after they'd won the lightweight double sculls."

Clare can also add 'bestseller' to her CV after her memoir *My Animals And Other Family* hit No1 in hardback last year and paperback this year. "I'm very proud to have fulfilled a childhood dream of being a published author," she says. Excitingly there are also talks about adapting it for the screen. "It would be incredible," says Clare. "More interesting is who will play my parents and my grandmother – she gets all the best dialogue!" Watch this space. ▶

148 GLAMOUR

Photograph: Bill Waters/NI Syndication

매거진 Glamour
다양한 정보를 전달하고자 할 때 많은 서체를 사용하면 오히려 읽고 싶지 않는 페이지로 만들어지는 경우가 많습니다.
이처럼 전체적으로 같은 패밀리 계열의 서체를 이용해 시각적인 단계를 나타내는 페이지 디자인을 연습해야 합니다.

Tim Street Porter: Beateworks: Corbis Cédit photo.

L.A. clap de fin ?

**«J'adore Los Angeles. Vivre là-bas a été
la période la plus heureuse de ma vie»,
dixit Victoria Beckham.**

Vivier de stars, terre promise pour un nombre toujours
plus grand de créatifs en mal d'oxygène et de lumière,
l'éden californien est la ville hype par excellence. Pourtant,
derrière le voile de séduction, le visage de ce mythe est en
passe d'être défiguré par de la chirurgie urbaine. Installé à
L.A. depuis des années, fasciné par sa légende, le journaliste
Philippe Garnier parle de pronostic vital engagé.

Par **PHILIPPE GARNIER.**

오른쪽 페이지 타이포그래피를 보면 같은 크기, 같은 서체를 사용해 통일성을 유
지하면서 크기 조절만으로 강, 중, 약의 시각적인 단계를 표현했습니다.

YOUR SKIN IS GETTI... OLDER. IT'S JUST T...

Stop t...
it lose...
Reger...
of tired...

ENER...

See why it works at **skinenergy.com**

N'T
NG

k time and start energizing the look of your skin. As skin ages,
ss responsive to active ingredients. Wake up tired skin with Olay
ed with an innovative skin energizing complex to fight the look
up surface regeneration.

OUNGER-LOOKING SKIN

RED.

10 _____

매거진 Feld, Olay 광고

서체별 특성을 잘 활용하면 문자 자체에 이
미지를 넣어서 색다른 시각적 주목도를 높일
수 있습니다. 문자 안에 이미지를 넣으려면 가
독성이 뛰어나고 세리프가 없으며 굵은 계열
(Bold)의 서체를 활용하는 것이 좋습니다.

폰트 디자인과 글꼴을 분석하자

+

로마자 글꼴이 5만여 종이 넘는 반면 한글 글꼴은 겨우 1천여 종이 넘습니다. 이렇게 현저한 차이를 보이는 이유는 역사의 차이 때문이기도 하지만 한글 폰트 개발 작업이 영문 폰트 개발 작업보다 훨씬 어렵고 까다롭기 때문입니다. 영문 폰트 한 종을 개발하기 위해서는 대문자와 소문자 등을 포함해 52자만 디자인하면 되지만 한글은 초성, 중성, 종성의 결합으로 언어가 이루어지기 때문에 각각의 자음과 모음이 결합되는 모든 경우의 수, 즉 11,172자를 디자인해야 합니다. 당연히 시간과 노력이 훨씬 많이 듭니다.

폰트 개발 회사별 글꼴

현재 우리나라를 대표하는 폰트 개발 회사는 윤디자인 연구소, 산돌커뮤니케이션, 폰트뱅크, 아시아소프트, 한양정보통신, 소프트매직 등이 있습니다. 각각 윤체와 국민서체, 산돌체, FB체, ASIA체, HY체, SM체 등을 개발합니다. 윤체와 산돌체, SM체는 본문 서체로 많이 사용하고 있습니다.

1 | 윤명조와 윤고딕

윤명조와 윤고딕은 100번대, 200번대, 300번대, 500번대, 700번대 서체가 있고 본문용으로 가장 많이 사용하는 서체 중 하나입니다. 비교적 자음이 커서 산돌명조에 비해 현대적인 느낌을 줍니다.

윤고딕

Yoon 가변 윤고딕 100std_OTF 10
Yoon 가변 윤고딕 100std_OTF 20
Yoon 가변 윤고딕 100std_OTF 30
Yoon 가변 윤고딕 100std_OTF 40
Yoon 가변 윤고딕 100std_OTF 50
Yoon 가변 윤고딕 100std_OTF 60

ABCDEFGHIJKLMNOPQRSTUVWXYZ
abcdefghijklmnopqrstuvwxyz
0123456789!@#$%^&*()_+

ABCDEFGHIJKLMNOPQRSTUVWXYZ
abcdefghijklmnopqrstuvwxyz
0123456789!@#$%^&*()_+

타이포그래피의 제반 환경과 그 시설 작업에 관계된 일도
타이포그래피의 한 영역이라 할 수 있는 데 타이포그래피의
발전은 그만큼 인쇄기술과 인쇄역사와 밀접한 관계가
있습니다. 타입이 발전하려면 그 타입을 효과적으로 표현할
수 있는 인쇄기술이 함께 발전을 해야 가능하기 때문입니다.

**타이포그래피의 제반 환경과 그 시설 작업에 관계된 일도
타이포그래피의 한 영역이라 할 수 있는 데 타이포그래피의
발전은 그만큼 인쇄기술과 인쇄역사와 밀접한 관계가
있습니다. 타입이 발전하려면 그 타입을 효과적으로 표현할
수 있는 인쇄기술이 함께 발전을 해야 가능하기 때문입니다.**

윤명조

Yoon 가변 윤명조 100std_OTF 10
Yoon 가변 윤명조 100std_OTF 20
Yoon 가변 윤명조 100std_OTF 30
Yoon 가변 윤명조 100std_OTF 40
Yoon 가변 윤명조 100std_OTF 50
Yoon 가변 윤명조 100std_OTF 60

ABCDEFGHIJKLMNOPQRSTUVWXYZ
abcdefghijklmnopqrstuvwxyz
0123456789!@#$%^&*()_+

ABCDEFGHIJKLMNOPQRSTUVWXYZ
abcdefghijklmnopqrstuvwxyz
0123456789!@#$%^&*()_+

타이포그래피의 제반 환경과 그 시설 작업에 관계된 일도
타이포그래피의 한 영역이라 할 수 있는 데 타이포그래피의
발전은 그만큼 인쇄기술과 인쇄역사와 밀접한 관계가
있습니다. 타입이 발전하려면 그 타입을 효과적으로 표현할
수 있는 인쇄기술이 함께 발전을 해야 가능하기 때문입니다.

**타이포그래피의 제반 환경과 그 시설 작업에 관계된 일도
타이포그래피의 한 영역이라 할 수 있는 데 타이포그래피의
발전은 그만큼 인쇄기술과 인쇄역사와 밀접한 관계가
있습니다. 타입이 발전하려면 그 타입을 효과적으로 표현할
수 있는 인쇄기술이 함께 발전을 해야 가능하기 때문입니다.**

2 | 산돌명조와 산돌고딕

명조체 글꼴이 윤명조나 SM신명조에 비해 완성도가 높은 영문체 Garamond와 비슷하고 본문용 서체로 사용할 수 있어 널리 사랑받고 있습니다. 윤명조나 윤고딕에 비해 자간을 많이 좁히지 않고 큰 수정을 하지 않아도 비교적 안정적입니다.

산돌고딕네오1 씬 Thin
산돌고딕네오1 울트라라이트 UltraLight
산돌고딕네오1 Light
산돌고딕네오1 Regular
산돌고딕네오1 Medium
산돌고딕네오1 SemiBold
산돌고딕네오1 Bold
산돌고딕네오1 ExtraBold
산돌고딕네오1 Heavy

산돌명조네오1 울트라라이트 UltraLight
산돌명조네오1 Light
산돌명조네오1 Regular
산돌명조네오1 Medium
산돌명조네오1 SemiBold
산돌명조네오1 Bold
산돌명조네오1 ExtraBold

ABCDEFGHIJKLMNOPQRSTUVWXYZ
abcdefghijklmnopqrstuvwxyz
0123456789!@#$%^&*()_+

ABCDEFGHIJKLMNOPQRSTUVWXYZ
abcdefghijklmnopqrstuvwxyz
0123456789!@#$%^&*()_+

ABCDEFGHIJKLMNOPQRSTUVWXYZ
abcdefghijklmnopqrstuvwxyz
0123456789!@#$%^&*()_+

ABCDEFGHIJKLMNOPQRSTUVWXYZ
abcdefghijklmnopqrstuvwxyz
0123456789!@#$%^&*()_+

타이포그래피의 제반 환경과 그 시설 작업에 관계된 일도 타이포그래피의 한 영역이라 할 수 있는 데 타이포그래피의 발전은 그만큼 인쇄기술과 인쇄역사와 밀접한 관계가 있습니다. 타입이 발전하려면 그 타입을 효과적으로 표현할 수 있는 인쇄기술이 함께 발전을 해야 가능하기 때문입니다.

타이포그래피의 제반 환경과 그 시설 작업에 관계된 일도 타이포그래피의 한 영역이라 할 수 있는 데 타이포그래피의 발전은 그만큼 인쇄기술과 인쇄역사와 밀접한 관계가 있습니다. 타입이 발전하려면 그 타입을 효과적으로 표현할 수 있는 인쇄기술이 함께 발전을 해야 가능하기 때문입니다.

타이포그래피의 제반 환경과 그 시설 작업에 관계된 일도 타이포그래피의 한 영역이라 할 수 있는 데 타이포그래피의 발전은 그만큼 인쇄기술과 인쇄역사와 밀접한 관계가 있습니다. 타입이 발전하려면 그 타입을 효과적으로 표현할 수 있는 인쇄기술이 함께 발전을 해야 가능하기 때문입니다.

타이포그래피의 제반 환경과 그 시설 작업에 관계된 일도 타이포그래피의 한 영역이라 할 수 있는 데 타이포그래피의 발전은 그만큼 인쇄기술과 인쇄역사와 밀접한 관계가 있습니다. 타입이 발전하려면 그 타입을 효과적으로 표현할 수 있는 인쇄기술이 함께 발전을 해야 가능하기 때문입니다.

3 | SM신명조와 SM중고딕

SM체는 소프트웨어 개발과 OS X 기반 플랫폼에 가장 빠르게 대응했지만 최근
서체를 개발하지 않아 점점 사용자층이 줄어들고 있습니다. 그러나 신명조, 중명
조, 태명조, 견명조 같은 방식이 쉽고 본문에 많이 쓰이며, 매니아 층이 두텁습
니다.

에머랄드빛 하늘이 환희 내다뵈는
郵遞局 창문 앞에 와서 너에게 편지를 쓴다

에머랄드빛 하늘이 환희 내다뵈는
郵遞局 창문 앞에 와서 너에게 편지를 쓴다

에머랄드빛 하늘이 환희 내다뵈는
郵遞局 창문 앞에 와서 너에게 편지를 쓴다

에머랄드빛 하늘이 환희 내다뵈는
郵遞局 창문 앞에 와서 너에게 편지를 쓴다

에머랄드빛 하늘이 환희 내다뵈는
郵遞局 창문 앞에 와서 너에게 편지를 쓴다

에머랄드빛 하늘이 환희 내다뵈는
郵遞局 창문 앞에 와서 너에게 편지를 쓴다

에머랄드빛 하늘이 환희 내다뵈는
郵遞局 창문 앞에 와서 너에게 편지를 쓴다

에머랄드빛 하늘이 환희 내다뵈는
郵遞局 창문 앞에 와서 너에게 편지를 쓴다

에머랄드빛 하늘이 환희 내다뵈는
郵遞局 창문 앞에 와서 너에게 편지를 쓴다

에머랄드빛 하늘이 환희 내다뵈는
郵遞局 창문 앞에 와서 너에게 편지를 쓴다

에머랄드빛 하늘이 환희 내다뵈는
郵遞局 창문 앞에 와서 너에게 편지를 쓴다

SM신명조

SM중고딕

4 | HY중고딕과 HY중명조

매킨토시와 IBM의 호환성이 좋고 아웃라인을 만들기 위한 트루타입^{Truetype Font}의 장점이 있어 과거에는 본문용보다는 일러스트레이터에서 많이 사용했습니다. 하지만 다른 본문용 서체보다 자간이 균등하게 표현되지 않아 조금 불규칙적인 경우가 있어 주의하여 사용해야 합니다.

| HY고딕 A1 굵기 예시표

| HY고딕 A1 200, 400, 500, 700, 800, 900 적용

세계 문자 가운데 한글 즉, 훈민정음은 흔히들 신비로운 문자라 부르곤 합니다. 그것은 세계 문자 가운데 유일하게 한글만이 그것을 만든 사람과 반포일을 알며, 글자를 만든 원리까지 알기 때문입니다. 세계에 이런 문자는 없습니다. 그래서 한글은 정확히 말해 [훈민정음 해례본](국보70호)은 진즉에 유네스코 세계기록 유산으로 등재되었습니다. '한글'이라는 이름은 1910년대 초에 주시경 선생을 비롯한 한글 학자들이 쓰기 시작한 것입니다. 여기서 '한'이란 크다는 것을 뜻하니, 한글은 '큰 글'을 말한다고 하겠습니다.

5 | 신문명조와 신문고딕

산돌체나 윤체처럼 일반 잡지 본문에 많이 사용하지는 않지만 부드럽고 편안한 자형을 가지고 있어 신문 광고나 잡지 광고의 본문으로 자주 쓰이는 서체입니다. 문자 폭이 넓은 편이기 때문에 문자 폭을 '10%' 이상 줄여 사용하는 것이 좋습니다.

크기 25pt　문자 폭 0%　자간 -10

#신문명조　　우리한글 멋진 글꼴

#신문명조　크기 13pt　문자 폭 90%　자간 -20　행간 18

개울가에 올챙이 한마리 꼬물꼬물 헤엄치다. 뒷다리가 쑥~
앞다리가 쑥~ 팔딱팔딱 개구리됐네. 꼬물꼬물 꼬물꼬물 꼬물꼬물
올챙이가 뒷다리가 쑥~ 앞다리가 쑥~ 팔딱팔딱 개구리됐네.
QuarkXPress and Indesign are publishing software
0123456789!@#$ %& * ※ ☏ ♣ ♪ ☞ #

크기 25pt　문자 폭 0%　자간 -20

#신태고딕　　**우리한글 멋진 글꼴**

#신태고딕　크기 13pt　문자 폭 90%　자간 -10　행간 18

개울가에 올챙이 한마리 꼬물꼬물 헤엄치다. 뒷다리가 쑥~
앞다리가 쑥~ 팔딱팔딱 개구리됐네. 꼬물꼬물 꼬물꼬물 꼬물꼬물
올챙이가 뒷다리가 쑥~ 앞다리가 쑥~ 팔딱팔딱 개구리됐네.
QuarkXPress and Indesign are publishing software
0123456789!@ #$%&* ※ ☏ ♣ ♪ ☞ #

캘리그래피로 감각적이고 독창적인 표현을 하라

+

감각적인 디자인 요소 중 하나인 캘리그래피는 보는 이에게 따뜻하고 부드러운 감정이나 강력한 힘을 느끼게 할 수 있습니다. 또한 번짐 효과 등을 표현할 수 있어서 서체, 영화 포스터 타이틀, 패키지 디자인 등 다양한 분야에서 사용이 급증하고 있으며 이 분야를 담당하는 전문가들 또한 많이 확산되고 있습니다.

캘리그래피

서예는 영어로 캘리그래피^{Calligraphy}라고 번역하기도 하는데 원래 Calligraphy는 아름다운 서체라는 뜻을 지닌 합성어입니다. 그리스어 Kalligraphia에서 유래되었고, 독특한 번짐, 살짝 스쳐가는 효과, 여백의 균형미 등 전문적인 핸드레터링 기술로 표현한 글자를 순수 조형의 관점에서 보는 것이 캘리그래피입니다. 디자인 기법이기보다는 먹 또는 잉크 등을 이용해 쓰거나 그리는 그림 문자라고 생각하면 됩니다.

캘리그래피가 붓글씨나 서예와 다른 점은 표현 방식의 차이보다는 용도에 따른 차이가 크다는 점입니다. 문자 조형성과 느낌, 콘셉트를 중요시한다는 점에서도 다르다고 볼 수 있습니다. 우리나라에서도 폰트 개발과 사용이 대중화되고 디자이너들 사이에서 타이포그래피가 인기를 끌면서, 보다 유연하고 개성 있는 디자인 요소로 캘리그래피를 사용하고 있습니다.

좋아 보이는 것들의 비밀

Hauchzarte Herzen

Passion

harmonie

Sensitive

my Manifesto

Création

Sparkles

magic

Hauchfein

Carrara
AMAZONIAN FOREST

Frühlingsgrüße

Lemon

Enchanting

grace

Sensitive

les Parfums

Glam

Collection

le Chic

Printemps

Gentiane
Cassis

Zarte Herzen

11

펜글씨 효과를 활용한 영문 캘리그래피
굵기와 경사의 변화가 시각적인 성격을
결정합니다.

12 _____

Skill to Pay the Bills – Luvas Young

자유로운 캘리그래피와 이미지를 적절하게 조합하면 정형화된 서체를 사용하는 것과는 다르게 시각적인 주목성을 가지게 됩니다.

좋아 보이는 것들의 비밀

13 _____

Rise of the Legend 포스터

캘리그래피는 동양적인 요소인 서
예에서 발전한 것이기 때문에 한
자에 사용할 경우 더욱 효과적인
전달을 할 수 있습니다.

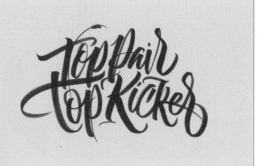

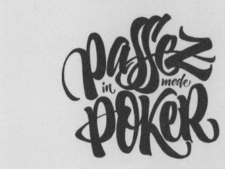

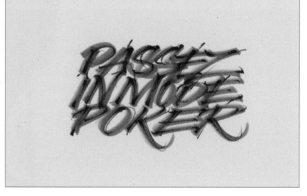

14 _____

컴퓨터로 스캔을 한 다음 채색 작업을 하거나 겹침 효과 등을 사용
하면 더욱 풍성한 그래픽적인 디자인을 할 수 있습니다.

좋아 보이는 것들의 비밀

매거진 마샤스튜어트 리빙 인트로 디자인
캘리그래피는 자연이 주는 느낌과 성격이 상당히 유사합니다.
캘리그래피를 나무, 흙 같은 요소들과 어울리게 사용하여
맞춤 일러스트같이 주제에 맞는 이미지를 표현했습니다.

The Fault in Our Stars Quotes – John Green
서예 방식이 아닌 일러스트 같은 캘리그래피를 활용하면 자유로운
성격을 표현할 수 있습니다. 젊고 역동적인 느낌의 색을 사용하면
더욱 재미있는 디자인을 할 수 있습니다.

캘리그래피 대체 서체

근래 캘리그래피의 작품성이 대중에게 인정받아 관심이 높아지고 배우고자 하는 일반인이나 디자이너가 많습니다. 무엇보다 캘리그래피의 장점은 정형적인 느낌을 주지 않는다는 것입니다. 캘리그래피는 자칫 딱딱해 보이는 디자인을 감각적이고 힘 있는 디자인으로 바꿀 수 있는 중요하고 좋은 요소입니다. 직접 캘리그래피를 작성하지 않더라도 캘리그래피로 만들어진 서체를 사용하는 것도 현실적인 좋은 방법입니다.

Callifraphy
불탄고딕

Callifraphy
더티폰트

Callifraphy
야간비행

Callifraphy
흑백영화

Callifraphy
곰팡이

Callifraphy
흔적

─ PETIT FORMAL SCRIPT ─
Have Faith
─ BEBAS NEUE ─
TAKE PRIDE
─ CAVIAR DREAMS ─
Don't Stress
─ LEARNING CURVE PRO ─
Believe You Can
─ PRATA ─
Be Positive
─ DAWNING OF A NEW DAY ─
Trust Others
─ WISDOM SCRIPT ─
Be Patient

─ BLANCH ─
BE FULLY PRESENT
─ LAVANDERIA ─
Kiss Often
─ ARVIL SANS ─
BE BRAVE
─ SOFIA ─
Be Nice
─ OSTRICH SANS ─
LAUGH DAILY
─ MISSION SCRIPT ─
Keep Promises

Mushroom & Garlic

Kraft

Talking Rain

My dreams are... hey, that's personal. You really think I'm gonna put 'em down here for the whole world to see?

Merck

the Boutique Collection

Brand Exploration

Laissez votre cœur vous guider.

Estee Lauder / For Hilary Duff

Studio A

California

Calirnia Tourism

폰트와 서체, 시각적 특성을 알자

✛

매거진이나 로고를 만들 때 기본적인 문자의 특징을 아는 것은 매우 중요합니다. 서체를 인위적으로 수정하면 어색한 모양으로 변형될 때가 많습니다. 이러한 일들을 줄이기 위해서는 각 서체의 성격과 특성, 명칭 등을 알고 접근하는 것이 좋습니다. 영문과 한글의 구조적 특징을 알아보겠습니다.

영문 폰트 구성 요소

ABCDEFGHIJKLMNOPQRSTUVWXYZ
abcdefghijklmnopqrstuvwxyz

ABCDEFGHIJKLMNOPQRSTUVWXYZ
abcdefghijklmnopqrstuvwxyz

ABCDEFGHIJKLMNOPQRSTUVWXYZ
abcdefghijklmnopqrstuvwxyz

1234567890 1234567890 *1234567890*

~!@#$%^&*()'":;<>{}[]\|

~!@#$%^&*()'":;<>{}[]\|

폰트와 서체

전자 출판에서 서체Typeface와 폰트Font는 간혹 비슷한 의미로 이해됩니다. '서체'가 철저하게 활자의 시각적 속성만을 언급하는 용어라면, '폰트'는 단일 디자인에서 활자 크기와 시각적 속성이 같은 낱자와 기호, 숫자 등으로 구성된 세트Set를 의미합니다.

예를 들어, 디자인 작업을 할 때 서체를 산돌고딕을 사용할지 윤명조를 사용할지 고민합니다. 이럴 때 서체의 시각적인 속성만을 따지며 말할 때는 '서체'라고 이야기합니다. 폰트를 개발하고 디자인하는 폰트 디자이너의 입장에서 10,000여 자가 넘는 한 벌의 글꼴을 디자인할 때 같은 성질이 적용된 폰트를 만듭니다. 폰트 한 벌은 같은 성질을 가진 11,172자로, 이 중에서 많이 사용되는 글자는 2,360자 정도입니다.

좋아 보이는 것들의 비밀

윤고딕220 폰트 구성 요소

ABCDEFGHIJKLMNOPQRSTUVWXYZ
abcdefghijklmnopqrstuvwxyz
1234567890 ~!@#$%^&*()_+<>:"[]{}

윤고딕220 32pt 자간 -15 문자폭97%

타이포그래피를 습득하는 과정

윤고딕230 32pt 자간 -15 문자폭97%

타이포그래피를 습득하는 과정

윤고딕240 32pt 자간 -15 문자폭97%

타이포그래피를 습득하는 과정

윤고딕220 12pt 행간 25pt 자간 -15 문자 폭 97%

그래픽 디자인의 총 분류에서 타이포그래피보다 더 중요한 분야는 없다. 최근 타이포그래피는 인쇄를 수반하는 그래픽 디자인 영역에서 가장 확고부동한 위치를 차지하고 있다. 더욱이 현대 타이포그래피는 논법과 개념성 때문에 순수 예술의 영역으로 확충되었다. 타이포그래피 디자이너의 기량은 형태에 대한 직관력 및 숙련을 통해 얻어지는 기술, 이 두 가지를 모두 요구한다. 타이포그래피에 대한 첫 인상은 숙련된 기술이 더 중요한 것 같지만 점차 타이포그래피가 발휘하는 표현과 직관성이 한층 더 중요하다는 사실을 깨우치게 된다. 대게의 경우 타이포그래피를 습득하는 과정은 지루하고 느리지만, 배움에 대한 만족함이 크다.

오늘날 우리가 사용하는 서체는 매우 다양합니다. 서체를 체계적으로 분류하려는 시도는 서체가 지닌 시각적 특징이 중복되기 때문에 결코 쉬운 일이 아닙니다. 그래서 완벽한 서체 분류 체계는 없고 역사적 발달 과정에 근거한 일반적 분류 체계가 흔히 사용되고 있습니다. 이 체계에서는 모든 서체를 올드 스타일^{Old Style}, 트랜지셔널^{Transitional}, 모던^{Modern}, 이집션^{Egyptian} 또는 슬라브세리프^{Slab Serif}, 산세리프^{Sans Serif}, 디스플레이^{Display}의 여섯 가지 범주로 분류합니다.

1 | 올드 스타일체의 시각적 특성

획 굵기의 대비가 적으며 경사진 세리프체로, 표준적인 굵기를 가지고 있습니다.

2 | 트랜지셔널체의 시각적 특성

획 굵기의 대비가 큰 편입니다. 날카롭고 조금 경사진 세리프를 가지고 있습니다.

3 | 모던체의 시각적 특성

획 굵기의 대비가 큽니다. 매우 가느다란 세리프를 가지고 있습니다.

4 | 이집션체의 시각적 특성

획 굵기 대비가 극히 적고 두껍고 사각진 세리프를 가지며 X축 높이가 높습니다.

5 | 산세리프체의 시각적 특성

굵기 대비가 약간 있습니다. 수직과 수평으로 끝이 잘린 곡선 획 형태를 가집니다.

6 | 디스플레이체의 시각적 특성

자유롭고 형식이 없으며 일률적으로 평가할 수 없을 만큼 다양합니다.

좋아 보이는 것들의 비밀

Old Style 올드 스타일

Transitional 트랜지셔널

Modern 모던

Egyption 이집션

San serif 산세리프

Display 디스플레이

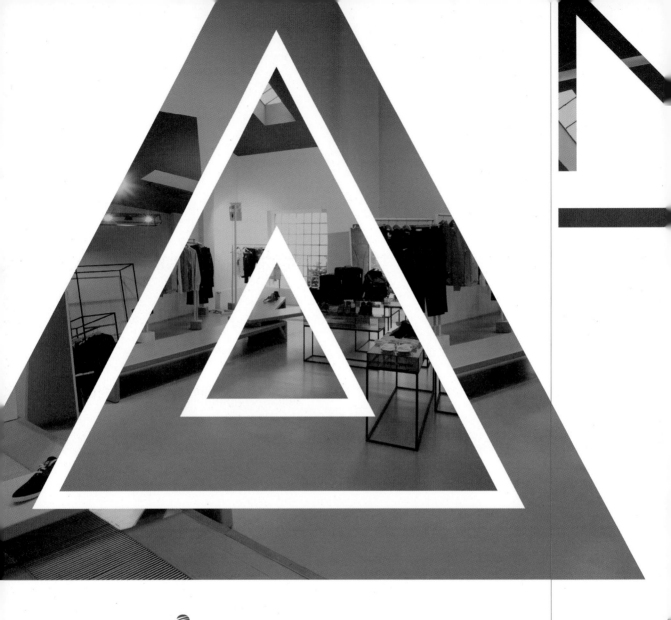

adidas

Y-3
YOHJI YAMAMOTO

stella mccartney

No 74
TORSTRASSE 74
10119 BERLIN / GERMANY
MONDAY – SATURDAY / 12 NOON – 8 PM
–
TEL. +49 30 53 06 25 13
WWW.NO74-BERLIN.COM

17 _____
매거진 Fild, 아디다스 브랜드 컬렉션 광고

역동적인 사선 구도를 사용하면 시각적으로 긴장
감과 속도감을 주어 주목성을 높일 수 있습니다.
전체 페이지를 채울 정도로 큰 서체를 사용했지만
자칫 둔해 보이거나 무거워 보이는 것을 방지하기
위해 아주 가는 문자를 사용해서 적절한 대비감을
주고 있습니다.

From *Moonlighting* to *Moonrise Kingdom*, **BRUCE WILLIS** has made a career of confounding audiences. Here's a guy who can shoot 'em up with the best of the Arnolds and the Slys—yippee-ki-yayyyy!—and then twee it up, all sensitive and vulnerable, for Wes Anderson. The result? ➤➤

BRUCE

ALMIGHTY

🔲 MARIO TESTINO

➤➤ One of the weirdest bodies of work (in a good way) of any A-list actor in Hollywood. **Michael Hainey** sits down with Willis in London and finds a man who's old enough to have some thoughts on where he's been—and young enough to care a lot more about where he's going

GQ.COM 148 MAR'13

18 _____

매거진 GQ 배우 인터뷰

문자 자체가 주는 시각적인 요소를 활용해 면 분할 기법으로 전체 페이지를 재구성했습니다.
각 면마다 색상을 다양하게 적용해서 배우의 다양한 모습을 표현했습니다.

19 _____

폰트 모양 자체의 긴장감을 이용한 포스터

서체의 극적인 굵기 대비가 주는 구도감과 문자 일부분을 삭제하는
방법으로 시각적 긴장감을 강하게 끌어내고 있습니다.

20 _____

폴란드 예술가 전시회 Polnische Plakate 포스터

문자를 사용하여 강한 주목성을 가지고 있으며,
검은색, 흰색, 빨간색의 강렬한 배색이 관심을 유도하고 있습니다.
특히 아랫부분에 사용한 빨간색으로 인해 보는 이가 문자 부분을 읽게 됩니다.

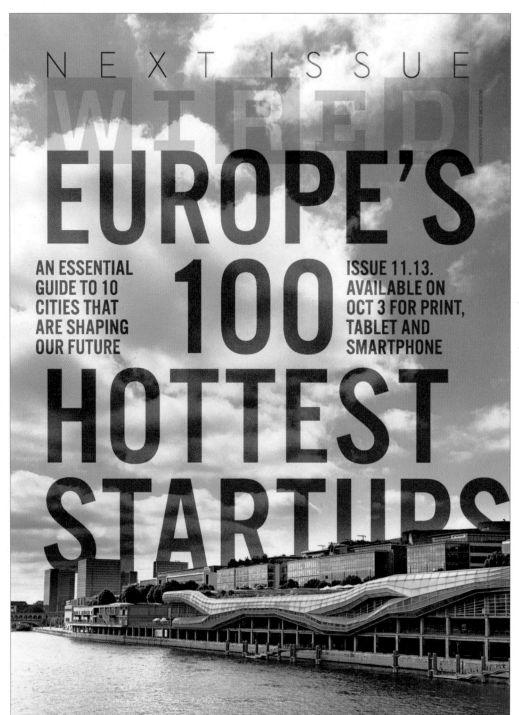

NEXT ISSUE

WIRED

EUROPE'S 100 HOTTEST STARTUPS

AN ESSENTIAL
GUIDE TO 10
CITIES THAT
ARE SHAPING
OUR FUTURE

ISSUE 11.13.
AVAILABLE ON
OCT 3 FOR PRINT,
TABLET AND
SMARTPHONE

21 _____

매거진 Wired 포스터

사진의 크기감과 타이포를 활용
하면 시선을 끌기 좋은 구성이 됩
니다. 만약 사진이 아닌 다른 바탕
위에 타이포그래피를 표현했다면
서체가 강하게 굵지 않기 때문에
크기 대비가 주는 힘이 이렇게 강
하지 않았을 것입니다.

문자의 구조를 알아보자

+

기하학적인 형태에서 출발한 문자는 오랜 시간을 거치면서 서서히 발전해 왔습니다. 기본적인 구조를 이해하면 타이포그래피를 보다 효과적으로 표현하는 데 많은 도움이 됩니다. 탄탄한 타이포그래피의 가장 기본은 골격의 이해입니다.

영어의 해부학적 구조

명명법Nomenclature은 수세기를 걸쳐 발전해 왔습니다. 타이포그래피 디자이너들은 낱자 각 부분을 지칭하는 명칭을 익힘으로 문자의 시각적 조화 및 감각적 이해를 더욱 높일 수 있습니다. 활자의 해부적 구조$^{Anatomy\ of\ Type}$를 설명하는 다양한 용어들은 사람의 신체 기관 이름과 매우 흡사합니다. 하나의 글자는 팔Arm, 다리Eye, 등Spine 그리고 사람의 신체에는 없지만 꼬리Tail나 줄기Stem와 같은 요소들로 구성됩니다.

1 스템(Stem) : 낱자의 세로 획입니다.

2 바(Bar) : 낱자의 가로 획입니다.

3 세리프(Serif) : 글자의 획 끝부분에 붙어 있는 짧게 튀어나온 획을 말하며 세리프가 없는 글자를 산세리프라고 합니다. 두껍고 묵직한 '브래킷 세리프', 가늘고 가벼운 '언브래킷 세리프'로 분류합니다.

4 카운터(Counter) : 낱자에서 획으로 둘러싸인 부분을 말하며 폐쇄된 공간과 일부 개방된 공간을 모두 지칭합니다.

5 사발(Bowl) : g에서 흰 공간을 둥글게 감싼 획입니다. 그러나 g의 밑부분은 특별히 '루프(Loop)'라고 합니다.

6 귀(Ear) : g의 오른쪽 윗부분에 돌출된 작은 획입니다.

7 꼬리(Tail) : j처럼 밑으로 흘려진 대각선 획입니다.

8 꼭지(Apex) : A에 있는 뾰족한 정점입니다.

9 눈(Eye) : e의 폐쇄된 공간입니다.

10 구석살(Fillet) : 스템과 세리프가 연결된 부분의 살입니다. 세리프 종류에 따라 두둑한 것도 있고 전혀 없는 것도 있습니다.

11 등뼈(Spine) : S에서 위와 아래를 연결하는 획입니다.

12 루프(Loop) : g에서 밑으로 둥글게 휘어진 획입니다.

13 다리(Leg) : K 또는 k에서 밑으로 뻗은 대각선 획입니다.

14 고리(Link) : g에서 '사발'과 '루프'를 연결하는 부분입니다.

15 어깨(Shoulder) : 굵은 수직 획과 가는 수평 획을 연결하는 둥근 획입니다.

16 크로스바(Crossbar) : A나 H와 같이 양끝을 잇거나, 또는 f나 t와 같이 수직 획을 상하로 양분하는 선입니다.

17 터미널(Terminal) : 산세리프에서 획이 끝나는 말단 부분입니다.

18 팔(Arm) : T나 E와 같이 한 방향이나 양 방향으로 뻗은 수평 획입니다.

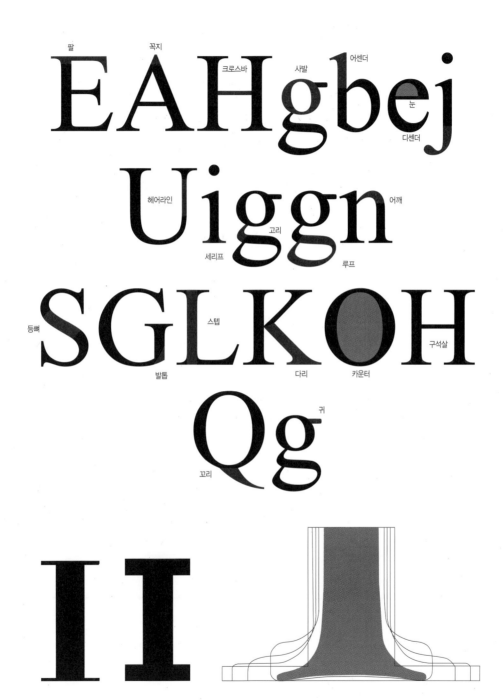

EAHgbej
Uiggn
SGLKOH
Qg

팔 꼭지 크로스바 사발 어센더 눈 디센더 헤어라인 고리 어깨 세리프 루프 등뼈 스텝 구석살 발톱 다리 카운터 귀 꼬리

II

(왼쪽) 언브레킷 세리프와 브래킷 세리프, (오른쪽) 여러 가지 세리프의 형태

영문이 정렬되는 가상의 선

1 베이스라인(Baseline) : 일반적인 대문자와 일부 소문자의 아래선이 정렬되는 선입니다.

2 어센더라인(Ascenderline) : 대문자나 소문자의 가장 윗부분에 해당하는 가상의 선입니다.

3 디센더라인(Descenderline) : 소문자 g, p, q, y 등에서 가장 아래에 해당하는 가상의 선입니다.

4 x-라인(X-Line) : 소문자 x의 가장 윗부분에 해당하는 가상의 선으로, 허리선 (Meanline)이라고 합니다.

5 x-높이(X-Height) : 소문자 x의 높이로, 소문자를 이야기할 때 주로 언급합니다. 같은 크기의 서체라도 x-높이가 크면 더 크게 보입니다.

6 어센더(Ascender) : x-라인보다 높은 부분의 공간입니다.

7 디센더(Descender) : 소문자 베이스라인 아래로 내려온 공간입니다.

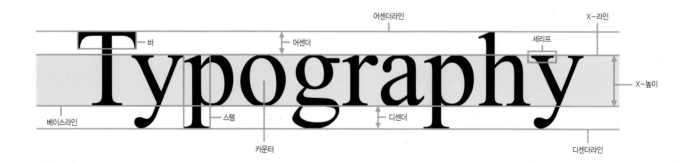

좋아 보이는 것들의 비밀

한글의 해부학적 구조와 낱자 명칭

한글은 초성, 중성, 종성으로 구성된 음소*가 모여 낱자를 이루며, 음소 문자의 한글을 음절 단위로 모아서 쓰는 것으로 매우 독특합니다. 예를 들어, '달'이라는 음절을 적을 때 초성 'ㄷ', 중성 'ㅏ', 종성 'ㄹ'을 영어처럼 'ㄷㅏㄹ'로 풀어서 쓰지 않고 '달'처럼 모아서 사용합니다. 한자와 같이 세로쓰기가 가능한 것도 특징입니다.

1 줄기 : 닿자나 홀자를 이루는 짧거나 긴 획을 말합니다. 닿자 중 가로로 된 줄기를 가로줄기, 세로로 된 줄기를 세로줄기라고 합니다.

2 보 : 홀자*를 이루는 가로로 된 모든 줄기입니다. 건축에서 비롯된 이름입니다.

3 안기둥 : 겹기둥에서 안에 있는 기둥입니다.

4 이음보 : '와'와 '과' 등 섞임 모임 글자에서 다음 기둥으로 이어지기 위해 휘어진 보입니다.

5 걸침 : 두 개의 세로줄기 사이에 걸쳐 있는 가로줄기, 혹은 두 개의 기둥 사이에 걸쳐 있는 곁줄기*입니다.

6 쌍걸침 : 두 개의 기둥 사이에 걸쳐 있는 두 개의 걸침입니다.

7 윗걸침 : 쌍걸침에서 위에 있는 걸침입니다.

8 아래걸침 : 쌍걸침에서 아래에 있는 걸침입니다.

9 동글이응 : 동그라미에 가까운 이응의 둥근 줄기입니다.

10 타원이응 : 동글이응이 아닌 납작하거나 길죽한 타원으로 된 이응 줄기입니다.

11 바깥이응 : 줄기 바깥의 이응입니다.

12 안이응 : 줄기 안의 이응입니다.

- 음소 : 언어의 음성 체계에서 단어의 의미를 구별 짓는 최소 소리 단위입니다.

- 홀자 : 홀소리를 나타내는 글자입니다. ㅏ, ㅑ, ㅓ, ㅕ, ㅗ, ㅛ, ㅜ, ㅠ, ㅡ, ㅣ 등이 있습니다.

- 곁줄기 : ㅏ, ㅑ, ㅓ, ㅕ와 같이 세로 기둥에 옆으로 짧게 붙은 가지 모양의 줄기를 말합니다.

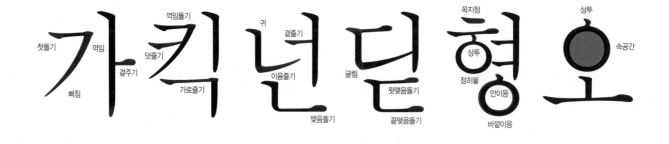

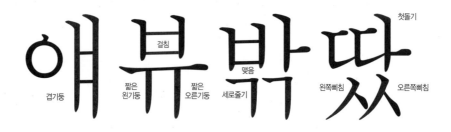

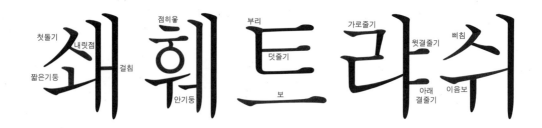

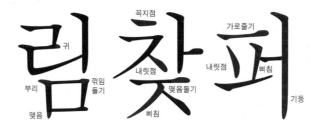

한글의 해부학적 구조

좋아 보이는 것들의 비밀

한글이 정렬되는 가상의 선

1 왼선 : 가장 왼쪽에 있는 낱자의 시작 세로선입니다.

2 오른선 : 가장 오른쪽에 있는 낱자의 마침 세로선입니다.

3 첫닿왼선 : 삐침을 제외한 첫닿자*가 시작하는 세로선입니다.

4 첫닿오른선 : 첫닿자가 끝나는 세로선입니다.

5 받침왼선 : 받침이 시작되는 세로선입니다.

6 받침오른선 : 받침이 끝나는 세로선입니다.

7 기둥선 : 기둥 역할을 하는 홀자의 세로선입니다.

8 기둥 : 홀자 중 세로로 된 모든 줄기를 말하며 글자 전체를 지지하는 역할에서 '기둥'이라고 합니다. 겹기둥, 짧은기둥, 바깥기둥, 안기둥 등이 있습니다.

• 첫닿자 : 왼쪽에 세로면으로 글자가 가
장 먼저 시작되는 부분입니다.

• 닿자 : '닿소리'라고도 하며 자음의 순우
리말입니다.

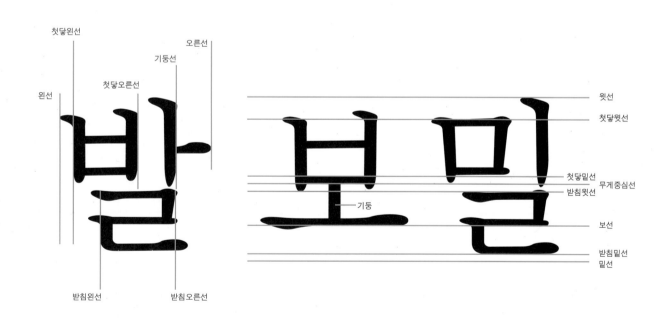

9 밑선 : 제일 아랫부분에 있는 낱자의 마침 가로선입니다.

10 첫닿윗선 : 첫 자음의 시작선입니다.

11 첫닿밑선 : 첫 자음의 끝선입니다.

12 받침윗선 : 받침의 시작선입니다.

한글 받침에 따른 글자 구분

1 민글자 : 받침닿자가 없는 낱글자입니다. 덧붙여 딸린 것이 없다는 우리말 '민'을 사용합니다.

2 받침글자 : 받침닿자가 있는 낱글자입니다.

3 가로 모임 글자 : 첫닿자와 홀자가 가로로 모아진 글자입니다. (예 : 가, 나, 별 등)

4 세로 모임 글자 : 첫닿자와 홀자가 세로로 모아진 글자입니다. (예 : 류, 를, 표 등)

5 섞임 모임 글자 : 첫닿자와 홀자가 가로와 세로로 모아진 글자입니다. (예 : 와, 과 등)

폰트 패밀리

패밀리 계열 글꼴은 하나의 디자인 사상을 두고 통일성을 지키면서도 약간의 변화가 있습니다. 패밀리가 잘 구성되어 있는 대표적인 글꼴이 헬베티카와 유니버스입니다. 패밀리 글꼴을 이용하면 통일감을 주는 동시에 변화를 주어 디자인 완성도를 높일 수 있습니다. 일반적으로 폰트 굵기와 무게에 따라 씬[Thin], 라이트[Light], 레귤러[Regular], 미디움[Medium], 볼드[Bold]로 나누고 문자 폭에 따라 울트라 익스팬디드[Ultra Expanded], 엑스트라 익스팬디드[Extra Expanded], 엑스트라 컨덴시드[Extra Condensed], 울트라 컨덴시드[Ultra Condensed], 컴프레시드[Compressed] 등으로 나눕니다.

유니버스는 가독성이 매우 뛰어나며 많은 패밀리 서체들이 모두 똑같이 어센더, 디센더, x–높이를 가지고 있기 때문에 서로 뒤섞어 사용하더라도 일관된 시각적 흐름이 유지됩니다. 이 장점은 패밀리 폰트에서 매우 중요한 핵심 사항이며 폰트 사용에 있어 융통성과 무한한 가능성을 갖게 합니다.

						39 *Graphic 12345*
		45 *Graphic 12345*	45 Graphic 12345	47 *Graphic 12345*	47 Graphic 12345	49 Graphic 12345
53 *Graphic 12345*	53 Graphic 12345	55 *Graphic 12345*	55 Graphic 12345	57 *Graphic 12345*	57 Graphic 12345	
63 *Graphic 12345*	63 Graphic 12345	65 *Graphic 12345*	65 Graphic 12345	67 *Graphic 12345*	67 Graphic 12345	
73 *Graphic 12345*	73 Graphic 12345	75 *Graphic 12345*	75 Graphic 12345			
		85 *Graphic 12345*	85 Graphic 12345			
		93 *Graphic 12345*	93 Graphic 12345			

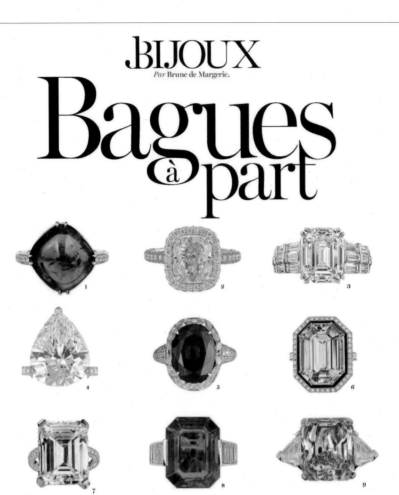

Bagues à part

Diamants blancs, roses ou jonquille, saphirs, émeraudes et rubis : à l'approche de Noël, les **pierres précieuses** font le plein de carats et s'affichent au format bague, sans pudeur et au bout des doigts.

1 Bague «Joy» sertie d'une émeraude cabochon (12 cts) et de diamants ronds, sur or blanc, BOUCHERON. 2 Bague «Aura» sertie d'un diamant jaune taille radiant (3 cts) et pavée de 144 diamants blancs taille brillant, sur platine, DE BEERS. 3 Solitaire «Ultimate Bridal» serti d'un diamant taille émeraude (3,22 cts) et de 24 diamants taille baguette (2,44 cts), sur platine, HARRY WINSTON. 4 Bague sertie d'un diamant poire (23 cts) et pavée de 300 diamants, sur or blanc, CHOPARD. 5 Bague sertie d'un rubis burmalite (4,91 cts) et micro-sertie de diamants, sur or blanc, DAVID MORRIS. 6 Bague sertie d'une tourmaline verte taille émeraude (19 cts) et de 126 diamants, et onyx noir, sur platine, TIFFANY & CO. 7 Solitaire serti d'un diamant jonquille taille émeraude (12 cts) et pavé de diamants, sur or jaune, MESSIKA. 8 Bague sertie d'une émeraude (7,37 cts) et de diamants baguette, sur platine, CARTIER. 9 Bague sertie d'un diamant rose taille émeraude (7,69 cts) et de diamants blancs (9,26 cts), sur platine, GRAFF.

DR

매거진 Vogue 프랑스판

제목, 부제, 발문, 본문, 캡션까지 모두 같은 서체를 사용하였지만 크기, 이탤릭, 굵기 등을 활용해
많은 요소가 있음에도 통일감이 느껴지며 읽힘에 지장을 주지 않는 힘 있는 레이아웃입니다.

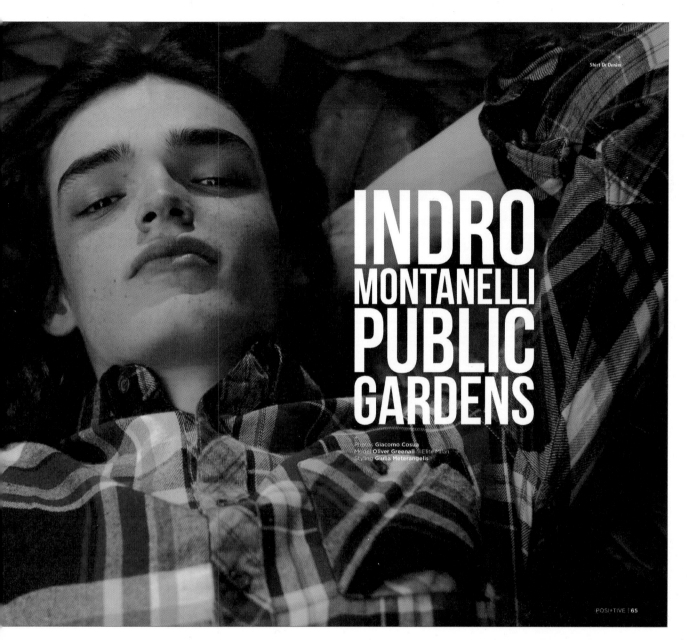

Shirt Dr Denim

INDRO
MONTANELLI
PUBLIC
GARDENS

Photo: **Giacomo Cosua**
Model **Oliver Greenall** @Elite Milan
Styling **Giulia Meterangelis**

POSI+TIVE | 65

23 _____

매거진 Positive

폰트 패밀리 활용으로 단단한 구성감을
보이며 시각적 긴장을 줍니다.

BERLIN FASHION WEEK
ARCHIVE SELECTION

Photos by **Petra Fantozzi**
www.petrafantozzi.com

MARCEL OSTERTAG

www.marcelostertag.com

24 _____

매거진 Positive 인트로 페이지

패밀리 서체를 활용한 디자인입니다. 가독성을 고려해 여백을 두었고 굵기를 변경해 힘의 강약을 조절하였으며, 간결하게 빨간색과 흰색을 조합하였습니다.

가독성을 높여 읽히게 하라

+

문자를 디자인적 요소로 사용하기도 하지만 문자의 가장 큰 특징은 역시 '읽힘'에 있습니다. '읽힘'은 책이 있는 가장 본질적인 이유입니다. '읽힘'을 위한 가독성과 정렬은 절댓값이 아닌 상황에 따른 변화를 고려해야 합니다.

가독성Legibility은 읽는 이가 얼마나 빠르게 일정량의 글을 읽을 수 있는가에 대한 효율성을 뜻합니다. 가독성을 높이려면 감각적인 부분과 노력도 필요하지만 어느 정도의 규칙이 있습니다. 가독성에 영향을 주는 요소는 서체, 자간, 행간, 폰트 크기, 정렬 방식 등입니다.

가독성을 높이려면 디자이너가 이러한 요소들을 충분히 이해하고 숙지해야 하며, 자신이 다룰 내용 자체를 충분히 해석할 수 있을 때 그것들을 적용하여 가독성을 향상시키는 시도를 해야 합니다.

서체

단순한 것이 가장 안전하면서 오랜 시간 질리지 않는다는 말이 있습니다. 가독성을 위한 첫 단계로 활자의 비례가 적절한 본문체인 윤명조, 산돌명조, 바스커빌Baskerville, 가라몬드Garamond, 벰보Bembo, 보도니Bodoni와 같은 고전적인 세리프 서체나 윤고딕, 산돌고딕, 헬베티카Helvetica, 프루티거Frutiger, 유니버스Universe와 같은 산세리프 서체들을 선택하는 것이 좋습니다.

자간이 불규칙하거나, 지나치게 멋을 내거나, 시각적 변덕스러움이 강조된 서체는 가독성이 떨어집니다. 이러한 서체들은 제목용으로 사용할 것을 권장하며, 본문과 같이 많은 내용을 다루는 작업에는 적절하지 않습니다.

활자 크기

본문 양이 많을 경우 크기가 지나치게 크거나 작은 활자는 보는 이의 눈을 금방 피로하게 하여 싫증을 느끼게 합니다. 대체적으로 바람직한 본문 활자 크기는 8포인트에서 11포인트 이내입니다.

한편, 한 줄의 행에 나열되는 문자 수 역시 가독성과 연관되는 요소입니다. 일반적으로 한글 기준으로 한 행에 35개에서 50개의 문자가 놓이는 것이 이상적이며, 알파벳 기준으로 한 행에 60개에서 70개의 문자가 놓이는 것이 이상적입니다. 앱북과 모바일에 따른 가독성은 별도로 고민해야 합니다.

행간

행간은 보는 이가 끊임없이 하는 눈 운동을 원활하게 도와주는 공간적 요소입니다. 만일 행과 행 사이에 충분한 공간이 없다면, 눈은 각 행을 구별하는 데 어려움을 겪습니다. 반대로 행간이 지나치게 넓은 경우에도 독자들이 다음 행을 찾기가 어렵습니다.

일반적으로 본문을 구성하는 활자 크기가 8포인트에서 11포인트 이내일 때, 행간을 1~4포인트 추가하면 독자들이 각 행을 쉽게 구별하는 데 도움이 되어 가독성이 향상됩니다.

Alors qu'il visite le domaine d'un manoir à rénover dans le petit village anglais de Headbourne Worthy, à côté de Winchester, Andy Ramus découvre au détour d'un chemin une écurie tombée en ruine. L'œil aiguisé du fondateur d'AR Design Studio, spécialiste des extensions et de la remodélisation des vieilles demeures, tombe aussitôt sous son charme, et convainc les propriétaires du manoir de le rénover également en une superbe maison familiale. L'écurie, chargée d'histoire, abritait le célèbre Lovely Cottage, l'étalon vainqueur du Grand National de 1946, la plus prestigieuse course de chevaux

74

socié Lau-
rend alors
ur trans-
ison claire
, un salon,
ger, tout en
et cher aux

ges le "res-
ment", les
r ont puisé
. Pour eux,
ctions sont
stoire, elles
olutions et
téressants.

Le concept est donc de préserver l'exis-
tant, tout en ajoutant quelques détails,
purs et simples. Les murs de bois des
stalles originelles (boxes à chevaux)
ont été lavés et rénovés, les portes ont
été conservées, le tout révélant un
incroyable travail d'artisanat. Les plus
beaux éléments ont été nettoyés, une
seconde vie leur a été donnée et une
nouvelle fonction attribuée : les auges
sont devenues des éviers, et les vieux
anneaux de métal, des porte-serviettes
dans les salles de bains. Une fois ces
étapes de restauration terminées, les
architectes ont opté pour une décora-
tion claire, contemporaine et neutre,
qui puisse mettre en valeur tous ces
éléments.

Espace

L'écurie étant de plain-pied, l'espace
a été divisé en deux parties distinctes :
living et sleeping, tout en prenant soin
de conserver une circulation fluide
dans toute la maison. Celle-ci se com-
pose de grandes pièces conviviales et
spacieuses : une cuisine ouverte sur la
salle à manger, placée en plein cœur
de la maison, un salon et une salle de
bains familiale pour la partie living ;
trois chambres avec salles de bains
privatives pour la partie sleeping. Le
sol, en béton poli, reste le même dans
toutes les pièces, donnant ainsi une
unité à la maison, et faisant écho à son
passé agricole. De nouvelles fenêtres
ont été installées afin d'isoler complè-

tement le lieu, et dégager une sensation
de lumière et de chaleur. Un environ-
nement idéal pour une famille, qui allie
le charme de l'ancien à la notion rassu-
rante du neuf.
En conservant de nombreux éléments
d'origine, le Studio a su rester fidèle à
l'origine du bâtiment et à la nature avoi-
sinante, pour ainsi perpétuer une his-
toire, des émotions. Avec une approche
claire, contemporaine et eco-friendly,
le studio AR Design a créé une mai-
son familiale élégante, sophistiquée et
contemporaine, récompensée par le
Royal Institute of British Architects.
—

PAR JULIE BOUCHERAT
WWW.ARDESIGNSTUDIO.CO.UK

Double page précédente, vue
sur la salle à manger et la cuisine
attenante.
Page de gauche, l'écurie vue de
l'extérieur. Ci-dessous, une des
chambres de la maison.

Photos : DR

Photos : DR

25 _____

매거진 Milk Decoration

행간, 자간, 단락 수는 글자를 읽을 때 중요한 요소입니다. 3단 구성이 아니라 2단 구성이었다면 다음 행으로 글을 읽어 내려가기가 쉽지 않았을 것입니다. 그럴 경우 행간을 보다 넓게 잡아 독자의 편의를 높여야 합니다.

정렬로 본문 가독성을 높여라

+

왼끝 맞추기

왼끝 맞추기는 왼쪽이 직선 상에 정돈되고 오른쪽은 흘려진 상태를 말하는데 일정한 어간을 유지하며 조판되고 각 행의 길이가 다릅니다. 이 정렬 방식은 많은 양의 문자를 다룰 때 가장 이상적입니다.

타이포그래피 발전은 인쇄 기술 및 인쇄 역사와
밀접한 관계가 있습니다. 타입이 발전하려면
해당 타입을 효과적으로 표현할 수 있는 인쇄 기술이
함께 발전해야 가능하기 때문입니다.
쉽게 생각해 자동차로 비유하면 고속으로 달릴 수
있는 엔진 개발도 중요하지만 거기에 맞는 타이어 기술과
제어를 할 수 있는 브레이크 기술이 함께 발전해야
하는 것과 같은 이유입니다.

1 | 장점

• 흰강 현상 : 단어 사이의 간격이 벌어져서 예상치 않은 빈 공간이 생겨 가독성을 떨어뜨리는 현상입니다.

어간이 일정하므로 가독성이 높습니다. 또한 흰색 바탕 위에 흰강 현상*이 생기는 것을 막을 수 있습니다. 특히 행 폭이 좁을 경우에 더욱 효과적입니다. 또한 각 행의 길이가 길고 짧음을 허용하여 당연히 하이픈이 필요 없습니다. 읽는 이는 새로운 행의 시작을 찾는 데 큰 어려움이 없으며, 고르지 못한 오른쪽 흘림은 시각적 흥미를 더해 주기 때문에 지루함을 방지합니다.

좋아 보이는 것들의 비밀

2 | 단점

행 길이가 모두 달라 레이아웃을 방해하고, 디자인에 어려움을 주는 경우도 있습니다. 전체적으로 문단 실루엣이 안쪽으로 일정하게 오목하거나, 반대로 볼록한 것은 금물입니다. 오른쪽 흘림은 조형적으로 아름답고 리듬감이 있어야 합니다.

오른끝 맞추기

오른끝 맞추기는 오른쪽이 정돈되고 왼쪽이 흘려진 상태인데, 이 정렬 방식은 적은 양의 문자에는 적합하지만, 많은 양의 문자에 사용하면 구독자가 읽기 불편할 수 있습니다.

> 타이포그래피 발전은 인쇄 기술 및 인쇄 역사와
> 밀접한 관계가 있습니다. 타입이 발전하려면
> 해당 타입을 효과적으로 표현할 수 있는 인쇄 기술이
> 함께 발전해야 가능하기 때문입니다.
> 쉽게 생각해 자동차로 비유하면 고속으로 달릴 수
> 있는 엔진 개발도 중요하지만 거기에 맞는 타이어 기술과
> 제어를 할 수 있는 브레이크 기술이 함께 발전해야
> 하는 것과 같은 이유입니다.

1 | 장점

이 정렬은 자주 사용되지 않으나 극히 짧은 문장에 흥미로운 레이아웃을 만들 수 있습니다. 또한 왼끝 맞추기처럼 일정한 어간을 유지할 수 있는 장점도 있습니다.

2 | 단점

시각적으로 흥미로울 수 있지만 이 정렬은 읽는 데 많은 노력을 요구합니다. 왼쪽에서 오른쪽으로 읽는 것에 익숙해진 독자는 왼쪽이 가지런하지 않으면 큰 혼란을 겪기 때문입니다. 보는 이는 오른끝 맞추기를 읽을 때 각 행의 서두를 찾기 위해 잠시 동안 머뭇거리게 됩니다. 오른끝 맞추기는 글이 매우 짧거나 흥미를 유발해야 할 경우에만 바람직하며 그렇지 않을 경우 독자는 글을 다 읽기도 전에 지치는 일이 발생합니다.

양끝 맞추기

양끝 맞추기는 단락의 양끝 모두가 일직선 상에 나란히 정렬된 상태를 말합니다. 읽는 이에게 가장 친숙한 방법이지만 흰강 현상이나 영문일 경우 하이픈 조절에 주의해야 합니다.

> 타이포그래피 발전은 인쇄 기술 및 인쇄 역사와 밀접한 관계가 있습니다. 타입이 발전하려면 해당 타입을 효과적으로 표현할 수 있는 인쇄 기술이 함께 발전해야 가능하기 때문입니다.
> 쉽게 생각해 자동차로 비유하면 고속으로 달릴 수 있는 엔진 개발도 중요하지만 거기에 맞는 타이어 기술과 제어를 할 수 있는 브레이크 기술이 함께 발전해야 하는 것과 같은 이유입니다.

좋아 보이는 것들의 비밀

1 | 장점

대부분의 글들은 거의 양끝 맞추기로 조판되어 있습니다. 양끝 맞추기가 글을 읽기에 가장 적합하기 때문입니다. 이 정렬은 읽는 이가 디자인보다 내용에 집중하도록 합니다. 소설처럼 내용이 많거나 혹은 글의 존재가 두드러지지 말아야 한다면 가장 이상적인 정렬 방식이라고 할 수 있습니다.

2 | 단점

행 폭이 너무 좁은 경우는 심미성이 떨어지고, 불규칙한 어간으로 독서 효과가 저하되는 일이 생길 수 있습니다. 양끝 맞추기는 행의 좌우를 강제로 직선상에 일치시켜 어간들을 실제보다 넓히거나 좁히기 때문에 어간들이 불규칙하게 되는데 특히 이 불규칙한 어간들은 상하로 이어져 마치 흰색의 강줄기처럼 보이는 흰강 현상이 나타날 수도 있습니다.

가운데 맞추기

가운데 맞추기는 가운데를 기준으로 모든 행들을 대칭시키는 정렬 방식입니다. 특히 브로슈어같이 적은 양의 문자를 처리할 경우에 바람직하며 품위 있고 고급스럽거나 은유적인 느낌을 표현하기 적합합니다. 그러나 가독성은 그리 뛰어난 편이 아니므로 많은 양의 문자를 적용할 때는 바람직하지 않습니다.

타이포그래피 발전은 인쇄 기술 및 인쇄 역사와
밀접한 관계가 있습니다. 타입이 발전하려면
해당 타입을 효과적으로 표현할 수 있는 인쇄 기술이
함께 발전해야 가능하기 때문입니다.
쉽게 생각해 자동차로 비유하면 고속으로 달릴 수
있는 엔진 개발도 중요하지만 거기에 맞는 타이어 기술과
제어를 할 수 있는 브레이크 기술이 함께 발전해야
하는 것과 같은 이유입니다.

1 | 장점

일정한 어간을 유지할 수 있고, 형태감이 독자의 흥미를 유발합니다. 대칭이라는
형태는 항상 고전적이며 품격 있는 디자인을 표현할 수 있습니다. 가운데 맞추기
를 할 때는 시각적으로 흥미로운 실루엣이 탄생하도록 신경 써야 하며 각 행의 길
이도 변화를 주어야 합니다.

2 | 단점

오른끝 맞추기와 마찬가지로 이 정렬은 다음 행의 서두를 찾는 데 어려움이 있습
니다. 그러므로 적은 양의 글을 다루거나 시각적 흥미가 꼭 필요할 때만 적용하는
것이 바람직합니다.

비대칭 정렬

비대칭 정렬은 앞에서 설명한 내용과 판이한 방식의 정렬로, 각 행의 길이가 모두
다를 뿐 아니라 비대칭으로 정렬됩니다. 이것은 식상한 안목이나 획일적 디자인으

로부터 탈피하고 지면에 능동적이고 활력 있는 디자인을 적용시키거나 실험적 인상을 부여하려고 할 때 사용합니다. 그러나 글의 양이 많은 경우는 읽기가 어려우므로 가독성을 떠나서 디자인적인 요소만을 생각할 때 사용하는 것이 좋습니다.

타이포그래피 발전은 인쇄 기술 및 인쇄 역사와

밀접한 관계가 있습니다.

타입이 발전하려면

해당 타입을 효과적으로 표현할 수 있는 인쇄 기술이

함께 발전해야 가능하기 때문입니다.

쉽게 생각해 자동차로 비유하면

고속으로 달릴 수 있는

엔진 개발도 중요하지만 거기에 맞는 타이어 기술과

제어를 할 수 있는 브레이크 기술이 함께 발전해야

하는 것과 같은 이유입니다.

1 | 장점

일정한 어간을 유지할 수 있다는 것이 큰 장점입니다. 비대칭 정렬은 포스터, 책 표지, 광고 등에서 독자의 주위를 환기시키려는 의도가 있을 때 매우 적합한 방식입니다. 특별한 제한이 없지만 각 행의 서두가 쉽게 눈에 띄도록 행간을 충분히 넓히는 것이 좋습니다.

2 | 단점

내용을 파악하는 데 혼란을 주기 쉽고, 디자이너가 문자를 얼마나 잘 조절하는가에 따라 완성도 차이가 많이 납니다.

musica

dienstag, 7. januar 1969
20.15 uhr
grosser tonhallesaal

11. sinfoniekonzert
tonhalle-gesellschaft
zürich

leitung
charles dutoit
solist
christoph eschenbach
klavier
tonhalle-orchester

hans werner henze
klavierkonzert
schweizerische erstaufführung

alban berg
lulu-sinfonie

viva

karten
zu
fr. 1.– bis 5.– tonhallekasse
hug
jecklin
kuoni
filiale oerlikon kreditanstalt

26 _____

자유로운 정렬은 대각선 구도
와 같이 시선을 이끌 수는 있
지만 가독성이 좋지 않기 때문
에 신중하게 사용해야 합니다.

매거진 GQ 2013

상당한 양의 원고를 양끝 맞추기를 사용하여 얽힘으로 자칫 지루해질 수 있었으나 그리드와 찢긴 종이 효과 등을 이용해 조화롭게 표현했습니다.

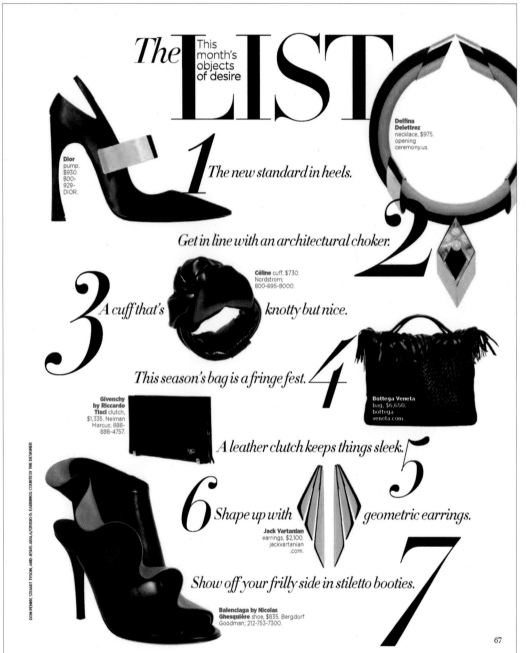

The LIST

This month's objects of desire

Dior pump, $930. 800-929-DIOR.

1 *The new standard in heels.*

Delfina Delettrez necklace, $975. opening ceremony.us.

2 *Get in line with an architectural choker.*

Céline cuff, $730. Nordstrom; 800-695-8000.

3 *A cuff that's* *knotty but nice.*

Givenchy by Riccardo Tisci clutch, $1,335. Neiman Marcus; 888-888-4757.

4 *This season's bag is a fringe fest.*

Bottega Veneta bag, $6,650. bottega veneta.com.

5 *A leather clutch keeps things sleek.*

6 *Shape up with* *geometric earrings.*

Jack Vartanian earrings, $2,100. jackvartanian .com.

7 *Show off your frilly side in stiletto booties.*

Balenciaga by Nicolas Ghesquière shoe, $835. Bergdorf Goodman; 212-753-7300.

DOM PENRIC, STUART TYSON, AND JESUS AYALA/STUDIO D. EARRINGS: COURTESY THE DESIGNER

67

28 _____

매거진 Harpers Bazaar

문자와 다양한 크기의 사진을 균형감 있게 활용하였습니다. 서체 크기와 이미지가 다양하지만 동일한 서체를 사용해 정체성을 살리면서 역동적인 디자인을 표현했습니다.

가독성에 영향을 미치는 요소를 파악하라

+

자간

서체에 따라 정해진 자간의 기준은 없지만 본문체일 때 평균적으로 '−15' 정도의 자간을 주는 것이 일반적입니다. 자간이 너무 좁거나 넓으면 단어 하나하나를 인지하는 데 어려움이 생깁니다.

타이포그래피의 제반 환경과 그 시설 작업에 관계된 일도 타이포그래피의 한 영역이라 할 수 있는데 타이포그래피의 발전은 그만큼 인쇄 기술과 인쇄 역사와 밀접한 관계가 있습니다. 타입이 발전하려면 그 타입을 효과적으로 표현할 수 있는 인쇄 기술이 함께 발전을 해야 가능하기 때문입니다.

타이포그래피의 제반 환경과 그 시설 작업에 관계된 일도 타이포그래피의 한 영역이라 할 수 있는데 타이포그래피의 발전은 그만큼 인쇄 기술과 인쇄 역사와 밀접한 관계가 있습니다. 타입이 발전하려면 그 타입을 효과적으로 표현할 수 있는 인쇄 기술이 함께 발전을 해야 가능하기 때문입니다.

타이포그래피의제반환경과그시설작업에관계된일도타이포그래피의한영역이라할수있는데타이포그래피의발전은그만큼인쇄기술과인쇄역사와밀접한관계가있습니다타입이발전하려면그타입을효과적으로표현할수있는인쇄기술이함께발전을해야가능하기때문입니다

윤고딕110, 10포인트, 행간 17, 문자 폭 90%로, 같은 설정에서 자간만 첫 번째 글은 34, 두 번째 글은 −100, 세 번째 글은 −240으로 적용하였습니다(일러스트레이터 기준). 맨 위에는 흰강 현상이 생겼으며 세 번째 글은 너무 붙은 자간으로 인해 내용을 읽기가 어렵습니다.

무게(활자체 굵기)

획 굵기는 가독성에 영향을 미칩니다. 너무 가늘거나 굵은 서체를 사용하면 공간 또는 글자 면적에 따라 글 읽기가 쉽지 않습니다. 하지만, 같은 경우라도 배경이 있고 없음에 영향을 받기 때문에 상황에 따른 굵기(무게감)를 선택하는 것이 좋습니다.

타이포그래피의 제반 환경과 그 시설 작업에 관계된 일도 타이포그래피의 한 영역이라 할 수 있는데 타이포그래피의 발전은 그만큼 인쇄 기술과 인쇄 역사와 밀접한 관계가 있습니다. 타입이 발전하려면 그 타입을 효과적으로 표현할 수 있는 인쇄 기술이 함께 발전을 해야 가능하기 때문입니다.

타이포그래피의 제반 환경과 그 시설 작업에 관계된 일도 타이포그래피의 한 영역이라 할 수 있는데 타이포그래피의 발전은 그만큼 인쇄 기술과 인쇄 역사와 밀접한 관계가 있습니다. 타입이 발전하려면 그 타입을 효과적으로 표현할 수 있는 인쇄 기술이 함께 발전을 해야 가능하기 때문입니다.

타이포그래피의 제반 환경과 그 시설 작업에 관계된 일도 타이포그래피의 한 영역이라 할 수 있는데 타이포그래피의 발전은 그만큼 인쇄 기술과 인쇄 역사와 밀접한 관계가 있습니다. 타입이 발전하려면 그 타입을 효과적으로 표현할 수 있는 인쇄 기술이 함께 발전을 해야 가능하기 때문입니다.

윤고딕110, 윤고딕130, 윤고딕160을 10포인트, 행간 17, 문자 폭 90%로 설정한 상태입니다.

이탤릭체

이탤릭체^{사체:Italic, Oblique}는 일반적으로 본문의 가독성을 떨어뜨리기 때문에 전체 본문에 사용하는 것은 적합하지 않습니다. 하지만 짧은 글의 광고 등에 적용하여 속도감, 운동감을 표현해 주목성을 주는 효과는 기대할 수 있습니다. 절대적 기준은 아니지만 본문에 사용할 때는 특정 부분을 강조하는 정도로만 사용하는 것이 좋습니다.

Non equidem insector delendave carmina Livi esse reor, memini quae plagosum mihi parvo Orbilium dictare; sed emendata videri pulchraque et exactis minimum distantia miror. Inter quae verbum emicuit si forte decorum, et si versus paulo concinnior unus et alter, iniuste totum ducit venditque poema.

Non equidem insector delendave carmina Livi esse reor, memini quae plagosum mihi parvo Orbilium dictare; sed emendata videri pulchraque et exactis minimum distantia miror. Inter quae verbum emicuit si forte decorum, et si versus paulo concinnior unus et alter, iniuste totum ducit venditque poema.

Non equidem insector delendave carmina Livi esse reor, memini quae plagosum mihi parvo *Orbilium dictare; sed emendata videri pulchraque et exactis minimum distantia miror.* Inter quae verbum emicuit si forte decorum, et si versus paulo concinnior unus et alter, iniuste totum ducit venditque poema.

Times New Roman, 10포인트, 행간 17, 문자 폭 100%로 설정한 상태에서 첫 번째 글은 일반체, 두 번째 글은 이탤릭체, 세 번째 글은 혼용 사용의 예입니다. 이탤릭체는 가능하면 혼용하여 사용하는 것이 가독성 향상에 도움이 됩니다.

어간

어간을 적절하게 설정해야 글자가 자연스럽고 리듬감 있게 연결되어 단어들을 이루고, 다시 그 단어들이 글줄을 이루게 됩니다.

지나치게 넓은 어간은 본문의 시각적 질감을 파괴하고, 문장 안에서 연속적인 행의 흐름을 방해합니다. 반대로, 너무 좁은 어간은 단어들이 서로 달라붙어 보이게 합니다. 두 가지 경우 모두 보는 이에게 불편함을 줍니다.

타이포그래피의 제반 환경과 그 시설 작업에 관계된 일도 타이포그래피의 한 영역이라 할 수 있는데 타이포그래피의 발전은 그만큼 인쇄 기술과 인쇄 역사와 밀접한 관계가 있습니다. 타입이 발전하려면 그 타입을 효과적으로 표현할 수 있는 인쇄 기술이 함께 발전을 해야 가능하기 때문입니다.

타이포그래피의 제반 환경과 그 시설 작업에 관계된 일도 타이포그래피의 한 영역이라 할 수 있는데 타이포그래피의 발전은 그만큼 인쇄 기술과 인쇄 역사와 밀접한 관계가 있습니다. 타입이 발전하려면 그 타입을 효과적으로 표현할 수 있는 인쇄 기술이 함께 발전을 해야 가능하기 때문입니다.

타이포그래피의 제반 환경과 그 시설 작업에 관계된 일도 타이포그래피의 한 영역이라 할 수 있는데 타이포그래피의 발전은 그만큼 인쇄 기술과 인쇄 역사와 밀접한 관계가 있습니다. 타입이 발전하려면 그 타입을 효과적으로 표현할 수 있는 인쇄 기술이 함께 발전을 해야 가능하기 때문입니다.

윤고딕110, 10포인트, 행간 17, 문자 폭 90%로 설정한 상태에서 어간만 다르게 적용한 예입니다. 첫 번째 글은 어간이 너무 벌어졌고 두 번째 글은 어간이 너무 붙어 있습니다. 두 가지 모두 세 번째 정상 어간에 비해 보는 이를 불편하게 만듭니다.

좋아 보이는 것들의 비밀

자폭

폭^{Width}이 좁은 활자는 본문 내용이 많아서 공간을 확보해야 할 때 효과적입니다. 그러나 문자 폭이 너무 좁거나 넓으면 가독성이 떨어질 뿐만 아니라 디자인을 상당히 억지스럽고 부자연스럽게 만듭니다. 일반적으로 문자 폭이 좁은 활자들은 폭이 좁은 문단이나 많은 정보를 넣어야 하는 도표 등에 사용하는 것이 좋습니다. 영문과 한글의 문자 폭 개념은 많이 다르므로 시각적인 안정감에 기준을 두고 선택해야 합니다.

타이포그래피의 제반 환경과 그 시설 작업에 관계된 일도 타이포그래피의 한 영역이라 할 수 있는데 타이포그래피의 발전은 그만큼 인쇄 기술과 인쇄 역사와 밀접한 관계가 있습니다. 타입이 발전하려면 그 타입을 효과적으로 표현할 수 있는 인쇄 기술이 함께 발전을 해야 가능하기 때문입니다.

Non equidem insector delendave carmina Livi esse reor, memini quae plagosum mihi parvo Orbilium dictare; sed emendata videri pulchraque et exactis minimum distantia miror. Inter quae verbum emicuit si forte decorum, et si versus paulo concinnior unus et alter, iniuste totum ducit venditque poema.

Non equidem insector delendave carmina Livi esse reor, memini quae plagosum mihi parvo Orbilium dictare; sed emendata videri pulchraque et exactis minimum distantia miror. Inter quae verbum emicuit si forte decorum, et si versus paulo concinnior unus et alter, iniuste totum ducit venditque poema.

Non equidem insector delendave carmina Livi esse reor, memini quae plagosum mihi parvo Orbilium dictare; sed emendata videri pulchraque et exactis minimum distantia miror. Inter quae verbum emicuit si forte decorum, et si versus paulo concinnior unus et alter, iniuste

모두 부적절한 자폭의 예입니다. 가독성이나 디자인적 의도로 볼 때 좋은 방향으로 받아들여지지 않습니다.

보는 독자들로 하여금 불친절한 디자인은 시간이 흐를수록 눈에 피로를 가중시킵니다.

고딕체(Sans Serif)와 명조체(Serif)

디자인을 할 때 가독성을 고려하면서 고딕체와 명조체의 사용을 고민하게 됩니다. 과거에는 명조체가 가독성에 더 우수하다고 알려져 있었으나 연구 결과 명조체가 가독성에 문제나 영향을 주지 않는다고 발표된 적이 있습니다. 다만 서체를 선택할 때 내용을 분석해서 부드러운 느낌의 명조 계열과 세련되고 강한 느낌의 고딕 계열을 적절히 사용해야 하며 문자 폭과 자간을 각각 다르게 적용해야 합니다. 가독성보다는 서체가 가지는 시각적인 느낌이 도시적인지 여성적인지와 같이 적합한 느낌을 고려해서 사용하는 것이 더 현실적인 활용법입니다.

29 _____

(왼쪽) 매거진 Glamour

여성지임에도 본문에 고딕체를 잘 활용하고 있습니다.

30 _____

(오른쪽) 매거진 Harpers Bazaar

보도니 계열의 현대적인 문자를 사용하는 대표 매거진입니다.

Where do we start? "It wasn't rape, they were on a date." "It's OK, he's her husband." "She shouldn't have been so drunk." WTF? Rape is rape – and enough is enough, says **Zoe Williams**

This year, Keir Starmer, Director of Public Prosecutions, made another concerted effort to change the way we look at rape in this country. He is a decent guy, and I always hope his attitude will finally permeate the national consciousness. "In recent years," he said, "we have worked hard to dispel the damaging myths and stereotypes associated with these cases. One such misplaced belief is that false allegations of rape are rife." He went on to give the real figures – that over a period when there were 5,651 prosecutions for rape, there were 35 prosecutions for making false accusations of rape. In other words, even leaving aside all the rapes that are never reported (an estimated 89% of them), even leaving aside the rapes for which there is insufficient proof, the number of convicted rapists absolutely dwarfs the number of women making untrue claims. For every one woman who 'cries rape', 161 men have been convicted of rape in a court of law, and a further 1,302 men have committed a rape for which they will never be punished. That's the story Starmer was trying to tell – that justice will not be served until we stop routinely disbelieving women; assuming a lie that women very rarely tell.

How did the BBC report these findings? "Two people a month are being prosecuted for making false allegations of rape and wasting police time, new figures show," BBC Newsbeat wrote, going on to emphasise how devastating it was for a man's life to be the victim of such a charge. Nothing about how devastating it was for a woman to be raped; how distressing to get to court and find that you're

he criminal; how much fury and sorrow
rape victim will have to live with.

es and, moreover, baffles me to say
country is actually getting worse on the
sexual violence. The BBC, our public
adcaster, supposedly our intellectual
eddles a line so misleading that it
sks the truth. The erstwhile Justice
Kenneth Clarke, revealed an almost
attitude when he implied that only
were "serious", and went on to attempt
e distinctions between "proper rape",
e" and "date rape". One of his criteria
rape was that the culprit should be
who "leaps out on an unsuspecting
fact, 90% of rape victims know their
another interview, Clarke said that
ld naturally take a rape more seriously
"violence and an unwilling woman";
g woman on her own wasn't enough,
She also had to be beaten up.
my mind, constitutes two crimes –
pe. To the mind of the Justice Secretary,
merely makes for a more "convincing"
e Galloway, relentless self-publicist
Bradford West, will never get as
arke to the judiciary, thank God, but
s sent a chill down my spine when
he Julian Assange case: "Not everybody
e asked prior to each insertion. Some
eve that when you go to bed with
take off your clothes, and have sex
and then fall asleep, you're already
ame with them." By this rationale,
a relationship doesn't exist; rape
rriage is a figment of the wife's
. How could he have forced you?
ready in the "sex game".

wonder why women feel so
around the subject of sexual violence.
why women carry a burden of shame
e assaulted. We wonder why so many
't even go to the police. We wonder
feel that they can't articulate what's
to them, for fear of it being trivialised
besn't "qualify".

as repeatedly raped by her boyfriend during
ar relationship, which started when she
e used to threaten me into having sex with
hreaten to stab me, hit me, throw me out
t. After I got pregnant, he'd threaten to take
ur son if I didn't do what he wanted." Now
s that at the time, she didn't even class
"No one had explained to me that not
ent wasn't *just* about saying 'no'. It could ▶

BAZAAR
THE A LIST

Creating an 'A-list' is not a simply ephemeral exercise; it creates a portrait of our time and a snapshot of contemporary culture. Looking at an A-list is like gazing into a mirror and seeing the reflection of our alter egos – it is the litmus test of what we value, a pH reading of who we are. The A-list is the index of our collective desire, the barometer of our inner fantasies. Because it is film season, our A-list is about celluloid fame; the stars, star-makers, their stylists, and producers: the people who make that world go round. We also celebrate the love affair between film and fashion, epitomised this year by Karl Lagerfeld and Keira Knightley.

Once upon a time, a star was someone whose name appeared on a movie poster; a person whom little was known about, who lived an impossible dream. The Errol Flynns, Lana Turners and Ava Gardners were only just visible to the naked eye; they shone in faraway constellations. But then a new generation changed the perception of stardom: Marilyn Monroe and Elizabeth Taylor had uncontrollable public-private lives, and audiences loved the blurring of plot lines between fact and fiction, scandals erupting off- and on-screen. Our perception of stardom changed again during the rise of independent cinema in the late 1960s and early 1970s, with the cult of unbiddable individuals: Dennis Hopper, Peter Fonda and Dustin Hoffman did it their way, and for a time the studio and star system got unshackled. But when Spielberg and Lucas achieved unprecedented box-office hits with *Jaws* and *Star Wars*, a moribund system was jump-started; it was back to high-concept formulas and bankable leads.

There will always be lower-budget, art and speciality movies, but in uncertain times, when costs have waxed and audiences waned, producers become risk-averse and rely on remakes, sequels or established brands like comic books or adaptations. Employing an A-lister is the best way of hedging bets against failure. Put Brad and Angelina in your movie and it is likely to open strongly at the box office. Secure James Cameron or Christopher Nolan as your director, and the awards are more likely to stack up. Get your project backed by producers Joe Roth, Eric Fellner, Tim Bevan or Jerry Bruckheimer, and you are in safer hands. Have it written by Joe Eszterhas, Peter Morgan or Todd Phillips, and you are halfway to the red carpet.

Promoters, publicists and press can pump money, energy and column inches into manipulating the results, but the real test of who becomes and remains a hit is part of an ever-changing ebb and flow of public mood and appetite. Star machines, talent and determination don't automatically lead to success; fame is often a glorious, unpredictable accident. Few would have bet on the diminutive British actor Dudley Moore becoming a household name for portraying an ageing lothario in the movie *10*. Or that the pudgy 14-year-old in *The Horse Whisperer* would become the screen siren Scarlett Johansson. Or that geeky Steve Carrell would achieve international fame for playing a 40-year-old virgin. Humphrey Bogart is still a cult figure 50 years after his death, but he wasn't the first choice as lead in *High Sierra*, *The Maltese Falcon* or even *Casablanca*. Peter O'Toole was the fifth choice for *Lawrence of Arabia*. Robert Redford was initially dismissed for the lead in *Butch Cassidy and the Sundance Kid* for being 'just another Californian blond'. Charlize Theron was thrown out of her local bank for throwing a hissy fit; luckily for her, it was witnessed by leading agent John Crosby. The utterly, gloriously arbitrary nature of stardom is part of its appeal; why, we ask, did he or she make it? Perhaps there is still a tiny sliver of hope for one of us mere mortals?

In America, the official star rating is collated according to earnings. Since 1932, the Quigley poll has ratified the top 10 actors, ranked by box-office receipts. In 2011, Brad Pitt topped the pops for the first time, despite having garnered four Academy and five Golden Globe nominations over the years. The previous year, our cover girl Anne Hathaway, who was not yet in high school when Pitt made his first film, stormed into Quigley's list at number 10. John Wayne holds the record for a place in the top 10 (25 times), and Tom Cruise has been the box-office number one a record seven times. The first movie star to be paid a million dollars in a year was Fatty Arbuckle, back in 1919; today, a million is what you pay for the leading actor no one else wants. A-listers now expect upwards of $40 million a picture, and that's before points and after a litany of personal expenses.

For most, getting onto the A-list has involved a long arduous climb; years of audition and rejection; the endless realignment of hope and pragmatism; the marshalling of energy and determination. The only absolute given is that falling off the list is inevitable; it will happen without warning or reason. Going up automatically triggers sliding down and out; promotion is followed by relegation. One of the reasons we value stars is because of their transience and fragility. We are enthralled by their fame, but equally morbidly fascinated by their inevitable car crash into certain obsolescence. How many could now identify the greats of yesteryear, Burt Reynolds, Charles Bronson or George C Scott? Some seem time-resistant – Clint Eastwood has been famous for over 50 years, and George Clooney, Meryl Streep, Johnny Depp and Leonardo DiCaprio have all stayed around for a while. But it only takes one bad movie, one ill-judged remark, to end a career; spare a thought for Mel Gibson, or the fading lights of Meg Ryan and Demi Moore. The bitter truth is that most who fall off the celestial wagon can only look forward to the odd cameo role or tabloid notoriety. Collating the essential ingredients of a

> One of the reasons we value stars is their transience. We are enthralled by their fame, but fascinated by their inevitable car crash

대문자와 소문자

대문자로 된 문장은 소문자로 된 문장보다 많은 공간을 차지하며, 소문자보다 대문자로 된 문장은 상대적으로 빠르게 읽기 쉽지 않습니다. 소문자는 어센더Ascender, 디센더Descender, 그리고 불규칙한 글자 모양으로 인해 대문자에 비해 문자 식별이 쉽습니다. 대문자로만 쓰인 문자는 이러한 시각적 다양성이 결여되어 있어 소문자보다 가독성이 떨어집니다.

측정 단위와 커닝

문자를 다룰 때 사용하는 두 가지 기본 측정 단위는 파이카Pica와 포인트Point입니다. 6파이카는 72포인트인 1인치Inch에 해당합니다. 즉 1파이카는 12포인트입니다. 포인트는 활자 크기를 계산하는 단위입니다.

영문의 경우 활자 크기는 영문 대문자 높이와 어센더, 디센더를 합하여 크기를 정합니다. 비록 같은 크기의 서체라도 이들의 x-높이에 따라 크기가 달라 보이며, x-높이가 상대적으로 높은 글자는 낮은 x-높이의 글자보다 더 커 보입니다. 포인트는 행간의 거리를 측정하는 경우에 사용되고, 파이카는 행 폭 또는 행 길이를 측정하는 데 사용되며 트래킹Tracking이라 불리는 과정, 즉 자간을 넓히고 좁히는 데 사용됩니다. 불규칙하게 보이는 특정한 두 글자 사이의 공간들을 시각적으로 균일하게 보일 수 있도록 조정하는 것은 커닝Kerning이라고 합니다.

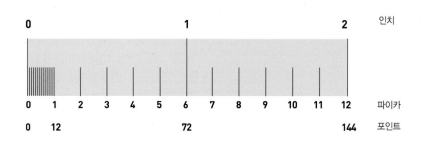

6파이카 = 1인치
12포인트 = 1파이카
72포인트 = 1인치

인치: 0 1 2

파이카: 0 1 2 3 4 5 6 7 8 9 10 11 12

포인트: 0 12 72 144

좋아 보이는 것들의 비밀

15 Novembre +Dj Maadraassoo
Sala Pasternak Razz Club
23'30h

Astrio

31 _____

Astrio Jazz Club 포스터

문자 요소만으로 만든 포스터입니
다. 포스터에서 서체 자체가 주는
크기감과 구도감을 사용하여 효과
적으로 디자인했습니다.

Ari Taymor has a knack for knocking on doors, and a talent for showing up unannounced at a restaurant's service entrance. He's not afraid to call a chef every day for a month to ask if he can come work for free.

In other words, he can be a royal pain in the butt. But it's that won't-take-no-for-an-answer attitude that led him, at just 26 years old, to open Alma. The story of how this unassuming, 39-seat restaurant in Los Angeles became the restaurant of the year is, to put it in sports terms, like that of a minor league baseball player who goes from batting .200 one year to hitting a grand slam in the bottom of the ninth with two outs to win the World Series the next. Yes, it's *that* unexpected.

Taymor grew up in Palo Alto, California, on a steady suburban diet of Food Network (he was partial to *Good Eats* and *Iron Chef*) and Taco Bell (his go-to order: two chalupas and a Crunchwrap Supreme). But it wasn't until 2007, when he had a monumental, eye-opening meal of lamb leg *à la ficelle* at the legendary Chez Panisse, that food became more than entertainment and cheap fuel. From that point forward, Taymor wanted to cook.

That's not to say that the road to Alma was linear. Along the way, he was fired from an externship at Lucques in Los Angeles, honed basic culinary skills at a community kitchen in Berkeley, and hunkered down at San Francisco's Flour + Water, where he spent six months only making pasta. I've seen better résumés on The Hot 10. It was while working as an unpaid *stagiaire* at La Chassagnette, a country restaurant with its own garden in Arles, France, that Taymor adopted the techniques that became the foundation of his cooking style (not to

mention where he became enamored with the idea of having a farm).

These varied experiences gave Taymor a vision for his own concept—and bolstered the tenacity required to pull it off. In February 2012, less than five years after that pivotal meal at Chez Panisse, he launched Alma as a pop-up in Venice, California. What would soon become his trademarks—almost no butter, lots of vegetable stocks, and selections that changed nightly—shined in the three- and five-course tasting menus. It was an overnight success, but seeing as it was a pop-up, his success was over almost as soon. Taymor was about to take a job opening up someone else's restaurant when he got a call about a permanent space in downtown L.A. He had 24 hours to decide his future. Taymor and his business partner, Ashleigh Parsons, signed the lease and opened Alma an unheard-of two weeks later.

The restaurant nearly failed. Some nights, no one came in. "I was terrified," says Taymor. "I kept running out of money."

To be completely honest, the first time I ate there, I had my own doubts about the place. Alma is situated in an area undergoing a cultural and culinary renaissance, but there are still pockets of seediness, like the bubble gum–stained block on which Alma's modern, wood-paneled facade stands out. Inside, you can feel its makeshift roots. It resembles a temporary gallery space more than a bona fide eating establishment (chalkboard wall;

simple wood finishes; a long open kitchen where, behind bouquets of flowering herbs and tiles doubling as plates, Taymor and his merry band of cooks work all night, barely stopping to look up).

Could a restaurant stuck between a hostess bar and a former marijuana dispensary steal the top spot on this year's list? By the time the seven-course, $90 tasting menu began, I looked at my wife and said, "This place has a chance."

My change in attitude was thanks in part to the number of "snacks" diners received before the meal officially began. One after another they appeared: airy seaweed and tofu beignets, smoked salmon with house-made English muffins, sea urchin toast with *burrata* and caviar, crispy pig ears with celery mayonnaise. With every bite, Alma was making me a believer. If Taymor could do that with finger food, I was happy to imagine what lay ahead.

The menu changes weekly, if not nightly, partly because of Taymor's constant need to keep things fresh and seasonal, and partly because he never knows exactly what the restaurant's half-acre garden, located near the beach in Venice, will yield that day. His food isn't easy or expected. There's no script or formula: His plating is refreshingly free-form, and he excels at pairing seemingly opposing flavors with stunning results. On paper, chilled artichoke soup with burnt avocado and succulents didn't strike me as genius. It just sounded like cold soup. But after a few spoonfuls, all those ingredients—the grassy artichoke, charred avocado, and salty sea beans—became something way more than the sum of their parts. Every odd-sounding dish I tried—*uni* and cauliflower, crab with turnip and sea lettuces, ten-day dry-aged pigeon—initially had me scratching my head. But, like a song whose discordant chords flow into a harmonious chorus, the flavors united, almost by magic.

By the end of my meal, I was an Ari Taymor apostle. Despite his age and relative inexperience, this guy is cooking on a level I rarely see or taste. I eat out almost every night, so it takes a lot for me to get overly excited about a meal. But there I was, like a teenage boy on his first real date. At Alma, I'd experienced something special—that unique moment when potential meets skill and anything seems possible. I saw a star born. —*A.K.*

THERE'S MORE FROM
THE HOT 10
ONLINE
Including a video of a day in the life of Alma's chef, Ari Taymor, and a slide show of the dishes on his tasting menu. Check it out at bonappetit.com/go/hot10

BUTTERMILK CA
JAM AND GIN-PO

16 SERVINGS This is ...
recipes that's more ...
it sounds. Each elem...
prepare and can be ...
but the finished des...

BUTTERMILK C
1¼ cups (2½ stic
 room temp...
2 cups all-purp...
1 tsp. baking s...
1 tsp. kosher s...
1 cup sugar
2 large eggs
1 cup buttermi...

OBR MILK JA
1 cup whole mi...
½ cup sugar
1 cup crème fr...

GIN-POACHED
1 cup dried tar...
1 cup gin
½ cup sugar
2 tsp. juniper b...
 Fennel fronds...

SPECIAL EQUIPMENT

BUTTERMILK CAKE F...
Butter and flour pan...
and 2 cups flour in a ...

Using an electric...
1¼ cups butter in an...
light and fluffy, abou...
one at a time, beatin...
additions and scrap...

Reduce mixer spe...
motor running, add ...
3 additions alternati...
2 additions, beginnin...
ingredients. Scrape ...

Bake until cake is ...
inserted into the cer...
40–45 minutes. Tra...
and let cake cool be...

DO AHEAD: Cake ...
ahead. Store tightly...
temperature.

SOUR MILK JAM Brin...
boil in a small sauce...
stirring to dissolve s...
simmer gently, whisl...
mixture measures a ...
minutes. Transfer to ...
(it will thicken as it s...
fraîche, cover, and c...

DO AHEAD: Jam c...
ahead. Keep chilled.

GIN-POACHED CHERRIES AND ASSEMBLY
Bring cherries, gin, sugar, juniper berries, and 1 cup water to a boil in a medium saucepan; reduce heat and simmer until liquid is syrupy, 6–8 minutes. Let cool.

Spoon a few dollops of jam onto plates. Tear cake into pieces and arrange around jam. Top with cherries and fennel fronds.

DO AHEAD: Cherries can be poached 3 days ahead. Cover and chill.

SEAWEED AND TOFU BEIGNETS WITH LIME MAYONNAISE

6 SERVINGS At Alma, these airy beignets are topped with yuzu kosho, a spicy condiment made with yuzu (an aromatic Japanese citrus), chile, and salt. Though not the same, we got great results using lemons.

LIME MAYONNAISE
1 large egg yolk*
1 tsp. finely grated lime zest
2 tsp. fresh lime juice
1 cup grapeseed or vegetable oil
 Kosher salt

LEMON-JALAPEÑO PASTE
1 large lemon
1 jalapeño, with seeds, chopped
 Kosher salt

SEAWEED AND TOFU BEIGNETS
½ cup dried wakame (seaweed)
1½ cups all-purpose flour
1½ tsp. baking soda
1½ tsp. kosher salt plus more
1 large egg yolk
3 oz. soft (silken) tofu (about ⅓ cup)
1 cup (or more) club soda
 Vegetable oil (for frying; about 3 cups)

SPECIAL EQUIPMENT: A deep-fry thermometer

LIME MAYONNAISE Whisk egg yolk and lime zest and juice in a medium bowl. Whisking constantly, slowly add oil, drop by drop at first, and whisk until mayonnaise is thickened and smooth; season with salt.

DO AHEAD: Lime mayonnaise can be made 1 day ahead. Cover and chill.

LEMON-JALAPEÑO PASTE Finely grate lemon zest; then, using a small knife, remove peel and pith and discard. Halve lemon; remove seeds from flesh. Pulse lemon zest and flesh and jalapeño in a food processor until smooth. Transfer to a fine-mesh sieve and press out liquid; discard liquid. Place paste in a small bowl; season with salt.

DO AHEAD: Paste can be made 1 day ahead. Cover and chill.

SEAWEED AND TOFU BEIGNETS Place wakame in a small bowl; add warm water to cover. Let stand until softened, about 10 minutes. Drain; squeeze wakame to remove excess water and coarsely chop.

Whisk flour, baking soda, and salt in a large bowl. Whisk in wakame, egg yolk, tofu, and 1 cup club soda, adding more club soda if batter is too thick (it should be the consistency of pancake batter).

Fit a medium saucepan with thermometer; pour in oil to measure 2". Heat over medium-high heat until thermometer registers 350°. Working in batches and returning oil to 350° between batches, drop tablespoonfuls of batter into oil and fry, turning occasionally, until crisp, cooked through, and deep golden brown, about 4 minutes. Transfer beignets to a paper towel–lined plate; season with salt.

Dot serving plates with lime mayonnaise; place beignets on plates and dab each one with lemon-jalapeño paste.

DO AHEAD: Batter can be made 1 hour ahead (do not add baking soda and club soda). Cover and chill. Bring to room temperature and whisk in baking soda and club soda just before frying.

GREENS WITH HORSERADISH– CRÈME FRAÎCHE DRESSING

6 SERVINGS Toasting grains and seeds is a simple move that adds texture and deep flavor to this green salad. The dressing will be milder if you use fresh horseradish, or sharp and a tad spicy if you use prepared.

4 tsp. golden and/or brown flaxseeds
1 Tbsp. amaranth
3 Tbsp. crème fraîche
2 Tbsp. freshly grated horseradish or 1 Tbsp. prepared horseradish
1 Tbsp. Champagne vinegar or white wine vinegar
 Kosher salt, freshly ground pepper
8 cups young bitter greens (such as watercress or miner's lettuce)
 Radish flowers or sprouts (optional)

Toast flaxseeds in a large dry skillet over medium heat, tossing often, until fragrant, about 2 minutes; transfer to a small bowl. Toast amaranth in same skillet until fragrant, about 2 minutes; add to flaxseeds and let cool.

Whisk crème fraîche, horseradish, and vinegar in a large bowl. Thin with water, if needed; season with salt and pepper. Add greens and flowers, if using, and toss to coat. Serve topped with flaxseeds and amaranth.

DO AHEAD: Flaxseeds and amaranth can be toasted 5 days ahead. Store airtight at room temperature.

명조보다 고딕이 가독성이 좋은 것은 아닙니다. 단지 조금 더 커 보입니다. 조건에 따라 차이가 있지만 본문 명조와 고딕이 주는 시각적인 느낌의 차이는 분명히 있으므로 콘셉트에 맞게 선택해 야 합니다.

33 _____

로고 작업 – 허브루발린

편집 디자인과 타이포그래피의 거장 허브루발린의 로고 작업입니다.
문자 자체의 특징을 잘 이해하고 명쾌하게 표현한 좋은 예시입니다.

34 _____

매거진 뉴욕 타임즈

사진의 위치와 비례를 볼 때 I자가 사람의 몸,
STYLE이 사람의 머리에 위치해 있습니다. 사진
과 대칭이 되는 위치에 글자를 배치하여 흥미를
유발하고 정보 이해도를 높였습니다.

10.31.04

Style

A Handmaiden's

The inform
that Christina Kim built, emphasize

Looking at the travel
photos pinned to the wall at
Dosa's showroom in downtown L.A. is
Robin Cottle, a graphic designer
and friend of Dosa's
owner, Christina Kim.
She is wearing a Dosa vest
and skirt.

By Lisa

n Los Angeles, yo
like Christina Kim
designs clothing,
her label, Dosa, b
of other designers
means moment," '
still in her voice. "
fashion as much as
clothes." Christin
most unique — he
most unadorned s

Dosa makes its
downtown Los An
Building, a historic
1930. One floor is
The other is the of
that ships to 100 s
you would expect
district. There are
receptionist, no of
interior walls at all
where you can see
of sewing machine
smocks and an ope
things to cook for l
of people thinking
'sweatshop,'" Kim
working place that

She continues: "
have space. You ca
way of looking at t

54

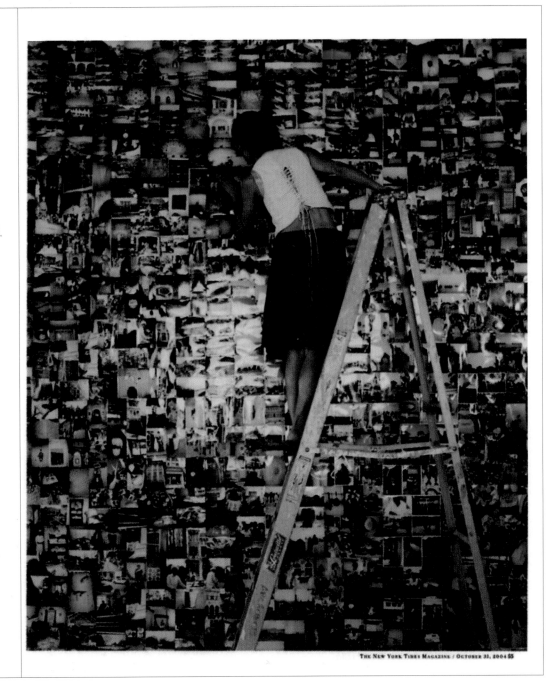

osa, the company
duct,
ter is uniquely wonderful.
Alonso
hs by Lisa Eisner

eone
Paris. She
under
rom that
n
Korean
really wear
wear
est or the
the

bove
tern
built in
space.
ry
not what
ment
lows, no
no
t farms
are rows
ching
brings
a
equals
ate a

t is we
orizontal

THE NEW YORK TIMES MAGAZINE / OCTOBER 31, 2004 $5

the

BEST NEW
RESTAURANTS
IN AMERICA

by
Andrew Knowlton

illustrations by **Mike Perry**

Additional reporting by Scott DeSimon, Sara Dickerman, Matt Duckor, Julia Kramer, Meryl Rothstein, Joanna Sciarrino, and Amiel Stanek

of all **50 nominees** for the Best New Restaurants of 2013,
go to **bonappetit.com/go/50best**

Thirteen must be my lucky number.

ow many *Bon Appétit* restaurant issues I've
. My role has changed over the years, from
okkari Estiatorio in 2001 to choosing the Hot 10 in
me we made such a list. But I've got to admit: This
ost proud of. I've traveled more, eaten more, spent
d more sleepless nights deciding whom to include
I think you'll be able to see (or is it taste?) the passion
all things food that went into this issue.

a list without the help of my Norwegian father-in-law,
dy, as I call him. You see, each year I choose an alias so
I've used the names of ex–Atlanta Braves. (In Atlanta, the
me in disappointment when I checked in.) One year, I
name (i.e., my childhood pet plus the street I grew up on).
Mr. Skogly. I don't know how many times I said "Teddy,
O-G-L-Y" when making a reservation. But it worked.

ined with me during my quest for the best of the best,
t countless marble bars, begun his tasting menus with
snacks, and had his entrées delivered by the chefs who
g the other elements that defined dining out in 2013. He
lacanese food for the first time and slurped more oysters
ve imagined. He would have had a mind-blowing meal at
Angeles that quickly rose to number one, and scooped up
ne year at pretty much every stop. In the end, he would
ining scene that is being reinvented by a band of young
erage age on this list), and one that knows no creative
oundaries. These men and women have inspired me,
at over the next 51 pages, they'll inspire you, too.

Thanks, Teddy. I owe you dinner.
I know a few good spots.
You free in 2014?

35 _____

매거진 Bon Appetti

양 페이지에 시각적인 디자인 요소가 대칭되도록 디자인하였습
니다. 겹치는 효과와 색상이 가독성이나 전달력에 도움을 주지
는 못하지만 전체적으로 방향성이 맞으면 충분히 이러한 디자
인을 사용할 수 있습니다. 디자인을 할 때 콘셉트를 어디에 두
는지가 중요합니다.

36 _____

독일 BDG Blatter 포스터

단순한 서체에 절제된 색상을 사용하면 타이포그래피를 효과적으로 표현할 수 있습니다.

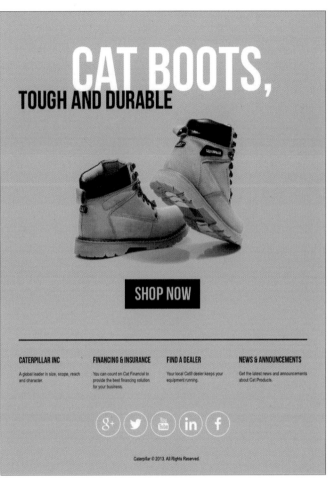

37 _____

미국 캐터필러 웹 사이트 디자인

명시성*이 뛰어난 배색을 서체에 적용하고, 서체 크기만
으로 전달력과 디자인 완성도를 높인 경우입니다.

• 명시성 : 두 가지 이상의 색, 선, 모양을 대비시켰을 때,
 금방 눈에 띄는 성질입니다.

컬러로
디자인을
더욱 풍성하게
하라

RULE 4

컬러로 디자인을
더욱 풍성하게 하라

색은 그 자체로도 어떤 느낌이나 이미지를 기억하게 합니다. 하지만 색을 효과적으로 사용하는 것이 레이아웃이나 디자인을 고민하는 것보다 어렵다는 사람이 적지 않습니다. 색채 감각은 약간은 타고 나야 하는 것이 사실입니다. 하지만 분명노력으로 발전 가능한 것이 색채 감각입니다.

보통 디자인에서 사용하는 기본 색은 서체만큼 어느 정도 정해져 있습니다. 실제로 무리해서 다양한 색을 사용하면 디자인이 번잡하고 혼란스러워질 수도 있습니다. 색을 적절하게 사용하면 보는 이에게 어떤 부분의 내용이 중요한지 우선순위를 알려줄 수 있습니다. 예를 들어, 제목을 색으로 강조하면 그것이 전체 정보 중에서 가장 중요한 것임을 확실하게 알릴 수 있고, 서브로 들어가는 중간 제목의 채도를 낮추면 힘의 균형이 조절되어 정보 전달력과 디자인 완성도를 높일 수 있습니다.

좋아 보이는 것들의 비밀

여백도 디자인 요소이고, 검은색 음영도 색상으로 분류해서 사용해야 합니다. 종이에 따라서는 70퍼센트 검은색으로도 읽기 쉬운 글자를 인쇄할 수 있습니다. 바탕에 10퍼센트 검은색을 사용하면 글자가 명확하게 보입니다. 흑백 사진은 디자인에 질감을 더하고 다채로운 음영을 연출할 수 있습니다. 배경색이 어두울수록 흰색 글자가 잘 보이고 음영이 옅으면 글자가 배경과 겹쳐진 것처럼 인쇄할 수도 있습니다.

검은색 바탕에 아주 작은 흰색 글자를 인쇄해도 좋을 만큼 인쇄 기술이 좋아진 것은 사실이지만, 그래도 글자가 너무 작은 것은 아닌지 반드시 확인해야 합니다.

디자이너는 색채 이론과 실무적인 감각을 적절히 활용해서 인쇄 기술과 인쇄 색상 제약 등을 이해하고 사용하는 노력을 많이 해 봐야 합니다.

색의 특징을 활용해 전체적인 느낌을 바꿔라

같은 붉은색도 채도나 명도에 따라 경쾌한 느낌이 들 수도 있고 우울한 느낌이 들수도 있습니다. 전체적인 느낌에 영향을 줄 수 있는 색의 몇 가지 특징을 알아보겠습니다.

색상

색상Hue은 보통 색Color과 같은 말로 사용합니다. 순수한 색상은 빨간색, 보라색, 초록색, 자주색, 노란색 등과 같이 친숙한 이름들로 인식되어 있습니다. 그러나 상업적인 제품과 안료 분야에서는 수많은 이름들이 쓰이고 있습니다. 데저트 로즈, 윈터, 우드랜드 그린, 아프리칸 바이올렛 같은 이름들은 이국적이고 로맨틱한 생

각을 불러일으키지만 이런 이름들은 마케팅적인 가치를 제외하고는 색의 구성과
는 별 관계가 없습니다. 사실 색상에 걸맞은 원칙적인 이름은 매우 적다고 할 수
있습니다.

기본적인 12색상환은 1차색인 빨간색, 노란색, 파란색과 2차색인 주황색, 초록색,
보라색, 3차색인 주홍색, 주황색, 연두색, 청록색, 청보라색, 붉은 보라색으로 이
루어집니다. 2차색은 두 개의 1차색을 같은 비율로 섞었을 때 얻어지는 색상이며,
3차색은 1차색과 그에 인접한 2차색을 같은 비율로 섞었을 때 얻어지는 색상입니
다. 보색은 색상환에서 반대편에 있는 색으로 빨간색과 청록색, 보라색과 노란색
등이 서로 보색입니다. 빨간색, 노란색, 파란색의 색 범위는 매우 넓기 때문에 모
든 색상환의 1차색이 일치하지는 않습니다. 1차색은 절대 색상으로서 다른 색들
을 혼합해서 만들 수 없으며 1차색을 다양한 비율로 혼합하면 무한히 많은 색을
얻을 수 있습니다.

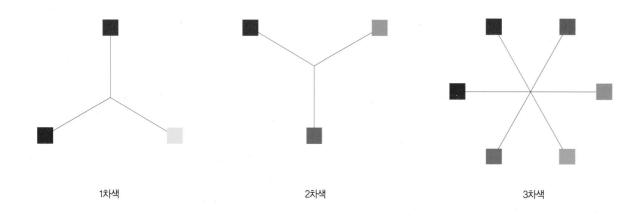

1차색　　　　　　　　　　2차색　　　　　　　　　　3차색

　　　좋아 보이는 것들의 비밀

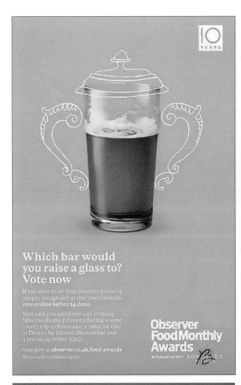

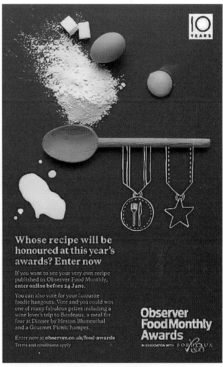

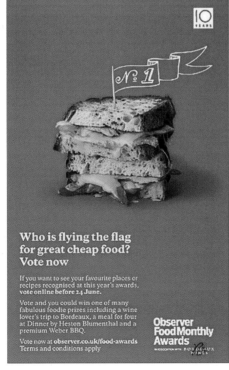

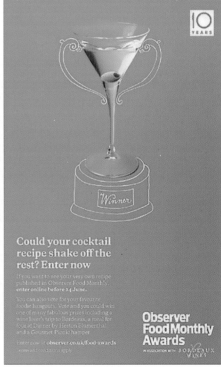

01 _____

**Observer Food Monthly Awards
포스터 시리즈**

통일된 서체와 문자를 배치하였고 흰
색으로 통일감을 주었습니다. 신선한
색감으로 변화를 주어 이미지 각각의
성격을 더욱 극대화하였습니다.

다양한 분야의 1차색

왼쪽 세 가지 1차색은 서로 다른 분야에서 사용하고 있는 색의 예입니다.

빨간색, 노란색, 파란색으로 구성되어 있는 첫 번째 예는 미술가와 디자이너들이 많이 사용하고 있으며, 물감들이 혼합되면 다른 여러 가지 색을 만들 수 있습니다.

빨간색, 초록색, 파란색으로 구성되어 있는 두 번째 예는 빛에 의한 가산 혼합의 원색으로 주로 과학 분야에서 많이 이용됩니다. 이것은 컴퓨터 화면의 기본적인 색으로서 서로 다른 비율로 혼합하여 다양한 색들을 만들 수 있으며 모두 같은 비율로 혼합하면 흰색이 됩니다.

자주색, 노란색, 청록색으로 구성된 세 번째 예는 감산 혼합의 1차색이며 인쇄에서 많이 사용합니다.

명도

명도는 색의 밝고 어두운 정도로 실질적으로 색 현상을 바꾸는 변수이며, 활자와 색을 인지하고 읽는 데 있어 매우 중요한 요소로 작용합니다. 색상에 흰색이나 검은색을 가감하면 명도가 변하게 됩니다. 흰색이 더해진 색을 틴트^{Tint}라고 하며, 검은색이 더해지면 쉐이드^{Shade}라고 합니다.

정상적으로 밝은 명도의 순수 색상^{노란색, 주황색, 초록색}이 가장 좋은 틴트를 만들며 어두운 명도를 가진 색상^{빨간색, 파란색, 보라색}은 가장 좋은 쉐이드를 만듭니다.

다음 컬러 팔레트는 기본 12색상환을 기본으로 틴트와 쉐이드의 스펙트럼을 보여주고 있습니다. 이 색상들을 보면 명도 변화가 색의 가능성을 확장시키는 것을 분명하게 알 수 있습니다.

맨 아래의 예는 흰색부터 회색을 거쳐 검은색까지 명도를 10%씩 증가시켜 무채색으로 구성했습니다.

| 1 | 2 | 3 | 4 | 5 | 6 | 7 | 8 | 9 | 10 | 11 | 12 |

기본 12 색상

| C·00 M·20 Y·15 K·00 | C·00 M·20 Y·20 K·00 | C·00 M·15 Y·20 K·00 | C·00 M·05 Y·20 K·00 | C·00 M·00 Y·25 K·00 | C·10 M·00 Y·20 K·00 | C·25 M·00 Y·20 K·00 | C·25 M·00 Y·10 K·00 | C·25 M·10 Y·00 K·00 | C·25 M·25 Y·00 K·00 | C·15 M·30 Y·00 K·00 | C·05 M·20 Y·00 K·00 |

| C·00 M·30 Y·30 K·00 | C·00 M·30 Y·35 K·00 | C·00 M·20 Y·35 K·00 | C·00 M·10 Y·35 K·00 | C·00 M·00 Y·35 K·00 | C·15 M·00 Y·35 K·00 | C·35 M·00 Y·35 K·00 | C·40 M·00 Y·20 K·00 | C·40 M·25 Y·00 K·00 | C·40 M·35 Y·00 K·00 | C·25 M·40 Y·00 K·00 | C·15 M·35 Y·00 K·00 |

| C·00 M·55 Y·50 K·00 | C·00 M·40 Y·50 K·00 | C·00 M·30 Y·50 K·00 | C·00 M·20 Y·50 K·00 | C·00 M·00 Y·50 K·00 | C·20 M·00 Y·45 K·00 | C·55 M·00 Y·25 K·00 | C·55 M·00 Y·00 K·00 | C·50 M·35 Y·00 K·00 | C·55 M·50 Y·00 K·00 | C·35 M·55 Y·00 K·00 | C·25 M·50 Y·00 K·00 |

| C·00 M·70 Y·65 K·00 | C·00 M·50 Y·65 K·00 | C·00 M·40 Y·65 K·00 | C·00 M·25 Y·65 K·00 | C·00 M·00 Y·65 K·00 | C·30 M·00 Y·55 K·00 | C·65 M·00 Y·30 K·00 | C·70 M·00 Y·00 K·00 | C·65 M·40 Y·00 K·00 | C·70 M·65 Y·00 K·00 | C·45 M·70 Y·00 K·00 | C·30 M·65 Y·00 K·00 |

| C·00 M·90 Y·80 K·00 | C·00 M·65 Y·80 K·00 | C·00 M·50 Y·80 K·00 | C·00 M·30 Y·80 K·00 | C·00 M·00 Y·80 K·00 | C·40 M·00 Y·80 K·00 | C·75 M·00 Y·70 K·00 | C·90 M·00 Y·35 K·00 | C·85 M·45 Y·00 K·00 | C·90 M·75 Y·00 K·00 | C·60 M·85 Y·00 K·00 | C·35 M·80 Y·00 K·00 |

틴트

| C·000 M·100 Y·100 K·010 | C·000 M·080 Y·100 K·010 | C·000 M·060 Y·100 K·010 | C·000 M·040 Y·100 K·010 | C·000 M·000 Y·100 K·010 | C·055 M·000 Y·100 K·010 | C·085 M·000 Y·085 K·010 | C·100 M·000 Y·040 K·010 | C·100 M·055 Y·000 K·010 | C·100 M·085 Y·000 K·010 | C·075 M·100 Y·000 K·010 | C·040 M·100 Y·000 K·010 |

| C·000 M·100 Y·100 K·030 | C·000 M·080 Y·100 K·030 | C·000 M·060 Y·100 K·030 | C·000 M·040 Y·100 K·030 | C·000 M·000 Y·100 K·030 | C·055 M·000 Y·100 K·030 | C·085 M·000 Y·085 K·030 | C·100 M·000 Y·040 K·030 | C·100 M·055 Y·000 K·030 | C·100 M·085 Y·000 K·030 | C·075 M·100 Y·000 K·030 | C·040 M·100 Y·000 K·030 |

| C·000 M·100 Y·100 K·050 | C·000 M·080 Y·100 K·050 | C·000 M·060 Y·100 K·050 | C·000 M·040 Y·100 K·050 | C·000 M·000 Y·100 K·050 | C·055 M·000 Y·100 K·050 | C·085 M·000 Y·085 K·050 | C·100 M·000 Y·040 K·050 | C·100 M·055 Y·000 K·050 | C·100 M·085 Y·000 K·050 | C·075 M·100 Y·000 K·050 | C·040 M·100 Y·000 K·050 |

| C·000 M·100 Y·100 K·070 | C·000 M·080 Y·100 K·070 | C·000 M·060 Y·100 K·070 | C·000 M·040 Y·100 K·070 | C·000 M·000 Y·100 K·070 | C·055 M·000 Y·100 K·070 | C·085 M·000 Y·085 K·070 | C·100 M·000 Y·040 K·070 | C·100 M·055 Y·000 K·070 | C·100 M·085 Y·000 K·070 | C·075 M·100 Y·000 K·070 | C·040 M·100 Y·000 K·070 |

| C·000 M·100 Y·100 K·080 | C·000 M·080 Y·100 K·080 | C·000 M·060 Y·100 K·080 | C·000 M·040 Y·100 K·080 | C·000 M·000 Y·100 K·080 | C·055 M·000 Y·100 K·080 | C·085 M·000 Y·085 K·080 | C·100 M·000 Y·040 K·080 | C·100 M·055 Y·000 K·080 | C·100 M·085 Y·000 K·080 | C·075 M·100 Y·000 K·080 | C·040 M·100 Y·000 K·080 |

쉐이드

| w | k1 | k2 | k3 | k4 | k5 | k6 | k7 | k8 | k9 | k10 |

무채색

채도

색도, 색 밀도라고 불리는 채도는 색상의 선명한 정도를 일컫습니다. 혼색되지 않은 순수색이 가장 채도가 높으며 다른 어떤 색이라도 섞이면 선명도가 떨어집니다. 흰색, 회색, 검은색 또는 보색*을 가하게 되면 색 밀도가 매우 급격하게 떨어지게 됩니다. 단일 색에 각각 다른 양의 보색을 섞어가면서 색 밀도를 떨어뜨려 변화시킨 것을 톤이라고 합니다. 보색이 아주 근접된 위치에 있게 되면 색의 대비되는 강도는 서로 같이 증가하게 되며 이렇게 대비로 인한 번쩍이는 듯한 반응을 동시 대비라고 합니다.

• 보색 : 색상이 다른 두 색을 적당한 비율로 혼합하여 무채색이 될 때, 이 두 색을 서로 일컫는 말입니다.

02 _____

With Enough Coffee – Amalia
높은 채도를 가진 보색은 서로 반응하여
동시 대비 효과를 보입니다.

좋아 보이는 것들의 비밀

다음 다섯 개의 글자는 채도의 원칙을 보여주는 예입니다. 첫 번째 글자는 채도가 가장 높아 가장 선명하게 보이고, 두 번째 글자는 검은색이 첨가되어 어두우며, 세 번째 글자는 흰색이 섞여서 더 밝아졌습니다. 네 번째 글자는 초록색의 보색인 빨간색이 섞여 어둡고 탁해졌으며, 다섯 번째 글자는 파란색이 섞여서 첫 번째 글자에 비해 탁합니다.

AAAAA

03 _____
매트릭스 패러디 포스터
동일한 색상 톤 안에서 채도를 활용한 포스터 디자인입니다.

색 온도

'따뜻하다', '차갑다'는 말은 그와 같은 성질을 내포하는 색을 표현할 때 사용합니다. 일반적으로 빨간색, 주황색, 노란색은 따뜻하게 느껴지고, 파란색, 초록색, 자주색은 차갑게 느껴집니다. 따뜻한 색과 차가운 색을 뚜렷하게 구분하기는 쉽지 않습니다. 예를 들어, 흰색 종이는 빨간색이나 파란색의 아주 경미한 영향에도 따뜻하거나 차갑게 보일 수 있습니다. 회색이나 검은색도 이와 마찬가지로 다른 색의 영향을 잘 받습니다.

Warm Cool
Warmer Cooler
Hot Cold

빨간색, 주황색, 노란색은 따뜻한 계열의 색입니다. 노란색이 감소
하고 빨간색이 증가할수록 색이 더 뜨겁게 보입니다.

파란색, 청록색, 초록색은 차가운 계열의 색입니다. 파란색이 가
장 차갑고 초록색은 노란색이 섞여 조금 따뜻하게 느껴집니다.

Warm Gray
Cool Gray

따뜻한 회색은 적은 양의 노란색이나 빨간색을 포함하고 있으며,
차가운 회색은 적은 양의 파란색이 섞여 있습니다.

색 관찰

색을 이해할 때 가장 중요한 개념은 어떠한 색도 처해진 환경을 떠나서 판단할 수
없다는 것입니다. 색은 물리적으로 다른 색에 영향을 미칩니다. 미술가이며 디자
이너이고, 교육자인 요셉 알버스Josef Albers는 그의 저서 '색의 상호 작용Interaction of Color'에
서 '같은 색일지라도 매우 다르게 보일 수 있다는 것을 알아야 한다'고 말했습니다.
같은 색이라도 다른 배경색에 놓이면 다른 색으로 보일 수 있으며 반대로 서로 다

좋아 보이는 것들의 비밀

른 색이 배경색에 따라 거의 같은 색으로 보이기도 합니다. 색은 주변 색에 따라 달라 보일 뿐만 아니라 밝음과 어두움, 따뜻함과 차가움, 선명함과 칙칙함 측면에서도 영향을 받습니다.

두 글자는 같은 색이지만 다른 배경색에 얹혀 있어서 색상과 명도가 다르게 보입니다. 왼쪽 글자는 바탕의 짙은 초록색이 글자의 초록색을 흡수한 것처럼 오른쪽 글자에 비해 밝고 더 노랗게 느껴집니다. 오른쪽 글자는 바탕의 밝은 노란색이 글자의 노란색을 흡수한 것처럼 왼쪽 글자에 비해 글자가 더 어둡게 보입니다.

같은 주홍색 글자가 다른 바탕색에 의해 매우 다르게 보입니다. 따뜻한 바탕의 글자는 더 차갑게 보이고 차가운 바탕의 글자는 한층 더 따뜻하게 보입니다.

두 글자는 같은 색이지만 밝은 바탕의 왼쪽 글자는 어두운 바탕 위에 글자보다 밝기가 덜해 보입니다.

색상환을 통해 색채 감각을 바로 잡자

+

색상환은 색 사이 상호 관계와 기본 구조를 보여주기에 유용한 도구이며 색상을 선택할 때도 잘 쓰입니다. 색상환은 활자와 색을 다루고자 한다면 반드시 완벽하게 숙달해야 합니다. 색상환의 형식은 현재 여러 종류가 있습니다.

일반적으로 색상환은 기본적인 12색을 나타내며 육안으로 분별할 수 없을 만큼 미묘한 차이가 나는 다양한 색상으로 구성됩니다. 색상환에는 둥글게 둘러싼 모든 색을 혼합했

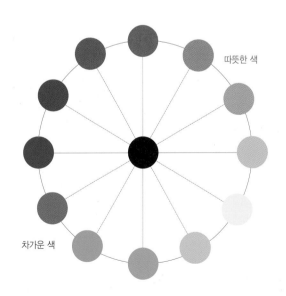

따뜻한 색

차가운 색

을 때 만들어지는 검은색도 포함됩니다. 색상환은 모든 색의 뿌리로, 감정과 상상력의 토대이며 색채 조화의 순수한 지침입니다.

이제부터 가장 많이 쓰이는 세 가지 색상환을 알아봅니다.

먼셀의 색상환

먼셀의 색상환은 미국의 화가 먼셀에 의해 고안된 체계이며, 색의 3속성인 색상, 명도, 채도로 색을 기술하는 대표적인 방식입니다. 먼셀 색상은 각각 Red^{빨간색}, Yellow^{노란색}, Green^{초록색}, Blue^{파란색}, Purple^{보라색}의 머리글자인 R, Y, G, B, P의 다섯 가지 색을 기본으로 하고 있으며, 다섯 가지 기본색과 주황색, 연두색, 청록색, 청보라색, 붉은 보라색의 다섯 가지 중간색을 더해서 열 가지 색상으로 구성되어 있습니다. 그리고 열 가지 색상을 각각 10단계로 분류하여 100 색상이 있습니다. 각각의 색상에는 1~10의 번호가 붙어 5번이 색상의 대표색이 됩니다.

• 표색계 : 색을 계통적으로 정리해서 합친 체계입니다.

먼셀 표색계*는 현재 우리나라의 공업 규격^{KSA0062}으로 제정되어 사용하고 있으며 또한 교육용(교육부)으로도 채택한 표색입니다. 먼셀의 색상환은 독일의 오스트발트 색상환과 쌍벽을 이룹니다.

1 | 먼셀의 색 입체

먼셀은 모든 색채를 색상, 명도, 채도의 총합이라고 정의하였습니다. 그는 이 세 가지 가변적인 요소들을 체계적으로 정리하고 도식화해서 색채 관계를 서로 조직적으로 연결하여 독특한 조합을 이룬 일그러진 구 형태의 색 입체를 고안하였습니다.

좋아 보이는 것들의 비밀

2 | 먼셀의 명도와 채도

먼셀의 명도 단계는 순수한 검은색을 0, 순수한 흰색을 10으로 보고 그 사이를 9
단계로 구분하여 11단계로 이루어져 있습니다.

먼셀의 채도 단계는 회색 계열을 시작점으로 놓고 0이라 표기하며 색의 순도가
증가할수록 1, 2, 3…… 등으로 숫자를 높입니다. 채도 단계는 색상에 따라 다르
게 만들어지며, 빨간색이 14단계로 채도 단계가 가장 많고 청색이 8단계로 가장
적습니다.

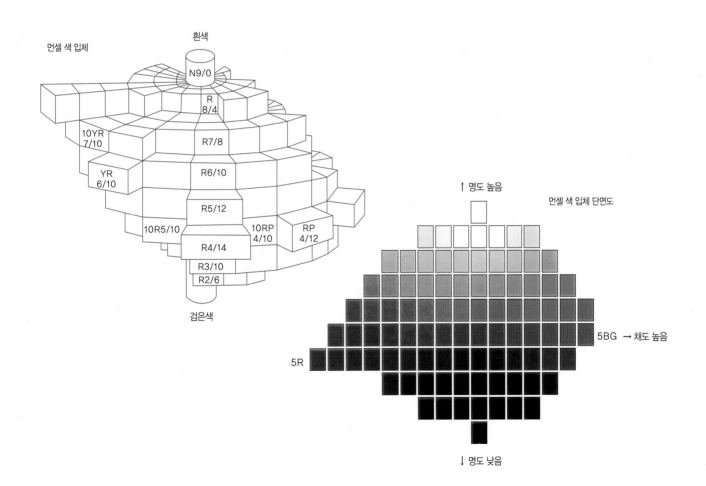

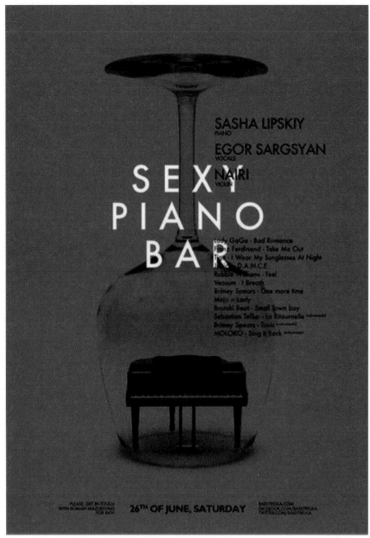

04 _____

피아노 콘서트 Sexy Piano Bar 포스터

Sexy라는 콘셉트에 어울리는 강렬한 빨간색과 피아노의 검은색,
그리고 바를 상징하는 와인 잔을 함께 적용해 전달을 명확히 하
고 있습니다.

05 _____

Orama Show 포스터

녹색이 주는 안정감으로 인해 상당한 크기의 제목 문자가
부담스럽지 않게 느껴집니다.

The EXTRAS

MOODY BLUES

1. Jimmy Choo clutch, $1,925. jimmychoo.com.

2. Proenza Schouler sandal, $1,895. 212-585-3200.

3. Knights of New York necklace, $300. knightsofny.com.

4. Chanel bag, $3,100. 800-550-0005.

5. Derek Lam sandal, $398. Similar styles available at shop BAZAAR.com. **B**

6. Bottega Veneta ring, $820. bottega veneta.com.

7. Giorgio Armani iPad case, $2,380. 212-988-9191.

8. Givenchy by Riccardo Tisci bag, $2,810. Barneys New York; 888-8-BARNEYS.

9. Versus shoe, $675. 888-721-7219.

10. Hermès bag, $11,800. hermes.com.

11. Stuart Weitzman sandal, $285. 212-759-1570.

12. Patricia Von Musulin cuff, $3,600. patricia vonmusulin.com.

13. Tibi sandal, $365. shop BAZAAR.com. **B**

14. Gianvito Rossi boot, $1,305. gianvitorossi.com.

15. Reed Krakoff cuff, $490. reedkrakoff.com.

16. Dries Van Noten clutch, $1,445. Barneys New York.

17. Lotocoho ring, $295. lotocoho.com.

18. Brian Atwood clutch, $1,575. brianatwood.com.

19. Karma El Khalil earrings, $2,125. roseark .com.

20. Barbara Bui shoe, $640. 212-625-1938.

114

06 _____

매거진 Harpers Bazaar

각각 다른 크기와 다른 디자인의 개체이지만 동일한 군집의 색상을 사용하여 개체를 하나의 주제로 묶었습니다.

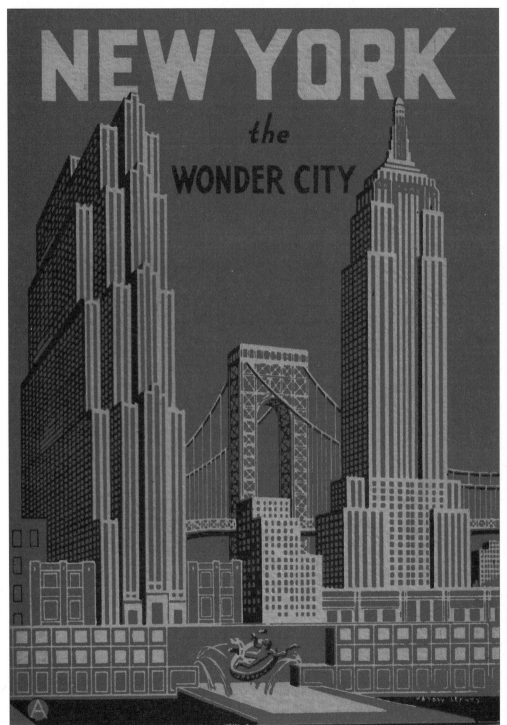

07 _____

New York 홍보 포스터

사람에게 가장 먼저 시각적으로
도달하는 색은 누가 뭐라고 해도
빨간색입니다. 너무 다양한 색상을
조합하기보다는 강력하고 절제된
색상을 사용하는 것이 보는 이가
인지하기 쉽습니다.

좋아 보이는 것들의 비밀

오스트발트의 색상환

빌헬름 오스트발트는 독일의 화학자로서 대학에서 색채학 강의를 하였으며, 표색
계 개발로 1909년 노벨상을 수상하였습니다. 그는 말년에 대학을 사임하고 색채
이론과 색채 체계 구성에 몰두하였으며 색채학, 색채학 입문, 색채 조화 등 저서
를 통해 색채 이론을 정립하였고, 논리적이고 기술적인 측면에 의존하여, 현실에
서는 실제로 존재하지 않는 색들까지도 가정해 완벽한 색 체계를 나타내려고 시
도하였습니다.

오스트발트 색상환은 노란색, 빨간색, 파란색, 초록색을 4원색으로 설정하고 그
사이 색으로 주황색, 보라색, 청록색, 연두색의 네 가지 색을 합하여 여덟 색을 기
본색으로 하고 있습니다. 이 여덟 가지 기본색을 각각 3단계씩으로 나누어 각 색
이름 앞에 1, 2, 3의 번호를 붙이고, 이 중 2번이 중심 색상이 되도록 하였습니다.
이렇게 24 색상이 오스트발트의 색상환을 이룹니다.

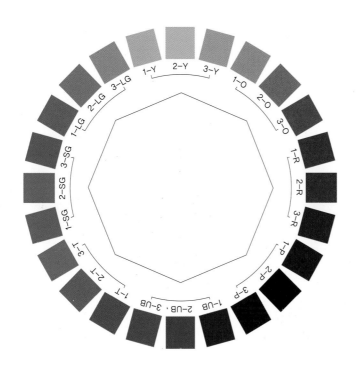

1 | 오스트발트의 색 입체

오스트발트의 색 입체는 수직, 수평의 배치를 가지고 있는 먼셀의 색 입체와는 달리 정삼각 구도의 사선 배치로 이루어져 전체적으로 쌍원추체 형태로 구성되어 있습니다. 색 삼각형의 세 꼭짓점 중 아래는 검은색, 위는 흰색, 수평 방향 끝에는 순색이 위치하며, 각 변이 8등분으로 나뉘어져 교차되는 면에 각 색상이 위치하게 됩니다. 축이 되는 무채색 계열을 제외하면 각 색상과 관련된 색은 모두 28단계의 변화가 있게 됩니다.

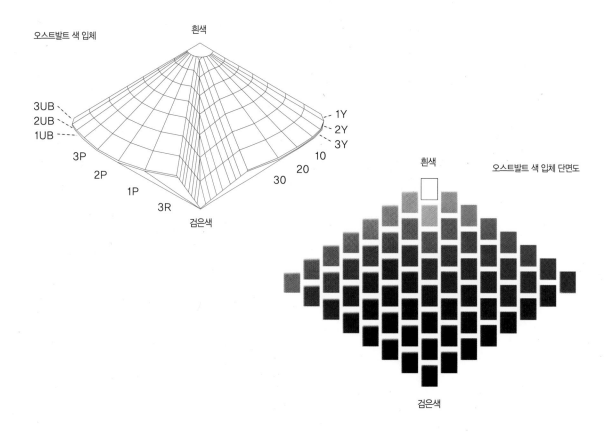

HERMES HERITAGE

Hermès's Pierre-Alexis Dumas juggles its legacy with a new vision for the luxury-goods empire

By Robert Murphy Photographs by Julian Broad

A collection of Hermès Editeur scarves. Right: Dumas in his Paris office.

210

Transparenter schwarzer Mantel von Juun J. und schwarze Lederhose von Ann Demeulemeester

MODE FELD 237

09 _____

매거진 Feld Hommes

사진과 색감을 이용해 디자인한 화보입
니다. 글을 붙이지 않아도 주황색이 가지
고 있는 색의 느낌은 그 자체가 주는 이
미지만으로 메시지를 전할 수 있습니다.

좋아 보이는 것들의 비밀

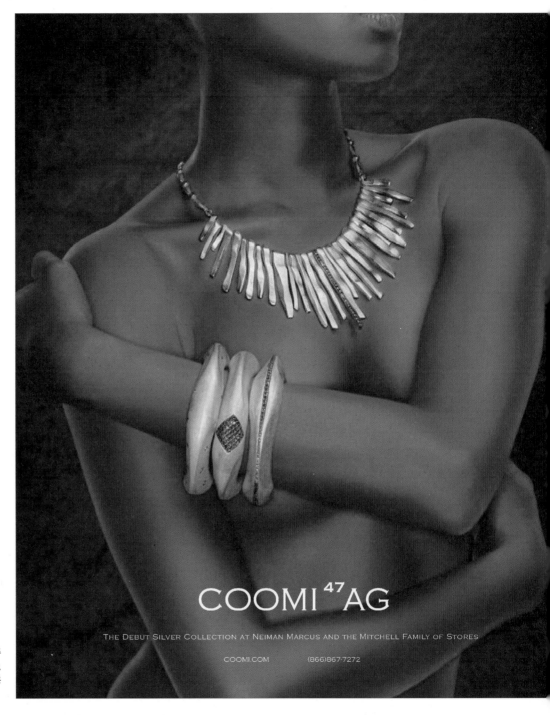

COOMI ⁴⁷ AG

The Debut Silver Collection at Neiman Marcus and the Mitchell Family of Stores

COOMI.COM (866) 867-7272

PCCS 색상환

색료의 인쇄물로 만들어지는 기준의 3원색, 모니터가 표현하는 광선 기준의 RGB, 심리적으로 분리감이 가장 뚜렷한 4원색을 기본색으로 놓고 180도 위치에 쌍이 되는 심리 보색*으로 둔 다음 인접한 색을 부드럽게 이어주는 조건그라데이션에 따라 색상환을 분할하였습니다. 따라서 색상환은 대표되는 12색상 또는 중간 색상을 안에 삽입한 24색상으로 구성되어 있고 각 색상에는 번호, 약호, 명칭이 붙습니다.

• 심리 보색 : 어떤 색을 바라본 다음 흰색 면을 보았을 때 잔상으로 나타나는 색입니다.

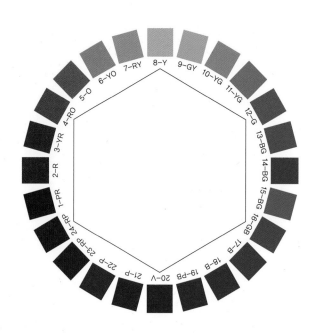

1 | PCCS 톤의 표시 방법

PCCS 톤은 각 색상별로 기본적으로 12종류의 톤으로 나누어지며 각 색상으로부터 톤이 같은 색끼리 정리해 놓은 것입니다.

좋아 보이는 것들의 비밀

1 색상 : 빨간색, 노란색, 초록색, 파란색 네 가지 색상을 기본으로, 색상 간격이 고르게 느껴지도록 24색상으로 구분합니다.

2 명도 : 흰색과 검은색 사이를 간격이 고르게 되도록 분할합니다. 흰색은 9.5 검은색은 1.5로 하여 0.5씩 17단계로 나눕니다.

3 채도 : 각 색상의 기준 색과 같은 명도이면서 가장 낮은 채도와 높은 채도를 같은 간격이 되도록 2분할하면서 9단계가 되도록 합니다.

4 톤 : 명도와 채도의 복합 개념을 말합니다. 동일한 색상에서도 명암, 강약, 농담 등 상태의 차이가 있으며 이러한 상태의 차이를 톤이라 합니다. 이 색의 상태 차이를 각 색상마다 12톤으로 분류합니다.

PCCS 색 입체

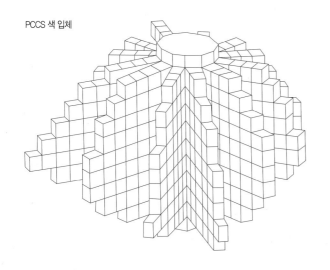

PCCS 색 입체 단면도

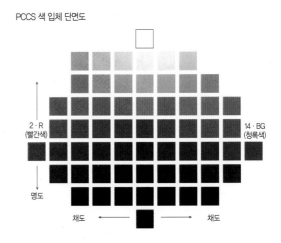

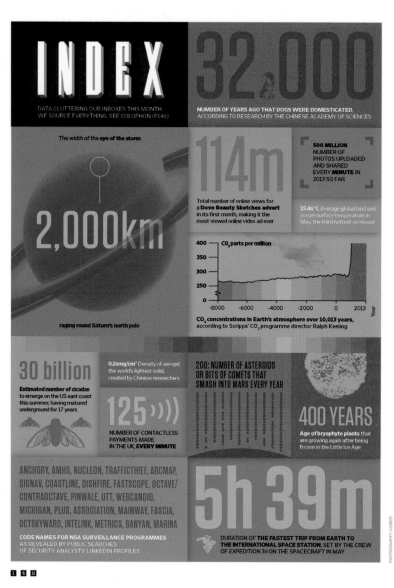

RANA FOROOHAR, MELINDA LIU 기자
버락 오바마 미국 대통령은 1960년대에 인도네시
아에서 성장했다. 중국이 공산주의 혁명을 아시
아 전체에 퍼뜨리려고 음모를 꾸미던 때였다. 당
연히 인도네시아는 중국을 북방의 위협 세력으로
규정했다. 하지만 다음 주 향수에 젖은 여행길에
오르는 오바마가 만나게 될 인도네시아는 그때와
는 사뭇 다르다.
　요즘 인도네시아의 기업들은 달러화가 아니라
중국 통화인 위안화로 거래한다. 만약 인도네시
아가 1997년 같은 금융위기를 맞는다고 하더라
도 중국의 막대한 외환 보유액이 든든히 받쳐주
는 1200억 달러 규모의 아시아 지역 보유기금에

11 _____

매거진 Wired 색인 디자인

다양한 내용을 알려야 할 경우 색상의 톤과 균형을 적절히 사용하면 내용의 변별력은
높이고 이질감을 최소화하며 시각적인 효과를 최대한 얻을 수 있습니다.

CHINA
LES
WORLD
(中國崛起)
어떡해!
로벌 어젠다에서 새로운 규칙을 주도

국제통화기금(IMF)

경제·정치 쟁점도 이
방문 같은 기회에는 논
미국과 개별 국가간
일본·한국이 포함되
참석하는 회의에서

언론인 자크 마틴이
때(When China rules
어 번역판을 열독 중이
말했다. "이처럼 시각의
독무대였던 '아시아―

태평양'에서 '동아시아'로 이동한 데는 중국의 역
할이 컸다. 동아시아의 중심은 중국이다."

실제로 지금은 '누구나 아시아에서 일어나는 모
든 일에 당연히 중국이 주도적인 발언권을 가질
자격을 갖췄다고 생각한다. 하지만 대다수 사람
이 아직 잘 모르는 문제가 있다. 중국이 세계 전체
가 돌아가는 새로운 규칙을 만들어간다는 사실이
다. 적어도 중국은 그 과정에서 주도적인 역할을
하고 싶어한다. 브루킹스 연구소 존 L 손턴 중국
센터의 청리(程立) 선임 연구원은 "지금 중국은
국제무대에서 모든 협상 테이블의 상석을 원한
다"고 말했다. "중국 지도부는 자신들이 세계 체
제의 핵심 설계자에 든다고 생각한다."

ILLUSTRATIONS BY EDEL RODRIGUEZ

12 _____

뉴스위크 한국판 중국 특집면

중국을 상징하는 붉은색을 주요 색으로 활용해서
일러스트와 통일감이 느껴지도록 하였습니다.

색에도 성격이 있다

+

색채는 사람의 심리와 밀접한 관계가 있습니다. 예를 들어, 빨간색 방에 오랫동안 있으면 신경이 날카로워지고 체감 온도가 높아지는 현상이 나타납니다. 이것은 평소에 의식하지 않았던 주위의 색채들이 무의식적으로 사람의 심리에 생리적인 영향을 주고 있는 것을 뜻합니다. 색채를 보편화해서 사용하는 것은 위험할 수도 있지만 오감에 대한 대응을 활용하거나 효과적인 소통 수단으로 색상을 사용하는 것은 좋은 방법입니다.

13 _____

Nylon Guys 2012

흰색은 검은색과 더불어 공간감과 여백감을 주기에 더없이 좋습니다.

좋아 보이는 것들의 비밀

흰색

고급스럽고 세련된 분위기를 연출하는 작업에 적합하며, 다른 색에 영향을 주지 않고 어울림이 좋아 무채색과 유채색에 모두 고르게 적용할 수 있습니다.

1 색의 성격 _{오랜 시간 만들어진 색상이 가지고 있는 성격} : 개성이 강함, 이기적, 자기만의 세계를 고집, 보수적, 독립심, 의지가 강함

2 색의 영향 _{사람이 인지했을 때 느낌} : 차분, 당당, 공포, 불안, 허무, 이지적, 지적, 압박

3 색의 처방 _{색상을 의도적으로 활용할 수 있는 방법} : 경건함을 줌, 심리적인 기능 억제

14 _____

흰색을 잘 표현하기 위해서는 주위 색상이 너무 강하게 표현되지 않아야 합니다.

15 _____

흰색 배색은 검은색과 가장 대비됩니다.

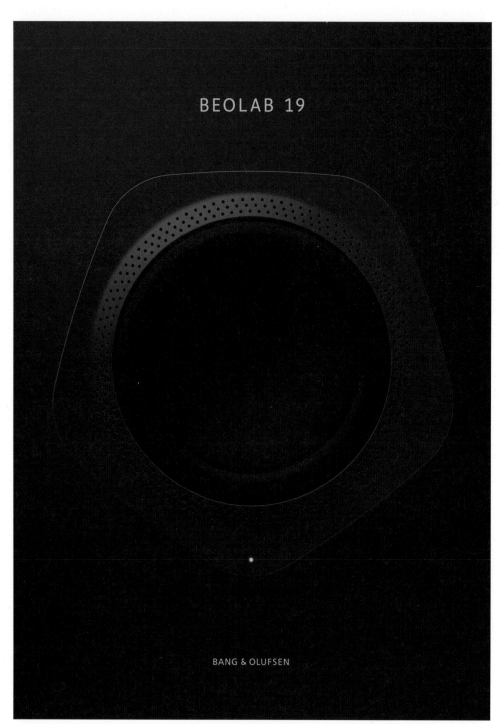

BEOLAB 19

BANG & OLUFSEN

16 _____

하이엔드 오디오 Bang&Olufsen
스피커 광고

검은색 이미지와 약간의 흰색 글자
만으로 극도의 고급스러움을 표현
할 수 있습니다.

검은색

유행에 쉽게 흔들리지 않으며 세련되고 현대적인 느낌을 줍니다. 질리지 않아 다른 색과 비율적으로 잘 적용하면 도시적인 이미지를 만들 수 있지만 검은색을 사용할 때는 너무 단조로워지지 않게 주의해야 합니다. 대비되는 색상을 사용하거나 일관된 검은색을 사용하여 극도의 절제력을 콘셉트로 잡는 것이 좋습니다.

1 색의 성격 : 차분, 소극적, 집중, 융통성 및 자립심 부족, 성실

2 색의 영향 : 감정 억제, 중성적, 우울, 에너지 부족, 지루함 ,수동성

3 색의 처방 : 심리적인 안정, 우월감 억제

17 _____

B&B 이탈리아 가구 광고 디자인

포인트 배색을 아주 조금 사용했고 검은색을 주조색으로
사용해서 절제력을 느낄 수 있습니다.

18 _____

주얼리 Boucheron 광고 디자인

검은색을 사용할 때는 대비되는 색상을 주의해서 사용하고,
주제가 되는 개체나 요소에 신경을 써야 합니다.

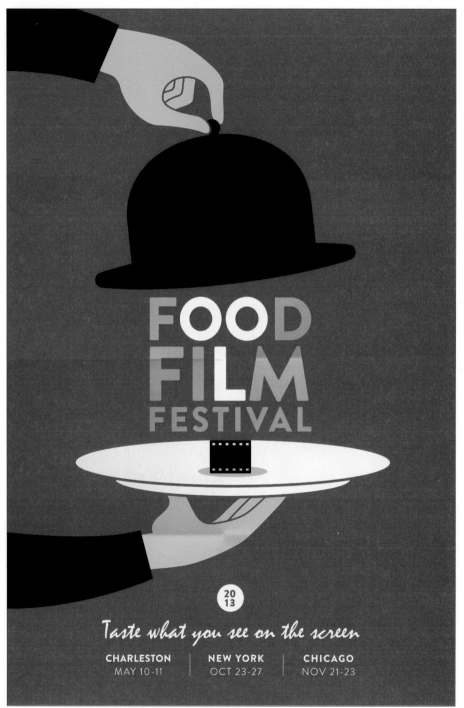

19 _____

Food Film Festival – Graphéine

식욕을 불러일으키는 대표적인 색상인
빨간색을 사용했으며 필름을 상징하는
아이콘으로 Food Film Festival을 절묘하
게 표현했습니다.

좋아 보이는 것들의 비밀

빨간색

강렬한 색상으로 자극적이면서 사람을 흥분하게 만드는 역할을 하고, 식욕을 느끼게 합니다. 맛있거나 달콤함을 연상시켜 음식의 맛을 돋우는 작용을 하기 때문에 다이어트에서는 피해야 할 색입니다.

1 색의 성격 : 외향, 정열, 적극적, 단순, 냉정하지 못함, 감상적

2 색의 영향 : 생명력, 따뜻함, 위험, 불안, 혁명, 흥분, 정열, 용기, 모험심, 주목성이 강함

3 색의 처방 : 빈혈이나 무활력에 사용, 강한 자극제, 지구력 회복, 감수성 자극

21 _____

Be in the Noh

빨간색과 무채색을 사용해 주목성이 높은 디자인입니다.

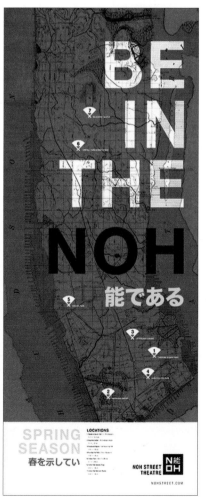

20 _____

Superfried

빨간색의 강렬함은 검은색이나 무채색 이미지와 사용하면 주목성과 고급스러움을 동시에 취할 수 있습니다.

22 _____

Wolf in Wite Van – John Darnielle
파란색이 주는 느낌은 감성적이기보다
는 지적이고 차가운 느낌이 강합니다.

파란색

기업에서 신뢰도를 높일 때 사용하며, 자연을 상징해 충전의 의미도 내포하고 있습니다. 시원하고 상큼하면서 감정을 가라앉히는 역할을 하지만 음식의 맛으로는 쓴맛을 느끼게 합니다. 만약 주방용품 전부가 파란색이라면 음식의 맛을 제대로 느끼기 힘들 것입니다.

1 색의 성격 : 이기적, 주관적, 리더십이 강함, 성실, 냉정, 소심, 합리적, 보수적, 책임감과 자립심이 강함

2 색의 영향 : 명상, 사고력과 창의력을 높여줌, 시원함과 편안함, 외로움, 진취적, 예술적, 창조적, 내향적이며 합리적임

3 색의 처방 : 피로 회복, 불안감 해소, 풍부한 상상력, 맥박이 낮아짐, 감정 억제, 불면증 치료, 근육 긴장 감소

24 _____

23 _____

패션 광고나 그래픽에서 파란색은 차가움과 도시적인 세련미를 암시할 때 사용합니다. 이미지를 사용하고 대비를 활용하면 몽환적인 느낌을 줄 수 있습니다.

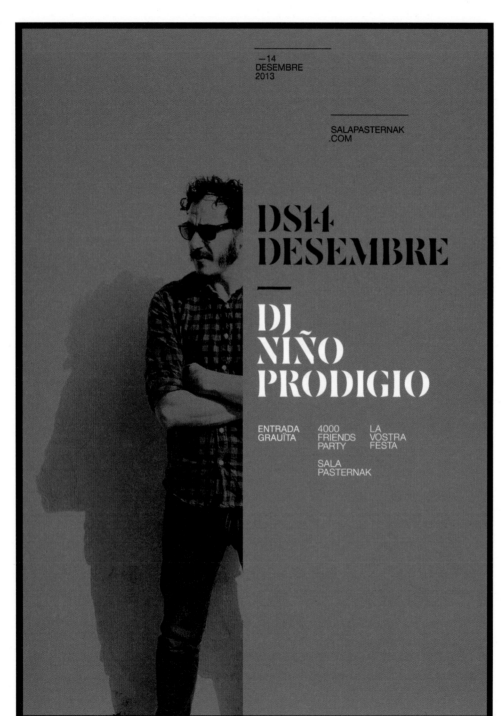

—14
DESEMBRE
2013

SALAPASTERNAK
.COM

DS14
DESEMBRE

DJ
NIÑO
PRODIGIO

ENTRADA 4000 LA
GRAUÏTA FRIENDS VOSTRA
 PARTY FESTA

 SALA
 PASTERNAK

25 _____

DJ Nino Prodigio – Quim Marin

주황색은 젊은 느낌을 주며 감각적
인 콘셉트로 이미지 성격을 보완할
때 사용합니다.

주황색

강한 주의를 유도하는 색상입니다. 빨간색보다는 덜 자극적이지만 달콤한 맛과 부드러운 맛을 동시에 느끼게 하며 무채색과 탁색과 함께 사용할 때 효과적으로 도드라져 보입니다.

1 색의 성격 : 사교성, 화려함, 활동적, 외로움을 싫어함, 친절, 따뜻함, 감수성이 예민함, 개방적 사고

2 색의 영향 : 환희, 밝음, 따뜻함, 질투, 열정, 활기, 의혹, 적극, 풍부함, 건강, 초조

3 색의 처방 : 무기력증 또는 원기 회복, 빈혈에 사용, 에너지 발생, 강장제

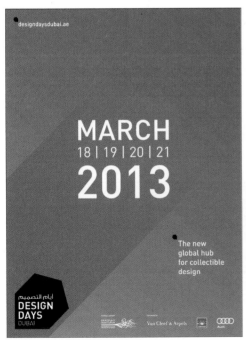

26 _____

주황색이 주는 역동성은 사선 구도가 주는 운동감과 닮은 점이 많습니다. 자동차 회사가 추구하는 힘 있는 이미지를 느낄 수 있습니다.

27 _____

주황색을 사용한 통로에서 동적인 느낌이 느껴집니다.

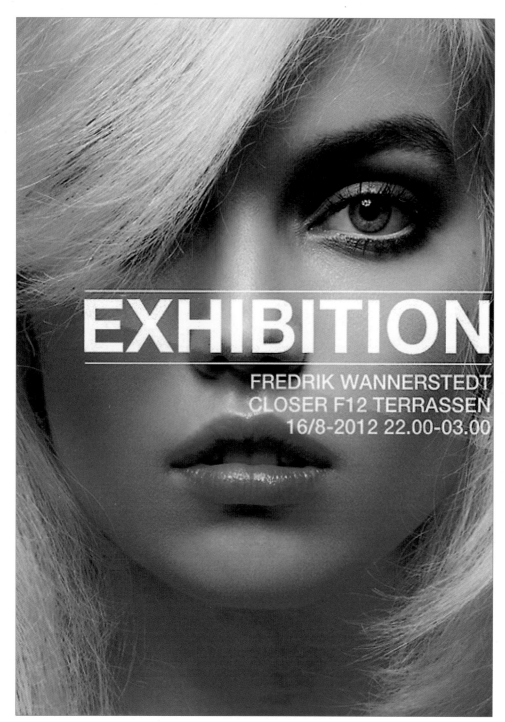

EXHIBITION

FREDRIK WANNERSTEDT
CLOSER F12 TERRASSEN
16/8-2012 22.00-03.00

분홍색은 강한 여성성을 느끼게 합니다.
거기에 감각적인 사진이 전하는 메시지
가 있다면 더없이 좋습니다.

분홍색

따뜻하면서도 부드러움을 가지고 있고 달콤한 맛과 새콤한 맛을 강하게 느끼게 할 뿐 아니라 단맛을 느끼게도 합니다. 만약 공간 인테리어나 테이블 세팅을 분홍색으로 하면 차 맛이 더욱 달콤하게 느껴질 것입니다.

1 색의 성격 : 소녀적, 인정받기 원함, 양면성, 호기심, 긍정, 섬세함, 책임감

2 색의 영향 : 부드러움, 수줍음, 낭만, 애정, 화사, 우아

3 색의 처방 : 스트레스 해소, 도전적, 자립심 강화, 소외감, 대인관계 원만

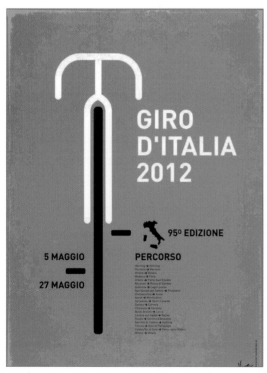

29 _____
이탈리아 유명 자전거 경주 Giro D'italia 포스터
깔끔한 구도와 스트레스 해소적인 색으로 접근했습니다.

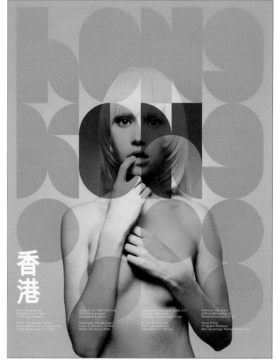

30 _____
Neue Hong Kong — Anthony Neil Dart
분홍색으로 호기심이 있는 소녀적인 감성을 표현하였습니다.

Im VERLAG DES BILDUNGSVERBANDES der Deutschen Buchdrucker,
Berlin SW 61, Dreibundstr. 5, erscheint demnächst:

JAN TSCHICHOLD
Lehrer an der Meisterschule für Deutschlands Buchdrucker in München

DIE NEUE TYPOGRAPHIE

**Handbuch für die gesamte Fachwelt
und die drucksachenverbrauchenden Kreise**

Das Problem der neuen gestaltenden Typographie hat eine lebhafte
Diskussion bei allen Beteiligten hervorgerufen. Wir glauben dem Bedürf-
nis, die aufgeworfenen Fragen ausführlich behandelt zu sehen, zu ent-
sprechen, wenn wir jetzt ein Handbuch der **NEUEN TYPOGRAPHIE**
herausbringen.

Es kam dem Verfasser, einem ihrer bekanntesten Vertreter, in diesem
Buche zunächst darauf an, den engen Zusammenhang der neuen
Typographie mit dem **Gesamtkomplex heutigen Lebens** aufzuzei-
gen und zu beweisen, daß die neue Typographie ein ebenso notwendi-
ger Ausdruck einer neuen Gesinnung ist wie die neue Baukunst und
alles Neue, das mit unserer Zeit anbricht. Diese geschichtliche Notwen-
digkeit der neuen Typographie belegt weiterhin eine kritische Dar-
stellung der **alten Typographie**. Die Entwicklung der **neuen Male-
rei**, die für alles Neue unserer Zeit geistig bahnbrechend gewesen ist,
wird in einem reich illustrierten Aufsatz des Buches leicht faßlich dar-
gestellt. Ein kurzer Abschnitt „**Zur Geschichte der neuen Typogra-
phie**" leitet zu dem wichtigsten Teile des Buches, den **Grundbegriffen
der neuen Typographie** über. Diese werden klar herausgeschält,
richtige und falsche Beispiele einander gegenübergestellt. Zwei wei-
tere Artikel behandeln „**Photographie und Typographie**" und
„**Neue Typographie und Normung**".

Der Hauptwert des Buches für den Praktiker besteht in dem zweiten
Teil „**Typographische Hauptformen**" (siehe das nebenstehende
Inhaltsverzeichnis). Es fehlte bisher an einem Werke, das wie dieses Buch
die schon bei einfachen Satzaufgaben auftauchenden gestalterischen
Fragen in gebührender Ausführlichkeit behandelte. Jeder Teilabschnitt
enthält neben **allgemeinen typographischen Regeln** vor allem die
Abbildungen aller in Betracht kommenden **Normblätter** des Deutschen
Normenausschusses, alle andern (z. B. postalischen) **Vorschriften** und
zahlreiche Beispiele, Gegenbeispiele und Schemen.

Für jeden Buchdrucker, insbesondere jeden Akzidenzsetzer, wird „Die
neue Typographie" ein **unentbehrliches Handbuch** sein. Von nicht
geringerer Bedeutung ist es für Reklamefachleute, Gebrauchsgraphiker,
Kaufleute, Photographen, Architekten, Ingenieure und Schriftsteller,
also für alle, die mit dem Buchdruck in Berührung kommen.

INHALT DES BUCHES

Werden und Wesen der neuen Typographie
Das neue Weltbild
Die alte Typographie (Rückblick und Kritik)
Die neue Kunst
Zur Geschichte der neuen Typographie
Die Grundbegriffe der neuen Typographie
Photographie und Typographie
Neue Typographie und Normung

Typographische Hauptformen
Das Typosignet
Der Geschäftsbrief
Der Halbbrief
Briefhüllen ohne Fenster
Fensterbriefhüllen
Die Postkarte
Die Postkarte mit Klappe
Die Geschäftskarte
Die Besuchskarte
Werbsachen (Karten, Blätter, Prospekte, Kataloge)
Das Typoplakat
Das Bildplakat
Schildformate, Tafeln und Rahmen
Inserate
Die Zeitschrift
Die Tageszeitung
Die illustrierte Zeitung
Tabellensatz
Das neue Buch

Bibliographie
Verzeichnis der Abbildungen
Register

typ. tschichold

Das Buch enthält über **125** Abbildungen, von
denen etwa ein Viertel **zweifarbig** gedruckt ist,
und umfaßt gegen **200** Seiten auf gutem Kunst-
druckpapier. Es erscheint im Format DIN A5 (148×
210 mm) und ist biegsam in Ganzleinen gebunden.

Preis bei Vorbestellung bis 1. Juni 1928: **5.00** RM
durch den Buchhandel nur zum Preise von **6.50** RM

Bestellschein umstehend ➡

31 _____
**문자와 그리드를 활용한 페이지 디자인
– 얀 치홀트**

노란색과 검은색 배색이 문자를 명쾌
하게 보이게 합니다.

노란색

자극적이면서 사람을 흥분하게 만드는 역할을 하며, 강렬한 색상으로 식욕을 느끼게 할 뿐 아니라, 맛있고 달콤함을 연상시키며 빨간색과 더불어 음식 관련 디자인에 잘 어울립니다.

1 색의 성격 : 외향, 정열, 적극, 단순, 냉정하지 못함, 감상적

2 색의 영향 : 생명력, 따뜻함, 위험, 불안, 혁명, 흥분, 정열, 용기, 모험심, 주목성

3 색의 처방 : 빈혈 또는 무활력에 좋음, 강한 자극제, 몸의 지구력 회복, 감수성 자극

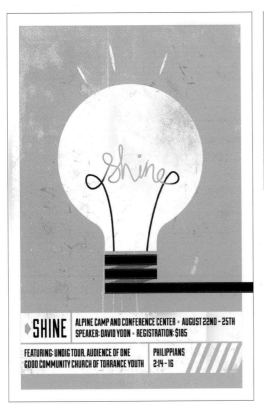

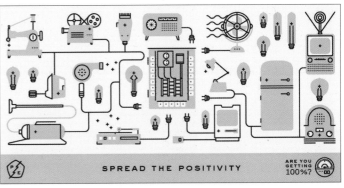

33 _____

Positive Energy

재미있고 역동성이 느껴지는 노란색과 일러스트가 주는 친숙함으로 인해 독자가 부담 없이 정보를 받아들일 수 있습니다.

32 _____

아이디어를 상징하는 전구에 노란색이 더해지면서 보다 활동적으로 보이고 주제를 극대화하여 표현할 수 있습니다.

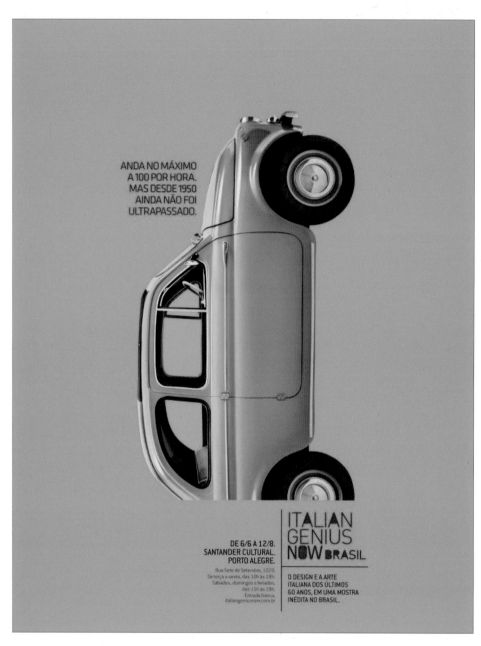

ANDA NO MÁXIMO
A 100 POR HORA.
MAS DESDE 1950
AINDA NÃO FOI
ULTRAPASSADO.

DE 6/6 A 12/8.
SANTANDER CULTURAL.
PORTO ALEGRE.

Rua Sete de Setembro, 1028.
De terça a sexta, das 10h às 19h.
Sábados, domingos e feriados,
das 11h às 19h.
Entrada franca.
italiangeniusnow.com.br

ITALIAN
GENIUS
NOW BRASIL

O DESIGN E A ARTE
ITALIANA DOS ÚLTIMOS
60 ANOS, EM UMA MOSTRA
INÉDITA NO BRASIL.

34 _____

녹색으로 인해 신선함이 느껴지며 약간의 빨간색이 시각적 흥미를 더하고 있습니다.

녹색

신선한 야채나 과일이 연상되는 색으로, 밝은 녹색은 신선함 때문에 상큼한 맛을 느낄 수 있습니다. 녹색을 적절히 이용하면 눈이 편안한 디자인을 할 수 있고 안정감을 줄 수 있습니다.

1 색의 성격 : 풍부한 감정, 강한 신념, 성실, 소극적, 약한 추진력, 집착력, 학구적, 이론적, 강한 질투

2 색의 영향 : 평화, 자연 환경, 건강, 상쾌, 불안감 해소, 젊음, 안정, 희망, 휴식

3 색의 처방 : 스트레스 해소, 눈의 피로 회복, 정신 집중

35 _____

King of Summer 영화 포스터

여름을 주제로 한 영화 포스터로, 젊고 역동적인 영화의 이미지를 전달했습니다.

36 _____

매거진 Collect – FFFFOUND

자연의 소재가 하나도 표현되지 않았지만 모종삽이라는 개체와 녹색 배경으로 자연이라는 주제가 느껴집니다.

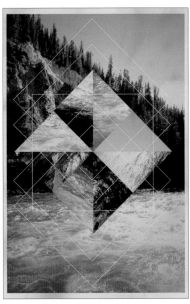

37 _____

Geo – Legan Rooster

녹색은 자연과 가장 어울리는 색입니다.

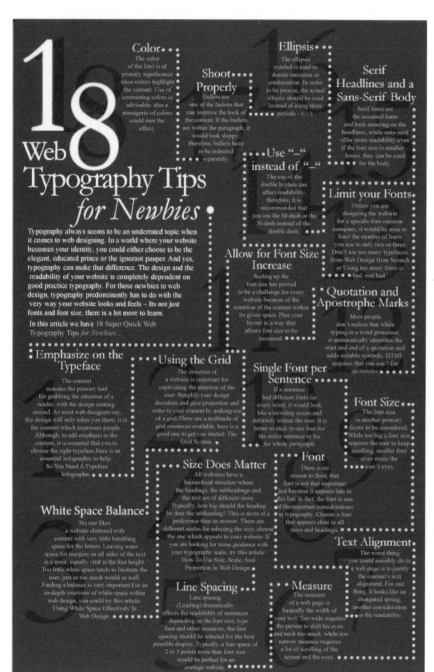

38 _____

보라색이 주는 미묘한 느낌은 혼돈스러움을 알리
는 디자인을 표현할 때 어울립니다.

보라색

주관적인 특성이 매우 뚜렷한 색상으로, 사진을 이용한 광고나 포스터가 아니라면 명확한 콘셉트가 있게 사용하는 것이 좋습니다. 고급스러운 느낌과 차가운 계열의 색상을 조합해서 바탕으로 사용할 때 신비로운 느낌을 줄 수 있습니다.

1 색의 성격 : 풍부한 감수성, 섬세, 소극적, 직관, 예술가 기질, 신경질, 자만

2 색의 영향 : 신비, 창조, 예술, 고귀, 지적 성취, 불안, 공포, 외로움

3 색의 처방 : 식욕 억제, 감성 자극

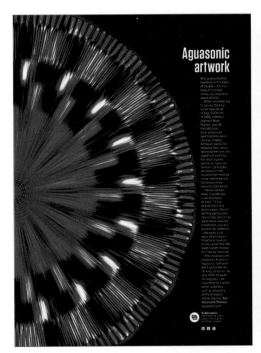

39 ____

독특한 방사형 무늬와 보라색이 주는 조합으로 신비로움을 이끌어 내고 주목성을 높였습니다.

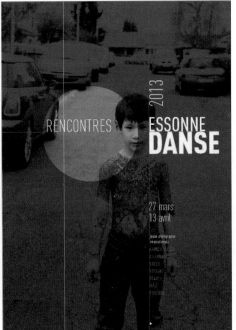

40 ____

보라색이 주는 불안한 느낌이 사진 주제와 잘 어울리게 사용되었습니다.

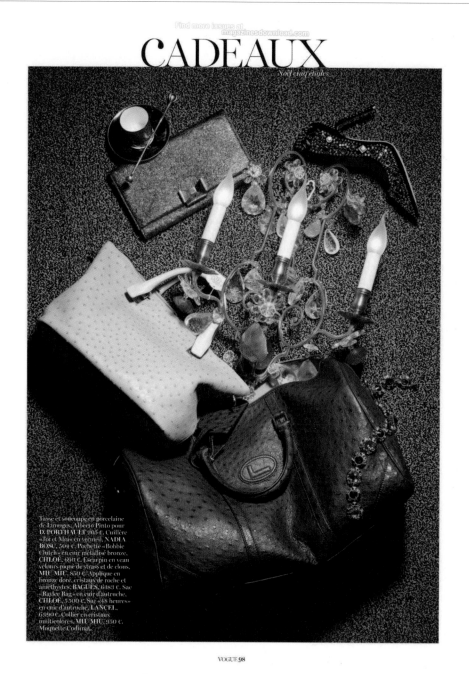

CADEAUX

Noël cinq étoiles

Tasse et soucoupe en porcelaine de Limoges, Alberto Pinto pour D. PORTHAULT 205 €, Cuillère «Tot et Mou» en vermeil, NADIA BOSC, 504 €, Pochette «Bobbie Clutch» en cuir métallisé bronze, CHLOÉ, 690 €, Escarpin en veau velours piqué de strass et de clous, MIU MIU, 850 €, Applique en bronze doré, cristaux de roche et améthystes, BAGUÈS, 6183 €, Sac «Baylee Bag» en cuir d'autruche, CHLOÉ, 5300 €, Sac «48 heures» en cuir d'autruche, LANCEL, 6990 €, Collier en cristaux multicolores, MIU MIU, 950 €, Moquette Codimat.

VOGUE 98

41 _____

식물이 주는 자연스러움과는 다른 느낌의 자연스러운 색이 갈색입니다. 가죽과 나무 등에서 많이 볼 수 있는 색상이기도 합니다.

갈색

편안한 느낌과 믿음직스러움이 내포되어 있으며, 자극적이면서 식욕을 느끼게 할 뿐 아니라 맛있고 달콤함을 연상시켜 음식의 맛을 돋우는 작용을 합니다. 베이커리나 초콜릿 같은 패키지에 많이 사용됩니다.

1 색의 성격 : 외향, 정렬, 적극, 단순, 냉정하지 못함, 감상적

2 색의 영향 : 생명력, 따뜻함, 위험, 불안, 혁명, 흥분, 정열, 용기, 모험심, 주목성

3 색의 처방 : 빈혈 또는 무활력에 좋음, 강한 자극제, 몸의 지구력 회복, 감수성 자극

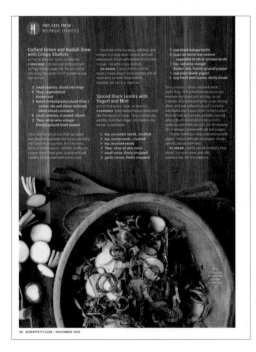

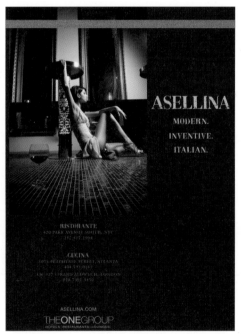

42

전체적으로 갈색 톤을 유지하고 이미지에서 녹색과 빨간색을 강조색으로 사용하여 자연 친화적인 느낌을 줍니다.

43 _____

감수성이 있는 이미지와 공간을 표현하기 위해 갈색을 활용하였습니다. 사진 안 의상의 녹색과 갈색이 잘 어울립니다.

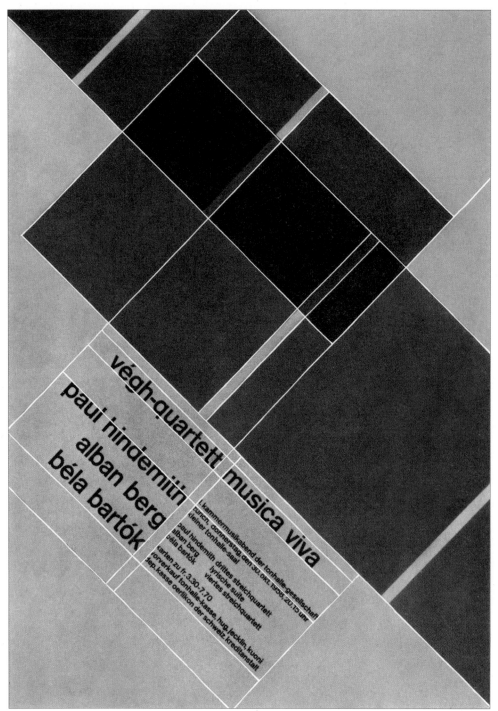

좋아 보이는 것들의 비밀

44 _____
포스터 – 요셉 뮐러 브로크만
회색은 나쁘지 않지만 눈에 띄는 것 또
한 없습니다. 회색을 활용할 때 구도와
여백을 이용해 차별화를 두면 좋습니다.

회색

차분한 느낌을 전달할 때 사진을 무채색으로 표현하면 색에 의해 왜곡된 느낌을
전달받는 것을 막을 수 있습니다. 단 핵심이 되는 느낌이 없어지기 때문에 이것에
대비하여 시각적인 효과를 생각하는 것이 좋습니다. 다양한 색과 잘 어울리지만
농도의 차이를 잘 조절해야 합니다.

1 색의 성격 : 솔직, 보수적, 이성적, 감정 표현력이 약함, 감수성, 인내, 책임감,
차분함

2 색의 영향 : 정신적 안정감, 무겁고 딱딱함, 민족성, 엄숙

3 색의 처방 : 긍정적 사고력, 저항력

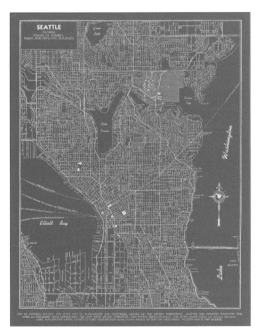

45 ____

미국 시애틀의 지도를 라인 아트로 표현했습니다. 바탕에 사용한
회색이 많은 정보를 시각적으로 복잡해 보이지 않게 합니다.

46 ____

차분한 느낌을 줄 때 사진을 흑백으로 사용하면 특정 색이 주는
이미지로 왜곡되는 것을 막을 수 있습니다.

Cassany Designe Nuit
Dv18.12.09 Jazz Cava

Presentació del Cd Stirps amb els artistes
en directe a partir de les 23h.

Aurora Crew live
Niño Prodigio
Dj Lupuz

47 _____

바탕을 베이지색으로 지정하여
정적인 느낌을 주었습니다.

베이지색

심리학계에서 예민한 성격을 부드럽게 하는 방법으로 옷과 집안 색을 베이지 계열로 바꾸는 것을 추천할 정도로, 베이지 색은 심리적인 안정감을 주며 다른 색과 조합해서 사용할 때 주변 색상을 잘 살립니다.

1 색의 성격 : 가정적, 원만함, 건실한 성품, 성실, 보수적, 모성

2 색의 영향 : 편안, 안정, 이성적인 사고, 부드러움

3 색의 처방 : 스트레스 해소, 신경 안정

48 ____

베이지색을 사용할 때는 같이 사용하는 강조색이 너무 강하지 않는 것이 좋습니다. 약간 저채도의 강조색을 사용하면 더욱 고급스러운 느낌을 줄 수 있습니다.

49 ____

많은 문자에 의해 느껴질 수 있는 역동성이 베이지를 사용하여 진정되었습니다.

인쇄와 후가공을 다양하게 활용하라

RULE 5

+ Rule **5**

인쇄와 후가공을
다양하게 활용하라

디자인 중 편집 디자인은 참 많은 일들을 해야 합니다. 그리고 인쇄를 피해갈 수 없기 때문에 다양한 문제들과 만나는 경우가 많습니다. 앱진이나 웹진도 있지만 아직까지는 인쇄를 많이 하고 웹 문서 경우에도 인쇄용 문서를 웹 문서로 변환하는 개념이 강하기 때문에 인쇄를 예측하고 디자인을 완성해야 합니다.

인쇄 방식 자체가 완벽한 컬러를 표현하는 것이 거의 불가능하기 때문에 편집 디자이너는 적은 오차를 위해 노력해야 합니다. 디지털 방식으로 인쇄를 한다고 해도 인쇄 시장의 90% 이상은 잉크를 조색하는 방식을 사용하기 때문에 편집 디자이너가 인쇄와 종이를 잘 파악하는 것은 필수적입니다.
실제 프로젝트를 할 때 주의해야 하는 것들을 알고, 가격 대비 효율적인 종이의 필수적인 특징 및 인쇄와 후가공에 대해 고민해 보는 것이 좋습니다.

+

좋아 보이는 것들의 비밀

인쇄 방법을 아는 것은 편집 디자인의 기본이다

+

인쇄를 하기 전에 기본적으로 인쇄가 어떻게 진행되는지 알아두면 좋겠죠?
인쇄는 결국 판화가 발전된 것입니다. 아주 오래전 역사까지는 아니어도 지금 사용하고 있는 인쇄 방법이 어떤 것인지는 알고 있어야 합니다.

1 | 볼록판 인쇄

볼록판 인쇄Relief Printing에 사용하는 판은 잉크가 묻는 화선부*가 비화선부보다 높게 되어 있습니다. 인쇄물은 일반적으로 선명하고 강한 인상을 주며 판의 화선부가 볼록하게 나와 있기 때문에 눌린 자국이 약간 튀어 나오며, 또 이미지의 경계에는 윤곽 얼룩Marginal Zone으로 잉크 농도가 짙은 부분이 나타납니다.
볼록판의 종류는 목판, 활판, 선화 볼록판*, 감광성 수지판*, 고무판 등이 있습니다.

- 화선부 : 잉크가 묻는 부분입니다.

- 선화 볼록판 : 동판이나 아연판에 감광액을 바르고 선화나 사진 필름을 얹어 빛을 쬐어 부식시킨 인쇄판입니다

- 감광성 수지판 : 빛에 닿으면 분자의 결합이 일어나 굳어지고 녹지 않는 성질을 이용해 만든 인쇄판입니다.

2 | 평판 인쇄

평판 인쇄Lithographic Printing, Planographic Printing에 사용하는 판면은 평평하며 화선부와 비화선부의 높이 차이가 없습니다. 잉크가 화선부에만 묻는 원리는 물과 기름의 반발 작용을 이용한 것입니다. 우리가 일반적으로 사용하는 옵셋이 이 방식입니다.
평판 인쇄는 판면이 평평한 것이 특징인데 여러 가지 포장 재료와 특히 용기 인쇄에 이 방식이 사용되고 있습니다. 평판 인쇄의 종류에는 이 밖에도 아연 평판, 알루미늄 평판, PS판*, 석판 인쇄 등이 있습니다. 판지나 박지, 금속관 인쇄, 플라스틱 용기, 플라스틱 컵, 종이컵 등에 평판 인쇄를 사용합니다. 옵셋 인쇄는 해상력이 뛰어나고 비교적 원본에 충실하게 표현하는 것이 가능하며 종이의 평활도가 그다지 중요하지 않고 종이를 포함한 여러 가지 포장 재료에 인쇄하는 것이 가능합니다. 특히 제작 비용이 저렴합니다.

- PS판 : 사전에 감광층이 도포되어 있는 판재입니다.

3 | 오목판 인쇄

오목판 인쇄Intaglio Printing에 사용하는 판은 화선부가 오목하며, 여기에 잉크를 채워 인쇄합니다. 오목판에는 사진 오목판과 조각 오목판이 있는데 일반적으로 사진 오목판을 그라비어Gravure판이라고 합니다. 사진 오목판의 인쇄물로는 플라스틱 재질의 과자 봉지, 통조림 캔 등이 있고, 조각 오목판 인쇄물로는 지폐, 주권 등이 있습니다. 이런 것들은 세밀한 선으로 표현하고, 잉크가 두껍게 부착되어 촉감으로도 식별할 수 있을 정도입니다.

4 | 공판 인쇄

공판 인쇄Stencil Printing에 속하는 것은 스크린 인쇄Screen Process Printing가 대표적입니다. 화선부에 구멍이 나타나게 하여 이 구멍으로 잉크가 통과해 인쇄 용지 또는 물질에 부착됩니다. 스크린 인쇄물에는 플라스틱 용기를 비롯하여 유리, 도자기, 금속, 천, 비닐, 가죽 제품 등이 있습니다.

잉크
스크린
감광막
종이

종이로 생산성과 디자인의 질을 높여라

+

편집 디자이너에게 인쇄만큼 중요하고 꼭 배워야 하는 것이 종이입니다. 종이를 잘 알면 생산성과 디자인에서 많은 차이를 낼 수 있습니다. 효과적인 판형을 생각할 수 있고 같은 예산에서도 디자인 콘셉트를 극대화하는 종이를 선택하면 좋은 결과물이 나오는 것은 당연한 결과입니다. 종이와 판형을 잘 활용하는 디자이너는 실무에서 분명히 남다른 경쟁력이 있습니다.

종이의 인쇄 특성건조 시간 등을 염두에 두지 않으면 제작 시간에 맞추지 못해 인쇄물을 완성할 수 없을 경우도 있습니다. 다양한 표현 효과나 후가공과의 관계도 생각하고 있어야 하며 고급스러운 질감의 종이나 수입지의 경우는 무엇보다 가격이 비싸기 때문에 제작 범위를 결정하는 중요한 요소가 되기도 합니다.

사용하고 싶은 종이가 있어도 현실적으로 사용하지 못할 때가 많이 있습니다. 요즘은 국내 생산 종이의 품질이 높아졌고 시중에 수입지와 비슷한 질감의 국산지도 많이 있기 때문에 미리 대체할 종이를 알아 두면 보다 빠르게 대응할 수 있습니다. 또한 제지사 별로 동일한 느낌의 종이가 많으므로 새롭게 나오는 종이에 관심을 기울이는 것이 좋습니다.

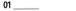
01 _____

Eco Polo 패키지 디자인 – Lacoste
형압 등의 효과를 사용할 때 기존에 완성된 제품인 인쇄물이나 괜찮은 샘플, 견본집 등을 잘 보관하고 있으면 샘플과 근접한 종이를 쉽게 구할 수 있습니다.

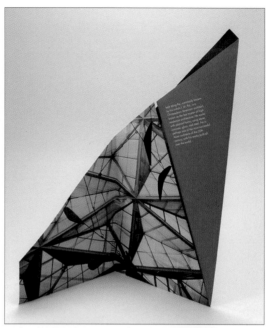
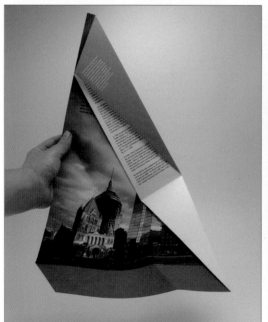
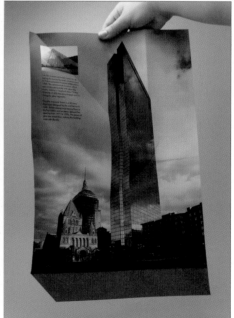

02

접지 포스터 디자인 – M. Pei

종이의 절수와 판형을 잘 개선하면 좀 더 나은 편집 디자인을 할 수 있을 뿐만 아니라 흥미로운 사용자 경험을 줄 수 있습니다.

03 _____

거친 재생지 질감의 종이를 이용하면 절제되고 고급스러운 결과물을
완성할 수 있으며 더불어 흥미로운 사용자 경험을 줄 수 있습니다.

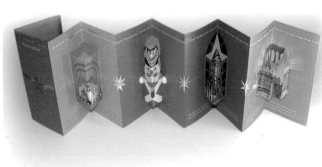

04 _____ **05** _____

다각형 접지나 아코디언 접지는 기본 절수에서는 쉽게 나오지 않기 때문에 변형 절수나 인쇄기에 들어갈 수 있는지 확인하고 기획해야 합니다.

종이의 중요한 성질

1 | 평량

종이를 이야기할 때 가장 많이 이야기하는 것이 바로 평량인데, 평량은 단위 1㎡ 당 무게를 나타내며, 불투명도, 두께 등에 영향을 미칩니다.

모든 종이가 다양한 평량을 가지고 있는 것은 아닙니다. 예를 들어 인쇄물에 사용하는 아트지는 100g/㎡, 120g/㎡, 150g/㎡, 180g/㎡, 200g/㎡, 250g/㎡, 300g/㎡, 350g/㎡의 여덟 종만 만들어지고, 엠보싱지는 150g/㎡, 180g/㎡, 200g/㎡, 220g/㎡, 240g/㎡, 250g/㎡의 여섯 종만 만들어집니다.

2 | 두께

두께는 종이의 불투명도 및 밀도와 관련이 있고 인쇄 뒷면 비침에도 많은 영향을 줍니다. 보통 종이가 두꺼우면 두꺼울수록 인쇄가 잘될 것이라고 생각할 수 있는데 사실은 그렇지 않습니다. 인쇄물의 특성을 고려해서 적절한 두께를 사용해야 합니다. 평균적으로 100g에서 200g의 종이가 인쇄 적성*이 가장 효율적입니다.

• 인쇄 적성 : 양호한 인쇄면을 만들기 위해 필요한 특성입니다.

종이의 평량을 샘플지만으로 결정을 하는 경우, 인쇄가 되었을 때 예상보다 얇게 나왔다고 느끼는 경우가 있습니다. 작은 크기의 종이 두께는 큰 용지보다 두껍고 탄력이 있다고 느껴집니다. 200g 정도의 용지도 인쇄를 할 경우 명함을 만들면 탄탄하다고 느껴지지만 A4 크기 브로슈어의 커버로 만들면 명함처럼 탄탄한 느낌이 들지 않습니다. 이런 오류를 막기 위해서는 미리 종이의 두께감을 익혀 두면 큰 도움이 됩니다. 아니면 실제 인쇄 직전에 사용을 고려하는 용지로 최종 교정지를 뽑아 보는 것도 좋습니다.

물론 교정 비용이 부담될 수도 있지만 만약 인쇄 사고가 났을 경우에는 피해가 전체 프로젝트 비용을 넘을 수도 있으니 아까운 것이 아닙니다.

3 | 밀도

종이 부피에 대한 무게를 의미합니다. 섬유소의 결합 정도를 말하며 밀도로 인해 인쇄물의 느낌이 차이가 납니다. 반드시 평량(그램 수)이 두께와 비례하는 것이 아닙니다. 아트지 200g의 종이가 다른 반누보 같은 모조 질감의 수입지 180g보다 얇게 느껴집니다. 인쇄할 때 비침과 종이의 밀도를 잘 유념해 두어야 합니다.

4 | 표면성(평활도)

종이 표면의 특성을 나타내고 압력을 가했을 때 공기의 유동 정도를 나타낸 것으로, 주로 종이 표면의 거칠고 매끄러운 정도를 나타낼 때 사용합니다. 인쇄의 색 재현성과 건조 속도, 그리고 인쇄물 전반적인 느낌에 큰 영향을 줍니다. 무광에 따뜻하고 살짝 거친 미색 브로슈어와 차갑고 미끄러운 질감의 브로슈어의 차이는 인쇄물의 성격을 다르게 할 만큼 큽니다.

06 _____
독일 프랑크푸르트 도서 박람회에서 홍보용으로 만들어진 소책자
대량용이 아닌 만큼 특별함을 부여하기 위해 후가공을 했고, 종이의 후가공을 위해 300g대에 종이와 두툼하고 거친 지질을 선택했습니다.

종이를 구분하는 다섯 가지 요소

밝기Brightness, 흰색 정도Whiteness, 광택Gloss, 불투명Opacity, 평활도Smooth의 다섯 가지 요소가 종이 성격을 분류하는 기준이 됩니다. 각각의 요소에 대해서 알아보겠습니다.

1 | 밝기(Brightnesss)

흰색 빛에 대한 종이 밝기를 말하며 종이 제조사에 따라 조금씩 다릅니다. 동일한 아트지로 인쇄를 하더라도 생산 주기에 따라 색이 다른 경우도 있으니 가능하면 동일한 생산 시기의 종이를 납품받는 것이 좋습니다.

2 | 흰색의 정도(Whiteness)

눈으로 희게 느끼는 정도를 말합니다. 아트지같이 흰색 계열의 종이에서 더욱 알기 쉬운데, 회색 계통의 흰색, 푸른색 계통의 흰색, 미색 계통의 흰색 등, 같은 흰색 아트지라고 하더라도 제조사별로 비교해 살펴보면 흰색이 주는 느낌이 전혀 다른 것을 알 수 있습니다. 그래서 추가 주문으로 재인쇄를 할 경우 다른 회사의 같은 종이를 쓰면 전반적인 흰색의 느낌이 달라지고 심하게는 톤의 느낌이 달라지기도 합니다.

그래서 몇몇 업체에서는 비용적인 문제보다도 그런 미묘한 문제를 미리 막기 위해 특정 회사 제품만 찾는 경우가 있습니다. 인쇄소는 까다로워 할 수 있지만 작업의 완성도나 이후에 사고를 예방할 수 있어 좋습니다.

같은 회사의 같은 종이라고 하더라도 제조시기에 따라 흰색의 정도가 다를 수도 있습니다. 여러 가지 종이를 사용해 보고 안정적인 종이를 만드는 회사를 알아두면 서로 좋은 관계가 될 수 있습니다.

좋아 보이는 것들의 비밀

3 | 광택(Gloss)

종이 표면에 빛이 반사되는 정도를 나타냅니다. 광택도가 높은 인쇄용지는 빛의 반사로 인해 눈의 피로를 가져 오지만 인쇄는 잘 표현되는 특성이 있으며 달력의 경우 빛 반사에 대한 피로도가 낮고 필기를 할 경우도 있기 때문에 광택이 높은 아트지보다 광택도가 낮은 계열Snow White Paper을 선택해서 인쇄하는 것이 좋습니다. 디자인 콘셉트에 따라 달라지겠지만 눈에 띄어야 하는 콘셉트는 유광 계열을, 편안함을 주려면 무광 계열을 사용하는 것이 좋습니다.

4 | 불투명도(Opacity)

광선이 종이에 투과되지 않는 정도를 의미합니다. 밀도와 밀접한 관계가 있지만 절대적인 기준은 아닙니다. 양면으로 인쇄하거나, 정보의 양이 많거나, 뒷면에 사진이 크게 들어가는 경우, 가독성이 높아야 할 경우는 그램 수와 더불어 불투명도를 염두에 두고 선택해야 합니다.

5 | 평활도(Smooth)

종이의 평면감과 매끄러운 정도를 의미하며 앞에서 설명한 표면성과 같은 의미입니다. 질감과 인쇄의 전반적인 느낌이 결정되는 부분이라고 할 수 있습니다.

종이의 규격

디자인을 시작하기 전에 판형을 잡아야 합니다. 판형은 종이 규격을 알아야 잡을 수 있습니다. 종이의 기본 규격은 아주 기본적이면서도 디자인의 바탕이 됩니다. 인쇄용지는 매엽지Sheet; 낱장으로 재단된 포장된 종이와 두루마리지Roll; 종이 폭을 기준으로 하는 두루마리 형식의 종이의 두 가지 형태로 만들어집니다. 매엽지는 낱장으로, 일반적인 옵셋 인쇄용으로 만들어지고 두루마리지는 윤전 인쇄기(신문)를 위해 나온 방식입니다.

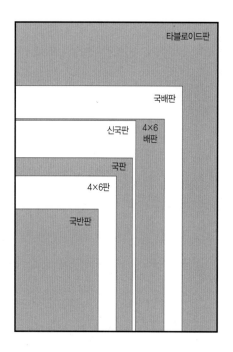

종이는 판형이나 규격에 맞춰 주문하기도 하지만 현재 우리나라에서 만들어지고 있는 매엽지가 가장 일반적으로 통용됩니다. 일반 옵셋 인쇄용 종이의 정규 규격은 크게 4×6전지788×1091mm와 국전지636×939mm가 만들어집니다.

좋아 보이는 것들의 비밀

주간지에는 주로 B5 크기가 사용되며, 단행본은 A5 크기와 B6 크기가 많이 사용됩니다. 시각 중심의 잡지는 이들보다 큰 판형인 A4 크기가 주류를 이룹니다. 실제 인쇄물을 통해 A4, B5 등 규격 크기에서 조금씩 다르게 변형된 것도 볼 수 있으며, 변형된 판형으로는 4×6판이나 교과서 등에 사용되는 국판형, 신문 등에 사용되는 타블로이드판 등이 있습니다.

절지 조견표 보는 법

다음 그림은 만들고자 하는 제작물의 가로, 세로 규격대로 전지 한 장을 재단을 할 때 최대로 만들 수 있는 참조 값입니다. 그러나 무엇을 의미하는지 제대로 생각해 보지 않고서는 이해하기 힘들 것입니다.

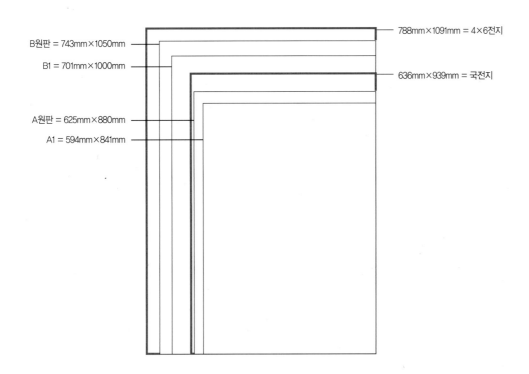

B원판 = 743mm×1050mm

B1 = 701mm×1000mm

A원판 = 625mm×880mm

A1 = 594mm×841mm

788mm×1091mm = 4×6전지

636mm×939mm = 국전지

먼저 만들고자 하는 제작물의 크기, 즉 가로, 세로 크기를 먼저 결정합니다. 그리고 제작물을 어느 용지로 인쇄를 할지 결정해야 합니다. 용지 규격이 선정되면 조견표에서 가로와 세로 축이 만나는 곳의 숫자가 전지 한 장당 나오는 절지 수입니다. 변형 규격인 경우에는 제작물 크기와 가장 유사한 값을 찾아보면 됩니다. 근사치의 치수보다 조금이라도 높으면 다음 크기의 큰 판형을 써야 합니다. 종이를 낭비하지 않고 사용하기 위해 적합한 크기의 종이를 찾는 것은 중요합니다.

예를 들어 4×6배판의 인쇄물을 만들고자 한다면, 4×6배판의 크기는 188×257mm이므로 4×6판형(세로결, 종목)에서는 이와 가장 가까운 272×197 크기로 재단을 하게 됩니다. 따라서 가로축 272와 세로축 197의 교차점인 16이 해당 절지 수가 됩니다. 즉 4×6배판은 4×6전지 한 장에서 열여섯 장이 나오게 됩니다.

4×6전지(788×1090mm) 조견표

mm	788	394	262	197	157	131	112	98	87	78
1091	1	2	3	4	5	6	7	8	9	10
545	2	4	6	8	10	12	14	16	18	20
363	3	6	9	12	15	18	21	24	27	30
272	4	8	12	16	20	24	28	32	36	40
218	5	10	15	20	25	30	35	40	45	50
181	6	12	18	24	30	36	42	48	54	60
155	7	14	21	28	35	42	49	56	63	70
136	8	16	24	32	40	48	56	64	72	80
121	9	18	27	36	45	54	63	72	81	90
109	10	20	30	40	50	60	70	80	90	100

국전지의 경우에는 이와 가장 가까운 212×313 크기로 재단을 하게 됩니다. 따라서 가로축 212와 세로축 313의 교차점인 9가 해당 절지수가 됩니다. 즉 4×6배판은 국전지 한 장에서 아홉 장이 나오게 됩니다.

국전지(636×939mm) 조견표

mm	636	318	212	159	127	106	90	79	70	63
939	1	2	3	4	5	6	7	8	9	10
469	2	4	6	8	10	12	14	16	18	20
313	3	6	9	12	15	18	21	24	27	30
234	4	8	12	16	20	24	28	32	36	40
187	5	10	15	20	25	30	35	40	45	50
156	6	12	18	24	30	36	42	48	54	60
134	7	14	21	28	35	42	49	56	63	70
117	8	16	24	32	40	48	56	64	72	80
104	9	18	27	36	45	54	63	72	81	90
93	10	20	30	40	50	60	70	80	90	100

변형 규격의 제작물일 경우, 예를 들어 제작물 규격이 240×260일 경우에는 정확한 규격이 없기 때문에 이와 가장 근접한 규격을 찾아 적용하면 됩니다. 4×6전지로 제작하면 260×272가 가장 근접한 경우이므로 12절이 나옵니다. 만약 국전지로 절지를 만든다면 318×313이 가장 근접하여 6절이 나오며 버려지는 종이의 낭비가 심해집니다.

국제 규격인 A 또는 B 계열의 용지는 국내에서는, 특히 인쇄에서는 일반적으로 사용하지 않습니다. A열지625×880mm, B열지765×1085mm, 하드롱지900×1200mm가 기타 규격으로 만들어지고 있으며 하드롱지는 주로 소포 등의 포장 용지로 많이 쓰이고 있습니다.

중요한 점은 같은 절수라고 하더라도 다양한 크기의 경우가 있다는 것입니다. 같은 6절지라도 다른 크기로 종이가 나옵니다. 이것은 디자이너들을 더욱 고민에 빠지게 하지만 고민한 만큼 창의적이고 개성 있는 판형의 디자인들이 나올 수 있습니다.

기본 판형을 사용하는 경우가 많지만 변화무쌍한 판형으로 디자인할 준비가 늘 되어있어야 진정한 편집 디자이너라고 할 수 있을 것입니다. 일반 종이 외에 수입지의 경우 종이 가격이 비싸기 때문에 손실률을 최대한 줄이기 위해서라도 종이의 규격을 확인하는 것이 바람직합니다. 다음 표들을 참조하여, 번거롭더라도 직접 그림을 그려가며 절수를 나누고 계산하면서 조견표와 확인하는 것이 바람직합니다.

책자와 용지의 규격

판형	근사치 절수	규격(mm)
국소판, 57반판	A6, 50절	105×148
국판, 57판	A5, 25절, 국 16절	148×210
신국판	A5, 25절, 국 16절	150×220
국배판, 57배판	A4, 11절	210×297
46반판	64절	94×128
36판	40절	103×182
신46판	36절	124×176
46판	32절	128×188
46배판	B5, 16절	188×258
크라운판	B5, 18절	176×248
타블로이드판	B4, 9절	257×364
16절 변형	16절, 국 12절	188×228
국 12절 변형	국 12절	198×210

좋아 보이는 것들의 비밀

4×6전지의 절수 분할

2절
(788×545)

8절
(394×272)

4절
(545×394)

32절

16절
(272×197)

64절

국전지의 절수 분할

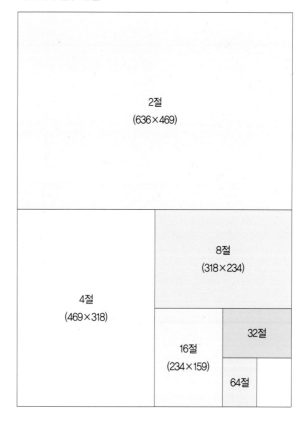

2절
(636×469)

8절
(318×234)

4절
(469×318)

32절

16절
(234×159)

64절

다양한 절수 재단법

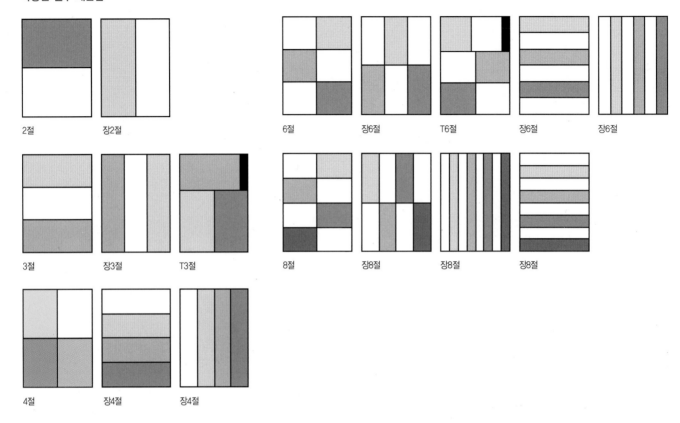

2절　　장2절　　6절　　장6절　　T6절　　장6절　　장6절

3절　　장3절　　T3절　　8절　　장8절　　장8절　　장8절

4절　　장4절　　장4절

국전지의 규격

절수	비교 절수	크기(mm)	치수
국전		636×939	21×31
국2		469×636	15.5×21
국4	4×6전지 5절	318×469	10.5×15.5
국8	4×6전지 10절	234×318	7.8×10.5
국16	4×6전지 25절	159×234	5.5×7.8
국32		117×159	3.9×5.3

좋아 보이는 것들의 비밀

A0 전지와 B0 전지의 규격

판형	근사판	크기(mm)	치수
A0	국배판	841×1189	27.8×39.2
A1	국판	594×841	19.4×27.8
A2		420×594	13.9×19.6
A3		297×420	9.8×13.9
A4		210×297	6.9×9.8
A5		148×210	4.9×6.9
A6		105×148	3.5×4.9
A7		74×105	2.4×3.5
A8		52×74	1.7×2.5
A9		37×52	1.2×1.7
A10		26×37	0.86×1.2
	국반판	105×148	3.4×4.9
신서판	신4×6판	124×176	4.1×5.8
	신국판	158×218	5.2×7.2
B0	4×6배판	1030×1456	34.0×48.0
B1	4×6배판	728×1030	24.1×34.0
B2	4×6판	515×728	17.0×24.0
B3		364×515	12.0×17.0
B4		257×364	8.5×12.0
B5		182×257	6.2×8.5
B6		128×182	4.2×6.2
B7		91×128	4.2×6.2
B8		64×91	2.1×3.0
B9		45×64	1.5×2.1
B100		32×45	1.05×1.5
	4×6반판	94×128	3.1×4.2
신서판	18절판	176×248	5.8×8.2
	3×6판	103×182	3.4×6.0

4×6 전지의 규격

절수	치수	cm	절수	치수	cm
1	36×26	109×78.8	15	10×6	30×18
2	26×18	78×54	16	9×6.5正	27×19.5
3	26×12	78×36	16	13×4.5	39×13
4	18×13	54×39	17	5.1×10.2	15.3×30.6
4	26×9長	78×27	18	12×4.3長	36×13
5	15×11	45×33	18	8.6×6正	26×18
5	14×12	42×36	20	7.2×6.5	21.6×19.5
5	10.5×14.5正	31.5×43.5	20	9×5.2	27×15.6
6	13×12正	39×36	21	8.6×5.2	25.8×15.6
6	18×18.6	54×26	22	7.2×5.7	21.6×17.1
6	17×9	51×27	24	9×4.3	27×12.9
6	15.5×9	57×27	24	6.5×6	19.5×18
7	18×7.2	54×21.6	25	7.2×5.2	21.6×15.6
7	15×7.2	45×21.6	26	7.2×4.7	21.6×14.1
8	13×9正	39×27	27	8.6×4	26×12
8	18×6.5正	54×19	28	6.2×5.2	18.6×15.6
9	12×8.6	36×26	30	6×5.2	18×15.6
10	13×7.2長	39×21.6	32	6.5×4.5	19.5×13.5
10	10.5×7.5正	30×22.5	36	6×4.3	18×13
10	10×8	30×24	40	6.5×3.6	18.5×10.8
11	11.5×7.2長	34.5×21.6	42	5.2×4.3	15.6×13
11	9.5×7.2	28.5×21.6	44	5.7×3.6	17.1×10.8
11	10.4×7.2正	31×21	45	5.2×4	15.6×12
12	9×8.6	27×26	48	4.5×4.3	13.5×13
12	12×6.5	36×19.5	50	5.2×3.6	15.6×10.8
12	13×6	39×18	60	4.3×3.6	13×10.8
12	10×6.5	30×19.5	64	4.5×3.3	13.5×10
13	9.4×7.2	28.2×21.6	70	0.50×0.37	15×11.1
14	9×7.2正	27×21.6	72	0.40×0.32	12×9.6
14	13×5.1長	39×15	80	0.36×0.32	10.8×9.6
15	8.6×7.2	26×21.6	90	0.40×0.26	12×7.8
15	12×5.1	36×15	100	0.36×0.26	10.8×7.8

좋아 보이는 것들의 비밀

손쉬운 절수 계산법

인쇄에서 종이가 차지하는 비중은 작품 성격을 바꿀 정도로 중요하며 현실적으로는 금전적인 부분에서 상당한 비중을 차지합니다.

100만 원으로 300만 원 값어치의 느낌을 주면서 대신 제작 부수를 늘리는 것도 종이의 절수 계산을 철저하게 했을 때 가능한 일입니다. 무조건 만들고 싶은 크기가 있다고 해도 종이 손실이 심하면 결국 제작비(종이 값) 상승을 초래하고 디자인에 대한 평가도 낮을 수 있습니다. 절대적으로 특정 크기를 사용해야 하는 이유가 있는 것이 아니라면 느낌을 살리는 안에서 종이 손실이 가장 적은 크기에 최대한 근접한 판형을 만드는 것이 좋습니다.

또한 종이 절수를 잘못 계산하면 크기가 잘못된다거나, 페이지 수가 나오지 않아 제책을 못하거나 하는 문제가 생길 수 있으며, 인쇄하는 과정에서 갑자기 종이가 뒤바뀌는 경우도 주의해야 합니다. 종이 절수에 따라 인쇄기와 인쇄소 선택의 폭까지 변동이 생길 수 있으니 경력자라고 할지라도 새로운 판형에 대한 고민은 신중해야 합니다.

종이 절수법을 모른다거나 판형을 제대로 이해하지 못하면 필름 출력은 물론 편집 디자인 근본 틀부터 모두 바꿔야 하는 문제가 발생하기 때문에 신중히 검토해야 하며, 기존에 종이 절수에 따라 적절한 판형이 나와 있지만 나만의 독특한 절수에서 나오는 개성 있는 판형과 디자인을 원한다면 재단과 판형을 늘 계획하고 고민해야 합니다.

절수는 일반적인 절수 방법(길이가 긴 쪽을 자르는 방법)이 있지만 그밖에 변형 절수 방법(길이가 짧은 쪽을 자르는 방법, T자로 자르는 방법) 등도 있습니다. 아

코디언처럼 길거나 재미있는 기획이 있다면 이런 변형 절수를 잘 이해하면 효과적인 비용으로 완성할 수 있습니다.

절수와 여분의 계산

종이 절수를 계산할 때 인쇄물 크기가 어떤 전지의 어떤 절수인지 잘 알아두어야 합니다. 인쇄할 때를 생각해서 펼침 면으로 계산해야 하고 일반적으로 같은 절이라도 종류가 여러 가지로 나오기 때문에 디자이너가 직접 대지 크기를 그려 보면서 확인하는 것이 빠른 방법입니다.

그리고 인쇄한 다음 재단 여분 3mm를 염두에 두어야 합니다. 인쇄를 할 때는 아무리 작은 판형을 사용해도 재단 여분을 기본적으로 3mm 정도 지정합니다. 책이나 브로슈어, 엽서 크기의 인쇄물이라도 인쇄가 끝난 후에는 반드시 크기 그대로 깨끗하게 여분을 잘라내어 최종 인쇄물의 품질을 정돈하게 됩니다.

낱장 절수마다 여백과 재단선을 포함해야 하기 때문에 절수가 작을수록 반복되는 절수만큼 더 많은 여분을 많이 요구합니다. 낱장이 아닌 펼침 면을 사용하는 책자 같은 경우에는 안쪽 접지면은 어차피 보이지 않는 부분이므로 3mm 여분을 주지 않아도 됩니다. 하지만 명함부터 포스터까지 모든 대지 작업의 인쇄에 재단 여백은 반드시 지정해야 합니다. 그렇지 않으면 재단이 밀리면서 사진이나 색상 면적 부분이 흰색으로 잘리는 경우가 생기기도 합니다.

1 | 반절판 크기가 가능한지 계산하기

• 국반절 : 국전의 반 즉, 국2절과 같은 말입니다. 실무에서는 자주 사용하는 말입니다.

우리나라 인쇄 시장에는 4×6전지 인쇄기보다 4×6반절, 국전지 국반절* 인쇄기가 훨씬 더 많습니다. 저렴하기도 하거니와 인쇄소 선택에 있어서 자유로운 여러 가지 장점이 있기 때문입니다. 아주 특별한 판형이면 어쩔 수 없이 전지 인쇄소를

좋아 보이는 것들의 비밀

가야 하는데 전지 인쇄소는 그리 많지 않습니다. 가능하면 호환성이 높은 판형을 사용하는 것이 좋습니다.

인쇄 절수가 정해지면 인쇄되지 않는 면적도 계산합니다. 종이에서 인쇄 기계가 물고 들어가는 공간 약 10mm와 전체 종이의 외곽 여분 약 9mm는 인쇄되지 않습니다. 전체적으로 이런 면적을 계산하지 않고 판형을 잡으면 인쇄가 불가능할 때도 종종 생깁니다.

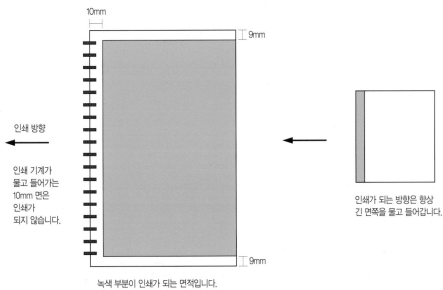

10mm

9mm

인쇄 방향

인쇄 기계가
물고 들어가는
10mm 면은
인쇄가
되지 않습니다.

9mm

녹색 부분이 인쇄가 되는 면적입니다.

인쇄가 되는 방향은 항상
긴 면쪽을 물고 들어갑니다.

늘 사용하는 기존 판형이 아니고 새로운 판형이나 디자인의 창의성이 요구될 때는 더욱 고민이 큽니다. 미리 판형을 염두에 두지 않으면 약간의 차이로 전체 작업의 수정을 피할 수 없게 되는 일이 적지 않게 일어납니다. 처음에는 약간 머리가 아프더라도 이후에 안전한 완성을 위해서 철저한 계획을 세워야 합니다.

2 | 인쇄할 때 종이에서 나타낼 수 있는 여분(확보해야 할 공간) 확인하기

1 인쇄기에서 물고 들어가는 여분 = 전체 종이의 약 10mm(한 면)

2 종이 외곽으로 인쇄기 가장자리 여분 = 전체 종이에서 양면으로 각각 9mm, 양합 18mm

3 도큐먼트 자체의 그림 여백 여분 = 접지면을 제외한 도큐먼트의 가장자리 약 3mm

후가공이나 별도 제책 방식에 따라 여분이 달라지기도 하며, 표지나 면지 등 별도로 인쇄를 하는 부분에서는 여백을 다르게 하는 경우가 종종 있습니다. 모든 인쇄가 같은 기계에 들어가는 것이 아니고 후가공에 있어서는 각자 다른 여백을 사용하는 경우가 있기 때문에 미리 후가공 업체에 여백을 물어보는 것이 좋습니다. 특히 요즘은 개성 있는 디자인을 위해 후가공에 여러 효과를 주는 경우가 많으므로 미리 알고 진행하는 것이 좋습니다.

• 터잡기(하리꼬미) : 페이지가 순서대로 나오게 하기 위해 일정한 규칙에 맞게 페이지를 뒤섞어 배열하는 작업을 하미꼬리라고 합니다.

물론 종이를 많이 쓰고 터잡기(하리꼬미)*를 넉넉하게 하면 그런 문제가 없습니다. 만약 작은 프로젝트라고 종이 손실을 생각하지 않으면 이후에 정말 큰 프로젝트도 주먹구구식으로 처리하게 되고 비용적인 피해가 있을 수도 있습니다. 무엇보다도 전체적인 작업 흐름을 모르고 관리를 하지 못한다면 편집 디자이너로서 제대로 갖춰지지 않은 것입니다.

절수와 판형을 충분히 알아야 사용량과 전체 인쇄 프로젝트의 크기를 가늠할 수 있습니다.

종이의 거래

연은 인쇄 실무에서 종이를 거래하는 단위로, 1연은 500매입니다. 예를 들어 2,350장이 필요하다면 4연 350매로 주문합니다.

그리고 속은 포장 단위로, 연당 단위의 종이를 이동, 관리하기 쉽게 포장한 단위 입니다. 무게가 무거울수록(평량이 높을수록) 1연당 속수가 많아집니다. 100g짜리 1연이 2속으로 포장되어 있다면, 200g짜리 1연은 4속으로 포장되어 있음을 말합니다. 충무로 인쇄 골목을 가다보면 삼발이 오토바이나 용달 트럭 뒤에 종이가 소포 포장용 포장지에 쌓여 있는 것을 볼 수 있습니다. 그 소포 포장용 포장 단위 가 속입니다.

종이의 가로결과 세로결(종, 횡)

종이 결은 종이 긴 면을 세로로 놓았을 때를 기준으로 합니다. 종이 결에는 가로 결과 세로결이 있는데 종이를 찢어 보고 잘 찢어지는 방향에 따라 결의 방향을 손 쉽게 판별할 수 있습니다.

종이의 결은 인쇄할 때와 책을 만들 때 중요한 사항입니다. 일반적으로 인쇄할 때 종이의 결은 종이가 인쇄기로 들어가는 진행 방향과 같은 세로결이어야 합니다. 세로로 해야 하는 이유는 세로결 쪽으로 인장과 파열 강도가 더 강하여 종이의 수축률로 인한 인쇄 정밀도의 오차를 최소화할 수 있고 종이가 인쇄기에 들어갈 때에 찢어지거나 접혀지는 현상을 줄여서 파지를 절감할 수 있기 때문이며 완성 후 책이 말리는 현상도 방지할 수 있기 때문입니다.

세로결로 제본을 해야 책장이 원활하게 넘겨지며, 책이 말리는 경우도 적습니다. 가로결이면 종이가 꺾여서 책 넘김에 저항이 생기며 시간이 지날수록 변형이 생기기 쉽습니다. 책이 세로결로 만들어지려면 4×6배판^{16절판인 노트, 대학 교재, 월간 잡지 등}이

나 신국판 또는 국판^{국16절판인 단행본, 교과서 등} 책자는 세로결 전지를 사용해야 합니다.

위와 같은 내용을 결정한 다음 최종적으로 제품의 규격과 종이 결을 고려하여 용지를 판매하는 지업사에 종이 주문을 넣어야 합니다.

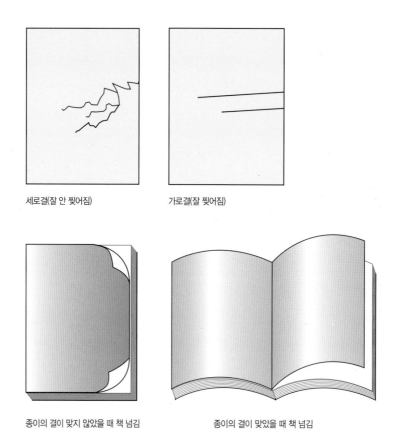

세로결(잘 안 찢어짐) 가로결(잘 찢어짐)

종이의 결이 맞지 않았을 때 책 넘김 종이의 결이 맞았을 때 책 넘김

종이 종류

인쇄에서 많이 쓰는 양면 인쇄가 가능한 종이는 아트지류, 머신코트지 등 표면 광택 처리를 한 도피지Coated Paper와, 상질지백상지/모조지*, 중질지도서용지, 하질지갱지 등 표면 광택 처리를 하지 않은 비도피지Noncoated Paper로 나누어 분류됩니다.

책이 고급화되고 사진 사용이 많아지면서 표현력에서 유리한 아트지가 많이 쓰이고 있으며, 일상에서 모조지라고 부르는 백상지, 기타 표지나 광고용으로 특수지를 많이 사용합니다.

종이의 종류가 상당히 많아 그 모두를 알기는 어렵지만 종이를 판매하는 지업사에서는 종이 견본 책자를 마련해 놓고 있으므로 어느 정도 전반적인 종이의 느낌을 알아둘 필요가 있습니다. 종이와 인쇄는 편집 디자인에서 따로 생각할 수 없을 만큼 연관성이 깊습니다. 실무에서 많이 쓰이는 용지를 알아보겠습니다.

1 | 아트지(Art Paper)

아트지는 상질지와 비슷한 아트 원지원재료의 용지의 편면 또는 양면에 칠막액*을 균일하게 도포하여 건조한 다음 표면을 평평하고 매끄럽게 하여 광택을 낸 것으로 인쇄용지 중에서 인쇄 적성*이 특히 좋아 선명한 인쇄물을 얻을 수 있습니다.

아트지의 종류에는 원지를 표백하여 화학 펄프 100%의 흰색도를 증가시킨 특 아트지Royal Art Paper, 원지에 쇄목 펄프*가 배합된 일반적으로 광택지라고 하는 아트지, 표면에 광택이 없는 스노우 화이트지SW/Snow White Paper 등이 있습니다.

잉크가 번지지 않아 주로 175선* 이상의 고밀도이거나 별색 같은 다컬러 고품위 인쇄에 많이 쓰이며 책 표지, 컬러 내지, 그림책, 포스터, 달력, 브로슈어, 리플릿, 카탈로그 등의 인쇄에 가장 많이 사용하는 종이입니다.

아트지의 평량은 $100g/㎡$, $120g/㎡$, $150g/㎡$, $180g/㎡$, $200g/㎡$, $250g/㎡$, $300g/㎡$ 등이 있으며 책의 표지는 $250g/㎡$ 이상으로 많이 제작합니다.

· 상질지 : 화학 펄프만을 사용한, 질이 좋은 인쇄용지입니다.

· 칠막액 : 원단 종이에 잉크가 잘 흡수되고 종이의 표면이 깨끗해지는 효과를 내는 코팅액의 일종입니다.

· 인쇄 적성 : 원하는 인쇄물을 완성하기 위해 사용되는 갖추어야 하는 성질입니다.

· 쇄목 펄프 : 나무를 겉껍질만 벗기고 그대로 잘게 갈아서 만든 펄프입니다.

· 선 : 스크린의 선 수란, 사방 1인치 안에 들어가는 망점 수를 이야기합니다. 선 수가 높을수록 좀 더 선명하고 깨끗합니다.

엠보싱 아트지^{Embossing Paper}는 아트지 표면을 오목하거나 볼록하게 하여 만든 종이로 120g/㎡, 150g/㎡, 180g/㎡, 200g/㎡, 250g/㎡, 300g/㎡ 등이 있고 명함, 카드, 티켓 등 질감을 나타내려는 특별한 경우에 사용하고 있습니다.

2 | 머신 코팅지(Machine Coating Paper)

아트지와 비슷한 종이로 코팅지 또는 MC지라고도 부르는데 아트지와 비슷하며 칠막액의 표면 도포량에 따라 아트지와 구별하고 있습니다. 즉 머신 코팅지는 아트지보다 도포량이 적기 때문에 도포층이 원지의 섬유를 완전히 덮지 못하고 일부 노출되어 아트지보다 인쇄 적성이 조금 떨어지는 단점이 있습니다. 하지만 아트지에 비하여 값이 싸서 잡지 본문, 전단 등의 광고 인쇄물에 사용하고 있습니다.

3 | 캐스트 코팅지(Cast Coating Paper)

• 건조 드럼 : 증기를 통해 가열하고 건조하는 드럼입니다.

CCP지라고도 하며 아트지와 같이 도포지의 일종이지만 만드는 방법이 약간 다릅니다. 캐스트 코팅지에는 캐스트 코팅기라는 특수 코팅이 사용됩니다.

이것은 아트 원지에 코팅 롤러로 도포액을 도포하여 사진 인화지의 광택을 내는 운내기 건조와 같은 원리로, 크롬 도금을 한 건조 드럼*에서 건조시켜 도포층이 광택이 나게 한 것입니다. 표면 재질감이 마치 비닐 코팅된 것처럼 보이며 인쇄 적성이 뛰어납니다. 종이 중에서 평활도와 광택도가 가장 뛰어나다고 볼 수 있는데 캐스트 코팅지를 이용한 인쇄물은 광택이 나고 선명한 인쇄 효과를 얻을 수 있습니다. 연하장, 달력, 카탈로그, 책표지, 포장지, 쇼핑백, 상표, 태그, 포스터, 고급 엽서 등에 사용되며 단위 면적당 무게에 따라서 100g/㎡, 150g/㎡, 180g/㎡, 200g/㎡, 210g/㎡, 230g/㎡, 250g/㎡, 300g/㎡, 350g/㎡, 400g/㎡ 등이 있습니다. 단면과 양면이 있으며 단면은 120g/㎡만 있습니다. 전지 규격은 4×6전지입니다.

4 | 백상지(Wood-Free Paper)

상질지의 일종으로 실무에서는 모조지라고도 부릅니다. 종이류 중에서 단행본이나 일반 본문 인쇄에 가장 많이 사용되는 종이입니다.

백상지는 인쇄 적성이 좋아서 133~150선 정도의 고밀도 인쇄에도 쓰일 수 있고 그 이하의 저렴한 인쇄인 경인쇄(마스터 방식)*에도 사용할 수 있습니다. 단행본, 잡지나 월간지, 사보, 내지, 광고용지, 노트지, 사무 양식 등으로 많이 사용하고 있습니다. 모조지 계열이 필기감이 좋기 때문이기도 하며 미색은 흰색 모조지보다 빛 반사율이 적어 눈에 편안하게 인식되기 때문입니다.

흰색 모조지와 미색 모조지가 있으며 단위 면적당 무게에 따라서 흰색 모조지는 $45g/㎡$, $60g/㎡$, $70g/㎡$, $80g/㎡$, $100g/㎡$, $120g/㎡$, $150g/㎡$, $180g/㎡$, $220g/㎡$, $260g/㎡$ 등이 있고, 미색 모조지는 $60g/㎡$, $70g/㎡$, $80g/㎡$, $90g/㎡$, $100g/㎡$ 등이 있습니다. 양면 인쇄에서는 비침이 생길 수 있으니 적어도 흰색은 $80g/㎡$ 이상이 되는 것이 좋습니다. 본문 서적 용지로 $80~100g/㎡$를 많이 쓰이며, 전지 규격은 4×6전지와 국전지가 있습니다.

5 | 중질지(School Book Paper)

우편엽서, 교과서, 잡지 등의 도서에 많이 쓰여 도서 용지라고도 합니다. 모조지보다 흰색도가 떨어지며 미색의 색감을 가집니다. 양면 인쇄를 할 때 단위 가격 대비 두께와 불투과성이 좋아서 책 본문 용지로 많이 쓰입니다. 단위 면적당 무게에 따라서 $40~150g/㎡$가 있는데 일반적으로는 $70g/㎡$를 사용합니다. 전지 규격은 4×6전지와 국전지가 있습니다.

• 경인쇄(마스터 인쇄) : 레이저 프린터로 인쇄된 원고를 특수 재질 종이 인쇄판에 촬영하여 인쇄하는 인쇄 방법으로 주로 적은 부수를 1도로 인쇄합니다.

6 | 하질지(Groundwood Paper)

3급 인쇄용지로 갱지라고도 하며 흰색의 정도가 낮고 값이 싸며 내구성이 떨어집니다. 기름의 흡수가 좋아 잉크 건조가 빠르며, 평량 범위는 48~150g/㎡까지 있지만 48g/㎡를 주로 사용합니다.

상갱지*의 품질은 중질지와 거의 비슷하며 노트, 잡지 본문, 전단지 등에 사용되며, 일반 갱지는 잡지, 광고지, 연습장용 노트에 많이 쓰입니다. 전지 규격은 4×6전지입니다.

7 | 신문 용지

신문 인쇄에 사용하는 두루마리 용지로, 고속 윤전 인쇄*에 적합하도록 되어 있습니다. 종이 표면이 평활하며 앞뒤 차이가 적고 흰색 또는 흰색에 가까운 색으로 잉크의 건조성이 좋으며, 종이 두께는 얇지만 인쇄 중에 종이가 찢어지지 않아야 좋은 종이라 할 수 있습니다.

8 | 세미글로스지(Semi Gloss Paper)와 LWC(Low Weight Coated Paper)

세미글로스지는 일종의 머신코트지*로 기계적으로 광택을 낸 종이입니다. 아트지와 스노우 화이트지의 중간 정도이고, 아트지처럼 133~150선 이상의 고밀도 고품위 인쇄에 많이 쓰이며 잡지나 주간지, 사보 등의 내지에 많이 이용하고 있습니다. 흰색과 연미색이 있으며 단위 면적당 무게에 따라서 80g/㎡, 90g/㎡ 등이 있습니다. 전지 규격은 4×6전지와 국전지가 있습니다.

세미글로스지와는 다르지만 비슷한 적성을 가진 종이로 LWC지라고 하는 54g/㎡, 57g/㎡, 60g/㎡, 80g/㎡ 정도의 수입지가 있는데 주로 57g/㎡의 두루마리 용지 형태로 윤전 인쇄를 합니다. 주로 미국 잡지나 우리나라 시사 주간지에서 많이 채택하고 있는 지질입니다.

좋아 보이는 것들의 비밀

9 | 레자크지(Leathack Paper)

다양한 형압* 문양과 색으로 만들어진 장식지로, 종이 자체만으로도 미적 효과가 있으며 강도가 높고 다용도로 사용할 수 있습니다.

요즘에는 시각적으로 식상한 지류들과는 다른 형압 문양의 레자크지가 소비자들의 다양한 요구에 맞추어 새롭게 등장하고 있습니다.

카드, 안내장, 봉투, 달력, 카탈로그, 책표지, 간지*, 면지, 케이스, 포장지, 쇼핑백, 상표, 의류 태그, 앨범, 엽서, 티켓 등에 쓰일 수 있으며 전지 규격은 4×6전지입니다.

일반적인 레자크지는 단위 면적당 무게에 따라서 75g/㎡, 90g/㎡, 100g/㎡, 120g/㎡, 150g/㎡, 200g/㎡, 250g/㎡ 등이 있습니다.

얇은 것은 수입지 대용의 레터용지로 쓰이는데 줄 레자크지 75g/㎡, 90g/㎡가 적당합니다.

우리나라에서 판매되고 있는 레자크지는 봉투에 많이 사용되고 있으며, 10종 이상의 다양한 색이 나오고 있습니다.

• 형압 : 표면이 음각이나 양각으로 들어가거나 튀어나오게 하는 가공법입니다.

• 간지 : 책 사이에 끼우는 종이입니다.

10 | 화일지(File Cover Paper)

화일 용도로 많이 쓰이는 종이로서 색상은 황색진노랑 등이 있으며 단위 면적당 무게에 따라 120g/㎡, 170g/㎡, 195g/㎡가 있습니다. 전지 규격은 4×6전지입니다.

표지, 인사장, 봉투, 면지, 간지, 포장지, 옷 태그, 기록 카드 등에 많이 쓰입니다.

11 | 레이드지(Laid Paper)

국내에서 근래에 제품화된 종이로, 질감이 좋아 수입지 대용으로 사용하며, 회사에서 서식지류로 사용하기 적당합니다.

색상은 흰색, 연청색, 연연두색, 연미색 등이 있고 단위 면적당 무게에 따라 75g/㎡, 90g/㎡, 120g/㎡가 있으며 전지 규격은 4×6전지입니다.

안내장, 달력, 카탈로그, 봉투, 간지, 면지, 메모지, 악보, 광고지 등에 많이 쓰입니다.

12 | 팬시 카드지(Fancy Card Paper)

국산용지로 제품화된 종이로, 질감이 좋아 수입지 대용의 카드나 카탈로그 표지에 사용하기 적당합니다. 단위 면적당 무게에 따라 180g/㎡, 200g/㎡, 350g/㎡가 있으며 흰색, 연미색, 진홍색, 곤색 등이 있습니다. 전지 규격은 4×6전지이며, 표지, 카탈로그, 연하장, 옷 태그, 앨범, 명함 등에 많이 쓰입니다.

13 | 머메이드지(Mermaid Paper)

국산용지로 제품화된 종이로, 질감이 좋아 수입지 대용으로 사용하며, 카드나 카탈로그 표지로 사용하기 적당합니다.

단위 면적당 무게에 따라 200g/㎡, 250g/㎡, 350g/㎡가 있으며 흰색, 아이보리색, 진홍색, 진곤색, 연연두색 등이 있습니다. 전지 규격은 4×6전지이며, 표지, 카탈로그, 연하장, 옷 태그, 명함 등에 많이 쓰입니다.

14 | 색지(Wood-Free Colored Paper)

면지, 간지, 표지, 악보, 광고지 등에 많이 쓰이는 종이로서, 옥색(하늘색), 연두색, 분홍색, 황색(노란색) 등이 있으며 단위 면적당 무게에 따라서 45g/㎡, 100g/㎡가 있습니다. 전지 규격은 4×6전지입니다.

과거부터 쓰이던 모조지로 만들어진 네 가지 색지는 색과 재질에서 다양성이 부족한 편이어서 최근에는 비슷한 계열의 밍크지나 색이 다양한 색지가 제품화되어 쓰이고 있습니다.

15 | 폴리아트지(Polyart Paper)

일반적으로 유포지*로 많이 알려진 고밀도 폴리에틸렌 원료의 합성지이며 색감은 스노우 화이트지에 연미색이 들어간 것처럼 보입니다. 내수성*과 인장강도*, 내절성*이 뛰어나지만 내열성은 약한 단점이 있습니다. 인쇄 잉크의 건조 속도가 늦기 때문에 급하게 진행할 때는 적합하지 않습니다.

주로 명함지나 아주 특수한 경우에 사용하며 단위 면적당 무게에 따라서 75g/㎡, 90g/㎡, 110g/㎡, 140g/㎡, 170g/㎡, 200g/㎡가 있습니다. 일반적으로는 110g/㎡를 많이 사용하고 전지 규격은 4×6전지와 국전지가 있습니다.

16 | 크래프트지(Craft Paper)

포장지나 다이어리 등 별지에 많이 사용하는 종이로, 갈색이며 단면과 양면이 있는데 양면이 단면보다 인장 강도가 강하므로 대개 양면 크래프트지를 많이 사용합니다.

주로 봉투나 포장지로 많이 사용하고, 57g/㎡, 120g/㎡ 양면지가 많이 쓰이고 있는데 단위 면적당 무게에 따라서 57g/㎡, 80g/㎡, 98g/㎡, 120g/㎡, 240g/㎡, 300g/㎡가 있습니다.

전지 규격은 일반적으로 900×1200mm 크기의 하드롱 전지^{Hard Rolled Paper}가 있으며 별도 규격으로 1016×1200mm 크기도 있습니다.

- 유포지 : 잘 찢어지지 않고 젖지도 않는 종이입니다.
- 내수성 : 물이 묻어도 젖거나 배지 않는 성질입니다.
- 인장강도 : 물체가 잡아당기는 힘에 견딜 수 있는 최대한의 저항력으로, 재료가 절단될 때까지에 달한 최대 하중을 재료의 원단 면적으로 나눈 단위 면적당 강도를 말합니다.
- 내절성 : 질긴 성질입니다.

17 | 마닐라지(Manila Lined Board)

앞면은 흰색으로 펄프 처리하고 뒷면은 거친 질감을 가진 회색의 단면 마닐라지와 양면을 흰색으로 펄프 처리한 양면 마닐라지가 있습니다.

주로 박스나 카드 제작에 쓰이고 있으며, 단위 면적당 무게에 따라서 240/㎡, 260/㎡, 280/㎡, 300/㎡, 350/㎡, 400/㎡, 450/㎡, 500g/㎡가 있습니다.

전지 규격은 4×6전지과 국전지, 하드롱 전지가 있습니다. 외관이 마닐라지와 비슷하지만 보다 고급인 아이보리지Ivory Paper도 있습니다.

18 | NCR지(No Carbon Required Paper)

• 카본인쇄 : 복사지에 탄소를 인쇄하여 넣는 특수 인쇄의 하나입니다.

먹지나 카본인쇄*지에 쓰이는 검은색 카본 잉크를 사용하지 않는 복사용 종이로 발색용 화학 물질이 담겨진 캡슐을 종이 앞장의 뒤나 뒷장의 앞에 도포하여 압력이나 펜등으로 표기할 때 발색 캡슐이 압력에 의해 터져서 발색되는 방식입니다.

카본지보다 높은 품질의 종이이며 흰색, 하늘색, 분홍색이 있고, 주로 견적서, 영수증, 거래명세표 등의 복사지로 쓰이고 있습니다. 상지, 중지, 하지로 품질이 나누어집니다. 단위 면적당 무게에 따라서 53g/㎡, 56g/㎡, 57g/㎡, 80g/㎡, 125g/㎡가 있으며 전지 규격은 4×6전지와 국전지가 있습니다.

19 | 트레싱지

펄프 원료의 종이를 반투명하게 처리한 종이로, 평활도는 트레팔지보다 떨어지지만 습기에 조금 더 강한 장점이 있습니다. 편집 디자인에서는 비침 효과와 같은 디자인적 의도가 있거나 별지로 넣는 간지 같이 덧씌우기 용으로 사용합니다. 일반적으로 설계 도면지로 이용되는 종이입니다. 단위 면적당 무게로 75g/㎡, 85g/㎡가 있으며 전지 규격은 4×6전지와 국전지입니다.

좋아 보이는 것들의 비밀

20 | 트레팔지

합성수지 원료의 반투명 용지로, 내수성과 파열 강도가 좋고 내열성은 낮습니다.
편집 디자인에서는 유산지와 트레싱지 대용으로 쓰이거나 유산지와 트레싱지보
다 더 품위를 고려한 덧씌움용으로 사용하며 평활도가 트레싱지보다 좋아서 설계
도면이나 밑그림을 놓고 심벌마크, 로고타입, 삽화를 트레이싱하는 용도로 많이
사용합니다. 단위 면적당 무게로 60µ, 70µ, 80µ, 90µ, 100µ미크론이 있으며, 전지
규격은 4×6전지와 국전지가 있습니다.

인쇄 용어

1 | 돈땡(같이걸이)

돈땡이란 여러 페이지가 있는 책 등이 아닌 한 장짜리 인쇄물이나 마지막 페이지
의 대수가 맞지 않을 경우 사용하는 것으로, 원래는 한 대에 32쪽을 찍지만, 16쪽
씩 두 번 찍거나, 8쪽씩 네 번 찍는 것입니다.

인쇄하여 같은 것이 두 벌 얻어지면 1/2돈땡, 네 벌 얻어지면 1/4돈땡, 여덟 벌 얻
어지면 1/8돈땡이라고 합니다. 가령 1,000부의 인쇄물을 1/2돈땡으로 찍으면 용
지는 500장만 사용합니다. 일반적으로 1/2돈땡을 돈땡이라 하고, 1/4돈땡이나
1/8돈땡은 반드시 표시해야 작업할 때 문제가 생기지 않습니다.

2 | 혼가께(따로걸이)

앞면을 인쇄한 다음 판을 갈고 뒷면을 인쇄하는 것을 혼가께라고 합니다.

3 | 구와이돈땡과 하리돈땡

구와이돈땡과 하리돈땡은 방향에 따른 차이를 의미합니다. 물림쪽으로 돈땡을 하
면 구와이돈땡, 옆쪽으로 돈땡을 하면 하리돈땡이라고 합니다.

후가공으로 디자인의 차별성과 완성도를 높여라

+

많은 디자이너들이 어떤 책이나 제품을 선택할 때 고급스럽거나 눈에 띄는, 호기심이나 흥미를 유발할 만한 요소를 선택하고 싶어 합니다. 꼭 필요한 정보가 없어도 갖고 싶은 마음이 생기게 하는 디자인을 만드는 것이 디자이너에겐 고민스러운 일입니다.

후가공은 디자인 완성도를 한 단계 더 높이는 방법 중 하나입니다. 하지만 무의미하게 사용하는 후가공은 제작비만 증가시키므로 디자인 의도에 맞는 후가공을 선택하는 것이 중요합니다.

그리고 기술이 발전할수록 새로운 후가공 방법이 등장하기 때문에 새로운 것에 대한 정보를 알고 디자인에 적용하는 노력을 해야 남들보다 앞선 감각적인 디자인을 할 수 있습니다.

07 _____

가죽으로 양장 제본을 하고 형압으로 가죽을 눌러 완성한 표지입니다. 형압은 가죽을 전문으로 형압하는 곳에서 하였습니다.
이처럼 새로운 후가공을 찾아 차별화된 디자인을 완성할 수 있습니다.

좋아 보이는 것들의 비밀

같은 디자인이라도 후가공을 적용하면 느낌이 달라질 수 있으며, 후가공은 경험할수록 새로운 만족감을 줍니다. 후가공은 특성상 경험이 많이 필요하고 인쇄만큼이나 디자이너 스스로 상황에 따른 결과를 예측할 필요가 있습니다.

외국의 앞선 후가공이 아직 우리나라에서는 제작이 불가능할 경우도 많지만 시간이 지나 기술이 발전함에 따라 외국 기술과의 격차는 점점 좁아지고 있습니다. 새로운 후가공과 제책 시도는 분명 디자인을 하는 데 있어서 또 다른 묘미이며 흔한 종이 인쇄물을 소장하고 싶은 가치를 지니게 할 수도 있을 것입니다. 하지만 모든 디자인 프로젝트에서 현실적인 부분도 생각해서 진행해야 합니다. 바로 적용 가능한 효과인지 그리고 가격 대비 효율이 맞는지는 항상 생각해야 할 부분입니다.

종이와 후가공 효과

종이와 후가공의 조합을 알면 표지와 내지에 특별한 효과가 필요할 때 유용하게 쓸 수 있습니다. 특수한 종이와 특수한 기법을 많이 알아둘수록 디자이너에게 창의적인 표현 도구는 더욱 많아집니다.

1 | 코팅

코팅은 종이나 인쇄 대상에 전체적으로 한 겹을 더 입히는 것으로 부분 코팅을 제외하고는 전체적으로 종이에 한 번 더 입히는 방식을 의미합니다. 비교적 다른 후가공보다 가격이 저렴하면서 기본적인 방수나 책자 보호 효과가 있기 때문에 많이 사용합니다.

2 | 무광 코팅

책표지를 얇은 막으로 코팅하는 것으로 표지 보호를 목적으로 합니다. 출판물에 가장 많이 사용하는 코팅 방법으로, 유광 코팅과 달리 빛이 반사되지 않으며 코팅 여부를 바로 확인할 수 없지만 책을 무게 있게 보이게 하는 장점이 있습니다. 인쇄 색상이 약간 부드러워지는 경향이 나타나며 만약 모조지에 무광 코팅을 한다면 색상의 변화와 표현하고자 하는 용도를 생각해 봐야 합니다.

3 | 유광 코팅

무광 코팅과 달리 코팅 여부를 바로 확인할 수 있을 정도로 표지 코팅이 빛을 반사합니다. 가격은 무광 코팅과 거의 같습니다. 무광 코팅과는 반대로 유광 코팅은 색이 짙어지는 현상이 있습니다. 잘못하면 무광보다 고급스러움이 덜한 느낌이 납니다.

4 | 라미넥스 코팅

책받침처럼 두껍게 코팅함으로써 안의 내용물을 반영구적으로 보호할 수 있습니다. 투명 홀더 플라스틱 판이 붙는 느낌이라고 하면 됩니다. 책보다는 광고물 같은 곳에 적용하는 것이 어울립니다.

5 | UV 코팅

다른 코팅 방법과 달리 코팅 기름을 인쇄물에 얇게 입히는 방법으로 복권(스크래치 카드) 등에 널리 사용됩니다. 미끈한 복권 표면을 생각하면 됩니다. 다른 코팅보다 잘 찢어지는 단점이 있습니다.

좋아 보이는 것들의 비밀

6 | 박(스템핑)

금속을 종이처럼 얇게 펴서 늘인 것으로 아주 오래전부터 이용되어 온 후가공 방식입니다. 인쇄나 코팅을 완료한 후에 한 번 더 얇은 종이판을 동판 같은 판으로 힘을 주어 눌러서 압착시키는 방법으로, 얇은 종이에 사용하면 반대 면에 눌림이 생기기 때문에 종이 두께에 주의해야 하며 눌림을 예상하고 진행해야 합니다.

08 _____
무광 코팅을 한 다음 투명 박으로 음각 형압을 넣었습니다. 형압은 일반 박보다 깊이감이 있습니다. 형압은 종이 눌림이 심하지만 여기서는 하드커버라 종이 반대면에 눌림이 없이 완성되었습니다.

7 | 홀로그램 박

보는 각도에 따라 다르게 보이는 홀로그램처럼 공간감이 느껴지는 용지를 붙이는 방식입니다. 패턴이나 그림이 들어 있는 박도 있어 화려함을 나타내기 좋으며 패키지와 크리스마스 카드 등에 많이 사용합니다. 가끔 연말 잡지 제호 후가공으로 홀로그램 박을 사용하는 경우도 있습니다.

8 | 안료 박

유광과 무광 등 특수 안료를 사용하는 것입니다. 다양한 색상이 있으며 메탈 계열과는 다른 느낌이 납니다.

9 | 금, 은 박

알루미늄 같은 느낌을 주고 금색, 은색, 청색, 적색, 녹색, 백색, 무색 등 많은 색상이 있습니다. 완성 디자인에 어울리는 색을 사용하는 것이 중요합니다.

10 | UV 부분 코팅

일반 유광 코팅보다 두꺼우며 보통 부분적으로 사용하여 눈에 띄게 만듭니다. 필름은 형압판과 같은 방식으로 만들며 무광 코팅한 다음 다시 부분 코팅을 입혀 대비 차로 시각적 효과를 더합니다. 밀착감이 에폭시보다 뛰어나며, 절제된 듯한 고급스러움을 느낄 수 있습니다.

11 | 에폭시 코팅

UV 부분 코팅과 거의 비슷한 방식이지만 에폭시로 인해 코팅의 두께감이 압도적으로 풍부합니다. 두께감을 풍부하게 표현하려면 에폭시를 사용하는 것이 좋으며 면적에 따라 수지판*을 뜨는 비용이 증가하므로 주의해야 합니다. 접지 부분에 사용하면 코팅 두께 때문에 갈라지는 경우(특히 온도가 낮을 때)가 있습니다. 무광 코팅 후 부분 에폭시를 사용하면 높은 입체감을 나타낼 수 있습니다.

• 수지판 : 가공을 위해 원판으로 사용하기 위해 만든 모양입니다.

좋아 보이는 것들의 비밀

12 | 실크스크린

공판 인쇄의 한 종류입니다. 결이 거친 명주를 틀에 붙이고 인쇄하지 않을 부분을
갖풀(아교풀)이나 형지(본을 떠서 만든 종이)로 덮어 가린 다음 그 위에 고무 롤러
로 잉크를 눌러 인쇄합니다. 형광색이나 자유로운 색 표현이 쉽고 잉크를 두껍게
칠할 수 있어서 색조가 뚜렷하며 종이 이외에 입간판과 같은 큰 개체에도 인쇄할
수 있는 것이 특징입니다. 요즘은 세밀한 표현까지 가능한 디지털 실크도 많이 사
용하고 있는 추세입니다. 예를 들어, 크라프트지에 흰색 글자를 넣고 싶은데 크라
프트지가 잉크를 빨아들이기 때문에 실크로 밀면 효과가 좋습니다. 우리 주변의
거의 모든 제품에 글자들은 실크스크린 방식으로 가공된 것입니다.

09 _____

부직포와 알루미늄 판에 실크를 인쇄한 것입니다. 인쇄나 코팅의 기법뿐만 아니라
재질의 독특한 특성을 살려 후가공하는 것도 색다른 효과를 나타낼 수 있습니다.

제본

1 | 책등을 사용하지 않은 양장 제본

양장과 작업 방식이 같습니다. 출력 파일에서 신경 쓸 것은 없지만 미리 샘플이나 제본을 어떻게 하겠다는 의견을 인쇄소와 클라이언트에게 말해야 합니다. 면지끼리 붙여서 표지를 만든 다음 책등에는 헝겊만 붙이는 작업을 합니다. 양장 제본의 속을 보면 그림처럼 헝겊이 붙어 있습니다. 이것을 그냥 밖으로 보여주는 방식입니다.

2 | 고서적 방식의 실 묶음 제본

소량의 책자나 포트폴리오 브로슈어 등에 사용되는데 링 바인딩을 하는 것처럼 접지가 물리는 곳에 여백을 많이 주어야 합니다. 다만 너무 두꺼운 페이지에서는 모양이 좋지도 않으며 제본 끈이 들어가는 가운데 접지면의 공간이 넓어 사용이 불편할 수 있습니다.

10 _____

크라프트 질감을 전체적으로 잘 알리기 위해 책
등면을 오픈하여 보여주는 방식으로 제본을 하였
으며 크라프트와 어울리는 면 질감으로 책등으로
마무리하였습니다.

11 _____

고서적 방식의 실제본은 기계로 할 수 없기 때문에
대량보다는 소량이 효과적이고 단가적으로는 효율
성이 떨어지지만 주제가 명확하다면 개성을 알리
는 데는 효율적인 제본 방식입니다.

3 | 도무송을 이용해 표지를 만든 미싱 제본

도무송*을 사용해서 먼저 300g 이상의 크라프트지에 손잡이 겸용 표지를 완성합니다. 그 다음 내지를 접지면에 중철* 접지처럼 작업을 하고 표지와 미싱 제본합니다. 소량의 브로슈어에 적합하며, 두꺼우면 미싱 작업이 쉽지도 않으며 떨어지기도 쉽습니다(여기서 미싱은 옷 만들 때 쓰는 재봉틀이기 때문에 너무 두꺼운 종이나 딱딱한 종이를 사용하려면 주의해야 합니다). 수작업과 후가공이 많으면 당연히 비용이 많이 올라가지만 정확한 의도와 효과를 위해서 과감하게 진행하는 것도 좋습니다. 그러나 가격 대비 효과를 충분히 따져 보고 진행해야 합니다.

• 도무송 : 일반 재단이 아닌 원하는 모양으로 따내는 칼입니다.

• 중철 접지 : 펼침면 대지를 순서대로 이어서 가운데 철심을 박아 제본하는 형식입니다

12 _____
브로슈어 커버에 도무송 방식으로 손잡이를 만들어 휴대성과 개성이 있습니다.

4 | 인쇄 대수를 파악해 책등에 컬러를 적용한 반양장 제본

책등을 사용하지 않고 실로 제본을 꿰매기를 하여 실의 색상에 따라 예쁘게 표현할 수 있습니다. 우리나라에서 쉽게 접할 수 없는 방식인데 아직 널리 보급이 되지 않아서 그렇지 충무로에서도 이와 같이 할 수 있는 곳도 있습니다. 디자이너는 대수별 바탕을 고민해야 할 것이고 제책소에 이런 방식을 할 수 있는지 먼저 상의를 한 다음 작업을 해야 합니다.

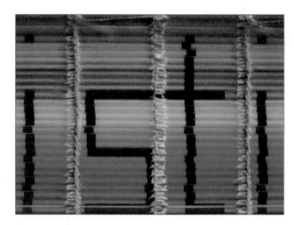

13 _____

인쇄 대수를 정확히 계산해야 대수마다 컬러를 지정할 수 있습니다.

5 | 색실을 사용한 미싱 제본

중철을 하는 부분에 미싱을 해서 제본을 하는 방법입니다. 앞에서 설명한 바와 같이 미싱 제본은 적은 페이지에 적합하고 중철보다 가격대는 비쌉니다. 적합한 색상의 색실을 선택하여 사용하면 좋은 시각적 효과를 거둘 수 있습니다.

14 _____
두꺼운 방식의 제본보다 종이의 장수가 적은 상황일 때 색실을 사용하는 것이 좋습니다.

6 | 날개 접지가 적용된 스프링 제본

많이 사용하는 스프링 제본 방식입니다. 스프링을 사용하면 중간에 변동되는 페이지의 수정이 무선철 제본보다 쉬우며 완전하게 펼쳐지는 장점도 있습니다. 하지만 잘못하면 저렴해 보인다는 단점이 있으며 페이지가 많으면 링이 커지다 보니 책의 옆면이 둥근 형태를 따라가서 파손이나 오염이 되기 쉬운 단점도 있으므로 상황에 맞는 사용이 요구됩니다.

15 _____
스프링 제본의 가장 큰 장점은 댓수에 자유로움과 변형의 자유로움이라고 할 수 있습니다. 중간에 접지물을 끼워 넣기도 좋습니다.

7 | 책등 접착을 하지 않은 반양장 제본

컬러 대수를 맞춰야 하는 제본과 같은 방식으로, 만들기 쉽지만 방식도 일반적이지 않고 쉽게 접할 수는 없습니다. 표1과 표4에 표지를 접착하여 만드는 방식으로, 책등이 일반적으로 붙어있지 않아 개성이 있다는 장점이 있지만 내구성이 약하기 때문에 주의해야 하고 종이 선택을 잘해야 합니다.

16 _____

표지를 책등에 붙이지 않고 표1, 표4에 표지를 접착한 제본 방법입니다.

8 | 가름 선을 많이 사용한 양장 제본

일반 양장 서적에서 볼 수 있는 방식으로, 전체 페이지 면 바깥쪽에 색을 주어 옆면에서 보면 색상의 절단면이 보이게 됩니다. 그리고 양장 제본을 할 때 컬러 갈피끈을 많이 붙여서 넣었습니다.

좋아 보이는 것들의 비밀

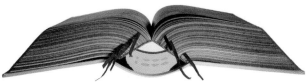

17 _____

갈피끈을 한두 개 넣는 것은 쉽지만 이와 같이 많이 넣으려면 책등 두께가 두꺼워야 합니다.

18 _____

앞표지(표1)에서 바깥으로 접지선을 넣고 다시 책등과 뒷표지(표4)까지 접지선을 넣어 한 바퀴 돌려서 날개로 접어 만드는 방식입니다. 표지 비용이 많이 들고 표지에 대한 기획이 필요하지만 현실적으로 작업이 원활한 후가공 제본 방법입니다.

19 _____

일반 무선철 제본을 하기 전에 먼저 표지를 미싱으로 레터링을 한 다음 합지를 하는 방식입니다. 얇은 헝겊을 사용해 앞면은 실크 인쇄를 하고 합지 접착(책표지에 별도의 헝겊이나 종이를 본드로 접착해서 색다른 표현감을 내는 방법)을 하였습니다.

9 | 형압 유광 코팅을 적용한 무선 철 제본

형압 유광 코팅입니다. 필름 작업을 할 때는 별색처럼 5도로 만들어야 합니다. 무광 용지에 유광으로 형압을 주면 효과적인 표현을 할 수 있습니다. 에폭시 코팅에 비해서 코팅을 한 번만 해도 되므로 금액과 시간이 절약이 됩니다. 하지만 보다 좋은 효과를 위해서는 질감이 있는 종이를 사용하는 것이 좋습니다.

20 _____

잡지와 단행본에서 가장 많은 표현 방법 중 하나가 형압을 활용한 방식입니다. 형압에는 투명뿐 아니라 무광 유광 등 다양한 종류가 있습니다.

10 | 한 면을 헝겊으로 합지한 하드커버 양장 제본

두 권의 책을 만들고 제본을 할 때 종이보다 헝겊 같은 재질의 튼튼한 소재를 이용해서 책을 붙이는 방식입니다. 면지와 양장 합지 표지를 붙일 때 중간을 연결하는 소재를 붙여서 완성합니다. 조금 불편한 방식이지만 독특한 인상을 남기기 좋으며 한쪽 면만 붙이는 방식이기 때문에 180도로 펼쳐서 2단으로 펼쳐지는 책으로 기획하는 것도 가능합니다. 또는 표지끼리 붙는 면에 자석이나 작은 벨크로(찍찍이)를 이용해서 잘 고정되게 하는 등 재미있는 요소와 제본 형태에 맞는 아이디어를 사용하면 더욱 독특하고 좋은 인쇄물을 만들 수 있습니다.

21 _____

두 권의 책을 공통 주제로 묶고 싶을 때 사용하는 방식으로, 편의성보다는 개성을 표현하거나 독자에게 깊은 인상을 주기 위해 사용하는 제본법입니다.

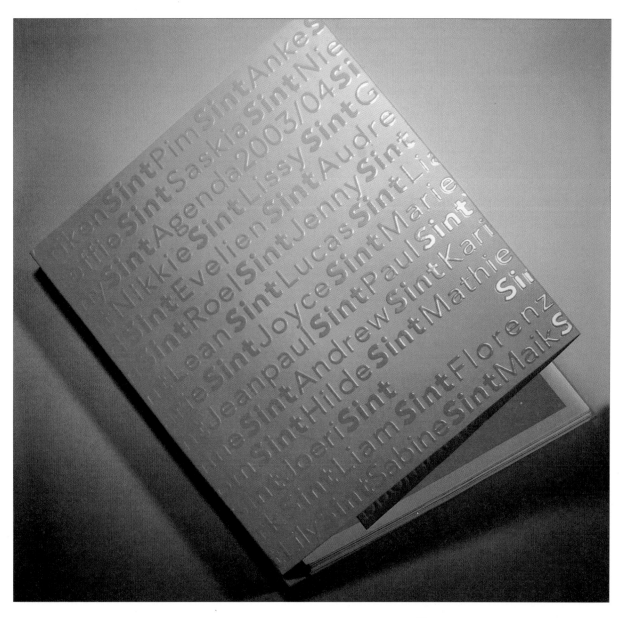

22 _____

무광 코팅 후 투명 에폭시로 부분 코팅을 하였습니다. 에폭
시가 무광과 대비가 되며 무광 위에 투명으로 유광 글씨만
사용했지만 색상을 사용한 것 같은 효과가 납니다. 고급스럽
고 절제된 느낌을 주면서도 눈에 띄는 효과까지 있습니다.

23 _____

고급스러운 종이와 글자만으로 순수하게 디자인
한 예입니다. 종이의 볼륨이 높아야 하며 밀도가
낮은 종이를 사용하여 더 두툼한 형압감을 살리
도록 작업되었습니다. 작지만 굵은 서체를 사용
하여 글자가 잘 보이게 했으며 음각 형압을 사용
하였습니다.

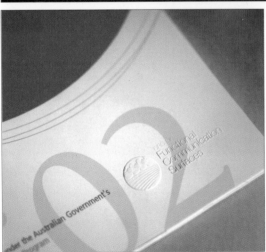

24 _____

종이 질감에 무게감이 있으며, 무광으로 고급스럽게 만들어졌습니다.
밑에서 눌러 앞으로 나오도록 양각 형압을 사용했습니다. 이와 같은 방
법은 뒤쪽 종이 눌림을 감수하고 만들어야 합니다.

좋아 보이는 것들의 비밀

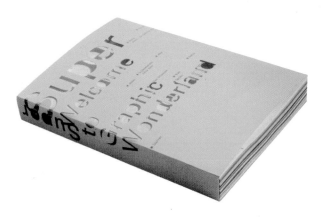

25 _____

도무송을 이용한 표지입니다. 글자에 맞는 칼날을 만들고 위에서 아래로 찍어내면서
구멍을 내는 방식입니다. 목형을 이용하여 인쇄물을 원하는 모양으로 따내는 공정이
라고 생각하면 됩니다. 레이저 커팅 방식보다는 세밀함이 떨어집니다.

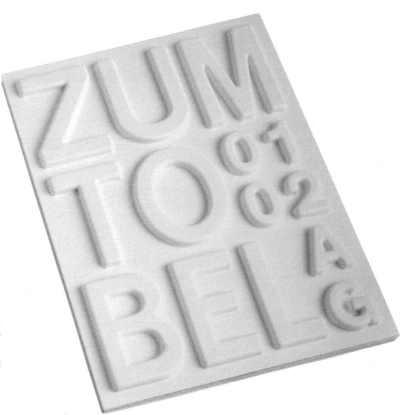

26 _____

PVC 형압입니다. 후가공이라기보다 특수 제작으로, 모형을 만들 듯이
만들어서 제작소에서 인쇄물과 합하는 방식입니다. 이처럼 모양이나
어떤 방식에 연관성을 찾아서 적용하면 새로운 후가공을 할 수 있습니
다. 주변에서 새로운 방식과 결합할 수 있는 방법이 있는지 고민해야
새로운 디자인을 할 수 있습니다.

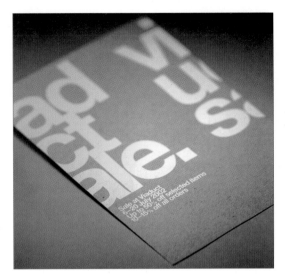

27 _____

재생지의 거친 질감과 대비되도록 흰색 실크스크린을 사용하였습니다. 실크 인쇄를 할 때는 스탬프를 찍을 때처럼 고르고 진하게 잉크가 잘 묻을 수 있도록 해야 합니다. 롤러로 미는 방식이라 잉크가 고르게 묻지 않으면 덜 묻는 경우도 발생합니다.

28 _____

일반적인 칼로 도무송을 하는 것이 아니라 레이저를 이용한 도무송입니다. 아주 복잡한 그래픽도 표현할 수 있습니다. 플라스틱이나 공업용으로 많이 사용되고 있으나 종이에는 아직 많이 사용되지 않고 있습니다. 별색을 사용하듯이 일러스트로 특정 모양이나 라인을 넘기면 그대로 타공되는 방식입니다.

제책으로 개성 있는 책을 만들어라

+

책이나 기타 인쇄물의 완성은 제책에서 결정됩니다. 잘 나오는 것이 당연한 듯해서 깊은 관심을 가지지 않는 경우가 있지만 제책만으로 책의 느낌은 전혀 다르게 표현됩니다.

인쇄라는 것이 전체적으로 돌발적인 요소가 많아 늘 꼼꼼해야 하지만 특히 제책에서 인쇄나 기타 문제가 많이 발견되기 때문에 잘 알고 있어야 합니다.

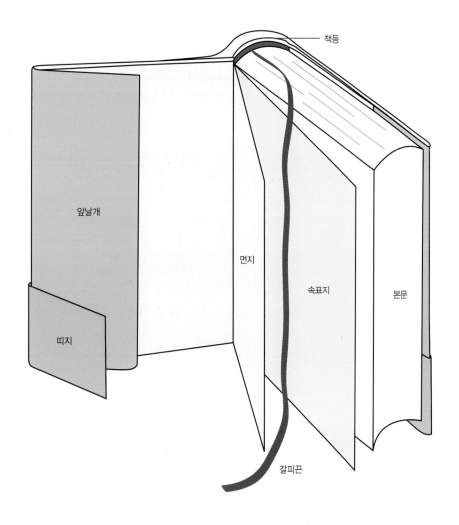

일반적인 양장 제본 명칭

양장 제본 중에서도 커버가 씌워지는 형식과 하드커버 그 자체로 표지가 되는 형식이 있는데 여기서는 커버가 있는 양장 제본을 기준으로 설명합니다.

1 | 속표지

표지를 붙이기 전에 본문 맨 앞장으로 표지와 본문이 분리되었을 때 본문의 내용과 성격을 알려 주는 역할을 합니다.

2 | 면지

• 실매기 : 대수별로 실로 묶어 단단하게 해 주는것입니다.

일반적으로는 본문과 분리되어 본문의 풀칠이나 실매기*가 끝난 다음 표지를 붙이기 전에 표지와 본문을 구별하는 역할을 합니다. 면지도 책등에서 제본이 되어야 하기 때문에 접어 넣게 되며 앞뒤 각각 4페이지가 됩니다.

양장 제본에서는 면지의 앞장이 하드커버에 붙어있어 하드커버와 본문을 이어주는 역할을 합니다. 그러므로 면지에 사용할 종이는 질겨야 하며 잉크 묻음도 신경을 써야 합니다.

3 | 띠지

띠지는 특별히 드러내고 싶은 홍보 내용이나 마케팅 전략이 있을 때 사용하는데 작가의 유명함, 수상 내용, 언론의 주목이나 방송 내용, 판매 부수 등을 표시합니다. 책의 본문이나 표지를 수정하지 않고 띠지를 사용하여 광고 효과를 높일 수 있습니다.

좋아 보이는 것들의 비밀

4 | 책등

제본에서 가장 중요한 부분 중 하나가 책등^{세네카}입니다. 여러 쪽수를 이어주는 역할을 하는데 낱장의 종이가 어떻게 한 곳에서 떨어지지 않고 붙어있게 하는지를 책등이 결정합니다. 책등의 역할이 제본의 핵심이고 책등 구성이 잘 되면 오랜 수명을 갖고 버려지지 않는 책이 될 수 있습니다.

5 | 표지 커버

표지 커버는 보통 하드커버가 인쇄를 할 수 없는 가죽이나 천, 비닐 등으로 되어 있을 경우 책의 제목과 내용을 전달하기 위해 인쇄된 종이에 코팅을 하고 하드커버를 씌워 책의 특징을 전하는 데 사용합니다.

6 | 날개

날개는 표지 커버와 하드커버를 이어 주는 역할을 합니다. 무선 제본의 단행본 날개는 표지의 부피감을 주고 고급스러운 느낌을 주며 저자 소개나 출판사 홍보를 할 수 있어 많이 사용하고 있습니다. 그리고 책이 오래되었을 때나 무리한 운반으로 형태가 비틀어진다거나, 표지가 찢어지거나 왜곡되는 것을 날개가 없는 책에 비해 어느 정도 줄일 수 있습니다.

7 | 갈피끈

일반적으로 책갈피처럼 사용하는 용도로 실로 만든 끈을 사용하지만 요즘은 후가공의 일부처럼 다양한 개성을 표현할 수 있는 요소로 사용하고 있습니다.

제본 방법

1 | 떡 제본

중철과 더불어 가장 많이 사용하는 제본법이고 논문 등을 한 권씩 마스터 인쇄하거나 복사하여 제본할 때 많이 쓰이며 낱장 제본이라고 부르기도 합니다. 낱장을 접지 않고 하나씩 측면에 접착제를 발라 표지를 씌우는 형식입니다. 무선철과 비슷해 보이지만 접합면이 좁아 낱장 종이가 뜯어지는 단점이 있어 장기 보존에 좋지 않다는 단점이 있습니다. 요즘은 특수 풀을 사용해 180도로 펼칠 수 있는 방식도 있습니다. 낱장을 합치는 방식이라 대수를 맞추는 개념이 필요 없다는 점과 중간에 삽지를 넣기 쉬운 장점이 있습니다.

2 | 중철 제본

펼침면 대지(4페이지)를 순서대로 이어서 가운데 철심을 박아 제본하는 형식입니다. 주로 카탈로그, 리플릿 등 쪽수가 두껍지 않은 제본에 많이 쓰입니다.

최근에는 잡지같이 두꺼운 제본에서도 중철 제본을 종종 찾아볼 수 있습니다. 두꺼운 책을 중철로 제본하면 안쪽 면이 바깥쪽 면보다 튀어나오기 때문에 보기 흉하고 다시 재단해야 하는 번거로움이 있습니다.

중철에서의 표지는 내지와 동일하게 작업하기도 하지만 내지보다 약간 두꺼운 용지에 코팅, 박 찍기 등 후가공을 거쳐 표지와 함께 철심을 박기도 합니다. 이때 내지는 성질이 다른 트레팔지 등도 얼마든지 같이 제본할 수 있습니다.

좋아 보이는 것들의 비밀

3 | 무선철, 무선 제본

가장 일반적인 단행본 제본 형식입니다. 대수별로 접지하여 제본되는 면을 톱으로 긁거나(일반 무선 제본), 칼집을 넣어서 그곳에 접착제를 투과하여 접합하는 형식입니다. 낱장 제본과도 다르고 양장이나 반양장과 같이 실로 묶지 않으며, 오로지 접히는 면에 칼집 안으로 접합제를 넣어 고정시킵니다.

반양장보다 펼침성은 좋은 편이지만 견고성은 떨어집니다. 무선철에서의 표지 평량*은 책의 판형과 두께에 따라 보통 150~300g까지 가능하며, 필요에 따라 앞뒤 양 날개를 넣을 수 있어 필요한 정보를 추가하여 싣기도 합니다.

• 평량 : 종이의 무게를 뜻하는 말로 '150g'이라고 말하면 단위 면적당 g를 뜻한다

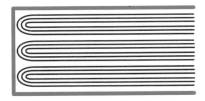

4 | 반양장

무선 제본 형식에서 칼집이 들어간 곳을 실로 한 번 더 꿰매어 더욱 튼튼하게 만드는 제본입니다. 일반 무선보다 두껍거나 보관 기간이 긴 고급스러운 책에 주로 사용합니다.

양장과 거의 같고 하드커버 표지를 쓰지 않고 소프트커버 표지를 쓴다는 것이 다르며 실로 꿰매기 때문에 무선철보다 펼침성은 떨어지지만 책등이 견고하여 잘 뜯어지지 않습니다. 반양장에서의 표지 형식은 무선철과 같으나 견고성을 높이기 위해 대부분 조금 더 두꺼운 용지를 사용하거나 날개 면을 넣을 수도 있습니다.

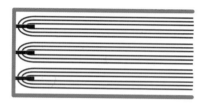

5 | 양장

양장 제본 형식은 일반 제본 중에 책등이 가장 튼튼한 제본 형식입니다.

접지를 한 종이를 대수별로 실을 꿰매어 책등을 직각으로 혹은 둥글려 모양을 내고 두꺼운 합지나 가죽류 등으로 하드커버를 만들어 표지를 만들어 붙이는 방식입니다. 이때 딱딱한 표지는 각을 잘 살려서 면지와 책등에 접착제를 붙여 접착합니다. 어린이 책이나, 연감 등 단행본보다 전집류에 많이 쓰이고 있으며 얇은 책보다 두꺼운 책에 주로 사용하고 장기간 보관해야 하는 책, 고급스럽고 특수한 책에 양장 제본을 합니다. 양장 제본만 알면 다른 제본은 쉽게 이해할 수 있을 것입니다. 표지는 주로 인쇄된 종이나 가죽류, 다양한 질감이 있는 용지를 사용한 싸바리* 하드커버를 사용합니다.

• 싸바리 : 두꺼운 판재를 얇은 종이로 포장을 하듯 둘러싸는 후가공 형태입니다.

좋아 보이는 것들의 비밀

책등(세네카) 두께와 디자인

책등을 계산하는 가장 정확한 방법은 실제로 사용할 용지들을 페이지 수만큼 모아서 책의 두께를 재보는 것이지만 현실적으로는 만들어 놓기 전에 정확히 안다는 것은 쉽지 않습니다. 그리고 무선 풀을 붙이면서 기계로 누르기 때문에 실제로 무선 제본기로 한 권을 만들어 재보지 않으면 정확하지 않습니다.

보통 많이 사용하는 것이 그램 수를 기준으로 가늠하는 방법입니다. 먼저 80g의 종이는 100페이지[50매]에 5mm로 보면 됩니다. 그렇다면 총 180페이지 즉, 250g의 표지[4페이지]와, 120g의 화보 16페이지와, 80g의 내지 160페이지로 된 책이 있다면 그 두께는 얼마나 될까요?

모든 페이지를 80g으로 환산하면 $4 \times 250/80+16 \times 120/80+160=196.5$페이지가 되고 $196.5/20=9.825$mm가 됩니다. 80g으로 2,000페이지라면 이론적으로 100mm 즉, 10cm가 되는데 제지 회사마다 조금씩 차이가 있기 때문에 약 5mm의 오차가 있을 수 있습니다. 400페이지인 경우에 제지 회사에 따라서 1mm 정도의 오차가 있습니다.

특히 두꺼운 양장 제본의 경우 하드커버 두께라든지 둥근 책등의 길이를 포함해 헐렁하지도 않고 조이지도 않게 하기 위해서는 실제로 가제본을 만들어 측정한 다음 만들게 되는데, 디자이너는 오차의 범위 안에서 자신이 예측한 두께보다 5% 정도의 차이가 나더라도 이상해 보이지 않는 디자인을 해야 하며 하드커버는 대략 3mm 여유를 두어야 합니다.

다양한
편집&그리드
디자인을
분석하라

RULE 6

+ Rule 6

다양한 편집&그리드 디자인을
분석하라

여러 디자인 영역에서 편집 및 그리드 디자인을 활용한 사례를 보면 디자이너의 판단에 따라 그리드, 타이포그래피, 컬러 등을 이용해 다양한 해법과 디자인이 나오는 것을 볼 수 있습니다. 그리드와 레이아웃 작업에는 어떤 절대 규칙이 있는 것이 아니므로 무조건 따라 하기보다는 그리드를 다양하게 응용하는 방법을 살펴보고 새로운 디자인을 시도하는 것이 바람직합니다.

+

좋아 보이는 것들의 비밀

인쇄에 안정적인 폰트를 활용한 디자인

이미 모든 것을 가지고 있는 사람에게 크리스마스 선물을 해야 한다면 무엇을 줄까요? Everything은 회사 이름입니다. 패키지에는 'For the person that has…'를 인쇄하였고 제품에는 회사명인 'Everything'을 인쇄하였습니다. 즉 '모든 것(회사 이름)을 가진 사람에게 드리는 선물'이라는 의미가 됩니다.

여기서 헬베티카 서체를 활용한 이유는 두 가지로 볼 수 있습니다. 하나는 가독성과 의미 전달력이 뛰어나기 때문이고, 또 다른 하나는 인쇄 가공성이 뛰어나 안정적인 제작에 도움이 되기 때문입니다. 홍보용으로 활용하는 경우 전달이 쉽고 오류가 적은 것만큼 좋은 것은 없을 것입니다.

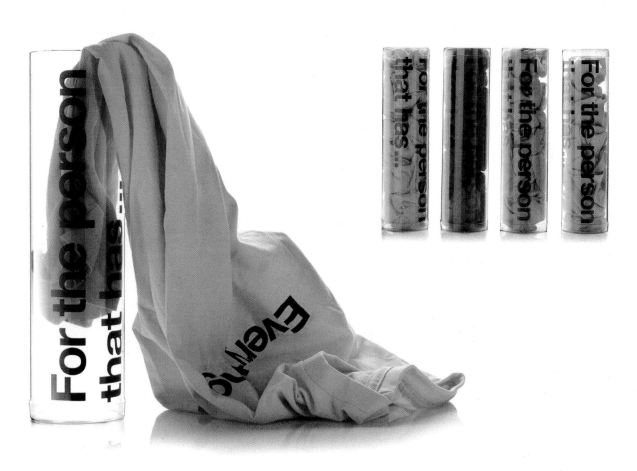

다양한 변화가 가능한 아이덴티티를 사용한 디자인

Nippon Connection Japanese Film Festival은 일본 영화 애호가들과 영화 제작자, 그리고 예술가들을 독일 프랑크푸르트로 불러 모으고 있습니다. 포스터가 만들어진 2011년은 독일과 일본 교류 150주년이었습니다. 시각적인 일관성을 위해 분홍색과 갈색만 사용함으로써 시각적으로 단순하지만 유연성이 있는 벡터 드로잉 방식의 포스터로 많은 다양성을 쉽게 인식시켰습니다. 다양한 변형이 가능한 방식의 접힌 종이를 상징하는 디자인은 일본의 종이접기 예술을 넌지시 드러냅니다.

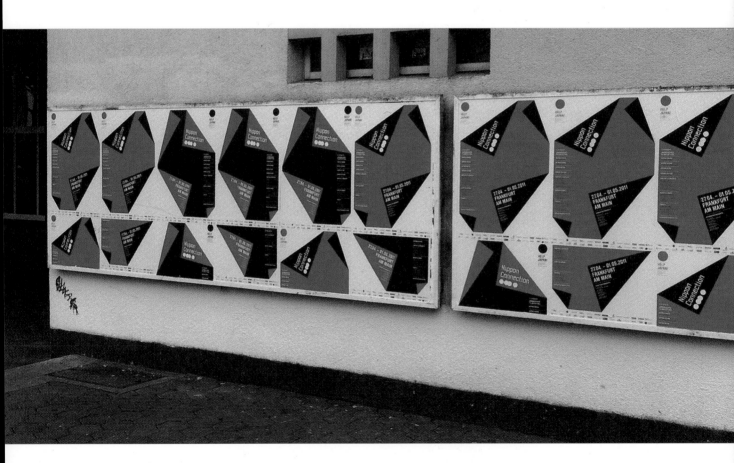

좋아 보이는 것들의 비밀

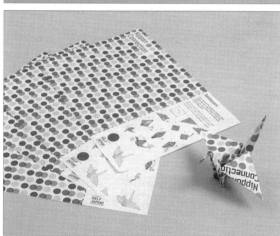

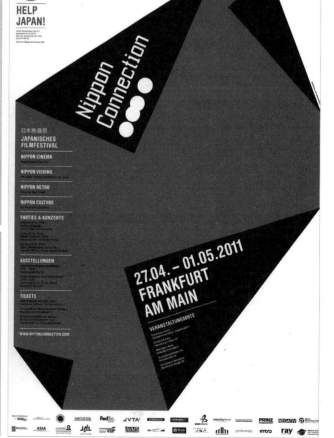

라벨 방식으로 다양한 카테고리를 분리한 디자인

이 폴리폴리오는 '당신의 브랜드에서는 향기가 납니까?', '공기처럼 평범함에서 느껴지는 혁신입니까?'라는 질문을 던집니다. Bradnscents는 적절한 상황에 맞는 감각 있는 아이디어로 사람들에게 각인될 수 있는 브랜드를 만들고자 하는 회사들을 돕기 위해 설립되었고, 브랜드를 공기 청정기와 비교하면서, 부담스럽지 않으면서 오래 지속할 수 있는 브랜드를 만들고자 하였습니다. 이 포트폴리오를 받아보는 클라이언트나 구독자들은 패키징 박스에 봉인이 된 편지를 뜯어 보고 그

좋아 보이는 것들의 비밀

안에 봉인되어 있던 향기 나는 핵심 키워드 문구를 볼 수 있습니다. 색처럼 다양한 성격을 표현하기에 좋은 방법은 없을 것입니다. 이 포트폴리오는 사용자에게 가장 적합한 감성적인 코드를 끌어내는 것에 초점을 맞추어 기획되었습니다. 브랜드 다양성을 상징하는 색상별 라벨 효과를 살리기 위해 외부 상자는 한 가지 색을 사용하여 시각적 주목을 이끌어 냅니다.

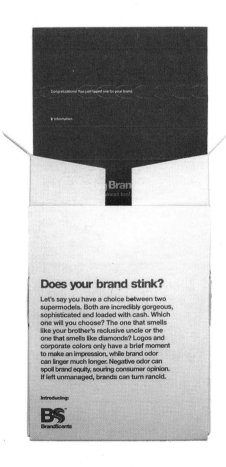

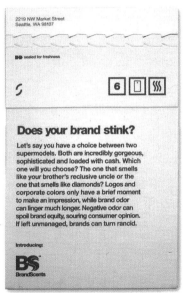

서체만으로 시각적인 통일성을 만든 디자인

사용자와 소비자 측을 모두 고려하여 알리려는 점을 명확하게 알고 폰트를 선택해야 합니다.

그림은 사진 작가 Sandii MacDonald의 브랜드 개발 및 웹 사이트 작업으로, 단순한 계열의 서체는 처음에 눈에 띄는 힘은 다소 약하지만 장기적으로 사용해도 흔들리지 않는 장점이 있습니다. 장식성이 강하고 모양이 주는 느낌이 뚜렷한 서체는 시각적인 신선함은 있지만 다소 산만해지는 역효과를 가져올 수 있기 때문에 프로젝트를 할 때 사용 기간과 목적까지 치밀하게 선정하고 디자인에 접근해야 합니다.

새로운 소재를 활용해 관심도를 높인 디자인

SFP Simon Fenton Partnership는 독일 멘체스터에 위치하고 있는 공인 설문 및 프로젝트 그룹입니다. 새로운 사무실로 이전을 준비하면서 홍보 자료에 밝은 노란색 계열의 스틱에 회사 첫 이니셜을 적어서 아이덴티티 변화를 시도했습니다. 그들은 띄어낼 수 있는 아크릴 소재로 만들어진 파티 초대장을 만들어서 손님들에게 보냈습니다. 회사의 아이덴티티이자 새로운 사무실 개업 파티의 초대장이었습니다. 이러한 종이가 아닌 방식으로 디자인을 할 때는 실크스크린 인쇄 또는 UV 인쇄를 많이 사용하게 되는데 4도 인쇄를 할 때는 UV 방식을 많이 사용하고 1도 인쇄를 할 때는 실크스크린 방식을 많이 사용합니다.

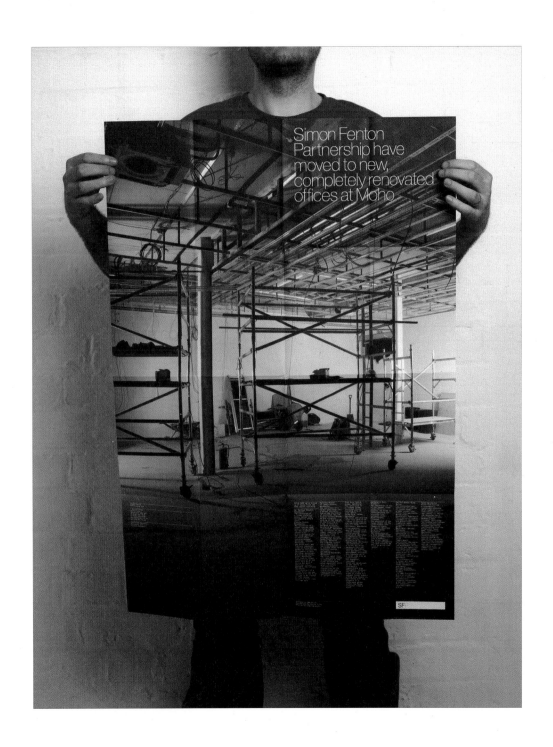

디지털 효과와 자연이 주는 이미지를 조화시킨 디자인

미국 인디 뮤직 아티스트인 Swaan과 Christos는 인디 팝 작곡가들과 함께 피아노와 기타로 그들의 이야기를 연주하는 미국 투어 콘서트를 진행하면서, 음악적인 성향을 나타내기 위해 북미 동물을 포스터에 나타냈고, 음악 장르를 표현하기 위해 디지털 효과를 사용하였습니다. 뮤지션과 투어 이벤트는 깔끔하게 처리하였으며 URL을 단순하게 배치했습니다. 이처럼 그래픽과 디지털로 화면을 처리해도 아날로그를 상징하는 자연과 동물을 등장시키면 기계적이거나 너무 차가운 느낌을 보완할 수 있습니다.

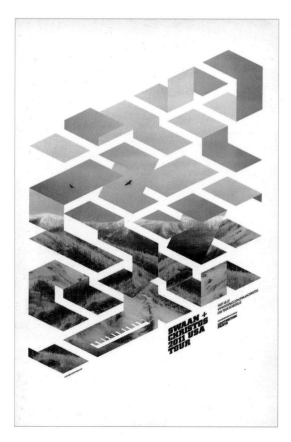
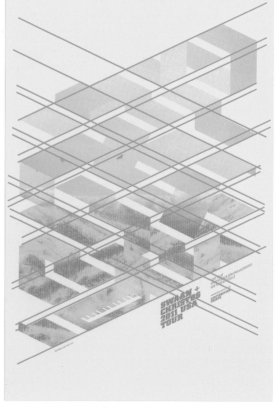

좋아 보이는 것들의 비밀

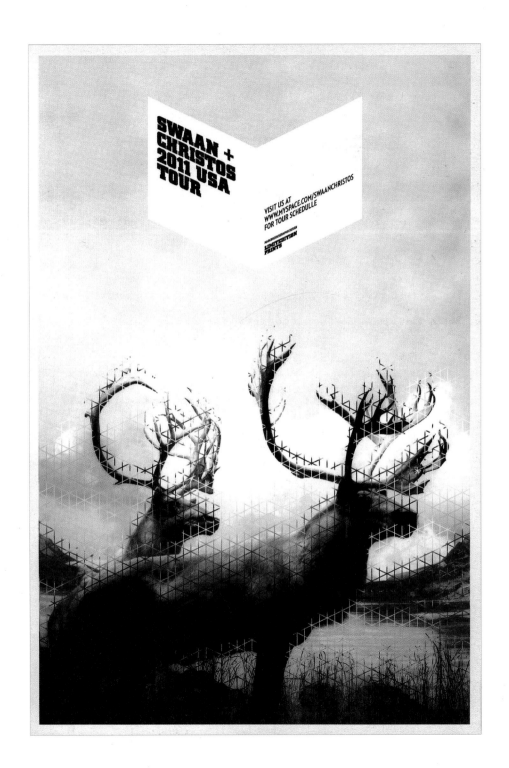

소장 가치를 부여하는 한정판이 주는 상징성을 활용한 디자인

한정판은 다양한 디자인을 활용할 수 있습니다. 적은 양의 또는 특별한 제품을 만들어서 브랜드 또는 제품 이미지 가치를 높일 수 있으며, 소장하는 사람들에게 특별한 서비스를 받는 느낌을 주어 브랜드 충성도를 높일 수 있습니다.

한 가지 주의점은 브랜드 가치가 있을 만한 제품에 적용해야 성공적인 캠페인이 된다는 것입니다. 특별판이나 한정판인 만큼 원가의 효율성을 잘 계산하는 것이 중요합니다. 미국 패션 브랜드인 Nooka는 비주얼과 형태를 통해 세계적인 언어를 추구하는 브랜드라는 스토리로 인정받고 있습니다. 특히 ZAZ 시계 'Froze'는 시간을 스크린에 나타내고 있는데 휴가철에 특별하고 기억에 남을 인사를 전하기 위해 아이스 블록에 넣은 것과 같은 느낌의 아크릴 블록을 만들고 제품을 포장했습니다. 각각의 아크릴 블록에는 견본, 에디션 번호, 짧은 설명을 새겨 넣었습니다.

좋아 보이는 것들의 비밀

의도한 색으로 부담감을 줄인 디자인

회사들을 헌혈에 참여시키고 일반인에게 확산시키기 위해 가짜 피를 진짜 수혈팩에 넣은 Brandon Partridge의 디자인입니다. 헌혈은 한 생명을 구하기도 하지만 매스컴의 관심을 끌어 모으는 역할을 하기에 좋은 사회운동입니다. 붉은색은 강렬하고 신선하게 다가갈 수 있는 장점이 있어 디자인에 많이 활용합니다. 일관된 색과 디자인을 사용하여 혈액이 주는 부담스러운 느낌을 줄였으며, 디자이너는 헌혈이라는 소재를 통해 흥미를 유발시키고 자연스럽게 보는 이에게 메시지를 전달하고 있습니다.

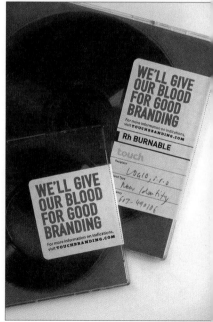

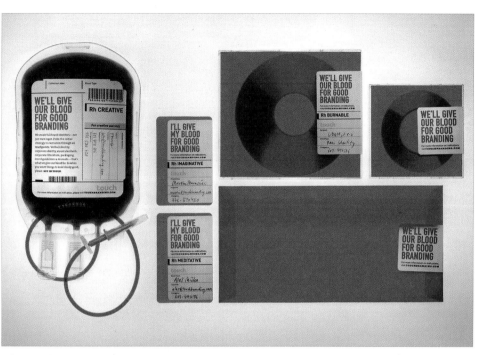

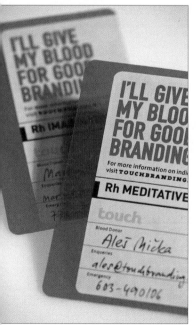

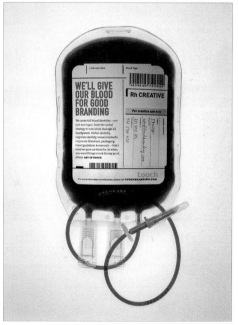

작은 포인트 배색으로 시각적인 주목성을 높인 디자인

디자인은 실험을 하는 연구원과 공통점이 많습니다. 집중이 필요하며, 결과가 반드시 성공이라는 보장도 없습니다. 연구 또한 노력의 한 부분이지 실험이나 어떤 연구가 성공과 직결되지 않습니다. 이런 관점에서 디자인을 육성하고 홍보하기 위해 설립된 D&AD^{Design & Advertisement} Workout은 아이디어를 가지고 실험하며 관련 지식을 키우고자 하는 다양한 분야 사람들이 도전할 수 있도록 돕고 있으며, 자신들의 디자인 방향성을 알리기 위해 디자인 아이덴티티 작업을 하였습니다. 실험을 상징하는 색감을 사용했고 노란색을 포인트 배색으로 사용하여 포스터 캠페인을 통해 보는 이의 관심을 이끌고 있습니다.

좋아 보이는 것들의 비밀

강한 개성의 일러스트를 활용한 디자인

전동 드릴을 만드는 회사인 Bosch의 2012년도 벽걸이용 달력은 많은 실루엣을 이용해 열두 장면을 구성했습니다. 실루엣을 능숙하게 배치하여 보는 이가 달력을 벽에 붙이고 싶은 생각이 들게 하였으며 발견을 하는 느낌으로 달력을 볼 수 있습니다.

후가공을 위해 문자를 변형한 디자인

문자 자체의 특징을 활용하여 디자인하는 방법 중에 글자 일부를 오려내어 단어 자체를 도형으로 인지시키는 방법이 있습니다. 보는 이는 이러한 타이포를 하나의 패턴으로 느끼게 되며, 다른 계열의 서체와 합치면 보는 이에게 독특한 시각적 재미를 선사할 수 있습니다.

도형화된 부분에 도무송 등 다양한 후가공을 사용하면 다양한 응용을 할 수도 있습니다.

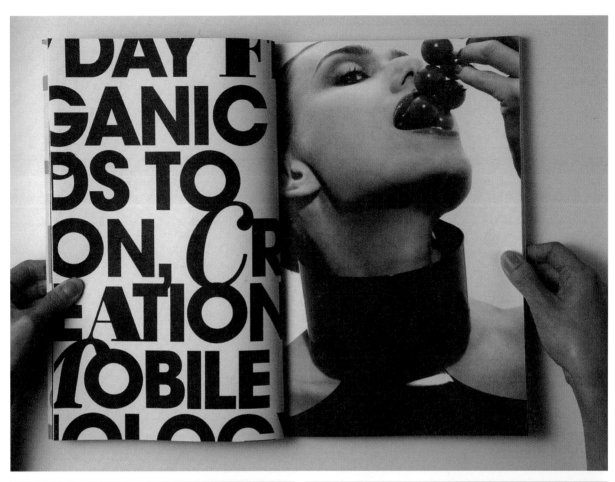

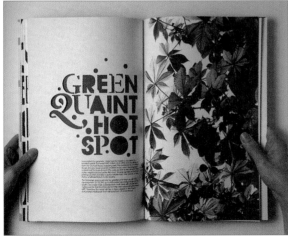

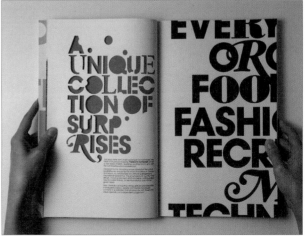

주제에 충실한 자유로운 디자인

통일감은 편집 디자인에서 늘 화두가 되는 부분입니다. 빠르고 효율적으로 통일성을 맞추기 위해 그리드와 스타일 목록 등을 활용하면 좋습니다. 하지만 이러한 방식을 사용하면 자칫 지루하게 반복적이거나 예측 가능한 디자인이 되기 쉽습니다. 우리나라에서 디자인 작업은 시간이 부족한 것이 현실입니다. 주제마다 디자인을 다르게 할수록 시간은 부족하며, 방향성이 맞지 않을 경우 기본 그리드와 스타일을 따르는 편집보다 완성도가 떨어지는 경우도 많습니다.

그런 이유로 우리나라에서는 해외 매거진 'Raygun' 같은 자유로운 편집을 보기가 쉽지 않습니다.

다음 편집물은 'Innocean'이라는 계간지입니다. 주제마다 다른 콘셉트로 다양한 시도를 한 디자인을 볼 수 있습니다.

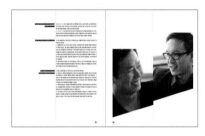
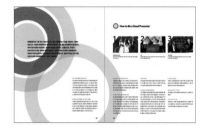
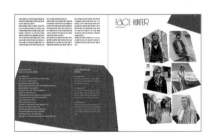
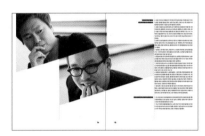
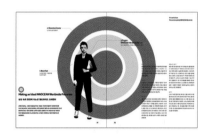
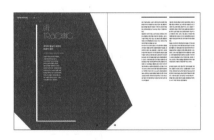
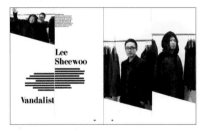
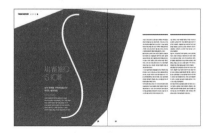

섹션에 초점을 맞춘 디자인 1

Trend Report라는 섹션으로 분리된 구성의 페이지를 디자인하면서 가장 고려한 것은 불규칙적인 분량의 원고를 최대한 정돈하는 것이었습니다. 12단 그리드를 활용해 문자 부분은 4단으로 블럭을 지정하고 왼쪽에서 시작되는 시각 인지 부분에서 핵심이 되는 부분에는 다각형을 사용했습니다.

이 섹션은 시각 기준선이 일반적인 높이에서 시작되는 방식과는 다르게, 본문 윗부분 10mm 위쪽에 굵은 선을 시각적인 장치로 하여 본문의 균등한 위치를 알렸습니다.

원고가 아주 많은 경우가 아니었기 때문에 여백과 비례감을 사용하여 본문을 배치하였습니다. 포인트가 되는 이니셜 굵기도 그리드의 단 간격이 주는 넓이로 지정해서 보이지 않는 그리드를 가정해 최대한 연관성을 갖도록 디자인하였습니다.

판형	228×280mm
위쪽 여백	20mm
아래쪽 여백	19mm
안쪽 여백	15mm
바깥쪽 여백	10mm
칼럼(단) 수	12
단 간격	6mm

좋아 보이는 것들의 비밀

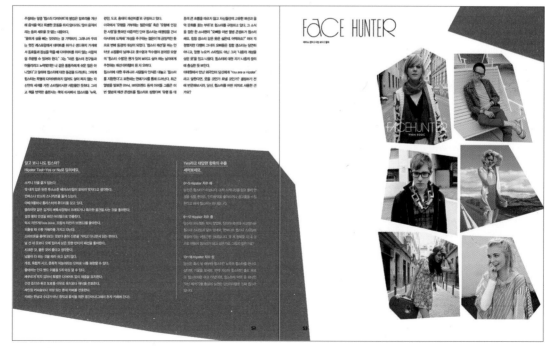

섹션에 초점을 맞춘 디자인 2

인터뷰 기사 섹션

인터뷰 기사에서 가장 고민하는 부분은 질문과 답변을 주고받는 부분을 지루하지 않게 이끌어 가는 것입니다.

인터뷰는 두 명의 인터뷰 대상과 에디터의 질문, 이렇게 세 명의 구도로 되어 있었습니다. 답변자가 두 명이기 때문에 질문의 디자인을 기본 단락에서 벗어나게 하였고 답을 하는 대상자의 성을 답변 글의 시작 포인트로 적용했습니다. 본문이 검은색이어서 시작 지점을 찾기가 난해할 수 있기 때문에 빨간색으로 디자인했습니다.

질문과 답변이 반복되는 본문 이미지 프레임을 사선으로 표현하여 젊은 감각의 사람임을 암시하였습니다.

그리드 분석

판형	228×280mm
위쪽 여백	20mm
아래쪽 여백	19mm
안쪽 여백	15mm
바깥쪽 여백	10mm
칼럼(단) 수	12
단 간격	6mm

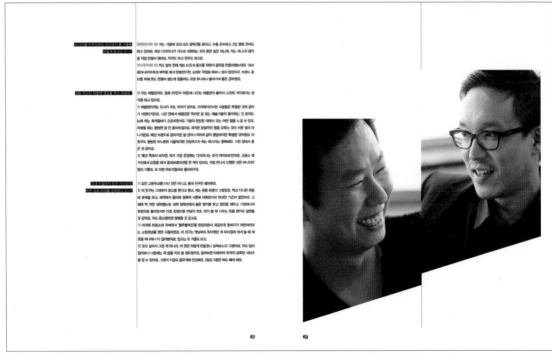

좋아 보이는 것들의 비밀

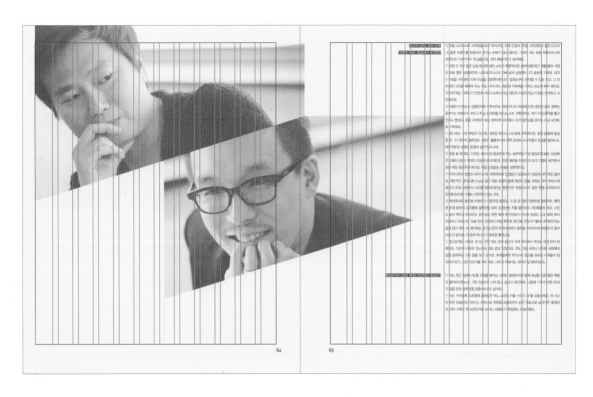

64

65

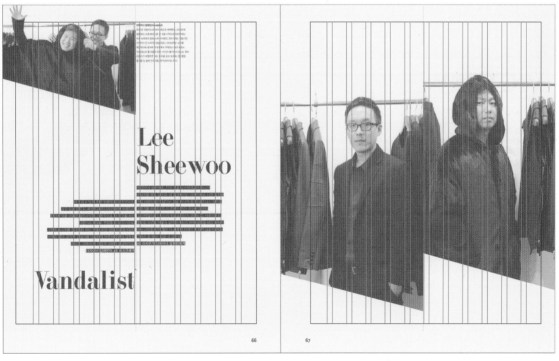

66

67

섹션에 초점을 맞춘 디자인 3

다이어그램으로 명쾌한 전달

프레젠테이션에 대한 기사 디자인입니다. 다이어그램은 본문 내용이 분석적이라는 인식을 심기에 좋습니다. 과장되지 않은 현실적인 일러스트 또한 분석적인 느낌이 들며 연보라색이 주는 도시적인 느낌과 더불어 차가운 냉정함을 전달합니다.

좋아 보이는 것들의 비밀

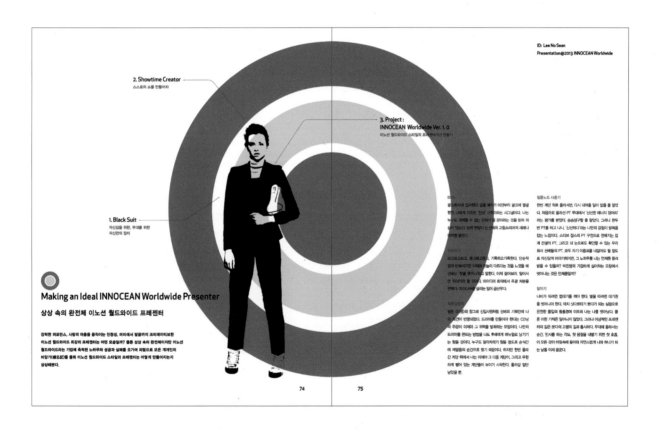

ID: Lee No Sean
Presentation@2013 INNOCEAN Worldwide

2. Showtime Creator
스스로의 쇼를 만들어라

3. Project :
INNOCEAN Worldwide Ver. 1. 0
이노션 월드와이드 스타일의 프레젠테이션 만들기

1. Black Suit
자신감을 위한, 무대를 위한
자신만의 장치

Making an Ideal INNOCEAN Worldwide Presenter

상상 속의 완전체 이노션 월드와이드 프레젠터

강력한 퍼포먼스, 사람의 마음을 움직이는 진정성, 머리에서 발끝까지 크리에이티브한 이노션 월드와이드 최강의 프레젠터는 어떤 모습일까? 물론 상상 속의 완전체이지만 이노션 월드와이드라는 기업에 축적된 노하우와 성공과 실패를 오가며 피땀으로 모은 개개인의 비밀기록(메모)를 통해 이노션 월드와이드 스타일의 프레젠터는 어떻게 만들어지는지 상상해본다.

74 75

편집&그리드 403

인쇄 단가를 고려한 미니멀한 비주얼 코드를 활용한 디자인

The Kitchen Films는 광고, TV 부문을 주력 사업으로 하고 있으며 고객들을 위해 합리적인 가격을 제시하는 홍보 마케팅 대행사입니다. 회사 아이덴티티를 업그레이드하기 위해, 상자나 편지봉투 위에 사용할 수 있는 개인용품, CD 명함과 같은 아이템을 그렸습니다. 미니멀한 비주얼로 주방에서 볼 수 있는 아이템을 총체적 아이덴티티로 하여 기반으로 구성하였고 라인 아트의 단순함을 내세우며 인쇄 비용 절감 효과도 얻을 수 있었습니다.

좋아 보이는 것들의 비밀

표현이 불편한 상황에서 효과적인 디자인

실무에서 디자인을 하다 보면 현실적인 문제에 대해 많은 고민을 하게 되며, 클라이언트의 업종이나 프로젝트 소스의 완성도가 많은 영향을 미치게 됩니다. 누구나 좋은 사진과 기획을 바라겠지만 현실은 그렇게 좋은 환경이 아닐 때가 더 많습니다. 주어진 제약 조건에서 가장 효과적인 디자인을 해야 합니다. 가장 나쁜 상황에서 나오는 디자인 수준이 그 디자이너의 능력이라고 할 수 있습니다.

노르웨이 에드가Adger에 위치한 Jens Eide는 고기 품질로 유명한 정육점입니다. 이 정육점은 고품질의 고기와 소시지를 판매하지만 홍보 전략 부족으로 판매 부진을 면치 못하고 있었습니다. 그들의 목적은 정육점을 특별하면서도 장인의 손맛이 느껴지는 다양한 고기와 소시지를 가진 상점으로 알리는 것이었습니다. 그림의

좋아 보이는 것들의 비밀

디자인은 정육점이 좋은 맛과 품질을 가지고 있으며 지역 명물이라는 것을 알리는 것을 기본으로 하였으며, 그 결과 '에드가의 심장부에서만 느낄 수 있는 장인의 손맛'이라는 것을 표현하는 단순하면서도 힘 있는 디자인이 만들어졌습니다. 항상 동일한 경쟁 제품과 비교했을 때 내가 만든 디자인을 선택할 수 있는 이유가 있어야 합니다. 좋은 소스와 글이 없어도 멋진 디자인을 만들 수 있습니다.

좋아 보이는 것들의 비밀

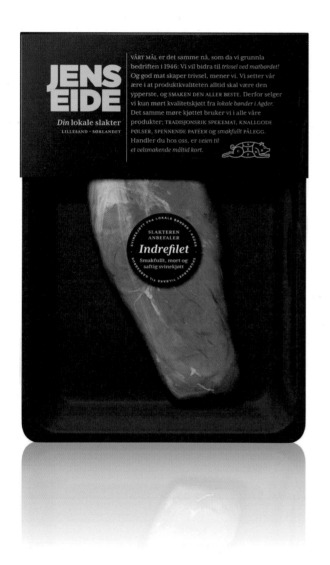

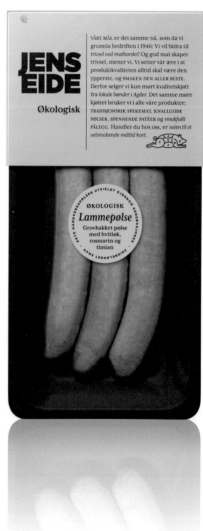

가독성을 고려하지 않고 문자를 파괴한 디자인

다양한 디자인 실험을 하는 디자인 에이전시 Music Emotion의 포스터와 디자인 아이덴티티입니다. 몽환적인 공간 사진과 3D로 만들어진 거친 입체 도형, 그 위에 문자를 도형으로 인식한 디자인을 하였고 메인 영문체와 극명한 대비를 이루는 헬베티카 서체를 사용하여 정적인 분위기에 균형감을 만들기 위해 상당히 신경을 썼습니다. 색 또한 검은색과 흰색을 사용하였고 강조색으로 민트를 사용하였습니다.

레이아웃 작업은 먼저 시각적으로 강하게 관심을 끌고, 디자인적으로 차별성과 개성을 나타낸 다음, 정확한 전달을 위해 내용을 친절하게 알려 주는 것이 기본적인 순서입니다.

좋아 보이는 것들의 비밀

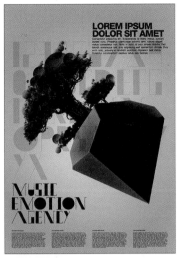

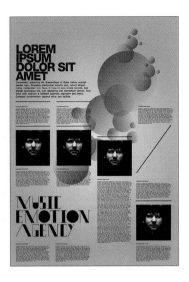

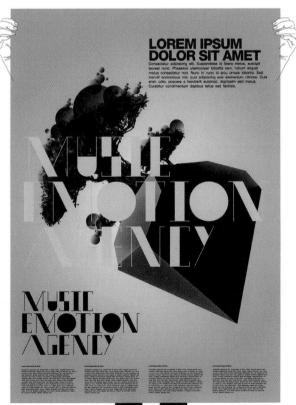

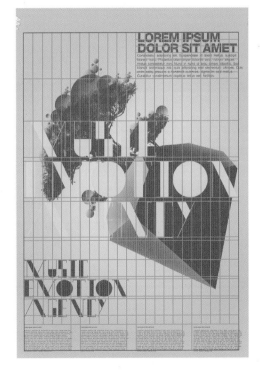

기능성과 디자인을 동시에 충족하는 디자인

Lacoste 매니큐어 한정판 디자인 패키지로, 새로운 여름 샌들 런칭 시점에 맞추어 선보인 디자인입니다. 패키지 안에는 발의 아름다움을 더할 네 가지 밝은 색조의 매니큐어가 각각 개별 포장되어 있습니다. 패키지 디자인은 깔끔하면서도 제품의 자부심을 드러내고 있으며 샌들로 태양을 형상화함과 동시에 밝고 강렬한 색조의 사용으로 여름 시즌을 선도하는 디자인을 보여주고 있습니다.

또한, 혁신적인 핀치 클러셔(손으로 콕 집어 입구를 닫는 형식의 패키지)를 사용하여 독특하면서도 세련된 모양을 선보임과 동시에 패키지 안에 매니큐어를 움직이지 않게 고정하는 기능까지 가지고 있습니다.

이처럼 종이접기 같은 지기 구조를 활용하면 큰 비용을 들이지 않고 가격 대비 높은 효율을 얻으면서 소비자들에게 큰 만족감을 줄 수 있습니다. 손이 많이 가는 방법이라고 항상 좋은 디자인인 것은 아닙니다. 간단한 아이디어가 있는 디자인이 더 직관적으로 소비자의 기억에 남을 수 있습니다.

좋아 보이는 것들의 비밀

경쟁사를 예측하고 색상이 가지는 성격을 활용한 디자인

덴마크 디자인 회사인 Goodmorning Technology가 디자인한 Copenhagen Parts는 여러 부품을 이용해 자신의 완벽한 자전거를 만들고자 하는 사람들을 위한 아이덴티티 디자인입니다. 이 회사는 혁신적인 생활 방식을 추구하는 자전거 장비를 만들며 판매하고 있습니다. 브랜드의 스타일 있는 그래픽 존재감을 보여주기 위해 디자인이 고안되었으며 강렬한 빨간색이 주는 역동감과 이상적인 제품

좋아 보이는 것들의 비밀

성향을 디자인에 담았습니다. 비슷한 경쟁사에서 빨간색 계열이 없기 때문에 실제 매장에서 이 제품이 부각되는 것은 당연한 일입니다. 이처럼 경쟁사와의 비교 또한 고민해야 합니다.

기본적인 서체와 여백을 고급스럽게 활용한 디자인

가라몬드는 헬베티카와 더불어 오랜 시간 다듬어져 높은 완성도를 갖고 있으며 여백과 함께 활용하면 정적인 고급스러움이 느껴지는 디자인을 할 수 있습니다. 남부 이탈리아의 캔 통조림을 만드는 회사인 마이다^{Maida}는 전통을 살리고 자원을 다시 자연으로 환원하려 노력합니다. 기본에 충실하면서도 품격 있는 포장 디자인으로 그들이 보여주고자 하는 감성적인 느낌들을 전달하고자 했으며, 그러한 방향에서 가라몬드는 최적의 서체였습니다. 캔 안의 식품이 보여주는 불규칙하고 독특한 텍스쳐 패턴이 가장 아름다운 패키지 디자인의 완성을 보여주고 있으며 제품 그 자체가 하나의 브랜드가 됩니다.

*pomodoro
pelato*

peeled tomato

🐂 vastola

*zucca lunga
di napoli*

in olio extra
vergine di oliva

pumpkin long of napoli
in extra virgin olive oil

🐂 vastola

*carciofini
piccolissimi*

in olio extra
vergine di oliva

extra baby artichokes
in extra virgin olive oil

◆ MAIDA

*fagiolini
metro*

in olio extra
vergine di oliva

long green beans
in extra virgin olive oil

🐂 vastola

*melanzane
piccole farcite*

in olio extra
vergine di oliva

stuffed baby aubergines
in extra virgin olive oil

🐂 vastola

*pomodori
verdi farciti*

in olio extra
vergine di oliva

stuffed green tomatoes
in extra virgin olive oil

🐂 vastola

황금비율과 심볼로 차별화한 디자인

픽토그램 같은 심볼 디자인은 편집 디자인을 할 때 평범할 수 있는 디자인에 큰 전환의 기회를 줍니다. 독일 통조림 브랜드인 헨리스 캔 케이크의 라벨링과 패키지 디자인에서는 상징적인 아이콘을 적절하게 활용했습니다. 패키지 크기를 시각적으로 안정감이 높은 황금비율에 맞추었고 전체적인 심볼 위치 또한 황금비율을 지켰습니다. 최초의 통조림 형태의 베이킹 믹스 제품으로 기획된 이 제품은 포스터와 제품을 홍보할 수 있는 세트로 구성되어 있습니다. 이 패키지 디자인은 특히 남성들이 선호합니다.

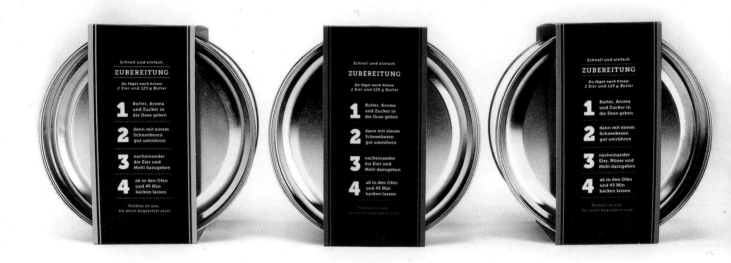

좋아 보이는 것들의 비밀

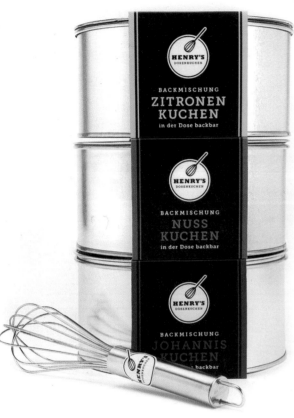

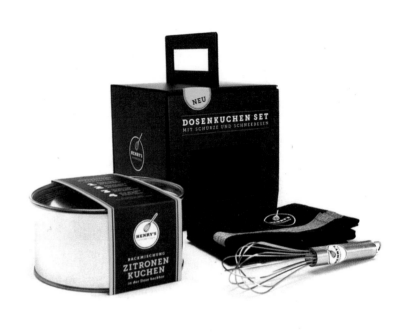

비용 문제를 콘셉트로 활용한 디자인

보통 현실적인 비용 문제로 인해 1도 인쇄 또는 2도 인쇄를 하게 됩니다. 포인트 배색을 쓴다고 해도 4도를 2도처럼 활용하는 것이 더 풍부하고 완성도 높은 결과물을 만듭니다. 이 포스터는 자연을 주제로 만들어졌습니다. 개개인의 아주 작은 변화들이 모여 지구의 미래를 바꾼다는 뜻으로 '1도는 바로 당신의 모든 것입니다. 당신 스스로가 만들어 내는 탄소 발자국(온실 효과를 유발하는 이산화탄소의 배출량)을 줄일 수 있는 팁과 도구들이 있습니다', '1도의 변화로 우리는 더 많은 것을 이루어낼 수 있습니다'라는 메시지를 전달합니다.

사람의 모습 옆에 섭씨를 나타내는 Degree(°)를 배치함으로써 왼쪽 그림의 숫자 1
을 형상화함과 동시에 지구상의 수많은 사람들의 한 사람 한 사람이 지구를 변하
게 할 수 있는 1도의 주인공이라는 것을 표현했고 이는 2도 인쇄와 잘 어울립니다.

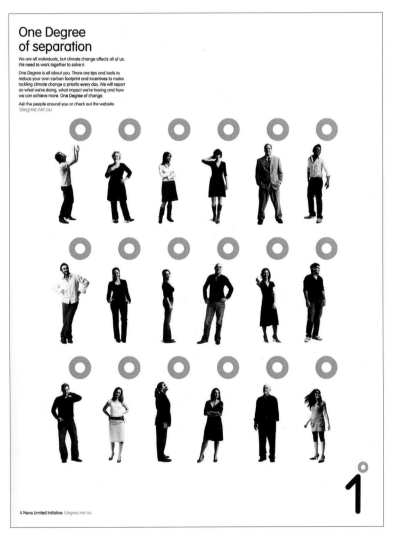

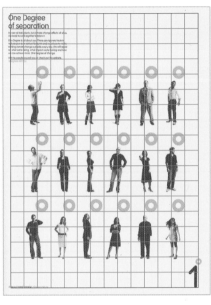

색감과 타이포그래피를 조화롭게 사용한 디자인

색감으로 음식의 맛과 종류를 쉽게 전달할 수 있습니다. 점점 건강을 중시하는 추세이며 음료 시장에서 과일을 차갑게 해서 즙을 내어 만드는 생과일 주스가 붐을 일으키고 있습니다. Suja 주스는 최고 품질의 유기농 제품을 사용하는 주목할 만한 제품이며 제품에 맞는 디자인과 색상 캠페인이 필요했습니다. 디자이너는 경쟁업체와 비교하였을 때 무언가 확연히 다른 패키지를 만들어야 한다는 것에 주안점을 두고 시각적으로 먹음직스럽고 생기가 넘쳐 보이는 색을 선택했습니다. 녹색 계열에서 빨간색 계열까지 천연 소재가 상징하는 색감을 최대한 활용하면서 각각 다른 내부 타이포 플레이로 생동감을 더해 간결하지만 지루하지 않은 디자인을 시도하였고 또한 Suja 주스를 접하고 그 주스를 즐기게 된 사람들을 대상으로 설문 조사를 하여 패키지 문구를 지정하였습니다.

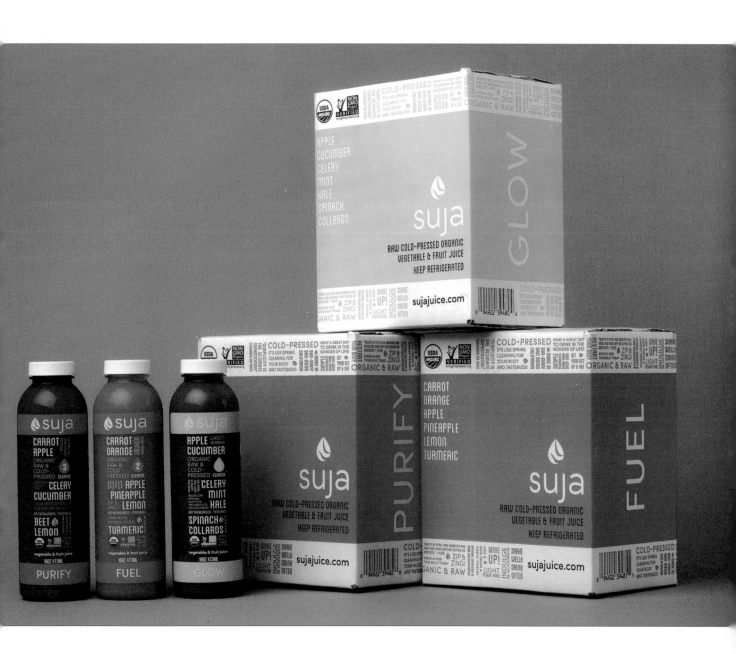

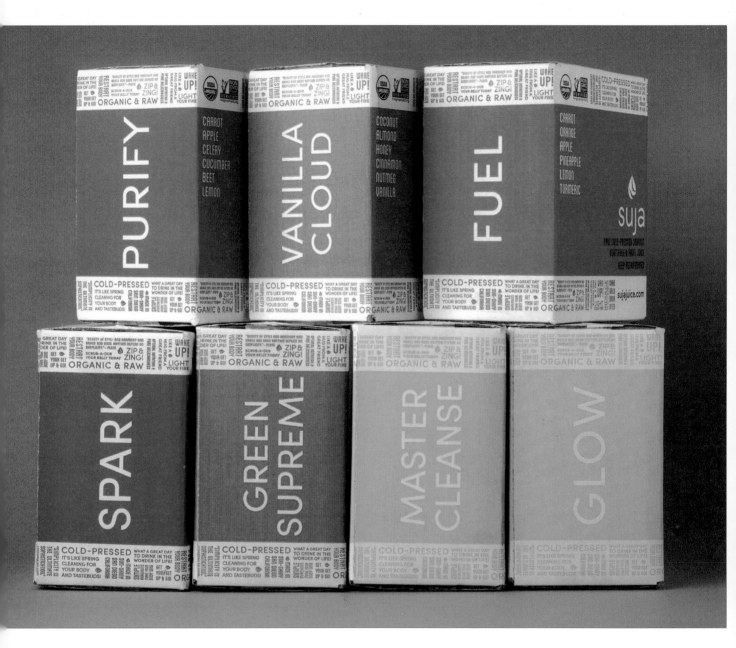

좋아 보이는 것들의 비밀

주제를 반영하여 가독성보다 주의의 시선을 먼저 끌어낸 디자인

타이포그래피에서 주제성이 느껴지도록 디자인하는 것은 편집에서 가장 보편적이면서 신중해야 하는 작업입니다. 책을 읽으면서 깨닫는 즐거움 측면에 주안점을 두어 페이지가 넘어가는 모습에서 영감을 받아 단번에 눈길을 끄는 레터링을 만들었습니다. 이런 시각적인 강렬함으로 책에서 얻을 수 있는 리듬감이 있는 디자인을 했습니다.

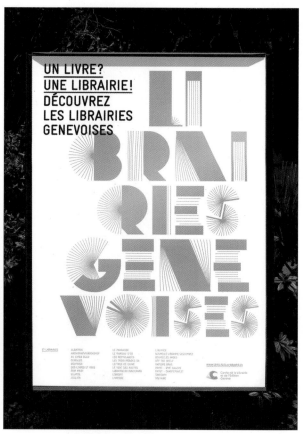

좋아 보이는 것들의 비밀

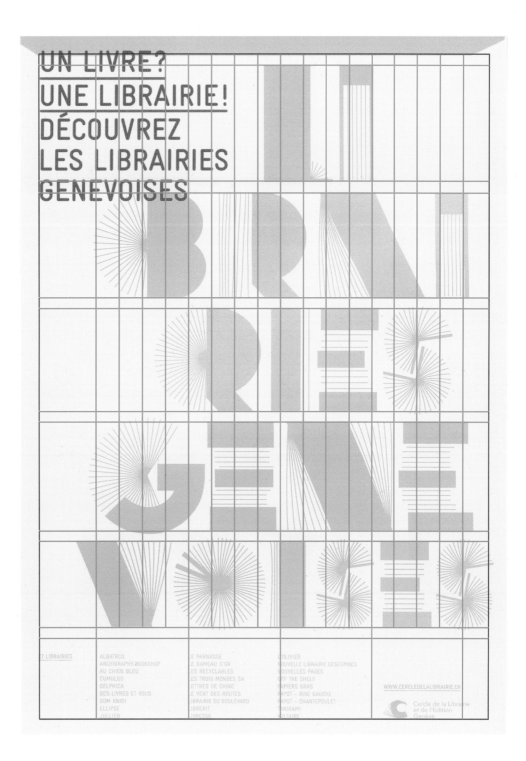

주제에 맞는 소재를 다양하게 활용한 디자인

Ribbonesia는 예술가이자 일러스트레이터인 Buka Maeda가 여행을 하면서 전통적인 선물 패키징 방식을 넘어 동물 모양으로 리본을 묶어 패키지를 표현한 프로젝트입니다. 다양한 질감의 레이온 계열 직물 밴드를 사용하여 독특한 표현을 하는 것에 중점을 두었으며 미니멀한 접근을 하는 것에 초점을 맞추었습니다. 열여섯 개의 아이템 군으로 이루어진 우아한 리본 묶음 컬렉션은 Ribbonesia 로고를 새기고 안부 편지에 넣는 방식으로 사진 작업과 디자인 디렉팅 작업이 진행되었습니다. 쇼핑백에는 크라프트가 주는 질감을 가장 잘 살릴 수 있는 실크 스크린을 사용했습니다.

좋아 보이는 것들의 비밀

방송을 상징하는 색과 선을 조화시킨 디자인

우리에게 영화로 익숙한 Fox International Channels는 Fox Enter tainment Group의 자회사로 유럽과 아프리카, 아시아, 그리고 라틴 아메리카의 가정에 여러 가지 브랜드를 전달합니다. 그룹의 슬로건인 'We Entertain People우리는 사람을 즐겁게 한다'을 토대로 회사의 브랜드 이미지를 지정하고 영화와 같이 역동적인 행동과 그에 대한 반응의 순간을 분해와 조합의 기법으로 한 프레임씩 이끌어 냈습니다. 일곱 개의 스팟 컬러는 나타내고자 하는 브랜드의 이미지와 전자적인 이미지를 나타냅니다.

좋아 보이는 것들의 비밀

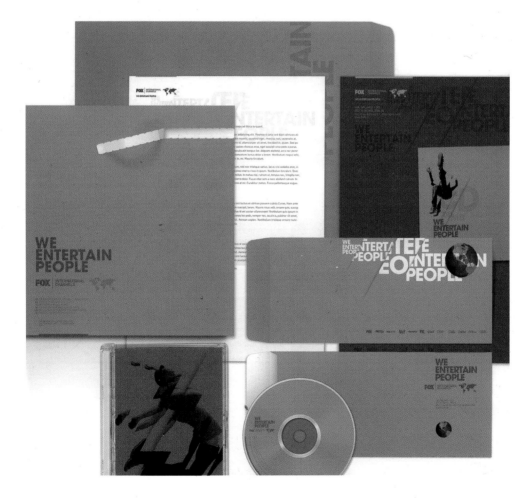

주제를 반영한 궁금증을 유발하는 편집 디자인

호가 변화하는 모습에 주안점을 두어 역동적인 포스터를 만들었습니다. 각도, 방향, 규모를 이용하여 디자인의 힘을 형상화했으며 자칫 산만해 보일 수 있는 요소들이 많기 때문에 색을 절제하여 검은색과 빨간색만 사용했습니다.

그리드 분석

판형	565×840mm
위쪽 여백	18mm
아래쪽 여백	35mm
오른쪽 여백	0mm
왼쪽 여백	15mm
칼럼(단) 수	7

좋아 보이는 것들의 비밀

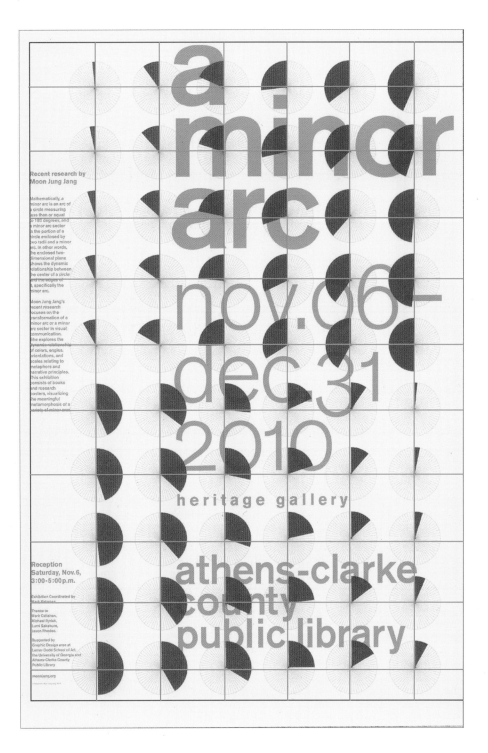

포스터를 겸한 캘린더 디자인

콘텐츠와 콘셉트는 기본적으로 달력과 다르지 않지만 달력에는 각각의 날짜를 가리키는 달의 모양이 은색 별색으로 인쇄되어 있으며 하드커버는 분리될 수 있도록 만들어져 있는데 이렇게 함으로써 연도가 바뀐 다음에도 사용할 수 있도록 디자인했으며 봄, 여름, 가을, 겨울의 흐름이 느껴지도록 만들었습니다.

26	27	28	29	1	2	3	삼월
				3.1 2.9	2.10	2.11	
4 경칩	**5**	**6**	**7**	**8**	**9**	**10**	
2.12	2.13	2.14	2.15	2.16	2.17	2.18	경칩(驚蟄)…
11	**12**	**13**	**14**	**15**	**16**	**17**	
2.19	2.20	2.21	2.22	2.23	2.24	2.25	
18	**19** 춘분	**20**	**21**	**22**	**23**	**24**	
2.26	2.27	2.28	상원의 날 2.29	세계 물의 날 3.1	기상의 날 3.2	상원날·세계 기상의 날 3.3	춘분(春分)…
25	**26**	**27**	**28**	**29**	**30**	**31**	
3.4	3.5	3.6	3.7	3.8	3.9	3.10	

농가월령가
원예월력

십이월

1

2

좋아 보이는 것들의 비밀

판형	420×285mm
위쪽 여백	13.5mm
아래쪽 여백	13.5mm
왼쪽 여백	27mm
오른쪽 여백	13.5mm
단 간격	0mm

인쇄, 어떻게
돌아가는가?

인쇄가 어떻게 돌아가는지 어떤 프로젝트를 할 때 어떤 순으로 어떻게 작업이 되는지 등 인쇄의 전반적인 것을 알면 더욱 자신감이 생깁니다. 전반적인 인쇄 프로세스를 알아보겠습니다.

어떤 작업을 하는가에 따라 특정 주제나 주어진 일정 상황에 따라 각자 돌아가는 시스템이 차이가 있습니다. 하지만 회의를 한 다음 전반적인 디자인 작업을 하고, 인쇄를 하고, 후가공을 하는 것의 차이는 페이지 수 또는 판형의 차이이지 기본적인 골격은 같습니다.

디자인 인쇄물의 작업 프로세스를 알아보겠습니다.
현실적으로 클라이언트가 제작비를 어느 정도 투자하느냐가 소위 말하는 '모양 나는' 인쇄물을 만드는 중요한 요소가 됩니다. 투자 비용이 바로 제작으로 연결되는 것이 아니더라도 투자 비용이 크다면 기획이나 좋은 소스를 사용할 기회나 폭이 더욱 넓어지는 것은 당연한 일입니다. 모든 클라이언트가 최소 비용으로 최대 효과를 내길 원합니다. 그 나름대로의 범위 안에서 최대의 효과를 내는 것이 편집 디자인을 기획, 제작하는 디자이너의 역량일 것입니다.

1 | 기획

편집 디자인을 위한 기획^{Planning}을 합니다. 혼자 할 수도 있고 팀원들과 회의를 통하여 할 수도 있습니다. 이 단계에서 개략적인 편집 디자인 방향을 정합니다.

2 | 자료 수집

관련된 국내외 자료를 광범위하게 수집한 다음 분석에 들어갑니다.

3 | 디자인 자료 및 콘텐츠 분석

규격^{판형}, 재질, 타이포그래피, 색, 이미지, 내용, 디자인 경향, 인쇄 등을 분석하여 편집 디자인에 반영할 자료로 삼습니다. 이 단계에서 내적인^{콘텐츠, 내용}, 외적인^{디자인적인, 시각적인} 사항을 검토합니다.

4 | 콘텐츠 결정

주어진 업무를 위하여 무엇을 표현할 것인지 구체적으로 내적인 또는 외적인 콘셉트를 정합니다.

5 | 내용 작성

프로젝트와 관련된 본문 내용을 작성합니다. 기자 또는 카피라이터에게 의뢰하기도 하고 디자이너가 기획자일 경우 직접 쓰는 경우도 있습니다.

6 | 디자인 스케치

주어진 프로젝트를 대략적으로 스케치합니다. 꼭 손으로 그리는 스케치까지는 아니더라도 관련된 자료를 스크랩하거나 어떤 방향으로 가야 할지 기본적인 느낌의 가이드를 잡는다고 생각하면 됩니다.

7 | 이미지 수집

스케치에 근거하여 이미지를 수집합니다. 이미지를 구입하거나, 클라이언트로부터 제공 받습니다.

8 | 이미지 준비

디자인 스케치에 준해서 이미지를 준비합니다. 디지털 이미지 자료는 CMYK로 변환하고, 필름 이미지일 경우에는 출력소에 스캔을 의뢰합니다.

9 | 레이아웃 작업

디자인 스케치에 준해서 레이아웃 프로그램인 인디자인이나 쿼크 익스프레스 등을 활용해 적합한 프로그램으로 레이아웃 작업을 시작합니다. 원하는 규격으로 신규 도큐먼트^{문서}를 설정합니다.

10 | 문자 삽입

디자인 스케치에 준해서 그림 상자를 만들고 소스로 만들었던 이미지와 그래픽을 이용하여 글 상자에 직접 입력하거나 입력한 문자를 불러들입니다.

11 | 1차 교정

파일을 저장하고 흑백 레이저나 색으로 시안을 출력하여 클라이언트에게 1차 교정을 보냅니다.

12 | 1차 교정 수정

1차 교정지에서 나온 수정사항이나 이미지를 수정합니다.

13 | 2차 교정

수정사항을 보완하여 다시 출력하고 클라이언트에게 2차 교정을 보냅니다. 출력 오류와 색 문제를 잡아내기 위하여 인쇄 출력을 해서 교정을 보기도 합니다.

14 | 3차 교정

평균적으로 수정사항은 3교 정도를 거치지만 원고 준비 정도와 작업물의 특성에 따라 다를 수 있습니다.

15 | 샘플 교정지 출력

최종 수정 후에 필름 또는 CTP판과 교정지를 출력합니다. 실제 인쇄에서 중요한 기준점이 되기 때문에 원하는 색이 나올 때까지 수정합니다.

16 | 인쇄

인쇄소로 인쇄를 보냅니다. 인쇄소에서는 교정지에 준해서 인쇄의 잉크 정도를 조절하여 인쇄합니다. 감리를 가서 인쇄가 잘 되는지 확인합니다.

17 | 후가공

필요하다면 표지에 제작물의 성격에 맞는 후가공을 합니다.

18 | 납품

인쇄가 잘 나왔는지 가공 문제는 없는지 확인합니다. 클라이언트가 OK를 하면 작업이 마무리됩니다.

모든 디자인을
하기 전에
기획부터!

모든 디자인의 기본은 디자이너 머릿속에 있어야 합니다. 디자이너의 습관이나 손이 아니라 어디에 어떤 디자인을 해야 할지에 대한 고민이 디자이너 스스로를 더욱 발전시킵니다.

시간이 촉박해서 그럴 수도 있겠지만 디자인에 대한 고민이나 기획을 거치지 않으면 디자이너에게는 아이디어 없는 빠른 손만 남을 것입니다. 디자인을 잘하는 디자이너가 되려면 아트 디렉팅을 할 수 있어야 한다고 생각합니다. 기술은 얼마든지 다른 사람이 대체할 수 있지만 기획력과 디자인적 아이디어는 본인에만 한정되기 때문입니다.

1 | 1단계

사진 배치나 페이지 구성을 어떤 방식으로 할지에 대한 고민을 해야 합니다. 다음 그림과 같이 한 장의 문서에 여러 페이지의 섬네일을 스케치해 보면 좋습니다.

스케치한 다음 만든 브로슈어 디자인 대지 일부입니다.

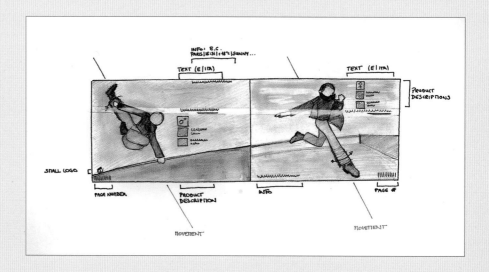

2 | 2단계

색상 대비와 운동감을 살리기 위해 넓은 판형을 선택해 디자인을 시작했습니다.

기존 스케치와는 다르지만 기본적인 틀은 지켜서 만들었습니다.

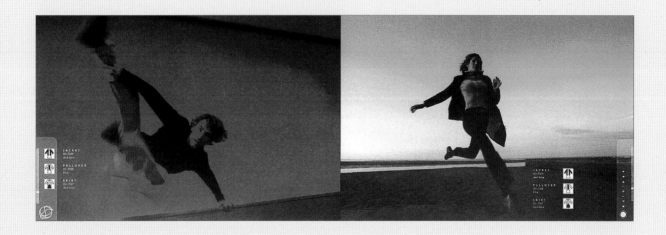

좋은 디자인

1 | 예쁘게 만들기보다 용도에 맞는 디자인

디자인을 하다 보면 여러 가지 난관에 부딪치게 되는데 그중 한 가지가 클라이언트의 요구와 디자이너가 생각하는 바가 다를 경우입니다. 클라이언트가 욕심을 내는 부분이 있을 수 있고, 결과에 대한 책임은 디자이너에게 있게 됩니다.

상황에 따라 달라질 수 있지만 가장 중요한 것은 제작하고자 했던 이유와 용도에 맞는 디자인이 최우선되어야 한다는 것입니다. 예를 들어 아동복 잡지 광고를 하기로 하는데 광고주가 첨단 기술적인 분위기가 좋다고 해 달라고 하면 쉽게 그 프로젝트를 해결하기 위해 사이버 스타일의 디자인을 할 수도 있을 것입니다. 하지만 완성된 이후 단지 OK를 위한 디자인이 광고 효과를 제대로 볼 확률은 적을 것이며, 그 디자인이 성공한 프로젝트라는 소리를 들을 수 없을 것입니다. 디자인을 그리 어렵게 생각할 필요가 없습니다. 가장 기본적인 것이 정답이며 그 정답 안에서 발전해 나가야 합니다.

2 | 좋은 디자인은 이미 회의 또는 미팅에서 완성된다

가끔 TV를 보면 유명한 대학교를 수석으로 입학하거나 고시에 합격한 사람을 기사로 다루는 경우가 있습니다. 인터뷰에서 비결을 물어보면 사람들은 흔히 '기본 수업에 충실하고 학교 수업 시간에 집중한다'고 이야기합니다. 믿어지지 않을 정도로 평범한 이야기입니다. 디자인에서도 회의나 기획에서 이런 당연한 듯하면서도 절대적인 디자인 방향이 거의 잡힙니다.

앞에서 설명한 용도에 맞는 디자인을 어떻게 만들 것인가는 제작 인원이 많다면 회의에서 이미 나왔을 것이고, 제작 인원이 적거나 혼자 진행을 하는 경우라면 미리 반 이상은 결정하고 디자인 작업을 하는 것이 올바른 방법입니다.

3 | 미팅 또는 제작 회의를 할 때 주의사항

대화나 상담을 할 때 수업 시간에 노트 필기하듯 들리는 대로 적는 것에 너무 신경을 쓰다가 오히려 핵심이나 무엇을 해야 하는가에 대한 공감대를 놓치는 경우가 있습니다. 회의에서는 내용을 필기하는 데 집중하기보다, 정확한 방향을 맞추고 서로 의견을 나누는 데 집중을 해야 하며 이후에 기억을 상기시킬 핵심 단어들만 메모하는 것이 좋습니다. 그래야만 듣고 말하는 본인도 많은 부분을 참여하며 집중을 할 수 있습니다.

회의나 미팅이 끝나면 바로 모든 내용을 노트나 컴퓨터에 풀어 놓습니다. 이런 회의 방식이 익숙해지면 핵심 단어와 관련된 내용을 풀었을 때 자신도 놀랄 만큼의 내용이 나온다는 것에 또 한 번 놀라게 될 것입니다.

어떤 문제나 디자인 방향은 혼자만의 생각으로 완성할 수 없기 때문에 작업에 중요한 정보를 보고 클라이언트의 의견 또는 전체 기획에 대한 가이드를 지키면서 디자인 작업을 하는 것이 중요합니다.

SPECIAL 4

출력 파일을
보내기 전에
주의할 점

1 | 출력 가능한 이미지 파일인지 확인하기

출력이 가능한 포맷의 그래픽 파일인지 확인해야 하며 가장 안전한 포맷으로 출력을 보내는 것이 좋습니다. 이미지의 경우 EPS와 JPG 출력이 가장 안정적입니다.

2도 인쇄물을 디자인할 경우 실수하는 경우가 많으며, 어떤 디자이너는 실제로 인쇄할 별색을 찾거나 임의로 별색을 지정하여 그림 파일을 만들거나 인디자인 파일을 편집하기도 하는데 클라이언트에게 화면상이나 컬러 프린트 등으로 색감을 보여주기 위해서라면 필요에 따라 색을 엄밀히 지정하여 보여줄 필요가 있지만 단지 출력만을 위한 경우라면 굳이 그렇게 해야 할 필요가 없습니다. 즉, 어떤 분판 필름이든지 단지 투명과 불투명의 부분으로 되어있고 실제 색상은 어떤 색의 인쇄 잉크를 묻히는가에 달려있기 때문입니다. 동일한 흑백 필름을 청색 잉크로 찍으면 청색 인쇄물이 되고, 적색 잉크로 찍으면 적색 인쇄물이 됩니다. 즉, 2도로 편집했을 때 검은색과 청록색으로 편집을 하든, 검은색과 별색으로 편집을 하든 필름의 결과가 달라지는 것이 아니고 단지 그 필름으로 소부한 인쇄판에 묻히는 잉크만이 다를 뿐입니다.

2 | 이미지의 크기와 관리

컬러 이미지 파일은 인치당 300dpi, 흑백은 250dpi이면 충분합니다. 일반적으로 드럼 스캐너로 305dpi로 스캔을 받는 이유는 분판 필름은 보통 175선, 단색은 133선으로 찍으므로 그 이상의 해상도가 무의미하기 때문입니다. 175선은 175LPI를 말하며 LPI^{Lines Per Inch; 인치당 선의 밀도}입니다. LPI는 도트의 틈이 없이 꽉 찬 선으로 인쇄가 되는 것이기 때문에 LPI가 DPI에 비해 해상력이 높습니다.

그림 크기는 인디자인에서 사용할 크기로 조절하여 100%로 불러들이는 것이 좋습니다. 포토샵에서는 그림을 확대, 축소할 때 픽셀과 픽셀의 중간 값을 보정하는 능력이 있지만 인디자인은 그런 기능이 없기 때문입니다.

가령 1cm당 두 개의 점이 있다고 할 때 이것을 200%로 확대하면 점과 점의 간격은 2cm가 될 것입니다. 포토샵은 이렇게 간격이 넓어질 경우 두 점의 색 농도를 계산하여 중간을 채우게 됩니다. 즉 동일한 그림 파일을 포토샵에서 200% 확대하여 인디자인에서 100%로 프린트한 것과, 100% 그림을 인디자인에서 200% 확대한 필름은 그 결과가 전혀 다르다는 것입니다. 그러므로 좋은 인쇄 결과를 얻기 위해서는 가급적 포토샵에서 그림의 크기를 조정한 다음 인디자인에서는 100%로 사용하는 것이 좋습니다.

또한 출력 속도 면에서도 100%의 그림을 그대로 읽고 출력하는 것과, X축을 35%, Y축을 45%로 읽고 계산하여 출력하는 것은 최소한 2.5배 이상 시간 차이가 납니다.

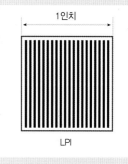

LPI

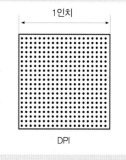

DPI

3 | 별색 단가

별색은 교정, 인쇄에서 비용이 두 배로 지출됩니다. 결과적으로는 원색의 4도 값 + 인쇄비 2도 값 = 6도 값이 청구됩니다. 인쇄 질이 많이 고급화되었다고 하지만

필요 이상이거나 별색다운 효과를 보지 못하는 별색 사용은 자제하는 것이 좋습니다. 별색 추가 인쇄를 할 경우 그만큼의 효과와 가치가 있는지 클라이언트의 이해도 필요합니다.

4 | 별색 교정

흔하지 않은 특수한 별색을 사용하고자 할 때는 인쇄 교정소 작업자가 각각의 색을 인쇄 주격으로 조색해서 별도로 필요한 만큼 만들어 사용하게 됩니다. 이때 디자이너는 원하는 별색을 만들 수 있도록 별색 샘플을 원고 옆에 붙여 인쇄 교정자가 보면서 잉크를 조색할 수 있도록 해야 합니다.

컬러 차트에 있는 거의 모든 색은 조색을 할 수 있지만 별색을 만드는 것은 쉬운 기술이 아닙니다. 특히 옅은 색이나 형광 계열의 별색이 난이도가 높은 편입니다. 자칫 잘못하면 채도가 떨어져 맑은 색이 나오지 않고 칙칙해지기 때문에 인쇄 교정소 작업자도 신경을 많이 쓰게 됩니다. 그렇다고 디자이너가 색의 사용을 참아가면서 디자인을 할 수 없을 겁니다. 어렵고 힘든 색이 잘 나왔을 경우 디자이너로서 성취감도 큰 것도 사실입니다.

5 | 별색을 편집할 때 주의 사항

검은색과 별색으로 인쇄하거나 포토샵에서 듀오 톤으로 작업할 때는 특히 신경써야 합니다. 색을 지정할 때 프로그램에서 지정한 색이 별색으로 나타날 수 있도록 특별히 작업 지시를 하여 출력자나 인쇄 교정자가 확인하며 작업할 수 있도록 해야 합니다.

그리고 인쇄판에서 별색이라고 지정하는 색상의 명확한 전달이 가능하도록 별색 이름에 주의를 기울여야 합니다. 예를 들어 일러스트에서 '금적별색'이라는 이름으로 별색을 만들었으면 모든 파일에서 그 이름으로 해당 별색을 사용해야 합니

좋아 보이는 것들의 비밀

다. 가끔 별색 효과를 최대한 살리지 못하는 인쇄물들이 있어 아쉽습니다. 별색은 원색보다 더 뚜렷하게 표현되며 별색과 4원색의 경계가 너무 자연스러우면 완성도가 떨어져 보이기 때문에 주의해야 합니다.

6 | 트랩 정보 확인하기

트랩은 인쇄 용어로 인쇄판에서 글자와 이미지 등의 경계선을 어떻게 처리할지를 설정하는 것입니다. 편집 프로그램에서 그림이나 바탕 위에 글씨를 써야 할 때 녹아웃되지 않고 오버프린트로 출력되어 낭패를 보는 경우가 있을 수 있습니다.

만약에 1:1로 배경판을 오렸을 경우 인쇄기에서 0.5mm만 핀이 틀어져도 흰색 선이 보이게 되고 경우에 따라서는 몹시 눈에 거슬릴 수 있습니다.

이런 경우에 대비해서 배경은 1:1로 파면서 위의 글씨는 조금 커지게 하여 핀이 조금 틀어져도 흰색 선이 보이는 것을 피하는 것을 디폴트라고 합니다. 1포인트는 0.3527mm이므로 0.144포인트는 0.05mm에 해당됩니다. 이 경우 ㅌ, ㄹ과 같은 정밀함이 필요한 획이 거의 뭉개지는 경우가 있기 때문에 유의해야 합니다. 물론 디폴트 값도 사용자 정의를 이용하여 두께를 조절할 수 있습니다. 하지만 조절하는 것은 바람직하지 않습니다.

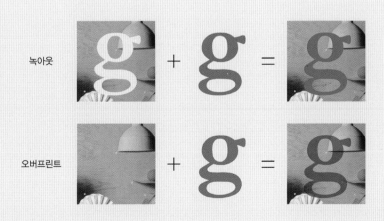

7 | 대수와 판형 크기가 맞는지 확인하기

출력 전에 배열표를 작성하는 것이 좋은 이유는 대수가 맞는지 확인을 할 수 있기 때문입니다. 만약 대수가 맞지 않는다면 최소 4배수로 늘리거나 줄여야 합니다. 또한 페이지 번호는 왼쪽이 항상 짝수 페이지로 떨어져야 합니다.

흔한 일은 아니지만 판형과 작업 문서 크기가 다른 경우 하리꼬미^{터잡기} 작업을 할 때 혼란이 일어날 수 있습니다. 출력소에서는 보통 작업 문서 크기의 하리꼬미를 만들기 때문에 가공과 변형을 하는 표지가 아니라면 판형과 작업 문서는 같은 크기여야 합니다.

2015 통합카탈로그 배열표

3	4	5	6	7	8	9	10	11	12	13	14	15	16	17	18
목차	대표 인사말		새로운 약속	축하 메시지	새로운 브랜드 소식		Q&A		DIP도비라		DIP 인테리어 트랜드 연출				

19	20	21	22	23	24	25	26	27	28	29	30	31	32	33	34
DIP 합성이미지(24p)															

35	36	37	38	39	40	41	42	43	44	45	46	47	48	49	50
					BIO도비라		BIO인테리어 트랜드 연출		300x600 합성이미지(6p)						250x400 합성이미지(6p)

51	52	53	54	55	56	57	58	59	60	61	62	63	64	65	66
250x400 합성이미지(6p)					200x200 합성이미지(4p)		400x400 합성이미지(6p)						300x300 합성이미지(6p)		

67	8	69	70	71	72	73	74	75	76	77	78	79	80	81	82
300x300 합성이미지(6p)					200x200 합성이미지(4p)		올 프로덕트도비라		올 프로덕트(21p)						

83	84	85	86	87	88	89	90	91	92	93	94	95	96	97	98
올 프로덕트(21p)														규격	제품사용 설명서

표4	표3	표1	표2												
취급부주의 및 시공상 하자 유형	표지	대보레터													

카탈로그 디자인 배열표입니다. 단행본과 페이지 차이는 있지만 기본 구성과 방식은 동일합니다.

8 | 재단선 여분 남겨두기

포스터와 같이 용지와 같은 크기의 문서를 작업할 경우는 출력실에서 맞춤표를 찍어 주어도 용지 바깥이 되기 때문에 결국 인쇄할 때 맞춰야 할 재단선의 자리가 부족할 수 있습니다. 그래서 인쇄 용지보다 2cm 적게, 예를 들어 4절로 만든다면 394×545가 용지 크기이므로 디자이너는 각각 2cm가 적은 374×525로 편집하고, 국2절의 용지는 469×636이므로 449×616으로 작업하면 맞춤표가 알맞게 찍어집니다. 후가공이나 싸바리 방식으로 들어가는 표지는 5mm 정도를 재단 여백으로 설정하는 것이 좋습니다.

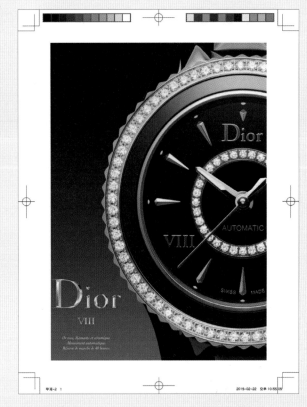

인쇄가 되는 영역 이외에 여백과 자리를 계산해야 하고 디자인이나 판형을 예측해야 합니다.

9 | 인쇄 교정

출력소가 교정지를 찍는 것은 아니지만 보통 출력소마다 교정 업체를 끼고 일을 하고 있습니다. 인쇄가 어떻게 나오는지 불확실할 때, 특히 별색이 들어갈 때 교정지 인쇄는 큰 사고나 불안한 진행을 막을 수 있습니다.

원고 교정 부호
알아보기

초안에서 수정을 많이 할 경우가 있는데 원고 교정 부호는 인쇄 용어만큼 종류도
다양합니다. 하지만 잘 보면 다이어그램처럼 용도에 맞추어 만들어진 기호가 많
아 이해에 그리 많은 시간이 걸리지는 않을 것입니다. 기본적인 교정 부호에 대해
알아보겠습니다.

교정 부호	기능	교정 전	교정 후
V	사이 띄우기	세상에는 절대 변하지 않는것이 있다.	세상에는 절대 변하지 않는 것이 있다.
⌒	붙이기	세상 에는 절대 변하 지 않는 것이 있다.	세상에는 절대 변하지 않는 것이 있다.
⌖	삭제하기	세상에는 절대 변하지는 않는 것이 있다.	세상에는 절대 변하지 않는 것이 있다.
⌐	줄 바꾸기	남아있다. 세상에는 절대 변하지	남아있다. 세상에는 절대 변하지 않는 것이 있다.
⌇	줄 잇기	세상에는 절대 변하지 않는 것이 있다.	세상에는 절대 변하지 않는 것이 있다.
⌣	삽입	변하지 세상에는 절대 않는 것이 있다.	세상에는 절대 변하지 않는 것이 있다.
⟲	수정	세상에는 절대 변하 않는 것이 있다.	세상에는 절대 변하지 않는 것이 있다.

	자리 바꾸기	변하지 않는 것이 있다 세상에는 절대	세상에는 절대 변하지 않는 것이 있다.
	들여쓰기	세상에는 절대 변하지 않는 것이 있다.	세상에는 절대 변하지 않는 것이 있다.
	내어쓰기	세상에는 절대 변하지 않는 것이 있다.	세상에는 절대 변하지 않는 것이 있다.
	끌어내리기	세상에는 절대 변하지 않는 것이 있다.	세상에는 절대 변하지 않는 것이 있다.
	끌어올리기	세상에는 절대 변하지 않는 것이 있다.	세상에는 절대 변하지 않는 것이 있다.
	줄 삽입	세상에는 절대 변하지 않는 것이 있다.	세상에는 절대 변하지 않는 것이 있다.
	원래대로 두기	세상에는 절대 변하지 않는 것이 있다.	세상에는 절대 변하지 않는 것이 있다.
	두글자 간격 띄우기	세상에는 절대 변하지 않는 것이 있다.	세상에는 절대 변하지 않는 것이 있다.
	두줄 띄우기	세상에는 절대 변하지 않는 것이 있다.	세상에는 절대 변하지 않는 것이 있다.

도판 목록

좋아 보이는 것들의 비밀

32 Vogue 2014 프랑스판

33 Wallpaper

34 Glamour 영국판

35 Wallpaper

36 Harpers Bazaar

37 Gentlemen's Quarterly

38 Gentlemen's Quarterly

39 dribbble.com/shots/1491729-Webmaster-Manual/attachments/223595

40 The Vision Paper

41 Instyle

42 Lofficiel

43 Glamour

44 Instyle 영국판

45 creativecreations101.com/swiss_style/designers_brockmann.php

46 First Shot

47 www.davidcarsondesign.com

48 zhorne.wordpress.com/top-ten/top-ten-designers

49 Wallpaper

50 abduzeedo.com/daily-inspiration-1658

51 The Tipping Point 애뉴얼 리포트

52 Positive

53 Glamour 영국판

54 Bon Appetit

55 Surface

56 Guimaraes Jazz 2009

57 www.designscanyon.com/30-beautiful-typographic-poster-designs-inspiration

58 37th Publication Design Annual

59 1kwordsrt.weebly.com/artist-reasearch.html

59 www.davidcarsondesign.com

60 ffffound.com/image/e20fd4eb74ef65de73c52f8a9c140fa5f16757fc

61 Lofficiel

62 fab.com/product/talking-heads-at-cbgb-1975-144621

63 jamesbrook.wordpress.com/2011/01/05/eye-contact-poster

64 Brochure Parade

65 Bon Appetit

66 Surface

67 Feld

68 www.gooddramas.tv/movie/127-Hours//#.VSZa6vmsV8E

69 type-lover.tumblr.com/post/79659623100/brighton64-gig-poster-by-quim-marin

70 indulgy.com/post/vGtcpGVyq1/kiko-farkas

71 Adam Pendleton

72 neebedankt.tumblr.com

73 gregmelander.com/post/37704024820

74 Ad Flash

75 www.washingtonlife.com/2012/03/21/fashion-shoots-alice-in-wonderland

Rule 3 타이포그래피로 정보를 시각화하라

01 michaellashford.com/portfolio/garamond-type-poster

02 43th SPD

03 sunalinirana.wordpress.com/2011/07/20/all-about-helvetica-font

04 sunalinirana.wordpress.com/2011/07/20/all-about-helvetica-font

05 sunalinirana.wordpress.com/2011/07/20/all-about-helvetica-font

06 sunalinirana.wordpress.com/2011/07/20/all-about-helvetica-font

07 Brochure Parade

08 Glamour

09 Harpers Bazaar 프랑스판

10 Feld

12 39th Publication Design Annual

13 39th Publication Design Annual

14 http://www.typographyserved.com/gallery/
 TPTK-T-shirts/9933867

15 마샤스튜어트 리빙

16 risarodil.tumblr.com/post/51140815407

17 Feld

18 Gentlemen's Quarterly

19 www.funofart.com/30-awesome-typography-
 posters

20 www.iainclaridge.co.uk/blog/11355

21 Wired

22 Vogue 2014 프랑스판

23 Positive

24 Positive

25 Milk Decoration

26 awarded-poster.com/de/shop/view_product/
 Muller-Brockmann-Josef-musica-viva-
 apg-000268

27 Gentlemen's Quarterly 2013

28 Harpers Bazaar

29 Glamour

30 Harpers Bazaar

31 Bon Appetit 2013

32 Best Poster Collection

33 World Typo

34 The New York Times

35 Bon Appetit

36 Best Poster Collection

37 www.behance.net/gallery/
 Caterpillar/12184413

Rule 4 컬러로 디자인을 더욱 풍성하게 하라

01 Ad Flash

02 42th Publication Design Annual

03 www.blogdecodesign.fr/print/posters-de-
 films-cultes-par-maxime-pecourt

04 42th Publication Design Annual

05 42th Publication Design Annual

06 Harpers Bazaar

07 www.etsy.com/au/listing/158206215/1938-
 new-york-the-wonder-city-
 souvenir?ref=related-3

08 Harpers Bazaar

09 Feld Hommes

10 Wallpaper

11 Wired 2013

12 Newsweek 한국판

13 Nylon Guys 2012

14 ello.co/jeremey

15 Publication Design Annual

16 Ad Flash

17 Ad Flash

18 Ad Flash

19 Food Film Festival

20 www.dripbook.com/superfried/graphic-
 design-portfolio/work/#1

21 www.calebheisey.com/NOH-STREET-
 THEATRE

22 SPD 34th

23 www.designscene.net/2011/07/lara-stone-ck-
 calvin-klein-fall-winter-2011-12.html

24 www.emptykingdom.com/featured/round-ii-
 with-anthony-neil-dart/attachment/anthony-
 neil-dart_web14-2

25 www.typographicposters.com/quim-marin

26 www.littlemajlis.com/event/159/21-03-2013/
 design-days-dubai

27 Gentlemen's Quarterly

28 www.inspirationde.com/image/6358

29 santacatalinabicicletas.com/category/arte-
 carteles/page/18

30 theinspirationgrid.com/awesome-posters-by-
 anthony-neil-dart

31 www.artlebedev.com/everything/izdal/
 novaya-tipografika/poster

색인

좋아 보이는 것들의 비밀

좋아 보이는 것들의 비밀